BIBLIOTHÈQUE DES CHEMINS DE FER

VOYAGE
A TRAVERS
L'EXPOSITION
DES BEAUX-ARTS
(PEINTURE ET SCULPTURE)

PAR

EDMOND ABOUT

PARIS
LIBRAIRIE DE L. HACHETTE ET C^{ie}
RUE PIERRE-SARRAZIN, N° 14
—
1855

PRIX : 2 FRANCS

BIBLIOTHÈQUE DE M. A. BIXIO
PARIS

rue Pierre-Sarrazin, n° 14, à Paris.

BIBLIOTHÈQUE DES CHEMINS DE FER.
500 VOLUMES IN-16
...es, 1 franc, 2 francs et 3 francs.

... qui ne connaisse aujourd'hui la valeur littéraire et ... de la *Bibliothèque des chemins de fer*. Sur les cinq ...oncés, deux cents ont paru et un grand nombre ont ...és.

... a donc fait ses preuves. Il n'est plus nécessaire d'en ... l'esprit; il suffit de rappeler qu'elle offre à chaque ...on âge, ses goûts, sa profession, un ensemble d'ou... curieux, utiles et toujours moraux. Mais il est impor... l'attention des lecteurs deux améliorations considé... ...nt d'être apportées à cette publication.

... de la vente a permis aux éditeurs d'opérer dans les prix ... réduction. Le catalogue ci-après constate qu'un grand ... ces prix ont été réduits de 25, 30 et même 50 pour cent. Plus de cent volumes sont aujourd'hui cotés à 50 centimes ou à 1 franc. La *Bibliothèque des chemins de fer* ne sera donc pas moins recherchée pour l'extrême modicité des prix que pour l'excellence de la rédaction, la bonne exécution et la haute moralité des livres qui la composent.

Indépendamment de cette réduction de prix, et pour donner satisfaction aux personnes qui préfèrent, à une impression en gros caractères et d'une lecture très-facile, la grande abondance de matière, les éditeurs viennent d'ajouter à leur *Bibliothèque* une huitième série qui ne comprendra que des éditions compactes, dont les prix atteindront aux dernières limites du bon marché.

La *Bibliothèque* se divisera donc à l'avenir en huit séries, savoir :

1. GUIDES DES VOYAGEURS.

Cette série comprend : 1° des *Guides-itinéraires* pour toutes les lignes de chemins de fer; 2° des *Guides-cicerone* à l'usage des voyageurs en France et dans les pays étrangers ; 3° des *Guides-interprètes*, ou dialogues en langue française et en langue étrangère, etc.

Jusqu'à ce jour, le seul mérite des ouvrages de ce genre était l'exactitude: on y trouvait des renseignements, mais la lecture en était insoutenable. Ceux que nous offrons au public, rédigés sans exception par des littérateurs distingués, et illustrés de nombreuses gravures, ne se bornent pas à donner aux voyageurs de sèches indications. La critique, l'histoire, les légendes, la description des mœurs et des paysages y tiennent la place qui leur est due; et, pour être amusants, spirituels et pittoresques, ces guides ne sont ni moins exacts ni moins utiles.

Le *Guide de Paris*, illustré de 300 gravures, rédigé par nos littérateurs les plus distingués, est une des œuvres de ce genre les plus remarquables qui aient été publiées jusqu'à ce jour.

2. HISTOIRE ET VOYAGES.

Les noms de *Guizot*, de *Lamartine*, de *Michelet*, de *Saint-Simon*, disent assez toute l'importance que les éditeurs ont donnée aux ouvrages consacrés à l'histoire. La réunion de ces ouvrages formera comme une galerie de tableaux où les grands hommes et les principaux événements

des temps modernes seront représentés par les plus célèbres écrivains sous leur aspect le plus dramatique.

Les Voyages fourniront un grand nombre de volumes.

On sait quel accueil le public et la presse ont fait au *Voyage d'une femme au Spitzberg*, par Mme L. d'Aunet, à la *Grèce contemporaine*, par M. E. About, aux *Mœurs et coutumes de l'Algérie*, par le général E. Daumas, à *la Russie contemporaine*, par M. L. Le Duc, à la *Turquie actuelle*, par M. Ubicini; ces divers ouvrages ne sont que les parties d'une même œuvre, destinée à faire connaitre le climat, les mœurs, le gouvernement de tous les pays importants du globe.

3. LITTÉRATURE FRANÇAISE.

Chateaubriand, Balzac, Lamartine, Frédéric Soulié, Théophile Gautier, Champfleury, Ed. About, tels sont les principaux noms qu'offre déjà cette série. Bien d'autres noms aimés du public vont y prendre place.

4. LITTÉRATURES ÉTRANGÈRES.

Les littératures anglaise, américaine, allemande, espagnole, russe et danoise ont déjà fourni un certain nombre de romans, de contes et de récits dont plusieurs n'avaient point encore été traduits. Dickens, Auerbach, Gogol, Pouschkine, Tourghenief s'y trouvent à côté d'Apulée et de Cervantès.

5. AGRICULTURE ET INDUSTRIE.

Cette série est consacrée à de petits livres, destinés à propager les bonnes méthodes de culture, les découvertes et les innovations. Les *Substances alimentaires*, la *Maladie des végetaux*, de M. Payen, le *Matériel agricole*, de M. Jourdier, et l'*Apiculture*, de M. de Frarière, le *Jardinage*, de M. Ysabeau, font partie de cette série qui formera, pour toutes les campagnes, une indispensable collection. *La pisciculture, le drainage, l'art vétérinaire* seront prochainement publiés.

6. LIVRES ILLUSTRÉS POUR LES ENFANTS.

Les enfants ont leurs livres: livres amusants où ils trouvent beaucoup d'images. Ces images leur plairont d'autant plus qu'elles seront toutes, à l'avenir, dues au crayon de Bertall, notre spirituel dessinateur. Il n'est pas inutile de tenir ces petits voyageurs tranquillement occupés.

7. OUVRAGES DIVERS.

Certains ouvrages ne peuvent se classer dans les séries qui précèdent; ainsi dans quelle catégorie placer un livre sur la *Chasse*, un livre sur la *Pêche*, un livre sur la *Cuisine*, un livre sur le *Turf*? Sous le titre d'*Ouvrages divers*, les livres dont le sujet ne rentrera dans aucune des séries précédentes, sont rangés dans cette septième série, qui, par l'extrême variété qu'elle présente, n'est pas la moins intéressante.

8. ÉDITIONS COMPACTES ET ÉCONOMIQUES.

Dans cette huitième série seront compris des ouvrages de toute nature, appartenant, par le sujet qui y sera traité, aux diverses séries précédentes, mais réunis pour leur uniformité matérielle et exécutés de manière à contenir, dans un seul volume d'un prix extrêmement modique, des œuvres d'une étendue considérable.

Cependant, bien que compactes et économiques, ces éditions seront encore imprimées avec le plus grand soin sur très-beau papier et en caractères fort lisibles; aussi sont-elles destinées à devenir très-populaires.

Les volumes qui composent la Bibliothèque des chemins de fer se trouvent à la librairie des éditeurs, rue Pierre-Sarrazin, n° 14, chez les principaux libraires de Paris et de l'Étranger et dans les gares importantes des chemins de fer.

VOYAGE
A TRAVERS
L'EXPOSITION
DES BEAUX-ARTS

TYPOGRAPHIE DE CH. LAHURE
Imprimeur du Sénat et de la Cour de Cassation
rue de Vaugirard, 9

VOYAGE

A TRAVERS

L'EXPOSITION

DES BEAUX-ARTS

(PEINTURE ET SCULPTURE)

PAR

EDMOND ABOUT

PARIS

LIBRAIRIE DE L. HACHETTE ET C^{ie}
RUE PIERRE-SARRAZIN, N° 14

—

1855

Droit de traduction réservé

A

MON AMI

GUSTAVE DORÉ

VOYAGE
A TRAVERS L'EXPOSITION
DES BEAUX-ARTS.

CHAPITRE PREMIER.

ANGLETERRE.

« Messieurs les Anglais, tirez les premiers. »

I.

Passion des Anglais pour les beaux-arts. — Ce qu'ils font pour encourager leurs artistes. — Les peintres millionnaires. — Valeur réelle des tableaux anglais. — Histoire : M. Armitage, M. Pickersgill, M. Lucy, M. Martin, M. Poole. — L'Amour dans le Mariage : sir Georges Hayter.

Les Anglais ont prouvé depuis longtemps qu'ils ont le génie du commerce. Ils n'ont pas attendu l'Exposition de 1855 pour apprendre au monde qu'ils sont nés pour les travaux et les découvertes de l'industrie. Ce qu'on sait beaucoup moins, c'est que ce peuple de fabricants et de marchands est passionné pour les arts.

On en est encore à croire, dans certains ateliers de

Paris, que l'art n'a pas de plus mortels ennemis que l'industrie et le commerce. Tout sculpteur qui se croise les bras en attendant une commande ; tout peintre qui abuse de l'étalage de son marchand de couleurs pour exposer tous les ans deux ou trois tableaux invendables ; tous ceux qui courent après la gloire sans l'atteindre, parce qu'elle a des ailes et qu'ils n'ont pas même des jambes, déclarent unanimement que c'est la faute du commerce, que c'est la faute de l'industrie. Au lieu de s'en prendre de leur peu de succès à leur peu de talent, ils aiment mieux jeter des invectives aux boutiques de leur rue, à l'usine la plus prochaine, au chemin de fer qui les mène à la campagne, et à l'esprit positif de leurs contemporains. Le xixe siècle, au dire de ces messieurs, est un siècle bourgeois : ils lui appliqueraient une épithète plus injurieuse, s'ils en connaissaient une.

Il serait facile de réfuter ce préjugé par l'histoire des républiques commerçantes de la Grèce, de l'Italie et des Pays-Bas. L'art n'a jamais eu de protecteurs plus magnifiques que les riches marchands d'Athènes, de Venise et d'Anvers. Mais, sans aller chercher des exemples qui sont un peu loin de nous, je me contenterai d'en citer un qui est sous tous les yeux et dans toutes les mains : le livret de l'exposition anglaise.

Nos très-industrieux voisins, nos très-commerçants alliés, nos amis très-positifs, ont une manière assez originale d'encourager les artistes : ils achètent leurs ouvrages. A part quelques rares exceptions, tous les tableaux, toutes les sculptures, tous les dessins que l'Angleterre a exposés à Paris appartiennent à des

collections particulières, et l'on assure que par delà le détroit ces petits meubles se payent vingt-cinq et cinquante mille francs. Et maintenant, qu'on ose médire du commerce et de l'industrie !

Chaque pays a ses mœurs : voyez le livret. En France, M. un tel, peintre de talent, a obtenu une troisième médaille en 1810, une deuxième médaille en 1820, une première médaille en 1830 et la croix en 1840. En Allemagne, un grand artiste, lorsqu'il s'en trouve, devient membre de plusieurs académies, chevalier de plusieurs ordres et quelquefois conseiller. La dernière fin de l'art est l'Aigle rouge de troisième classe avec le nœud. Un bon peintre n'y est pas toujours riche, mais il est toujours décoré ; il peut manquer d'habits, mais non de rubans. Les décorations sont les fruits que portent tous les Allemands cultivés.

Il en est autrement en Angleterre. Les artistes anglais se soucient assez peu de ces petits rubans moirés, qui prouvent qu'un homme de quarante ans a été bien sage. En revanche, ils estiment la fortune et ils ont horreur de mourir de faim. Le public les sert à souhait et les paye de la monnaie qu'ils préfèrent. On leur donne des bank-notes pour mentions honorables, et pour médailles des guinées. Parmi les peintres anglais qui ont envoyé leurs ouvrages à Paris, on compte plusieurs millionnaires. Je pourrais les citer par leurs noms, mais je m'en garderai bien : cela serait signaler leurs ouvrages à la sévérité des critiques et à l'admiration des badauds.

Le talent des artistes anglais est-il à la hauteur de leur fortune? et n'y a-t-il pas un peu de patriotisme

dans cet enthousiasme métallique qu'ils soulèvent dans leur pays? C'est une question qu'il eût été difficile de résoudre l'an passé. Les peintres anglais n'ont pas, comme les belges, l'habitude d'envoyer leurs œuvres à nos expositions. Nous ne connaissions leurs tableaux que par la gravure. Or la gravure, et surtout la gravure au burin, ne rend que la composition et le dessin : c'est à peine si elle peut indiquer la couleur. Il ne faut qu'une idée spirituelle et un dessin correct pour faire une vignette admirable : il faut quelque chose de plus pour faire un tableau.

Ceux qui, sur la foi du burin, ont conçu une haute idée de la peinture anglaise, éprouveront une légère déception en entrant dans la galerie des peintres anglais. La première impression est faible. Le regard, qui n'est attiré par aucune œuvre capitale, est choqué par un certain nombre de tableaux excentriques, avant de découvrir vingt ou trente toiles soignées et réussies, d'une composition ingénieuse, d'un dessin exact, d'une exécution irréprochable.

Au second examen, on acquiert la conviction que les peintres anglais ont infiniment d'esprit, de savoir et d'adresse. Les idées fines abondent, je dirais presque surabondent ; les procédés du métier sont mis en œuvre avec une habileté prodigieuse : si ces deux qualités suffisaient pour faire un peintre, l'école anglaise serait la première de l'univers.

Mais dans les arts il y a quelque chose de supérieur à l'esprit : c'est la naïveté. Il y a quelque chose de supérieur à l'adresse : c'est la force. Qui oserait mettre en balance l'esprit de Sterne et le savoir-faire

de Goldsmith avec le génie de Shakspeare et de Byron? L'école anglaise a plusieurs Goldsmith et peut-être la moitié d'un Sterne ; elle ne manque de rien, que de génie.

Les grands tableaux qui rentrent, par leurs dimensions, dans la peinture d'histoire, la *Bataille de Meeanee*, de M. Armitage ; les *Funérailles d'Harold*, de M. Pickersgill ; les *Cromwell*, de M. Lucy, ne se distinguent des toiles plus modestes que par le nombre des centimètres. Ce robuste gaillard un peu couperosé, que M. Lucy a campé sur une chaise, ressemble peut-être, avec sa verrue, à l'illustre Protecteur de l'Angleterre ; mais il a le tort de ne ressembler nullement au grand Cromwell que nous rêvons. Son masque brutal ne trahit ni le fanatisme puritain, ni les ardeurs concentrées de l'ambition, ni les combats d'une conscience inquiète, ni cet esprit d'une profondeur incroyable qui inspirait tant de haine et d'admiration à Bossuet. Ses bottes de cuir sont bien peintes ; mais tout le reste de sa personne est si trivial que, sans l'indication du livret, on ne saurait s'il médite ou s'il digère.

Il y a cent fois plus de grandeur dans une petite toile de M. Martin, qui représente le festin de Balthazar. Cette salle découverte, assez vaste pour contenir une ville moderne, ces lourds piliers de granit, les constructions étranges qui se profilent à l'horizon, la lumière rouge qui enveloppe et, pour ainsi dire, incendie tous les personnages, tout rappelle à l'esprit la grandeur monstrueuse et l'éclat fantastique de cette civilisation babylonienne, dont les débris

épars sur la terre d'Asie sont encore un objet d'étonnement pour les voyageurs.

La poésie grandiose des traditions orientales a inspiré aussi heureusement M. Poole, et si ses personnages étaient mieux dessinés, sa scène de Job avec les messagers serait un vrai tableau d'histoire. Tous les chrétiens et tous les Orientaux connaissent la chronique arabe des malheurs de Job. M. Poole a choisi le moment où le patriarche, entouré de ses enfants et de ses richesses, apprend, par deux messages successifs, que les ennemis sont entrés sur ses terres et que tout son bonheur est en déroute. Les envoyés, haletants, poudreux, accourent, la pique à la main, en toute hâte : le premier parle encore, et voici déjà le second, tandis que les filles de Job pressent des raisins dans des coupes, et qu'un esclave, au milieu du tableau, verse paisiblement le contenu d'une amphore.

Mais l'œuvre la plus importante de l'école anglaise, soit qu'on la classe dans la peinture d'histoire, soit qu'on la fasse rentrer dans le genre historique, est un tableau qui n'emprunte sa grandeur ni à l'antiquité des événements, ni à l'étrangeté des costumes, ni à la lumière des pays lointains. C'est la représentation d'un drame politique et domestique, peu célèbre dans l'histoire, mais très-populaire en Angleterre et qui le sera bientôt chez nous. Je veux parler du *Jugement de lord Russell*, par sir Georges Hayter.

M. Guizot a exposé dans un admirable petit livre[1]

1. *L'Amour dans le Mariage*, étude historique par M. Guizot. (Paris, 1855; Hachette et Cie, *Bibliothèque des Chemins de fer*.)

intitulé : *l'Amour dans le Mariage*, le sujet du tableau de sir Georges Hayter. Nous sommes sous le règne de Charles II, comme l'indique une inscription placée auprès de l'épée de justice, derrière le Banc du Roi. Charles II conspirait contre les libertés et la religion de ses sujets. Cet homme fier et impassible qui se tient debout au banc des accusés, lord William Russell, a conspiré contre Charles II. Un tribunal bien appris se prépare à lui faire trancher la tête. Sa femme l'aime passionnément : après avoir tout fait pour l'empêcher de conspirer, elle a voulu assister aux débats.

« Lord Russell demanda une plume, de l'encre et du papier pour prendre des notes ; on les lui donna.

« Puis-je avoir quelqu'un qui écrive pour aider ma « mémoire ? dit-il.

« — Oui, milord, un de vos serviteurs.

« — Ma femme est là, prête à le faire. »

« Lady Russell se leva pour exprimer son assentiment ; tout l'auditoire frémit d'attendrissement et de respect.

« Si milady veut bien en prendre la peine, elle le « peut, » dit le président ; et pendant tout le débat lady Russell fut là, à côté de son mari, son seul secrétaire et son plus vigilant conseiller. »

Lord Russell fut condamné. Jusqu'au jour de l'exécution, sa femme mit tout en œuvre pour lui sauver la vie : elle courut, elle pria, elle offrit des millions, elle fit parler le roi Louis XIV en faveur de ce rebelle et de ce protestant : le tout en vain. Une voie de salut s'ouvrit : on fit espérer au condamné qu'il aurait sa

grâce s'il soumettait son esprit. On ne lui demandait rien, sinon de déclarer qu'un peuple libre n'a pas le droit de défendre sa religion et ses libertés. Placé entre une mort certaine et ce désaveu de tous ses principes, il demanda l'avis de sa femme, qui lui conseilla de mourir. Sa femme était sa conscience vivante.

Les belles actions sont fécondes. L'héroïsme de lady Russell a produit un beau livre en France, un beau tableau en Angleterre. L'œuvre de sir Georges Hayter aura chez nous un succès aussi grand et aussi légitime que celle de M. Guizot.

Le tableau est, pour ainsi dire, divisé en deux camps : d'un côté, les magistrats, le nom du roi, l'épée de justice : de l'autre, lord Russell, sa femme, leur amour et leur vertu. Le tribunal en robe rouge est admirablement peint : les figures rogues et indifférentes de ce gros aréopage salarié sont d'une vérité effrayante. Les draperies sont traitées de main de maître, et la lumière qui tombe sur la muraille est du plus bel effet. Lord William Russell porte sur son visage cette intrépidité simple, tranquille, presque bourgeoise, qui est le privilége de la nation anglaise. Il y a de la fanfare dans notre héroïsme, et nous n'avons jamais su triompher comme Hampden ni tomber comme Russell.

Lady Russell, décolletée et en toilette, tourne la tête vers son mari, pour l'écouter et pour le voir : il y a dans son mouvement une grâce triste et amoureuse. Le peintre l'a faite beaucoup plus jeune que son mari, quoiqu'elle fût son aînée de trois ans. Mais la vérité

artistique n'est pas toujours d'accord avec la vérité historique. Le tableau perdrait trop, si nous y voyions lady Russell chargée de ses quarante-sept ans, et l'amour d'une femme de cet âge intéresserait moins le public. Ce n'est pas la première fois que la peinture arrive à la vérité en passant par le mensonge. Quoiqu'il soit à peu près certain que Riccio était un vieux joueur de guitare, agent secret de la cour de Rome auprès de Marie Stuart, aucun artiste ne renoncera jamais à le peindre sans jeunesse et sans beauté. Si l'on représente Sully aux côtés d'Henri IV, il faut, de toute nécessité, que le roi soit jeune et le ministre vieux : cependant Sully était plus jeune que son maître.

Si le public place au premier rang le *Jugement de lord Russell*, les critiques, les fins connaisseurs, et tous ceux qui tiennent compte à un artiste du mérite de l'exécution et de la difficulté vaincue, donneront sans doute la préférence à un tableau de genre proprement dit, le *Rendez-vous de chasse d'Ascot*, par M. Grant. Jamais, je crois, la science de la peinture n'a surmonté avec plus de bonheur une plus insurmontable difficulté. Le problème était ainsi posé :

Etant donné un pays plat, cinquante Anglais en habit rouge, cinquante chiens anglais et cinquante chevaux anglais, faire un tableau qui ne soit ni monotone, ni criard, ni ennuyeux, ni ridicule.

N. B. Il importe que le paysage, les hommes, les chiens et les chevaux soient d'une ressemblance frappante.

Sur cette donnée, M. Grant a fait une œuvre ma-

gistrale. Je ne crois pas qu'il y ait un artiste au monde, excepté M. Meissonnier, capable de lutter avec lui sur ce terrain : encore M. Meissonnier n'a-t-il jamais ni cette science de la couleur ni ce sentiment de la nature. Le paysage est doux, fin, humide ; un imperceptible brouillard voile les fonds sans les cacher; la journée sera bonne, et c'est un joli temps pour la chasse. Les chasseurs, qui à pied, qui à cheval, causent silencieusement, à la mode du pays : on attend la reine. Toutes les figures sont évidemment des portraits ; elles ne se ressemblent que par la santé et la belle couleur : c'est par là qu'un Anglais ressemble toujours à un Anglais. Les chevaux et les chiens sont de race. Bêtes et gens, tout est peint finement, sûrement, à petits coups de pinceau, et cependant avec largeur. Le soin minutieux des détails se perd dans l'harmonie de l'ensemble, et M. Grant est peut-être le premier peintre qui, avec cent cinquante portraits, ait su faire un tableau.

Ce qui n'est peut-être pas moins admirable, c'est l'art avec lequel le peintre a ménagé sa couleur. Le public ne sait pas combien il est difficile de peindre une réunion d'hommes en habit rouge. Et de quel rouge, grands dieux ! vermillon pur. Tout autre, à la place de M. Grant, aurait fait un buisson d'écrevisses. Je ne sais comment il s'y est pris ; mais ce que je puis affirmer, c'est que les habits sont rouges, et que le tableau ne l'est pas. Le peintre a escamoté son vermillon, comme Lesueur a su quelquefois escamoter son bleu.

C'est la grâce que je souhaite à M. Mulready, le

doyen et le chef des peintres de genre en Angleterre.

II.

Genre : M. Mulready. — Le Loup et l'Agneau ; le But. — M. Maclise. — M. Webster et les joueurs de ballon. — M. Goodall. M. Horsby. — M. Philip. — M. Egg. — M. Leslie ; ce digne oncle Tobie. — M. Frith.

M. Mulready, qui est âgé de quatre-vingts ans ou peu s'en faut, est en possession de fournir à la Grande-Bretagne de petits tableaux finement pensés et exécutés avec beaucoup d'esprit. Son talent, qui se passe de fougue et d'inspiration, a résisté à l'action de l'âge ; sa main est ferme, et son dessin correct : l'habitude du soin et de la précision est de celles qui ne se perdent pas.

Le tableau qu'il a intitulé *le Loup et l'Agneau* est tout bonnement un petit chef-d'œuvre. Le petit agneau effarouché est très-piteux et très-comique ; le petit loup à deux pieds (il n'y en a pas d'autres en Angleterre) est d'une roideur bouffonne ; son cou, ses bras, ses jambes, ses habits, tout est tendu comme par ressort ; un degré de plus, il casserait ses sous-pieds, et tenez : crac ! Je vous l'avais bien dit. La mère, qui vient à la rescousse, est un excellent morceau de peinture ; vous ne manquerez pas de remarquer sa ressemblance avec son fils. La reine d'Angleterre a fait preuve de goût en achetant ce petit tableau ; c'est un des meilleurs, des plus caractéristiques et des plus anglais de l'école anglaise.

Le But est d'un intérêt moins universel, mais on y sent un goût de terroir encore plus prononcé. Deux petits paysans, superlativement anglais, se livrent, sous les yeux d'une beauté en herbe, à un jeu que la France n'a pas eu l'honneur d'inventer. L'un prend des cerises anglaises, grosses et charnues, les débarrasse de leur queue, ornement inutile, et les lance, comme des billes, dans la bouche de l'autre. *Le But* garantit ses yeux comme il peut, ouvre un large bec, engloutit les projectiles, et supporte héroïquement les coups qui s'égarent sur son nez ou qui viennent marbrer ses joues.

M. Alexandre Dumas nous a dépeint un jeu analogue dans ses *Impressions de voyage*. Un touriste se vantait d'atteindre n'importe quel but, à quinze pas, avec la pointe de son bâton ferré. Un Américain tint la gageure et offrit de servir de but : la pointe de fer lui traversa la joue. Je préférerais, pour ma part, le jeu de M. Mulready ; mais l'autre, vu de loin, a bien son charme. Il y a une parenté entre les deux jeux, comme entre les deux peuples ; les Américains ne sont que des Anglais exagérés.

M. Mulready se complaît à ces peintures innocentes qui ne donnent que de légères fatigues à l'artiste et de légères émotions au spectateur. Il emprunte volontiers ses tableaux à Goldsmith : l'intimité entre le peintre et l'écrivain est évidente. Le *Choix de la robe de noces* et la *Discussion sur les principes du docteur Whiston* feraient deux merveilleuses illustrations pour une édition royale du curé de Wakefield.

Mais la couleur de M. Mulready est au-dessous du

médiocre. Ses petits tableaux sont vrais et parlants ; mais leur plumage ne se rapporte point à leur ramage. Un honorable gentleman m'a assuré que M. Mulready peignait mieux dans sa jeunesse. C'est une chose possible, et même assez vraisemblable; nous aurons lieu de faire la même observation devant les tableaux de M. Ingres. Il paraît que les peintres perdent leur couleur en vieillissant, comme les cheveux.

Dans les quatre tableaux que j'ai cités, M. Mulready n'a peint que des figures cramoisies. D'où vient cela, je vous prie? Il a choisi ses modèles dans un peuple célèbre pour sa santé, soit; mais distinguons, s'il vous plaît, entre la santé et l'apoplexie : je ne donne pas un jour à vivre à tous ces personnages, s'ils ne se font saigner au plus tôt. Faites chercher le docteur Sangrado ; il n'y a pas un moment à perdre.

M. Mulready a cherché à se corriger. « Je vois rouge, s'est-il dit, changeons les verres. » Son tableau de *Baigneuses*, peint à la cire, si je ne me trompe, n'est plus ni pourpre ni violet : il est vert et bleu. Son *Parc de Blackheath*, qui aurait le droit d'être vert, est déplorablement jaune. Je sais que les arbres qu'il a voulu peindre sont des arbres de son pays ; mais la nature est moins variée qu'on ne le pense, et les arbres au feuillage citron ne se rencontrent que dans le royaume des fées. Je n'en ai vu, pour ma part, ni dans le parc de Windsor, ni même dans le pays où les citrons mûrissent.

La couleur de M. Mulready n'est pas seulement fausse, mais elle est crue. S'il faisait du camaïeu, on le lui passerait; mais il y a je ne sais quoi de discor-

dant et de dur dans ses excellents petits tableaux. Pour les trouver harmonieux, il faut les placer auprès d'une toile de M. Maclise.

Je ne me dissimule pas que M. Maclise jouit d'une grande popularité en Angleterre. Ses toiles y sont aussi goûtées que les aquarelles de M. Lewis et les figures de cire de Mme Tussaud. Mais je pense que l'art n'entre pour rien dans ces étranges succès. M. Maclise a l'avantage de traiter des sujets nationaux ; M. Lewis a le bonheur de peindre des sujets exotiques : le patriotisme saxon fait goûter l'un, la curiosité fait admirer l'autre. L'exécution minutieuse des petits détails donne à leur peinture je ne sais quoi de précis et de sec qui satisfait les esprits terre à terre, les amateurs de la prestidigitation, les enthousiastes de la sculpture en noix de coco, les fanatiques du dessin à la plume, et ceux qui admirent qu'un maître d'écriture puisse dessiner Androclès et son lion avec une seule plumée d'encre. Les aquarelles de M. Lewis, comme les tableaux de M. Maclise, se composent de détails juxtaposés sans aucune préoccupation de l'ensemble ; la sécheresse du dessin n'est égayée que par une cacophonie de couleurs dont l'histoire de la peinture n'offrit jamais d'exemples.

Et cependant, j'ai beau dire, M. Maclise est un homme d'esprit ; il y a beaucoup d'esprit dans les aquarelles de M. Lewis. Tant mieux pour ces messieurs, tant pis pour la peinture ! C'est par l'esprit que l'art périt en Angleterre, et le beau n'a pas d'ennemi plus dangereux que ce maudit esprit.

M. Webster a de l'esprit à revendre. Son tableau

intitulé *le Jeu du ballon* est d'une couleur froide, d'un dessin soigné, d'une composition éminemment spirituelle. Figurez-vous une troupe de bambins frais et roses, bien endentés, bien portants, bien charnus et nourris de viande saignante. Ces petits mangeurs de rôti, villageois de leur état, se sont jetés à la poursuite d'un ballon qui les a entraînés malicieusement au milieu d'un buisson d'épines. Les trois plus ardents ont traversé le danger sans y laisser trop de flocons de leur laine; les autres se sont laissés choir en tas, l'un sur l'autre, au milieu des ajoncs et des ronces; de l'un, on ne voit que la tête; de l'autre, on ne distingue que le contraire; l'un a le chapeau enfoncé sur les yeux, l'autre a les bas renversés sur les souliers; l'un se tâte la tête, l'autre le bras, l'autre le genou; l'un ouvre la bouche et ferme les yeux, l'autre ouvre les yeux et ferme la bouche; le premier prend les cheveux du second, qui pousse le troisième, qui se cramponne au bras du quatrième; coups de pied et coups de poing vont trottant et ricochant d'un bout à l'autre du tableau; le plus habile tacticien de la troupe a fait un détour ingénieux, il a pris l'avance sur le ballon, il l'attend : le saisira-t-il? C'est ce que M. Webster nous apprendra sans doute à la prochaine exposition universelle; car au bas de ces tableaux-feuilletons on pourrait écrire : « La suite au prochain numéro. »

Le même auteur, dans le *Chœur d'une église de village*, s'est amusé à réunir une vingtaine de grimaces, toutes nationales. Cette toile est d'un grand intérêt pour les collectionneurs qui veulent comparer toutes les variétés du type anglais. Les *deux Portraits* sont

une petite peinture fort agréable : la figure de l'homme me paraît un peu vulgaire; mais la tête floconneuse de la vieille femme est peut-être ce que M. Webster nous a envoyé de plus distingué.

Entre M. Webster et M. Goodall, il n'y a que la science du dessin. M. Goodall ne dessine pas ses personnages, il les indique. Son *Bal au bénéfice de la veuve* est une jolie composition, d'une couleur tolérable, mais d'un dessin faible. A tous les personnages, grands et petits, que l'auteur a mis en branle, il manque ce cachet de personnalité, cette existence propre que le dessin seul peut donner. Cependant le tableau plaira : l'idée est bonne, la composition spirituelle, et le public tient peu de compte des qualités d'exécution.

Je le dis sans flatterie anglo-française, on passerait une journée fort agréable au milieu des tableaux de genre que l'Angleterre nous a envoyés, et qui composent le meilleur de son bagage. Ce sont des œuvres de goût curieux, sans aucune prétention au génie, exécutées avec un soin fort honorable, et où l'esprit ne fait jamais défaut. Le *Fidèle ami* de M. Horsley est un gros chien merveilleusement dessiné qui se laisse caresser par une petite fille. L'enfant est une de ces frêles créatures que les Anglais savent si bien élever. La tête est vraie et ressemblante; par malheur la main est disproportionnée. L'*Écrivain public* de M. Philip est un tableau séduisant, sauf la crudité de la couleur. On s'adresserait plus volontiers à ce gros *escribano* en plein air qu'à nos scribes en échoppe, qui écrivent sur leurs carreaux : **Les personnes pas heureuses trouve-**

ront ici tous les égards dus à leur position. La *Première rencontre de Pierre le Grand et de Catherine*, par M. Egg, ne manque pas d'une certaine grandeur. Le jeune empereur en uniforme jette un regard de curiosité, d'intérêt et de convoitise sur la puissante beauté qu'il mettra un jour sur le trône. La future czarine remplit avec une majesté innée ses fonctions de servante, et, si elle baisse les yeux devant ses hôtes, c'est par sauvagerie, et non par timidité. L'*Oncle Tobie et la veuve Wadman*, de M. Leslie, sont une délicieuse page arrachée au volume de Tristram Shandy. La veuve est d'une fraîcheur très-séduisante, et, en présence du léger fichu qui cache mal sa poitrine, on souhaite que la célèbre blessure de l'oncle Tobie n'ait pas eu de suites fâcheuses. Il se porte bien, ce digne parent de notre ami Tristram; il a le teint frais, son embonpoint est raisonnable, sans avoir rien d'exagéré : ce qui serait inquiétant. A la façon dont il s'approche pour souffler dans l'œil de la jolie veuve, on reconnaît un homme qui n'est pas encore détaché des choses de ce monde. Je vous le dis en vérité, le siége de Dunkerque n'a pu qu'effleurer sa vigoureuse personne, et sa position est beaucoup, mais beaucoup meilleure que celle de Pope devant l'impitoyable lady Montague.

Le tableau de M. Frith qui montre l'amour du vieux poëte aux prises avec le dédain de la noble voyageuse, est une œuvre superficielle. Je ne vois dans cette lady Montague qu'une belle femme qui rit aux éclats : encore sa beauté est-elle trop moderne, trop française, trop parisienne, et de la rive droite. Je voudrais trou-

ver en elle la grande dame et l'écrivain de talent, la Sévigné de l'Angleterre, la femme qui nous a donné les premières notions exactes sur l'Orient, la bienfaitrice de l'Europe qui nous a enseigné l'inoculation, en attendant la vaccine. M. Frith n'a fait qu'une grande et belle rieuse qui montre ses dents et son esprit.

III.

M. Landseer : l'esprit des bêtes. — Jack en faction. — Deux ouistitis pour 50 000 francs. — Querelle d'Obéron et de Titania, par M. Paton. — Coloristes : sir C. L. Eastlake. — M. Knight, M. Poole, M. Danby, M. Hook. — Pré-raphaélites : M. Millais, M. Collins, M. Dyce. — Excentrique : M. Hunt.

Les animaux de M. Landseer ont le même défaut que les hommes peints par ses confrères : trop d'esprit. Ce n'est qu'en France et en Belgique qu'on sait peindre les bêtes. Le tableau intitulé *Jack en faction* est d'une finesse agaçante. Habillez tous ces chiens d'une veste et d'un chapeau, vous aurez une image du *Charivari*, dans le temps où l'on faisait des animaux peints par eux-mêmes. Jack est le défenseur de la propriété : nous lui mettrons, s'il vous plaît, un chapeau de gendarme. Il semble défier les voleurs et leur dire : « Essayez ! voici des dents qui tâteront de votre peau. » Le petit chien (je lui placerais un bonnet de papier sur l'oreille) dit familièrement à Jack : « Donnez-m'en un peu, mon bon gendarme : seulement ce qui tiendrait dans votre œil; mes parents m'ont fait tout petit pour que je ne fusse pas cher à nourrir. » La grande chienne

de chasse est une personne du monde qui a eu des malheurs ; il faudrait lui envelopper la tête dans un vieux madras. Elle ne demande rien, elle regarde la viande. Elle appartient à la catégorie des pauvres honteux : soyez sûr qu'elle a huit enfants qui l'attendent sur la paille. Le chien frisé est un mendiant de profession, animal éhonté, fainéant, goulu et gros plaisant : il fait le beau, et il essaye de dérider le gendarme par quelque énorme plaisanterie. Le dogue qui vient ensuite semble prendre la mesure du fidèle Jack : il voit un coup à faire, il se sent les reins solides, il sait par expérience que celui qui ne risque rien n'a rien ; il médite d'en venir aux dents avec la gendarmerie. Enfin le dernier accouru, qui n'a pas encore franchi le seuil de la porte, est un personnage prudent qui pratique la politique expectante, prêt à s'enfuir si l'on se bat, prêt à partager si l'on pille.

Il serait facile de faire la même étude sur une autre scène de la vie privée des chiens, *le Déjeuner*. Ces compositions, trop amusantes pour des tableaux, sont excellentes pour des vignettes; aussi M. Landseer est-il de tous les peintres anglais celui qui a été le plus et le mieux gravé. Nous avons tous admiré à l'étalage de MM. Goupil et Vibert la gravure intitulé *le Sanctuaire*. Ce grand cerf arrêté au milieu d'un étang, immobile et l'oreille tendue aux bruits lointains de la chasse, tandis qu'une bande de canards effarouchés s'envole derrière lui, est une des compositions les plus simples et les plus dramatiques que les peintres d'animaux aient jamais inventées. Eh bien, le tableau est d'un moins bel effet que la gravure : on dirait que

le pinceau s'est efforcé sans succès de lutter avec le burin.

Cependant M. Landseer met au service de ses idées une habileté d'exécution vraiment prodigieuse. Les *Animaux à la forge*, le *Bélier à l'attache*, sont de main de maître. Mais la précision un peu exagérée du dessin, la crudité de la couleur, un je ne sais quoi de duriuscule dans la manière, et surtout le manque absolu de naïveté, fait que cette peinture a moins de charme que de mérite et qu'elle amuse les yeux sans satisfaire le goût. Avez-vous remarqué deux ouistitis occupés à grignoter un ananas? C'est un tableau de 50 000 francs.

Un des tableaux les plus curieux, parce qu'il montre le travail et les sueurs d'un homme d'esprit à la poursuite de la fantaisie, est la *Dispute d'Obéron et de Titania*, par un peintre écossais, M. J. N. Paton.

Shakspeare, dans une pièce féerique qui est le pendant de la *Tempête*, a installé dans la ville d'Athènes, au beau milieu des temps héroïques, le roi des fées, Obéron, et sa femme, Titania. Obéron soupçonne sa femme de porter un trop vif intérêt à Thésée; Titania accuse son royal époux de regarder très-favorablement l'amazone Hippolyte, mère du chaste héros que nous connaissons. Les deux souverains du monde invisible se querellent bourgeoisement au milieu de leur cour ailée.

M. Paton a voulu transporter sur la toile ce petit peuple léger, mystérieux, fleuri, très-nu et passablement saugrenu, qui sortit tout pétillant et tout sémillant de l'imagination de Shakspeare. Son tableau est

l'œuvre d'un dessinateur qui s'est appliqué. Obéron en maillot vert et en pallium rose est un Anglais de la plus belle venue ; Titania est une lady du sang le plus pur, qui n'a point mis de corset. Je ne sais pourquoi le nu me paraît toujours choquant dans la peinture anglaise. Il me semble que ces jeunes *misses* qui font la révérence *in naturalibus* vont s'enfuir en criant : *For shame!* si elles s'aperçoivent que nous les regardons.

La dispute du roi et de la reine des fées est chez M. Paton une querelle de bonne compagnie accompagnée de gestes académiques. Il est facile de voir au mouvement des lèvres que l'on se querelle en anglais.

Autour du groupe principal, l'auteur a massé laborieusement une innombrable séquelle de petits êtres falots, nains ventrus, démons légers, poussahs grotesques, feux follets bardés de fer, petits Priapes décents, diablotins blancs et noirs, les uns soigneusement coiffés du calice d'une fleur, les autres mitrés d'un coquillage du meilleur goût, l'un à cheval sur un papillon, l'autre à âne sur un escargot, celui-ci aux prises avec une araignée, celui-là occupé gravement à souffler cette chandelle vaporeuse qui survit au pissenlit. Autour d'eux les insectes bourdonnent en mesure, les scarabées grattent posément la terre, les fleurs se tortillent en toute connaissance de cause : un vertige savant s'est emparé de toute l'assemblée ; on voit pleuvoir les baisers, aussi drus, mais aussi froids que la grêle. Par un tour de force dont un Anglais seul était capable, l'artiste a groupé cette multitude de petits êtres nus sans rien offrir de choquant

à la vue la plus puritaine : on ne voit de leur chair rose que ce qu'il est permis de regarder ; leurs caresses les plus proches ont je ne sais quoi de réfrigérant : sylphes et lutins semblent autant d'écoliers auxquels on a dit : « Amusez-vous, mais soyez sages. » Cette interprétation de la poésie de Shakspeare est d'une habileté superlative ; mais les rêveries turbulentes du grand fantaisiste, ainsi mitigées, calmées et rangées, me font l'effet — les Anglais me passeront la comparaison — d'un punch à la glace.

Et cependant nos voisins auraient beau jeu, s'ils voulaient être coloristes. Leur climat un peu ténébreux devrait les pousser à la couleur. Il ne faut pas croire que la couleur soit un fruit des tropiques. Sous un ciel sans nuages, dans un air pur, sec et limpide, on ne voit que des lignes. L'ombre manque, et sans ombre la lumière est sans valeur. Voilà pourquoi les Grecs étaient si grands dessinateurs et si pauvres coloristes : ils ne connaissaient pas plus la valeur d'un rayon de soleil qu'un millionnaire ne connaît la valeur d'un sou. C'est dans les brouillards salés de Venise, sous le ciel pesant de la Hollande, qu'on a deviné pour la première fois la beauté de ces oppositions de la lumière et de l'ombre. Un tableau de Rembrandt serait un hiéroglyphe sur toile pour un indigène du Caire, d'Athènes ou de Beyrouth. Il se demanderait pour quel péché ces pauvres figures humaines ont été plongées dans les ténèbres extérieures. Les Anglais ne sont pas sujets à de tels étonnements : ils savent ce que c'est que de n'y voir goutte ; ils connaissent le prix d'un rayon de lumière perçant comme une vrille

à travers un mur de nuages : si le brouillard est un excellent maître de couleur, ils sont à bonne école.

Mais je me souviens qu'au collége Charlemagne, où nous avions les meilleurs maîtres de Paris, la plupart des élèves, au lieu d'écouter la leçon, s'amusaient à dessiner des bonshommes.

Cependant l'Angleterre a des coloristes. Si je disais qu'elle en a beaucoup, je mentirais comme M. Barnum ; mais elle en a quelques-uns. Comptons sur nos doigts : M. Knight, sir C. L. Eastlake, M. Poole, M. Danby. Voilà quatre peintres de genre qui sont anglais, qui ont du talent, et qui peignent avec une brosse, et non pas avec un clou.

J'aurais peut-être dû citer en première ligne sir C. L. Eastlake, puisqu'il est le président de l'Académie royale de Londres ; mais j'ai sur le cœur son *Spartiate Isadas*. Le noble président de l'Académie royale semble avoir choisi ce sujet pour prouver victorieusement que la peinture d'histoire ne saurait prendre racine en Angleterre. La *Svegliarina*, les *Pèlerins* et la *Fuite de François de Carrare* sont trois toiles chaudes et lumineuses. On voit que le peintre a rapporté sur sa palette un peu du soleil de l'Italie. La tête de jeune femme, qui se retrouve dans les trois tableaux, est distinguée. Les deux derniers sujets sont composés avec goût ; le dessin est un peu lâché, mais on ne saurait avoir tout à la fois.

De tous les coloristes anglais, M. Knight est celui dont la peinture ressemble le plus à la nôtre. Son tableau des *Naufrageurs*, drame en trois actes, rappelle en certaines parties la manière de M. Delacroix.

Le panneau de gauche est surtout d'un effet admirable. La torche plantée sur la tête du cheval projette des lueurs sinistres et éclaire horriblement bien la souquenille rouge, les jambes arquées et la figure scélérate du nègre. Le panneau du milieu est moins distingué comme dessin et comme couleur ; mais les deux autres peuvent soutenir la comparaison avec les bons ouvrages de l'exposition française. M. Knight est un peintre; M. Poole en est un autre. J'ai parlé de son *Job*. La *Reine des Bohémiennes* et le *Passage d'un ruisseau* sont deux jolies idées revêtues d'une couleur vague, vaporeuse, et d'un charme infini.

Le *Canon du soir*, de M. Danby, est une œuvre simple et vigoureuse. Un navire de guerre, mouillé dans une rade lointaine, en pays plat, triste et morose, salue d'un coup de canon la chute du jour. De longs nuages, mi-partis de noir et de rouge, s'étendent à l'horizon ; la terre est enveloppée d'un crépuscule épais, que perce à peine un feu de pêcheurs allumé sur le rivage. Le navire est immobile; cette grande machine tumultueuse entre dans son repos ; la mâture est déserte, aucun gabier ne court plus sur les vergues soigneusement alignées ; ce coup de canon est le dernier signe de vie de tout l'équipage. Le tableau de M. Danby respire la tristesse et la solitude; il laisse dans l'esprit une impression mélancolique.

A cette liste si courte, j'ajouterais volontiers M. Hook pour son joli tableau de *Venise comme on la rêve*. C'est moins un tableau que la superposition de deux peintures liées ensemble par un bras et par une rose. Les draperies sont élégantes, la couleur joyeuse; c'est

une œuvre de bonne humeur, un agréable préservatif contre le spleen.

Mais la couleur trouve si peu de faveur en Angleterre, que les rois du jour sont les peintres préraphaélites, dont le chef est un jeune homme de vingt-quatre ans, M. Millais.

Je regrette que M. Millais, esprit très-libéral, s'adonne à la peinture réactionnaire. Pourquoi revenir au Pérugin et considérer Raphaël, Michel-Ange et Titien comme non avenus? La peinture n'a-t-elle fait aucun progrès depuis le xve siècle, et faut-il dire que tout le génie des grands maîtres n'a servi qu'à corrompre le goût?

M. Millais dessine divinement et peint savamment. Ses tableaux, exécutés avec une conscience toute britannique, reproduisent non-seulement le modelé et la couleur des chairs, mais jusqu'au grain des étoffes : le marchand qui a vendu le drap reconnaîtrait la qualité de ses tissus; le mouton qui a fourni la laine retrouverait la nature de sa toison. Ce mérite serait médiocre, si le fini des détails nuisait à l'effet de l'ensemble; mais M. Millais exprime aussi bien un sentiment qu'une paire de guêtres, et une passion qu'une manche d'habit. L'*Ordre d'élargissement* est un chef-d'œuvre, malgré la perfection minutieuse de tous les détails. Cette jolie petite *Ophélia*, qui se noie sans y penser, est pleine de grâce et de naïveté; le paysage même qui l'entoure est d'un sentiment très-mélancolique, quoique les feuilles des arbres soient comptées. Que conclure de là? Que M. Millais a infiniment de talent, puisqu'il nous émeut et nous charme en se

privant de tous les moyens que l'art moderne a découverts. On dirait un coureur du stade qui a mis des semelles de plomb et qui remporte, ainsi chaussé, le prix de la course. M. Millais ira loin, s'il consent à changer de souliers.

M. Collins appartient à la même école que son ami M. Millais. Comme lui, il se défend soigneusement contre les excès de l'archaïsme; mais ce n'est pas seulement de l'excès qu'il devrait se garantir. Il peint avec conscience et avec amour; il étudie la nature fidèlement et de près. Ses premiers ouvrages péchaient par une composition faible; son tableau de *Mme de Chantal*, sans être irréprochable, dénote un progrès. Les qualités dominantes de M. Collins sont une simplicité austère dans la conception, un soin et une habileté remarquables dans l'exécution; mais sa peinture ressemble si peu à la nôtre qu'il faut toute une éducation pour l'apprécier.

Quant à *la Vierge à l'Enfant*, de M. Dyce, c'est un pastiche trop sec du Pérugin. Elle lit l'Évangile par anticipation, dans un livre bien imprimé en lettres gothiques. Elle a, comme son fils, une physionomie imperceptiblement chinoise. L'exécution est bien inférieure à celle du maître de Raphaël. Les ombres sont sales et terreuses, et le corps du divin enfant aurait bon besoin d'un coup d'éponge.

Le *Christ à la lanterne*, de M. Hunt, et les *Moutons égarés*, du même artiste, sont deux tableaux précieux, en ce sens qu'ils nous montrent à quelles aberrations le goût d'un peintre peut se laisser aller. Cette peinture savamment hideuse devrait avoir une

place à part. On aurait dû créer pour elle un *cabinet des horreurs*, comme on a fait au bout des galeries de cire de Mme Tussaud, cet objet éternel de l'admiration des badauds de Londres.

IV.

Portrait : Sir J. Watson Gordon, Mme Carpenter, M. Boxall, M. Grant. — Paysage : MM. Linnell, Holland, Creswick, Redgrave. — Aquarelle : M. Haag. — M. Duncan. — M. Burton. — M. Corbould. — Le harem de M. Lewis. — M. Cattermole, vrai peintre d'aquarelle. — Un mot de conclusion.

La patrie de Lawrence nous a envoyé quelques beaux portraits, trois surtout, et de caractères fort différents.

Le plus beau, si je ne me trompe, est le portrait en pied du *Prévôt de Peterhead*, par sir J. Watson Gordon. A part un peu d'uniformité dans les plans et de monotonie dans le modelé, ce tableau est un chef-d'œuvre. La figure est bien réelle, bien vivante, bien anglaise; et ce n'est pas un Anglais quelconque, c'est le prévôt de Peterhead. On peut dire *a priori*, et sans avoir vu l'original, que l'image est d'une ressemblance saisissante.

Le portrait d'une dame âgée, par Mme W. Carpenter, sans être aussi vigoureusement peint, est d'une sûreté et d'une largeur remarquables. La vieille dame a une figure fine et fière, douce cependant; c'est de la dignité aristocratique plutôt que de la fierté. Elle porte sur son front ce recueillement pensif

qui est la plus belle parure du grand âge. Le costume, qui semble dater de deux siècles, l'arrangement de la coiffure, le chapelet autour du cou, et jusqu'au vernis de vétusté qui couvre et adoucit la peinture, tout est harmonieux. Si le livret ne m'avait averti de mon erreur, j'aurais cru voir le portrait de la grande Élisabeth, un an avant sa mort, lorsque ses passions éteintes et la mémoire d'Essex effacée de son cœur ne laissaient plus de place qu'aux grands desseins de la politique, aux principes austères de la religion et au contentement d'avoir bien régné. Remarquons en passant que l'histoire si dramatique de Marie Stuart n'est pas même mentionnée dans l'exposition anglaise ; pas un tableau, pas une aquarelle. Les Anglais suivent le précepte de Napoléon : ils lavent leur linge sale en famille.

M. Boxall a peint avec une délicatesse toute féminine le portrait d'une jeune dame. Elle est blanche comme une goutte de lait, et fraîche comme une rosée de printemps. Sa tête naïve semble jeter sur les choses du monde un long regard timide et étonné.

Les portraits de M. Grant sont parfaits, sauf un peu d'affectation. M. Grant est l'héritier le plus direct des qualités et des défauts de Lawrence.

Les Anglais, qui ont l'art de fabriquer des paysages dans leurs parcs et dans leurs jardins, me semblent moins habiles à les peindre. J'excepterai M. Linnell, qui est à la fois un paysagiste exact et un chaud coloriste. Le *Chariot sortant des arbres d'une forêt* et le *Chemin dans les montagnes* seront remarqués. Je regrette seulement que la nature apparaisse si hé-

rissée et si velue dans les tableaux de M. Linnell. Il y a là un peu de manière.

M. Holland a peint des eaux magnifiques dans sa *Vue de Rotterdam*. La *Tamise en aval de Greenwick* est une œuvre distinguée. Il ne manque rien à cette peinture, qu'un peu plus de naturel. Les *Averses* de M. Creswick montrent un peu moins de talent et un peu plus de vérité. Le *Ravin des poëtes*, de M. Redgrave, est un joli tableau, un peu monotone, et fatigant par l'excès des détails. Le *Paysage* de M. Gilbert, bien dessiné, frais, fin et d'une belle harmonie, est trop lourd, trop lustré, et d'une facture ennuyeuse. Mais M. Gilbert se distingue de ses compatriotes par la vraisemblance de sa couleur. Je crains que tous les paysagistes anglais ne voient la nature avec des yeux prévenus : l'un s'arme de verres roses, l'autre de verres jaunes; presque tous prennent un microscope. Eh! messieurs, laissez là vos lunettes, et ouvrez tout bêtement les yeux : c'est ainsi que la nature veut être regardée.

Je puis passer sans transition de la peinture à l'huile à l'aquarelle : ces deux genres sont moins distants en Angleterre que chez nous. Plus d'un tableau anglais présente la pâleur et la grâce effacée de l'aquarelle; plus d'une aquarelle est aussi vigoureuse qu'un tableau. L'aquarelle est pour les Anglais un art national. Il existe à Londres deux sociétés de peintres d'aquarelle : *Old water colour society* et *New water colour society*, qui se chargent d'exposer brillamment et de vendre chèrement les ouvrages de leurs associés. Ce genre de peinture, que nous abandonnons volon-

tiers aux pensionnats de demoiselles, est cultivé en Angleterre par les artistes de premier ordre. Aussi nos voisins font-ils de véritables tours de force avec leurs couleurs à l'eau claire : ils obtiennent des effets que nous n'avons pas même cherchés.

Les deux peintures de M. Haag, la *Soirée au château de Balmoral* et la *Matinée dans les montagnes d'Écosse*, ne ressemblent en rien aux petites drôleries en détrempe qui se collent dans les albums ou qui s'offrent avec un bouquet, le jour de la fête des grands parents. Ce sont deux beaux et bons tableaux, solides de dessin, chauds de couleur, et qui ne doivent rien à l'éclat du vernis ou au prestige de l'empâtement. Tout y est de bon aloi : l'aquarelle n'admet pas le charlatanisme. L'effet de nuit est presque aussi puissamment rendu que dans les *Naufrageurs* de M. Knight; le cerf est dessiné comme par M. Landseer, les personnages comme par M. Mulready. Je dirais que l'aquarelle n'a rien fait de plus remarquable, si je n'avais vu à quelques pas plus loin les *Bateaux hollandais* de M. Duncan. Voilà ce qu'on appellerait une aquarelle magistrale, si ces deux mots pouvaient se rapprocher dans notre langue. M. Duncan a bien mérité l'immense réputation dont il jouit en Angleterre, et je regrette qu'il n'ait pas envoyé un assez grand nombre de tableaux pour rendre son nom populaire chez nous. M. Jackson, autre nom célèbre, ne brille à l'Exposition que par son absence : nous y perdons, et lui aussi. M. Burton nous montre ses *Pèlerins Franconiens*. Les critiques anglais ont trouvé cette peinture admirable de composition, pauvre

d'effet et de couleur : je voterais volontiers avec les critiques anglais; cependant *admirable* est bien fort.

M. Corbould aspire non-seulement aux effets dont la peinture à l'huile croyait avoir le privilége; mais encore il donne presque à ses aquarelles les dimensions de la peinture d'histoire. Certes, sa *Scène tirée du Prophète* est un joli tour de force; mais à quoi bon?... Les artistes qui se donnent tant de peine pour faire avec de l'eau ce qu'ils feraient aisément avec de l'huile, ressemblent à ces amants romanesques qui entrent par la cheminée quand la porte est ouverte à deux battants.

— Oui, mais l'aquarelle est un genre national.

— Lorsque je vois l'aquarelle viser à la couleur et prétendre aux grands effets, je crois rencontrer une jeune et jolie pensionnaire qui s'enfuit de son couvent sous des habits de mousquetaire.

— Mais la nation anglaise est en possession depuis plusieurs siècles de...

— Je crains enfin que les peintres d'aquarelles ne sacrifient leur gloire à venir à leur popularité présente. Car enfin les aquarelles, quoiqu'elles se conservent plus longtemps que les confitures, ne sauraient durer autant que les tableaux.

— Mais nos pères ont fait de l'aquarelle; et nous, leurs descendants...

— A la bonne heure! je ne discute pas les questions de patriotisme, surtout avec des Anglais. Parlons plutôt de M. Lewis.

Son chef-d'œuvre, le *Harem d'un bey*, s'est vendu à Londres 25 000 francs. On a payé une somme égale

le droit de le graver : total 50 000 fr. Je pense qu'il est difficile de pousser plus loin le fétichisme de l'aquarelle.

M. Lewis a passé plusieurs années au Caire, et je le soupçonne fort d'être le bey dont il a peint le harem. Il a fallu bien des mois pour exécuter cette grande salle à claire-voie, où le soleil pénètre à travers un grillage et vient dessiner de petits losanges sur les hommes et les animaux. M. Lewis travaillait tous les jours à cet étrange ouvrage. Après avoir esquissé la composition, qui est jolie, il passa à l'exécution, qui est médiocre, au dessin, qui est faible, au coloris, qui est criard. Lorsqu'il avait manqué un morceau, il l'enlevait proprement, remplaçait le papier par une pâte de fabrique anglaise, et recommençait la besogne. Un jour, il trouva l'aquarelle fendue en deux. Il l'envoya en Angleterre, fit recoller soigneusement les morceaux, et reprit la suite de son travail. Vous voyez que la fabrication des aquarelles anglaises est chose compliquée; mais il y a gros à gagner dans ce métier-là. Les petites études de M. Hunt, qui frisent de près la caricature, se vendent plus cher que les tableaux de M. Ingres et de M. Delacroix.

M. Cattermole peint des aquarelles qui n'ont pas la prétention d'être des tableaux. Ce sont de petites scènes spirituellement arrangées, et exécutées avec une rare habileté. Je serais fort en peine s'il me fallait choisir entre les onze compositions de M. Cattermole. Ce sont partout les mêmes qualités, et quant aux défauts, je les cherche encore. Le dessin est correct sans affectation : M. Cattermole a plus de largeur que la plupart

des peintres de son pays. La scène des *Brigands chez Benvenuto* mériterait peut-être la préférence, si Benvenuto était ressemblant.

Des écumeurs de grand chemin ont rencontré dans leurs voyages nocturnes un vase d'or de la façon de Benvenuto Cellini. Ils voudraient savoir si l'affaire est bonne et s'ils n'ont pas été volés : dans le doute, ils viennent consulter l'artiste lui-même.

Les brigands ont bien la physionomie de leur emploi et de leur temps. Par malheur, M. Cattermole n'a lu ni les *Mémoires* de Cellini, ni *Ascanio* de M. Alexandre Dumas. Il a donné à l'artiste florentin la figure et la corpulence d'un forgeron de Gretna-Green. Le tableau gagnerait beaucoup, si l'on y voyait ce grand drôle audacieux, ce vantard, ce bretteur, ce joueur, ce coureur d'amours faciles, ce svelte et nerveux aventurier qui fut le véritable Benvenuto.

Décidément, j'aime mieux *sir Biorn aux yeux étincelants*. Sir Biorn est un Anglais du bon temps. Il se grise tous les soirs, seul, et, comme on dit, à l'anglaise. La seule compagnie qu'il souffre autour de lui est celle de ses aïeux. Il fait asseoir en rond leurs armures rouillées, et il boit à leur santé, sans trinquer. Le grand-père de sir Biorn, ou du moins son armure, est déjà sous la table. Deux autres ancêtres d'acier s'adossent l'un à l'autre pour ne pas se laisser choir, et le rejeton de toute cette illustre ferraille promène sur sa parenté un regard filial et hébété. C'est par cette aquarelle que nous terminerons notre examen de la peinture anglaise : avouez qu'on ne saurait mieux finir.

En résumé, l'école anglaise est la seule au monde qui ne relève pas de la nôtre et qui ait gardé une originalité marquée.

Elle a plus d'esprit que d'imagination, plus de science que de talent, plus de minutie que de verve, plus de dessin que de couleur : elle *cherche la petite bête*, comme on dit dans les ateliers de Paris. Le procédé, le savoir-faire, l'adresse de main s'y perfectionnent tous les jours.

Telle qu'elle est, elle obtient un énorme succès d'argent dans toute l'étendue du Royaume-Uni. Ses produits sont recherchés, elle élève ses prix, elle ne peut suffire aux demandes. La nation est insatiable ; elle emploie à payer des tableaux tout l'argent de ses économies.

En Angleterre, la peinture est, pour ceux qui l'achètent, le plus haut degré du luxe, et pour ceux qui la font, le plus haut degré de l'industrie.

CHAPITRE II.

ALLEMAGNE.

I.

Les grandes écoles : voir au musée du Louvre. — Peinture d'histoire en Allemagne. — Les cartons de M. Guillaume de Kaulbach et de M. Cornelius. — Les cartons pour rire : M. Schroedter et son petit commentaire.

Nous avons au Louvre une grande galerie, la plus belle du monde, où l'on a réuni les chefs-d'œuvre des écoles allemande, hollandaise, italienne et espagnole. Les tableaux espagnols y sont plus rares que je ne voudrais, mais n'importe. Cette collection est précieuse, et nous ferons bien de la garder avec soin ; car, si un incendie venait à détruire nos tableaux, ni les Allemands, ni les Hollandais, ni les Italiens, ni les Espagnols ne nous en feraient d'autres.

Les amateurs qui viendront à Paris pour le plaisir de comparer ces quatre grandes écoles peuvent se dispenser de prendre un billet de saison : ils n'ont qu'à montrer leur passe-port au gardien du musée du Louvre. Aimez-vous la peinture d'Holbein, si forte et si naïve? Allez au Louvre. Aimez-vous la lumière des

Rembrandt, la chair des Rubens, la finesse des Téniers ? Allez au Louvre. Si vous adorez la splendeur des Titien, la vigueur des Velasquez, la perfection des Raphaël, suivez le cours de la Seine jusqu'au guichet du Louvre : c'est là qu'on les admire. Au palais des Beaux-Arts on les regrette.

Que voulez-vous ? L'Allemagne, la Hollande, l'Italie, l'Espagne ont fait leur temps. La Grèce n'a pas envoyé un tableau à l'Exposition : il n'y a pas beaucoup plus de deux mille ans qu'elle possédait les seuls peintres qui fussent au monde. Apelles et Zeuxis, de classique mémoire, composaient, dessinaient et peignaient des œuvres admirables, dit-on, pendant que tout l'art de nos ancêtres se bornait à façonner de jolies petites haches de caillou avec lesquelles ils égorgeaient pieusement des enfants à la mamelle. Les contemporains de Phidias, en Gaule, ne savaient de plastique que ce qu'il en fallait pour construire des mannequins d'osier où l'on faisait cuire des hommes. Nous avons fait quelques progrès depuis cet âge d'osier et de caillou. Mais d'autres ont perdu ce que nous avons gagné. Quand l'enfant se fait homme, son père se fait vieux.

Jusqu'au jour où l'Exposition universelle a ouvert ses portes, on a menacé les peintres français de la concurrence allemande. Les Allemands sont patriotes, et ils ont raison. Ils ont fait de grands noms à leurs artistes : c'est un défaut qu'on ne nous reprochera pas. Ils trouvent autant de plaisir à vanter Kaulbach et Cornelius que nous en trouvons à décrier le génie de M. Ingres ou de M. Delacroix. Voilà pourquoi on a pu

menacer M. Ingres de Kaulbach et M. Delacroix de Cornelius. Les voyageurs français qui avaient fait deux ou trois cents lieues pour aller admirer les œuvres des maîtres allemands ne voulaient pas avoir perdu leurs peines ; ils admiraient par amour-propre, et ils écrivaient à leurs amis : « Nous avons vu des merveilles. » C'est ainsi que dans un bain froid les premiers qui ont sauté à l'eau disent en claquant des dents *que l'eau est bonne.*

L'Exposition universelle nous permet enfin de comparer sans préjugé la peinture allemande et la nôtre.

MM. G. de Kaulbach et Cornelius ont renoncé à concourir avec nos coloristes, puisqu'ils n'ont pas exposé un centimètre de peinture. Mais en envoyant les cartons de quelques-unes de leurs fresques, ils ont montré ce qu'ils savaient faire dans l'art de la composition et du dessin.

La *Tour de Babel* de M. Guillaume de Kaulbach est une énorme composition qui pourrait avoir quelque succès, si elle n'était pas opposée, dans une même salle, aux cartons de M. Chenavard. Les personnages sont fort bien dessinés ; les têtes, soignées comme *têtes d'expression*, disent bien ce que l'artiste a voulu dire : il y a du mouvement et de l'épouvante dans cette grande déroute des nations. Le principal défaut que je reprocherais à tout l'ouvrage, c'est une certaine surabondance d'intentions, un imbroglio d'idées qu'un public ordinaire est inhabile à démêler. Cette toile aurait besoin d'un commentaire français, comme le livre de Kreutzer, que M. Guigniaut a si savamment

expliqué. Un interprète devrait être attaché à chacun des cartons de M. de Kaulbach.

Je n'essayerai pas d'entrer dans le détail des beautés variées et compliquées de cette tour de Babel : je m'y perdrais. Mais les esprits curieux et pénétrants qui devinent les charades en société et les rébus des bonbons au jour de l'an y trouveront une ample matière à leur sagacité.

Je me contenterai, pour ma part, de décrire deux sujets isolés, aussi peu compliqués que possible, qui indiquent cependant d'une manière suffisante les qualités et les défauts de l'auteur. Ces deux sujets, dont l'un est le pendant ou la réplique de l'autre, s'appellent *l'Histoire et la Légende*.

L'Histoire est une grande figure assise de profil. Ses traits rappellent le type italien, un peu modifié par un voyage en Allemagne. Son torse est nu, ses cheveux bien nattés, une longue épingle romaine se plante horizontalement dans son chignon. Assise sur un siége *empire* auprès d'un candélabre *empire*, elle écrit d'une façon fort incommode sur un long agenda tenu verticalement par un bambin emplumé. A ses pieds, un sablier indique la chronologie et l'art de vérifier les dates.

A la rigueur, cette grande femme sérieuse ne déparerait pas les murs d'une classe d'histoire. Les élèves ennuyés par la leçon du maître regarderaient l'image afin de varier leurs ennuis. Mais que dirons-nous de la Légende? Faites d'abord coucher les enfants, il est inutile de les effrayer. Écoutez!

« C'était une grande femme, pâle comme la lune et

maigre comme l'ombre d'un bouleau. Elle était assise sur un tas de grandes pierres mal taillées, et son banc ressemblait à un dolmen armoricain. Depuis si longtemps elle était assise, que le lierre s'enroulait déjà autour de sa tête et courait au milieu de ses cheveux. Ses cheveux étaient si étrangement tournés ensemble, qu'on ne savait si c'étaient des cheveux ou des serpents. A ses pieds la bruyère se tordait en volutes mystérieuses ; le lézard, ami des tombeaux, rampait entre les herbes ; la terre crevassée vomissait les urnes funèbres et les os desséchés des morts. Elle remuait avec son bâton magique un monceau d'épées, de sceptres et de couronnes. Deux corbeaux lui parlaient à l'oreille, et, lorsqu'elle les avait écoutés, elle contait. »

Qu'ai-je dépeint, à votre avis ? Une sorcière ? Non. C'est trait pour trait la *Légende* de M. de Kaulbach. Heureusement on trouve en Allemagne des légendes plus gracieuses que celle-là. Le peintre n'a rendu qu'un des côtés de son sujet, le sinistre. Ce luxe d'horreurs, ce noir prodigué, ce bagage extrait des magasins du mélodrame, indiquent à la fois un manque de goût et une certaine défiance de la perspicacité des spectateurs. Ce n'est pas ainsi que les anciens comprenaient l'emploi des attributs : ils indiquaient l'idée, ils la montraient du doigt, ils n'avaient garde de l'écraser. Avec un épi de blé, ils faisaient reconnaître Cérès ; une étoile suffisait à désigner Uranie. M. de Kaulbach, en pareille occasion, donnerait à Uranie un télescope, un quart de cercle, et l'Annuaire du bureau des longitudes ; il placerait autour de Cérès tout le matériel de la boulangerie, sans excepter le pétrin. Ses intentions

sont bonnes, mais il en a trop. Sa peinture est pavée de bonnes intentions ; l'enfer aussi !

M. Cornelius doit être un lecteur de Dante. Le livret nous apprend qu'il est actuellement à Rome : je parierais qu'il campe dans la chapelle Sixtine, devant le *Jugement dernier* de Michel-Ange. Si j'avais l'honneur de faire partie du gouvernement romain, j'interdirais à M. Cornelius l'entrée de la Sixtine : la compagnie de Michel-Ange ne lui vaut rien. La Fontaine a dit, dans une fable dont je ne me permettrai pas de rappeler le titre : *Ne forçons pas notre talent.* M. Cornelius a du talent, mais un talent qu'il a forcé. Il ne rêve que grandeur, puissance et violence : je voudrais qu'il songeât quelquefois au naturel. Il traite les sujets les plus simples et les plus familiers avec un effort de Titan. Voyez, par exemple, les cartons qui représentent les *OEuvres de la charité chrétienne.* Si jamais un peintre a dû faire montre de simplicité, c'est dans un pareil sujet : pour rassasier ceux qui ont faim, pour abreuver ceux qui ont soif, pour soulager les prisonniers, pour consoler les affligés, pour renseigner les voyageurs qui ont perdu la route, il ne faut ni grands gestes, ni gros muscles, ni cheveux ébouriffés. Mais les fresques de Michel-Ange et l'admiration des Berlinois ont persuadé à M. Cornelius que le génie consiste à peindre des cheveux en serpents, des draperies tortillées, des efforts de geindre et des torses capitonnés. Le chrétien qui descend dans le cachot pour soulager les prisonniers est cinquante fois plus majestueux que Marius sur les ruines de Carthage. Les deux consolateurs qui entrent dans la maison en

deuil sont plus sombres et plus dramatiques que Brutus et Cassius à la veille de la bataille de Philippes, et le jeune cantonnier qui montre le chemin aux voyageurs ressemble tout au moins à César indiquant le Rubicon. Sa bouche est ouverte comme s'il haranguait une armée, et il tend le bras comme pour prendre possession du monde.

Ce défaut est peut-être encore plus sensible dans le tableau où l'on donne à boire et à manger. Les grandes femmes du premier plan, avec leurs grands bras, leurs grands visages et leurs grandes jambes, pèchent par un excès de grandeur : il est bon d'atteindre le but ; il est mauvais de le dépasser. Le cuisinier qui arrose un gigot, à gauche du tableau, verse le jus d'une façon terriblement magistrale, et le sommelier qui vide une outre ressemble à un fleuve qui médite une inondation. Tous les personnages portent des perruques incohérentes ; toutes les draperies sont tourmentées ; la tente qui devrait couvrir la compagnie est si savamment tortillée, qu'elle court d'arbre en arbre sans abriter personne. Les animaux sont mauvais, les arbres maigres et secs, l'architecture déplorable ; mais les personnages sont pires. On ne peut rien imaginer de plus grimaçant, de plus faux, de plus mal proportionné. On dirait que l'artiste a fait vœu de ne point regarder la nature. Certes, M. Cornelius a du talent, mais la nature en a plus que lui, et il ferait mieux de reproduire modestement ce qui est que de recommencer à ses frais la création tout entière.

Je conseille aux visiteurs de l'Exposition de se reposer des cartons de M. Cornelius en étudiant les

cartons de M. Schrœdter, membre de l'Académie de Berlin : on a toujours soin, au Théâtre-Français, de donner une comédie après la tragédie.

L'honorable académicien a fait ce que M. de Kaulbach aurait dû faire et ce que j'oserai recommander à messieurs les peintres allemands : il a écrit un petit commentaire au bas de chaque dessin.

Je n'ajouterai aucune observation à la prose poétique de ces lieds explicatifs : je veux respecter jusqu'aux singularités de l'orthographe, qui prouvent que l'Académie de Berlin n'est qu'une parente éloignée de l'Académie française.

La parole est à M. Schrœdter.

L'hiver.

« L'hiver, en long manteau de neige et la barbe glacée, passe orageux sur les lacs et les bois, il glace les uns et brise les autres. Le pêcheur content reste dans sa cabane bien chauffée et répare les filets en attendant le printemps, mais les rudes chasseurs bravant le froid et l'ouragan cherchent les hôtes des bois pour leur livrer un combat à mort. L'homme sait employer la glace à ses plaisirs en patinant et guidant son traîneau. Dans les arabesques on trouve le peu de phanérogames qui ont survécu, près des lichens et des mousses qui dominent. »

Le printemps.

« Le printemps affranchit le fleuve de glaces, le laboureur commence à sillonner la terre. Le blaireau

regarde hor*t* de son trou, et déjà arrivent les bécasses, l'oiseau favori du chasseur. Les petits messagers aériens du printemps reveillent à une vie nouvelle les germes des plantes endormies. Sur la paisible chaumière du paysan paraissent le professeur cigogne et sa femme arrivant d'Afrique leurs coffres bien remplis. (En Allemagne ce sont, dit-on, les cigognes qui apportent les petits enfants.) Les hirondelles arrivent aussi, et ces messagers de bonheur sont salués par un jeune ménage. Le pécher, le lilac et le pommier en fleurs entourent la maison. Le jeune printemps arrive sur un char de muguets, traîné par des papillons et des scarabées, en haut les papillons de jour, en bas les *phaliens* (phalènes). A son passage, les jeunes fleurs se hâtent de faire toilette *et se joignent son* cortege. Derrière lui paraissent les fleurs déjà in full dress (en grande toilette). La renoncule, l'anémone, l'orchis, le martagon (?), l'aconit qui protége une faible primevère contre les importunes abeilles. Sur le voile vaporeux du jeune garçon se balancent les *libelles blues* (libellules bleues). Un concert charmant se prépare sous un buisson d'aubépine en fleurs. Le rossignol, le gaï *pintou* (pinson), etc.; au-dessus d'eux tourbillonne dans l'air l'alouette jouant du violon. A droite on fait les premiers foins, etc., etc. »

Il ne faut pas abuser des meilleures choses : je borne donc ici la citation. Les cartons de M. Schrœdter sont plus spirituels que sa prose, et il dessine infiniment mieux qu'il n'écrit. Il a des idées, de l'esprit, une main étonnante, et point de goût. Dans le dernier de ces dessins, le printemps est un énorme *baby*, un gigan-

tesque poupard d'Allemagne, qui patauge au milieu des plantes et des animaux. Les plantes sont peintes dans le style de Grandville : l'aconit est un chevalier bardé d'acier bleu qui défend une paysanne coiffée d'une primevère. Le pinson joue du cor et le rossignol embouche la double flûte des anciens Grecs. Deux petits chasseurs en grande tenue chevauchent dans les airs sur le dos des bécasses ; le professeur cigogne a des lunettes et un parapluie ; sa femme tient un carton de chapeau : deux ou trois enfants nouveau-nés soulèvent à coups de tête le couvercle de leur malle. Bonnes gens, Dieu vous garde de l'allégorie !

II.

De la profession de *modèle* en Allemagne. — Portraits. — M. Frédéric Kaulbach. — M. Magnus. — Mlle Sophie Fredro et M. Richter. — Trois peintres français égarés en Allemagne : M. Victor Muller, M. Charles Muller, M. Bohn. — *Sic vos non vobis.*

Un voyageur français m'a conté que, dans les beaux jours du règne de Louis de Bavière, lorsque Munich devenait une autre Athènes et Athènes une autre Munich, quand les monuments croissaient à vue d'œil et que les peintres couvraient de leurs chefs-d'œuvre toutes les murailles de la ville, il n'y avait dans Munich qu'un seul modèle, et le pauvre diable mourut de faim. Ce mépris du modèle, c'est-à-dire de la nature, explique la faiblesse de la peinture d'histoire en Allemagne.

Les peintres de portrait n'y sont pas très-forts, quoique leur profession les oblige à travailler d'après nature.

M. Frédéric Kaulbach, frère de M. Guillaume de Kaulbach, nous a envoyé trois portraits en pied, de grandeur naturelle. Le meilleur des trois, sans comparaison, est celui qui porte le numéro 200. C'est une peinture froide, mais fine et raisonnablement distinguée. Le numéro 199 est bien au-dessous : on dirait que l'artiste a cherché la vie et la couleur ; il n'est parvenu qu'à peindre une dame très-rouge dans le premier feu de la digestion. Le portrait de M. Guillaume de Kaulbach est l'œuvre d'un bon frère, mais non d'un bon peintre. Rien n'est plus sec que ce dessin ; rien n'est plus froid que cette couleur à fleur de toile. Le manteau est pitoyablement drapé, et l'on s'étonne que deux peintres habiles, en unissant leurs efforts, n'aient pas su inventer d'autres plis.

Les trois portraits de M. Magnus sont encore plus faibles. Cependant M. Magnus, qui est le premier portraitiste de Berlin, avait une belle occasion de faire du style. S'il avait été condamné à peindre la femme d'un marchand de toiles de Silésie, ou le torse d'un capitaine de la landwehr, on lui pardonnerait la modestie et la pauvreté de l'image ; mais ses originaux étaient Mendelssohn, Mme Jenny Lind, et cette pauvre Mme Sontag !

Ne croyez pas cependant que l'Allemagne ne nous ait pas envoyé de bons portraits : il en est jusqu'à deux que je pourrais nommer. L'un est le portrait de M. le comte F..., par Mlle Sophie Fredro. Le dessin est

excellent, la couleur belle ; peut-être les chairs manquent-elles un peu de solidité, mais ce sont des chairs. Le second et le meilleur est le portrait d'une très-jolie femme, par M. Richter. C'est une peinture qui serait remarquée dans le Salon carré de la France, comme elle le sera dans le Salon carré de la Prusse. Mlle Fredro est née à Lemberg ; M. Richter est né à Berlin, mais leurs tableaux sont nés à Paris. M. Richter est élève de M. Cogniet ; Mlle Fredro a reçu les leçons de MM. Chiffart et Rodakowski. Ces deux beaux portraits sont à nous ; l'Allemagne en aura la gloire. *Sic vos non vobis...*, comme dit un poëte allemand.

Avant de parler de la peinture de genre en Allemagne, j'ai bien envie de dire un mot de trois autres tableaux français égarés au milieu des peintres allemands.

Le plus éclatant des trois a pour titre : *l'Homme, le Sommeil et le Rêve.* C'est une belle peinture, chaude, vivante et lumineuse. Le dessin est correct, la composition simple ; la couleur descend en droite ligne de Titien. L'auteur de cette belle toile est M. Victor Muller, talent tout français, habitant de Paris depuis plusieurs années, élève de M. Couture, et qui promet un rival à son maître.

Le second est un ouvrage de M. Karl Muller, jeune Wurtembergeois de l'atelier de M. Ingres : c'est *Roméo et Juliette dans le caveau.* Les têtes sont chastes et pures, le dessin sévère, la couleur douce, le style élevé. Ce sujet, que tant de peintres ont traité depuis Shakspeare, n'a pas souvent été rendu avec

autant de distinction : on ne se sépare du tableau qu'avec regret, et l'on emporte une tristesse douce.

M. Bohn, autre Allemand de la rue Neuve Bréda, a intitulé son tableau : *la Sérénade.* Cette sérénade est donnée par des anges à une jeune malade sur son lit de mort. Avec un peu plus de couleur, cette toile serait une des meilleures de l'école française ; car il ne faut point la comparer aux produits de l'art allemand. L'effet général est un peu pâle ; mais la composition est bonne et l'idée charmante. Le jury d'admission a refusé un tableau de Gustave Doré, d'une exécution toute différente, mais conçu dans le même esprit. Un jeune sculpteur, plein de cette foi naïve qui a fait l'originalité du moyen âge, s'occupe à ciseler la frise d'une cathédrale gothique ; et les anges, divins modèles, descendent du ciel pour poser devant lui.

III.

Genre : M. Herbig, Allemand trop allemand. — Une charge d'atelier. — M. Menzel et le grand Frédéric. — M. Erhardt et Charles-Quint. — M. Schrader et Milton. — Peintres se récréant dans l'atelier après le travail ou Les jeux innocents, par M. Gensler. — M. Meyereim et M. Meyer, peintres flamands. — M. Steffeck. — M. Kretzschmer : un chameau invraisemblable et un âne paradoxal. — Histoire des bonnets de coton dans la régence de Tunis.

Et maintenant, après ce petit voyage à l'étranger, rentrons en Allemagne avec M. G. Herbig, peintre de genre, dans le genre le plus allemand.

Le livret dit : *Jeune dame occupée à filer;* mais

la jeune dame ne file pas. Son rouet se repose auprès d'elle; un beau rouet aristocratique, en bois de palissandre. La quenouille est chargée d'un lin plus doux que la soie. La Barberine blonde et blanche est vêtue d'une robe de soie, dans le style noble, décemment décolletée. Elle s'appuie sur un balcon gothique; elle porte sur l'index un chardonneret, et ses yeux bleus contemplent à l'horizon un château bleu sur une montagne bleue que baigne un ciel richement bleu. Je ne sais comment vous donner une idée de l'innocence de cette peinture. Dans certains ateliers, lorsqu'il arrive un nouvel élève, on commence par enlever subtilement le jaune de Naples qu'il a mis sur sa palette, et on le remplace par du beurre. Je suppose que M. Herbig a été si souvent l'objet de cette mauvaise plaisanterie, qu'il a pris son mal en patience et qu'il s'est accoutumé à peindre avec les matériaux que ses camarades lui imposaient. Mais les rieurs sont bien punis; M. Herbig a l'Aigle-Rouge de quatrième classe.

Non moins allemand est le tableau de M. Menzel qui représente *le grand Frédéric à Sans-Souci*. Mais la mélancolie a fait place à la joie; la dernière châtelaine a fermé depuis longtemps la dernière fenêtre gothique, et le dernier chardonneret de salon s'est envolé en sifflant les refrains du dernier lied. Nous sommes au milieu du XVIIIe siècle, et M. Menzel nous donne le spectacle de l'hilarité tudesque. Voltaire, Maupertuis et quelques bons Allemands, admirateurs *des poésies du roi leur maître*, dînent ensemble à Sans-Souci. Tous les visages sont rouges; tous les convives font les efforts les plus méritoires pour se

mettre en gaieté et en esprit. Ils rient comme s'ils étaient chatouillés par une main invisible. A voir cette lourde et unanime gaieté, on croit les entendre se dire l'un à l'autre : « Ayons de l'esprit ; ayons-en beaucoup ; nous n'en saurions trop avoir. Nous ne sommes pas ici pour autre chose que pour avoir de l'esprit. Que dirait-on dans le monde, si l'on savait que nous avons dîné chez le grand Frédéric et que nous n'avons pas eu d'esprit? » M. Menzel s'est si bien pénétré de la situation, qu'il a mis tous les visages à la torture : trop d'intention, c'est un défaut allemand. De la couleur de la toile, je ne dirai qu'un mot : elle est trop grande pour un devant de cheminée, et trop petite pour un paravent.

Le *Charles-Quint* de M. Ehrhardt, autre tableau de genre historique, est d'une faiblesse magistrale. Un vieux Juif en veste de tricot, les jambes enveloppées dans un manteau de velours, contemple le portrait d'une femme rousse qui fait la moue. C'est ainsi qu'un professeur de l'Académie royale de Dresde interprète les dernières pensées de Charles-Quint.

Le *Milton* de M. Schrader n'a pas trop déplu au gros du public. Toute idée un peu dramatique attire les yeux de la foule, si elle est exprimée avec clarté. Cependant, que le sujet est mal compris ! Ce doux vieillard qui scande innocemment un vers ressemble bien mal au révolutionnaire fougueux, au théologien farouche, au régicide qui justifia l'exécution de Charles Ier. Un poëte allemand a fait de Marie Stuart une mélancolique Allemande ; un peintre allemand vient à son tour tremper le vieux Milton dans

l'eau fade du Rhin. Je ne veux pas relever une inexactitude sans importance : M. J. Schrader a donné trois filles à Milton, qui n'en avait que deux. Mais pourquoi avoir entouré le vieillard d'un luxe qui a manqué à sa vieillesse? Il y a trop de velours dans cette maison, et les filles du poëte sont trop bien mises : M. Schrader ne sait-il pas que le *Paradis perdu* s'est vendu 750 francs?

Au demeurant, ce tableau est de ceux qui n'arrêtent pas les artistes; l'exécution est molle, la couleur froide, les têtes assez jolies : Milton ressemble un peu à l'éternel vieillard de Greuze; mais Greuze peignait mieux, et il ne donnait pas à un tableau de genre les proportions d'un tableau d'histoire.

Un peintre de Hambourg, M. Gensler, a exposé un grand tableau qui pourrait être intitulé comme la jolie petite pièce de M. Édouard Foussier : *Les Jeux innocents*. Le livret, moins laconique, l'appelle autrement : *Peintres se récréant dans l'atelier après le travail*. Ils sont trois, qui, pour passer agréablement une heure ou deux, se montrent à la ronde un croquis représentant une tête de bœuf. C'est un de ces divertissements que la morale autorise et qui sont plus à plaindre qu'à blâmer. On s'amusait bien autrement, vers 1820, dans l'atelier de M. Horace Vernet! Mais pour jouer à la tête de bœuf est-il besoin d'être aussi grands que nature? et, dans ces immenses tableaux pour de petits sujets, n'y a-t-il pas de la toile perdue?

M. Meyereim use moins de toile et l'emploie mieux. Les deux petits tableaux qu'il nous a envoyés sont de bon goût, simples et presque naïfs : cependant la

naïveté est un mérite bien rare chez les chevaliers de l'Aigle-Rouge. La *Famille d'un artisan* est une excellente peinture d'intérieur; le vieillard est plein de finesse et de bonhomie : dans cent ans, M. Meyereim se vendra pour un vieux Flamand. Les *Paysans de Brunswick allant à l'église* auront encore plus de prix, quand le temps, cet artiste infatigable, aura mis la dernière main au travail de M. Meyereim. La jeune fille est gracieuse, simple et franchement paysanne; le petit Prussien est à croquer avec sa casquette, son gros livre et sa gravité enfantine. Peut-être a-t-il des mollets au-dessus de son âge; mais je ne connais pas assez la race prussienne pour trancher la question. Les arbres sont trop secs : on dirait qu'ils ont été peints en 1820, dans l'âge de fer du paysage; mais si un peintre était parfait, il ne serait plus un homme.

M. Meyer doit être un peu cousin de M. Meyereim. Dans son tableau intitulé : *Mère et enfants*, la jeune mère et la petite fille sont plus qu'agréables, et leurs visages un peu chinois sont du plus joli ton de chair qui se puisse imaginer. L'enfant n'est pas trop bien dessiné, la chambre manque d'air, et la muraille du fond serre de bien près les personnages; mais la couleur est bonne, et, s'il y a une justice en ce monde, M. Meyer, qui n'a encore obtenu qu'une petite médaille d'or, en aura bientôt une grande.

J'en promets tout autant à M. Steffeck, qui est un des meilleurs peintres de la Prusse, n'en déplaise aux professeurs de toutes les académies. Ses *Soldats se logeant dans un couvent* sont une scène tragi-

comique comme en fait quelquefois M. Penguilly ; mais l'intention est originale et n'appartient qu'à M. Steffeck. Il y a surtout dans ce tableau un certain coup de pied.... je parie que le peintre est protestant. Les *Chiens à l'antichambre* sont aussi bien dessinés et plus largement peints que les animaux de M. Landseer, et cette petite toile en vaut cinq ou six grandes.

N'ai-je pas reproché aux peintres anglais de donner trop d'esprit aux bêtes ? Un peintre prussien, M. Kretzschmer, leur donne quelque chose de plus : la gaieté ! Il les fait rire à gorge déployée. Cependant un grand philosophe a dit :

.... Rire est le propre de l'homme.

Suivant M. Kretzschmer, l'homme partage ce privilége avec l'âne et le chameau. Passe encore pour le chameau, il est bossu : mais l'âne, cette mélancolique créature que le ciel a condamnée à porter des choux et à n'en point manger !

Au premier abord, j'ai cru que le *Dîner dans le désert* et l'*Embarquement à contre-cœur* étaient des illustrations destinées à quelque conte des *Mille et une Nuits* : les costumes orientaux donnaient quelque vraisemblance à la supposition, mais le livret m'a détrompé. Dans le second tableau, l'artiste n'a voulu peindre que deux portefaix musulmans qui embarquent un âne malgré lui; dans le premier, il n'a pas voulu représenter autre chose que le dîner, ou plutôt la dînette d'un chamelier et d'un chameau. Dans l'une et l'autre toile, les hommes rient à l'unisson des

bêtes, et la gravité orientale a tort. Heureux qui peut rire en plein Sahara, comme le chamelier de M. Kretzschmer, à vingt pas d'une carcasse rongée par les vautours! Dans les villes, les Turcs se permettent quelquefois un accès de gaieté, comme ce bey de Tunis qui fit la fortune d'un Marseillais. C'est depuis cette célèbre aventure que les juifs de Tunis se coiffent en plein jour de bonnets de coton.

Un Marseillais eut l'idée d'importer des bonnets de coton dans la capitale de la régence : il en prit une cargaison sur son navire. Tout Marseillais a un navire, comme tout escargot a une coquille. Arrivé, les employés du port, à qui il n'avait rien donné pour boire, l'empêchèrent de débarquer sa marchandise. Il patienta un mois ou deux ; puis il se rendit au sérail du bey, et demanda *zustice*.

« Quelle justice veux-tu que je te rende? dit le bey. Française, ou turque?

— Française, répondit fièrement le Marseillais.

— Retourne donc à ta marchandise : je te rendrai justice à la française. »

Un mois après, le Marseillais n'avait entendu parler de rien, et les employés du port s'opposaient plus que jamais à son déballage. Il retourna au sérail.

« Moussu le bey, dit-il, vous avez promis de me rendre zustice : il faudrait voir un peu à me rendre zustice.

— De quoi te plains-tu? Je te rends justice à la française.

— Oh! oh! Ze comprends. Alors, moussu le bey, rendez-moi zustice à la turque. »

Le jour même, le bey publia un édit enjoignant à tous les juifs de porter des bonnets de coton, sous peine de la vie.

Le peuple d'Israël courut au navire, et acheta la cargaison au poids de l'or. Le Marseillais, devenu riche en un tour de main, vint remercier son bienfaiteur. « Je n'ai pas fini, lui dit le bey. Tu vas voir si je fais grandement les choses. » Séance tenante, il rendit un décret condamnant à mort tout juif qui serait convaincu de posséder un bonnet de coton. Les enfants de Jacob retournèrent au port et payèrent le Marseillais pour qu'il consentît à reprendre sa cargaison. Mais la légende ajoute qu'ils avaient eu le temps d'apprécier la douceur, la souplesse, et peut-être aussi la majesté de cette benoîte coiffure, et qu'ils importunèrent les magistrats jusqu'au jour où on leur permit de l'arborer.

Assez longtemps après l'ouverture de l'Exposition, il est arrivé au palais des Beaux-Arts dix ou douze toiles petites et grandes signées Induno. Ces tableaux se distinguent de leurs voisins par une composition claire, un dessin savant et une couleur douce. On les a dispersés au milieu des envois de l'Autriche, quoique M. Induno, artiste italien, n'ait pas un seul des défauts allemands. Il étudie scrupuleusement la réalité ; il recherche les sujets simples et mélancoliques ; il étudie la vie intime, sans toutefois reculer devant un incendie ou une bataille. Malheureusement, ses tableaux, fort dignes d'être étudiés de près, manquent d'effet et de relief : les personnages semblent découpés aux ciseaux et appliqués sur le fond. Malgré

ce défaut, M. Induno est sans comparaison le meilleur peintre de genre que l'Allemagne nous ait fait connaître.

IV.

Paysage. — M. Zimmermann. — M. André Achenbach. — MM. Hildebrandt et Jules Rauch. — De la neutralité de l'Autriche. — Conclusion.

Les paysagistes allemands sont au nombre de quatre, si je sais compter. Il est surprenant que les philosophes de l'Allemagne sentent si bien la vie de la nature, et que ses peintres la rendent si mal. L'Allemagne riche en forêts garde pour elle ses vieux chênes et ses grands hêtres : elle n'en a pas envoyé à l'Exposition universelle.

Mais on y admire le paysage d'hiver de M. Richard Zimmermann, peintre bavarois. Le ciel est noir de froid, la terre est blanche de neige; la nuit tombe : malheur aux voyageurs attardés! Une famille d'émigrants, traînant avec elle son maigre bagage, vient frapper à la porte d'une ferme. La maison hospitalière s'ouvre pour les recevoir. Un grand clair feu de fagots illumine le foyer, et, malgré la neige qui couvre le toit, malgré la glace qui pend en stalactites aux brindilles du chaume, les petites filles, qui ont suivi en trottinant le pas des chevaux, trouveront où réchauffer leurs pauvres pieds. On en rencontre beaucoup sur les chemins de l'Allemagne, de ces familles grelottantes que la faim chasse de leur patrie, et qu'une vague espé-

rance entraîne vers les pays lointains. Mais elles ne trouvent pas tous les soirs un foyer pétillant sous un chaume hospitalier.

M. André Achenbach, de Cassel, est peintre de genre autant que paysagiste : dans ses tableaux, ce ne sont pas les arbres que j'apprécie le plus. Cependant il y a de bons oliviers sur un excellent terrain, dans son tableau des *Côtes de Sicile*. Mais son chef-d'œuvre est la *Kermesse par un clair de lune*. Sur la gauche du tableau, la pâle lumière de la lune s'avance en frisant l'eau d'une rivière et en éclairant quelques hameaux endormis. A droite, une kermesse s'agite et danse sous de grands arbres, à la lueur des lanternes et des quinquets. C'est par un prodige d'habileté que l'auteur a dessiné toute la fête dans une ombre épaisse, que la lumière rouge éclaire sans la dissiper.

M. Hildebrandt, de Dantzick, expose un bon paysage d'hiver et une fort belle marine; M. Jules Rauch, de Berlin, une *Vue du Havre* finement peinte et spirituellement faite. M. Hildebrandt est élève de M. Isabey, et M. J. Rauch, de M. Ziem. Règle générale : si vous rencontrez un bon peintre allemand, vous pouvez le complimenter en français.

J'ai parlé des Allemands comme s'ils formaient une seule nation : puissent-ils être un jour unis dans leur pays comme ils le sont dans mon livre! Si maintenant vous me demandez de faire la part de chaque État, M. Victor Muller est né dans la ville libre de Francfort-sur-le-Mein; MM. Bohn et Charles Muller appartiennent sous toutes réserves au petit royaume de

Wurtemberg; la Bavière, la glorieuse Bavière, possède un peintre, M. Zimmermann; l'Autriche n'en a point; Mlle Sophie Fredro est polonaise; M. Induno est italien. La Prusse a donné naissance aux deux Kaulbach, à MM. Cornelius, Magnus, Richter, Meyer, Meyereim, Steffeck, Achenbach, Jules Rauch et Hildebrandt. Cette nomenclature semblerait prouver que, pour le mérite artistique, la Prusse est le premier État de l'Allemagne, l'Autriche le dernier, ou peu s'en faut. D'où vient cela, je vous prie? Est-ce parce qu'on lit beaucoup en Prusse, et peu en Autriche; qu'on pense beaucoup en Prusse, et peu en Autriche; qu'on discute beaucoup en Prusse, et peu en Autriche? Peut-être. Peut-être encore est-ce une question de géographie : l'Autriche est loin, la Prusse est près de nous.

CHAPITRE III.

ITALIE, ESPAGNE, ETC.

I.

L'Italie ou le tombeau de la peinture. — Citation de Platon. — Vue de Naples et de Florence. — La patrie des artistes romains. — Peinture chromo-duro-phane, par le chevalier Ferdinando Cavalleri. — Dissertation sur l'avenir de la peinture vénitienne.

Je n'accuse personne, mais l'art est tombé bien bas à Rome, à Naples et à Florence.

Les Allemands produisent peu de chefs-d'œuvre, mais ils produisent beaucoup de tableaux : s'ils ne rencontrent pas souvent le beau, du moins ils le cherchent. Leur exposition dénote beaucoup de vouloir, à défaut de génie; mais on devine, en comptant les envois de l'Italie, que cette grande nation a renoncé à la gloire, qu'elle abdique et qu'elle ne veut plus.

Cependant le soleil de Florence n'a point pâli, le golfe de Naples est toujours aussi bleu, la plaine de Rome aussi sublime de tristesse et d'abandon; les palmiers de Terracine et les chênes verts de Lariccia n'ont point dégénéré; le type italien n'a rien perdu

de sa large et vigoureuse beauté, et les musées encombrés de merveilles offrent toujours à l'imitation des artistes Raphaël et Salvator, Michel-Ange et Titien.

Un Athénien disait à un envoyé du roi de Perse : « Sais-tu pourquoi nos artistes inventent de si belles choses, tandis que les vôtres n'inventent rien ? C'est que l'art est un oiseau des bois qui ne peut vivre qu'en liberté. On a beau suspendre des branches vertes aux barreaux de sa cage, lui présenter tous les matins de l'eau fraîche et des grains de millet, et siffler auprès de lui des airs mélodieux : il baisse la tête, il refuse de manger, il perd la voix ; l'ennui le prend et l'emporte[1]. »

Lorsqu'on entre dans la ville de Naples, après avoir passé sous deux portes basses dont l'une s'appelle la Douane et l'autre la Police, on tombe dans une foule bariolée de frocs et de fracs, de moines et de soldats ; le peuple crie et hurle d'une voix enfarinée en courant aux bureaux de loterie ; les Suisses font l'exercice sur les esplanades, et les canons du roi, rangés autour des places, pointés au bord des rues, regardent bouche béante le spectacle de l'allégresse publique. C'est pourquoi je n'ai rien à dire de l'art napolitain.

Florence est une ville de plaisir : les bouquetières y jettent des fleurs dans les voitures des étrangers ; le climat est presque aussi doux que celui de Nice, et les médecins le prescrivent aux poitrinaires. La paille de Toscane est fort estimée, et l'on en fait

1. Platon, *la République*, V, 17.

des chapeaux qui coûtent cher. Les musées de Florence méritent d'être vus : on n'est pas exposé à y rencontrer des tableaux modernes.

Rome nous a envoyé les ouvrages de quelques artistes, tant peintres que sculpteurs. Bon nombre de ces Romains portent des noms français, allemands et anglais, tels que Leighton, Sous-la-Croix, Bienaimé, Gibson, Stattler, Wolf, Bonnardel. Je voudrais bien savoir pourquoi les États pontificaux s'approprient le talent de M. Bonnardel. Est-ce parce qu'il est né à Bonnay, dans le département de Saône-et-Loire? Ou parce qu'il est élève de Ramey et de M. Dumont? Ou parce qu'il a obtenu à Paris le grand prix de Rome?

M. Sous-la-Croix, natif de Montpellier et beau-frère de M. Ozanam (un grand talent qu'on regrettera longtemps à la Sorbonne), a fait un bien modeste cadeau à l'exposition romaine en lui prêtant la *Tête de Jésus en croix*. Il est difficile d'imaginer quelque chose de plus malsain, de plus bouffi, de moins humain et de moins divin. Ce n'est pas une tête, c'est tout au plus une grimace.

Le chevalier Ferdinando Cavalleri a retrouvé une méthode de coloris qu'il baptise du nom de *peinture bichromographique*. C'est cumuler les fonctions de père et de parrain. *Bichromographique* est un mot hybride dans le genre de *chromo-duro-phane* : le chevalier Cavalleri fabrique des mots et des tableaux ; il veut unir la gloire de Raphaël à la gloire de Raphanel. La première syllabe du mot est latine, le reste est grec. Quant au procédé pris en lui-même et dépouillé de son nom, je conseille à M. Cavalleri, qui l'a

retrouvé, de le mener au bois et de le perdre. Son *Prophète Jérémie* est un essai malheureux. Sans parler de la figure, qui est commune, et de la pose, qui est maniérée, la couleur est fausse et criarde, et la toile présente l'aspect réfrigérant d'une aquarelle vernie.

Voilà tout ce que j'avais à dire sur Naples, Florence et Rome, cette capitale des arts.

Et Venise? — Venise est en Autriche.

II.

L'Espagne est en progrès. — M. Ribéra et l'histoire d'un pan d'habit. — Les jolies femmes de M. F. Madrazo. — Sainte Cécile. — Cuisine péruvienne, par M. Merino. — Potier hors ligne, par M. Laso. — Turquie : la peinture et le Koran.

Que l'Espagne soit en progrès, c'est ce que personne n'essayera de contester. L'Exposition de l'industrie le prouve bien; et l'Exposition des beaux-arts ne dément pas le témoignage de sa voisine.

La conquête de l'Amérique, l'inquisition et Philippe II, trois grands fléaux, ont fait à l'Espagne un mal qui n'est peut-être pas irréparable. Philippe II est mort, l'Amérique est libre, et l'inquisition a éteint son feu. La nation entreprend de remonter le cours des siècles et de retrouver son antique splendeur : il n'est pas impossible qu'elle y revienne.

Les artistes espagnols étudient à Rome et surtout à Paris : ils s'acheminent pas à pas vers la perfection, et leurs ouvrages font honneur à un art qui commence, ou plutôt qui recommence.

Il ne faut pas les juger à travers nos réminiscences de l'ancienne peinture espagnole : au lieu de faire des pastiches de leurs grands maîtres, ils fondent, sur nouveaux frais, une école nouvelle, qui trouvera tôt ou tard son originalité.

L'œuvre la plus remarquable de cette exposition est un tableau de M. Ribéra. Beau nom, mais lourd à porter. C'est un vrai tableau d'histoire que cette *Origine de la famille de los Girones*. Alphonse VI va tomber aux mains des Arabes ; un comte espagnol lui donne son cheval, lui sauve la liberté et reste prisonnier à sa place. Mais ce héros prévoyant, tandis qu'il met le roi en selle, lui coupe un pan de son habit. Ce lambeau précieux servira plus tard à le faire reconnaître et à prouver ses droits à la gratitude du prince. Alphonse VI, en mémoire d'un tel bienfait et d'un si bon tour, appela son sauveur le comte Lambeau ou *Giron*. Dans le tableau de M. Ribéra, la bataille est vigoureusement rendue, sans poses académiques et sans contorsions empruntées à la salle Montesquieu : les combattants ne ressemblent ni à des statues d'un jardin public ni à des couleuvres entortillées. La couleur est bonne et sage ; don Alphonse VI et son cheval sont un groupe excellent de tout point. Don Giron a le tort de ressembler à tous les mannequins du musée d'artillerie : le mélange de dévouement et d'ambition qui devrait se trahir sur son visage est dissimulé sous un casque en trompe d'éléphant. On remarque au second et au troisième plan deux chevaux dont les queues, semblables à des fusées, sont exactement parallèles : c'est un défaut facile à corriger.

M. Ribéra est élève de M. Paul Delaroche, qui n'expose cette année que les tableaux de ses élèves.

M. Federico Madrazo, élève de son père et peintre par droit de naissance, est un portraitiste au moins égal à M. Dubufe. Sans prétendre au style de M. Ingres ni à la belle couleur de Mme O'Connell, il cherche la grâce et il la trouve. Sa peinture n'est pas exempte de mignardise, mais elle a quelque chose de tendre et de frais. Mme la comtesse de Vilches en robe bleue et Mme la duchesse de Séville en robe pompadour, sont deux images souriantes et séduisantes qui plaisent aux plus difficiles. On reprochera à cette peinture la mollesse et je ne sais quoi d'effacé qui rappelle l'aspect d'une médaille usée par le frottement. C'est un défaut sensible surtout dans les portraits d'hommes : les rides de M. Posada, patriarche des Indes, manquent de franchise et de fermeté ; on les croirait plâtrées comme les rides de Jézabel. Mais M. Madrazo est incapable de gâter le visage d'une jolie femme : il a fort élégamment pourtraict la nourrice de la princesse des Asturies. Ah! madame la nourrice ! Sganarelle ressusciterait tout vif pour le plaisir de tâter le pouls de votre royale nourricerie.

Le jeune frère de M. Federico Madrazo a peint à Rome les funérailles de sainte Cécile. On connaît peu en France la légende de cette pauvre petite martyre ; on se contente de vénérer en elle la patronne des musiciens. Sainte Cécile fut trouvée il y a deux siècles dans les catacombes : son corps était encore enveloppé dans les plis d'une longue tunique. Cette cir-

constance a inspiré à Maderne une délicieuse statue voilée qui se voit encore à Rome. M. L. Madrazo a représenté le moment où le pape Urbain Ier et quatre chrétiens l'ensevelissent obscurément dans un coin de Rome souterraine. La composition est simple, le dessin soigné et la couleur raisonnable : M. Louis Madrazo promet un digne successeur à son père, et à son frère un digne rival.

Il y a des qualités estimables dans un tableau de M. Eugène Lucas représentant un épisode de la dernière révolution de Madrid. Le feu de joie brûle bien, le clair de lune est d'un bel effet, les personnages sont largement peints.

Le Portugal passe inaperçu dans la foule des nations, et il n'est pas facile de découvrir le tableau du Mexique. Ceux qui comptaient trouver à l'Exposition des renseignements pittoresques sur les pays inconnus seront un peu trompés dans leur attente.

Cependant deux peintres péruviens qui étudient à Paris ont tenté assez heureusement un essai de couleur locale. C'est M. Merino, élève de M. Monvoisin, et M. Laso, élève de M. Gleyre.

La *Halte d'Indiens péruviens*, par M. Merino, est une peinture curieuse, dont le sujet est franchement exotique. Ces longs sauvages maigres et nerveux, coiffés d'un large chapeau et drapés dans une descente de lit, cette vaisselle biscornue, ces gargoulettes fantastiques, ce repas de maïs et de poivre long, ce paysage aussi sauvage que les habitants, ce ciel gris, marbré de longues bandes sombres et bien différent du ciel péruvien que nous avons rêvé, tant de détails

étudiés avec soin et rendus avec une certaine fermeté, donnent au tableau l'intérêt d'un bon chapitre de voyage.

Je goûte beaucoup moins *Christophe Colomb et son fils recevant l'hospitalité dans un couvent.* Si le livret ne nous apprenait ce que M. Merino a voulu peindre, le tableau ne s'expliquerait point par lui-même. On dirait un père qui met son fils en pension chez les Capucins. Colomb a une physionomie dure et un geste brutal ; il prend son fils par le bras comme pour le jeter aux moines. Le bambin, pâle et souffreteux, se serre contre son père comme pour lui demander grâce. Les moines ont le sourire froidement gracieux des maîtres de pension au parloir.

M. Laso a peint un habitant des Cordillères, potier de son état. Qu'il est beau, ce potier péruvien ! Il a l'air d'un jésuite espagnol, avec sa robe noire lisérée de rouge et son large sombrero aux brides historiées. Il porte devant lui un magot de terre cuite, son chef-d'œuvre apparemment, peut-être même un portrait de famille. Tous nos potiers vont en être jaloux ; car, de temps immémorial, *le potier porte envie au potier.*

On assure que c'est M. Charton, l'honorable directeur du Musée pittoresque, qui a importé au Pérou le goût de la peinture. Les tableaux de MM. Merino et Laso sont un excellent début d'une nation encore novice. Peut-être un jour, grâce au talent des peintres péruviens, nous connaîtrons par nos yeux les beautés de leur pays et les mœurs des habitants.

Peut-être aussi, mais dans un avenir plus lointain

nos bons amis les Turcs nous enverront-ils des intérieurs de harem et les portraits de leurs femmes. Mais ne nous réjouissons pas d'avance. Ce *peut-être* est un grand peut-être. Le Koran défend aux fidèles de peindre les êtres vivants : il faut donc être un mauvais musulman pour être un bon peintre, et l'art ne peut entrer en Turquie qu'en passant sur le corps de la religion.

Cependant la Turquie a envoyé son tableau ; une pièce de circonstance : c'est la *Bataille de l'Alma*, par M. Aman. M. Aman n'est pas plus Turc que vous ou moi, mais il est né en Turquie comme André Chénier. Il est élève de Drolling et de M. Picot. Sa bataille n'est pas mauvaise, encore qu'un peu tranquille. On y souhaiterait plus de furie française. Les hommes sont un peu courts, mais ils se battent convenablement. Le jeune peintre, par un sentiment très-naturel, a soigneusement enlaidi les Russes. Il ne leur manque qu'une queue sous la giberne pour ressembler tout à fait à des diables. Le centre du tableau est une bombe qui éclate dans l'air à hauteur d'homme : nous préserve Allah d'un pareil voisinage !

III.

Pays-Bas : M. Bles : souvenir de Boileau. — Danemark : M. Gronland. — Suède et Norvége : M. Kiörboe. — M. Jernberg et ce pauvre Loke. — M. Dahl. — M. Larson : histoire d'un empâtement; la casquette de M. H. Vernet. — M. Hockert : tableau magnifique.

Il y a dans le royaume des Pays-Bas un peintre suffisamment hollandais ; je dis hollandais par ses

qualités et par ses défauts : c'est M. David Bles. Après lui, nous tirerons l'échelle. Son tableau d'un *Jeune ménage* est fin, étudié, et plein d'observations délicates. La jeune femme qui relève de couches se traîne avec une grâce morbide qui rappelle un peu la manière de Gérard Dow ; le mari est attentif et souriant, la nourrice brune et saine; la vieille tante qui entasse les coussins sur le fauteuil est douce, empressée et maternelle.

L'observation devient pesante et la finesse se change en grosse malice dans une toile voisine, représentant le *Directeur de femmes*. Le peintre s'est inspiré de Nicolas Boileau, poëte hollandais du xviie siècle. Boileau ne manquait pas de finesse, mais il manquait de légèreté. Son portrait du directeur de femmes, dessin à la plume, n'est pas un chef-d'œuvre de délicatesse :

> Qu'il paraît bien nourri ! Quel vermillon ! Quel teint !
> Le printemps dans sa fleur sur son visage est peint.
>De tous les mortels, grâce aux dévotes âmes,
> Nul n'est si bien soigné qu'un directeur de femmes.
> Quelque léger dégoût vient-il le travailler,
> Une faible vapeur le fait-elle bâiller,
> Un escadron coiffé d'abord court à son aide :
> L'une chauffe un bouillon, *l'autre apprête un remède.*

Fi, le remède ! M. Bles nous a épargné le spectacle du remède. Et cependant il a enchéri sur la peinture de Boileau. Le directeur, gros et rouge, trempe dédaigneusement un biscuit dans une tasse de chocolat qu'on a posée sur une chaise de damas de soie. Le héros en soutane montre une figure plantureuse et

un air affadi. Pendant qu'il fait la grimace, une jolie petite femme, qui ressemble à Mlle Rachel, lui prépare une série de tasses de chocolat dans une jatte aussi grande qu'un seau à rafraîchir le vin de Champagne; une vieille lui vide un flacon de Guerlain sur un mouchoir de poche; une jeune fille puise un charbon dans la chaufferette, pour allumer quoi? Sans doute une pipe qui est restée dans la coulisse; un domestique court au buffet, une servante arrivée au galop entr'ouvre déjà la porte. Que de bruit! Les dévotes ont des mouvements plus veloutés et des soins plus moelleux. Tout cet empressement tumultueux est moins fait pour plaire que pour rebuter, et il y a là de quoi mettre en fuite le plus patient des mortels. Mais le directeur ne s'enfuira pas : le saint homme a ôté ses souliers! C'est ici que la Hollande montre le bout de l'oreille. Le vicaire, maigre et jaloux, qui grimace dans un coin, n'est pas une idée heureuse. A quoi bon troubler la fête?

M. Bles mis à part, les peintres hollandais me semblent engagés dans une voie déplorable. Leurs intérieurs et leurs paysages sont pauvrement conçus, mesquinement dessinés, froidement peints. Ils n'ont conservé que les défauts de leurs illustres devanciers. Tout cet art est à régénérer, et je conseille aux peintres d'Amsterdam de venir étudier à Paris ou à Bruxelles : car c'est tout un.

M. Gronland, un des rares peintres du Danemark, nous a envoyé deux grandes toiles d'une exécution soignée. C'est un entassement de fruits et de fleurs : les grenades, les ananas, les melons et les gros rai-

sins de la terre promise se marient aux fleurs de tout pays et de toute saison; narcisses et pavots, roses de mai et camélias de décembre; un paon, jardin ambulant, et quelques oiseaux chanteurs s'agitent au milieu de ce luxe de la nature. Ces deux tableaux ont dû apparaître au milieu des brouillards du Danemark comme le songe d'une nuit d'été.

La Suède et la Norvége ont été placées à l'entrée de l'Exposition, et les premiers regards des visiteurs s'adressent à leur peinture. On pourrait plus mal commencer : il y a de beaux talents dans ces pays froids.

Si M. Kiörboe était un peu plus coloriste, il pourrait lutter avec nos peintres d'animaux. Ses chiens de Tartarie sont de puissantes bêtes, faites pour manger les loups, comme le renard croque les poules. Leur gamelle héroïque et les fémurs de bœuf qui restent de leur repas rappellent les festins de l'Odyssée et l'appétit formidable des prétendants.

M. Jernberg, élève de M. Couture, ne manque pas de talent, mais il s'est trompé. Qui ne se trompe pas? M. Couture s'est trompé lorsqu'il a peint les portraits de Mlle P.... et de M. le baron C...; M. Diaz s'est trompé lorsqu'il a voulu lutter avec M. Ingres; la nature s'est trompée lorsqu'elle a fait les serpents venimeux et les tremblements de terre.

En Suède, on croit que les tremblements de terre sont l'ouvrage d'un génie malfaisant appelé Loke. Ce personnage dangereux est enchaîné sur un rocher, et reçoit sur son visage le venin d'un intarissable serpent. La légende n'est pas forcée de savoir qu'on

pourrait se laver avec du venin sans en ressentir aucun mal. Sigoun, femme de Loke, intercepte le venin et l'empêche d'arriver à sa destination ; mais si par malheur la coupe se répand, malheur au pauvre Loke! Il est cent fois plus à plaindre que les victimes de la coupe enchantée, dans la comédie de La Fontaine.

M. Jernberg a manqué ses trois personnages : Loke, Sigoun et le Serpent. Loke est un simple modèle d'atelier, dans sa laideur et sa vulgarité natives. Sigoun est une grosse fille qui chancelle au retour d'un bal masqué, et le serpent ne ressemble pas mal à une fontaine publique, destinée à l'ornement d'un jardin grand-ducal.

M. Dahl, chevalier de tous les ordres connus, *et quibusdam aliis*, est un paysagiste distingué. Pourquoi ne nous a-t-il montré que deux paysages? Le meilleur des deux est sans contredit la *Scène d'hiver au bord de l'Elbe*. L'arbre phénoménal qui remplit le premier plan n'offre guère qu'un intérêt de curiosité ; mais la rivière glacée et les plans qui fuient à gauche du tableau, dans une lumière douce, sont peints avec une singulière habileté.

Le *Torrent* de M. Larson est une grande toile achevée avec trop de soin et comme à la loupe. Nos paysagistes ont le tort de faire des tableaux ébauchés ; les peintres du Nord ont le défaut contraire. La *Pêche au flambeau*, du même auteur, est une pièce curieuse. Il semble qu'on ait dit à M. Larson : « Les peintres français ont inventé un procédé qui s'appelle l'empâtement. — Est-ce bien difficile? aura demandé M. Larson. — Pas trop. Il suffit de prendre un mor-

ceau de couleur au bout d'un couteau à palette et de l'appliquer sur le tableau. — Voilà qui va bien. » Là-dessus, M. Larson, né en Ostrogothie, commença par peindre ses pêcheurs dans le style auquel il était accoutumé, et qu'on appelle en France *le style bonhomme*. Puis il ramassa un terrible morceau de couleur rouge qu'il implanta au bout d'une torche. Cet empâtement a, sans rien exagérer, trois millimètres de hauteur. M. Horace Vernet pourrait y accrocher sa casquette, comme il fit un jour, dans le Musée de Versailles, à un nuage de M. X....

On voit au premier étage du palais des Beaux-Arts une boutique de barbier peinte à l'aquarelle, par M. Landgren, élève de M. Léon Cogniet. C'est un ouvrage sérieux qui soutient la comparaison avec les meilleures aquarelles anglaises.

Mais l'œuvre capitale de l'exposition suédoise, et l'une des plus remarquables de l'Exposition universelle, est le *Prêche dans une chapelle de Laponie*, par M. Hockert. Quand le livret ne nous apprendrait pas que M. Hockert a un atelier à Paris, on devinerait au premier coup d'œil que cette peinture magistrale a été conçue et exécutée en France.

M. Hockert ne se contente pas de nous révéler un des côtés les plus intéressants des mœurs de son pays ; son tableau est beaucoup plus qu'un enseignement, c'est presque un chef-d'œuvre. La chapelle est construite en troncs d'arbres mal équarris ; les paysans, vêtus d'habits grossiers, chaussés de souliers énormes et informes, écoutent attentivement la parole du prédicateur. Les vieux baissent la tête d'un

air recueilli ; les jeunes suivent d'un œil éveillé les paroles du prêtre ; les femmes bercent ou allaitent leurs enfants ; un chien à long poil, vautré au milieu de l'église, dort ou médite. Rien n'est plus simple et même plus misérable que le mobilier de cette chaumière de Dieu ; et cependant l'éclat d'une foi vive semble illuminer ces murailles de planches, ces habits de laine et toute cette pauvreté. Nul vice d'exécution ne vient gâter l'effet général. Les étoffes sont de bon drap, les visages de bonne chair, saine et vigoureuse. La femme en robe verte, malgré son type un peu sauvage, est d'une éclatante beauté. Je ne vois qu'un personnage à refaire, le ministre. Cet homme noir fait tache au milieu de la naïve assemblée. Son costume le sépare de ses ouailles ; n'était-il pas possible de l'habiller comme les autres paysans ? Son visage est à l'unisson de ses habits, et son geste répond à son visage. Il dogmatise ; sa barbe même est taillée d'une façon dogmatique. On ne comprend pas qu'une communion d'idées puisse exister entre ce monsieur et les hommes qui l'écoutent ; il est à cent lieues de son auditoire.

En dépit du ministre, de sa robe de professeur et de sa barbe en collier, je donnerais tous les tableaux de l'Italie, de la Hollande et de l'Allemagne, pour le *Prêche* de M. Hockert.

IV.

Amérique, département de la peinture française. — MM. Healy et Muller. — MM. Babock et Diaz. — MM. Rossiter et Gudin. — MM. W. Hunt et Millet.

Je me suis demandé un instant si je donnerais une place séparée aux peintres des États-Unis, ou si je les réunirais aux nôtres. Ils sont au nombre de dix, et neuf d'entre eux habitent Paris. Leur manière est celle des maîtres qu'ils ont choisis ; ils ont pris chez nous leurs qualités et leurs défauts ; ils ajoutent à l'école française un appoint qui n'est pas sans valeur ; mais ils ne forment pas une école américaine.

Le plus considérable de leurs ouvrages est un grand tableau de M. Healy, dans la manière de M. Muller de Paris. C'est *Francklin plaidant devant Louis XVI la cause des colonies américaines.* La figure de Francklin est spirituellement dessinée : le bonhomme ne plaide pas ; il sourit, il cause, il déduit ses raisons avec cette limpidité placide qui était la moitié de son génie. Lorsqu'on songe que, derrière ce bonhomme et ce papier, il y a la liberté de l'Amérique et l'avenir de la plus grande nation du monde, on sait gré à l'artiste d'avoir échappé au danger de la déclamation. Louis XVI est bien inférieur ; M. Healy a outré l'insignifiance de cette tête royale qui tomba sous la hache du bourreau, parce qu'elle n'avait su vouloir ni le bien ni le mal. L'assistance n'a pas un caractère plus déterminé ; les quelques per-

sonnages qui occupent le tableau, sans le remplir, ne sont pas suffisamment intéressés à la question. Il semble que le peintre ait hésité entre une conférence en tête-à-tête et une audience publique : son tableau ne représente ni l'un ni l'autre. Ce qu'il faut louer sans restriction, c'est l'étude des draperies : M. Muller, de Paris, n'est pas plus habile à chiffonner la soie ; mais M. Healy, comme M. Muller, doit se défier de ce talent. La peinture est autre chose qu'un étalage de nouveautés, et l'ambition des artistes ne doit pas se borner à faire concurrence à l'industrie lyonnaise.

Il y a de jolis portraits parmi ceux de M. Healy, et l'un des mieux réussis est le portrait-réclame de M. Charles Goodyear, peint sur caoutchouc. Les tableaux sur caoutchouc seront-ils élastiques ? Nous pourrons donc agrandir les tableaux de M. Meissonnier et abréger ceux de M. Horace Vernet.

M. Babock a étudié MM. Diaz et Eugène Isabey ; il a cherché la couleur, et il l'a trouvée. Il a sur sa palette une bonne dose de vrai soleil. Mais tout n'est pas fait, il faut maintenant apprendre le dessin. Malheureusement, lorsqu'on sait éblouir le public et lui jeter de la couleur aux yeux, on éprouve une certaine répugnance à dessiner des torses d'après nature ; il le faut cependant. Si dans un tout petit tableau, comme la *Réunion de famille*, il est facile de dissimuler la faiblesse du dessin, cela devient impossible dans une toile aussi grande que la *Toilette* ou *les deux Pigeons*. Que serait-ce si l'on peignait des personnages de grandeur naturelle ?

M. Rossiter semble avoir travaillé d'après M. Gudin.

Il dessine un peu mieux que M. Babock, mais sa couleur est beaucoup moins vraie. Le triple effet de lumière est consciencieusement étudié dans sa *Vie primitive en Amérique*. Mais pourquoi le ciel est-il vert? Est-ce que véritablement le ciel de l'Amérique était vert avant la conquête espagnole? La *Vierge folle* et la *Vierge sage* sont d'un homme d'esprit : je vous recommande les *Deux Urnes* et le *Hic jacet*.

M. William Hunt, que je nomme en dernier (*the last, not the least*), est le plus distingué de tous ces élèves de la France. Ses trois tableaux, et surtout la *Bouquetière*, sont d'une harmonie délicieuse. Ces tons sombres, cette couleur sage, et cependant ardente, cette apparence de terre cuite donnée aux draperies et même aux chairs, toute cette manière enfin, car c'est une manière, rappelle le talent d'un peintre français à qui l'admiration publique commence à rendre justice. M. W. Hunt est élève de M. Couture; mais je parierais qu'il va quelquefois à Barbizons, chercher les conseils d'un aimable et excellent homme qui s'appelle Millet.

CHAPITRE IV.

NOS FRONTIÈRES.

I.

Piémont : MM. Ferri et Gastaldi.— La Suisse, patrie du paysage.
— M. Calame et M. Ulrich. — M. Diday et la peinture métallique. — MM. Castan et Baudit, peintres français. — Genre :
M. Grosclaude et ses gaietés rustiques. — M. Van Muyden :
les capucins d'Albano.

On parle français dans une partie du Piémont, dans la plus grande moitié de la Suisse, et dans toute la Belgique. Le grand-duché de Bade n'est qu'une Alsace indépendante. Toute cette frontière orientale de la France lit nos journaux, étudie nos livres et se nourrit de nos idées. Les peintres piémontais, suisses, belges et badois viennent à Paris, s'y établissent, étudient nos maîtres et les égalent quelquefois.

J'ai dit tout à l'heure que l'Espagne est en progrès : que dirons-nous donc du Piémont ? Cet honnête petit royaume, ce pays de bon exemple, marche à la tête de l'Italie, qui ne le suit pas et qui voudrait le retenir. Ses soldats campent en Crimée, ses peintres habitent rue de l'Est et rue Notre-Dame-des-Champs. Ses législateurs font de bonnes lois, ses princes de belles

actions : ses peintres commencent à faire de bons tableaux.

La *Nouvelle de la mort du roi Charles-Albert*, par M. Gaétan Ferri, est une œuvre de piété nationale. Un jeune blessé de Novare, rentré dans sa famille, apprend de la bouche d'un vieux prêtre la mort de son roi et de son général. L'idée est neuve et touchante, et jamais peintre ne s'était avisé de faire un tableau d'histoire avec de pareils éléments. La grande peinture choisit ordinairement d'autres théâtres qu'une cabane, et d'autres héros qu'un curé de village, un soldat et trois campagnards. Et cependant, n'est-ce pas une belle page de l'histoire contemporaine, que ce deuil des humbles et des petits à la nouvelle de la mort d'un grand? Cela s'est-il vu souvent? Cela se reverra-t-il jamais? Quel homme peut se vanter que sa mort mettra les villages en deuil et tombera sur chaque cabane comme un malheur de famille? Un poëte à qui l'on ne rend plus justice, Béranger, a chanté les larmes du peuple et les regrets de la France après la mort de Napoléon :

> Parlez-nous de lui, grand'mère!
> Grand'mère, parlez-nous de lui!

Il y avait dans le deuil de la France un mélange d'admiration et d'orgueil qui manque à la douleur du Piémont : on y pleure un vaincu, un homme qui a fait un effort sublime et stérile pour affranchir l'Italie. Mais n'admirez-vous pas comme moi cette reconnaissance impartiale du peuple, qui, sans tenir compte du succès, ne juge que l'intention et paye au bienfaiteur impuissant tout le prix du bienfait?

M. Gaétan Ferri est élève de MM. E. Bouchot et Paul Delaroche. Sa peinture est donc sage, claire et suffisamment distinguée. Son tableau ne déparerait aucun musée, même en Italie.

M. André Gastaldi, autre élève de la France, a fait un excellent tableau. Ce n'est pas le *Rêve de Parisina*. Mais il y a beaucoup de talent dans les *Prisonniers de Chillon*. L'effet général est vigoureux : un rayon de lumière obtenu par grâce; vrai jour de prison. L'enfant est touchant à voir : ces pauvres petits bras, ces jambes maigres, ces mains mourantes, ces yeux rougis par les larmes, composent un bel ensemble de misère et de désolation. L'homme est jeté simplement, avec goût, presque sans emphase italienne. Sa figure est naturelle comme un portrait : on rencontre encore en Italie de beaux modèles de prisonniers, préparés avec soin dans les cachots du Spielberg.

Si MM. Ferri et A. Gastaldi retournent habiter Turin et qu'ils y fassent école, les peintres piémontais apprendront à dessiner avec goût et à peindre avec vigueur, et, entre eux et nous, les Alpes seront supprimées.

La Suisse est aux yeux de bien des gens la patrie du paysage. C'est le pays des glaciers et des ravins, des neiges et des torrents, des sapins noirs et des chalets jaunes. Que faut-il de plus pour faire les plus beaux paysages du monde? Ainsi pense-t-on rue Thibautodé. Un des héros de la *Comédie Humaine*, M. Crevel, parfumeur retiré, médita longtemps de voyager en Suisse pour contempler des paysages tout faits. En

attendant que le dieu des affaires daignât lui accorder trois mois de congé, il acheta plusieurs douzaines de *Vues de la Suisse*, et prit soin d'en tapisser son appartement.

N'en déplaise à MM. Crevel et Comp., une *vue* n'est pas un paysage; un panorama n'est pas un paysage; il n'est pas nécessaire d'aller en Suisse et de monter au sommet du Righi pour trouver des paysages. Partout où la terre est vivante, partout où le sein de la grande mère commune nourrit des plantes et des animaux, le paysagiste peut déboucler son sac, planter sa pique et ouvrir son large parasol. Les montagnes qui se perdent dans le ciel et les ravins qui se perdent dans les enfers attestent moins la vie actuelle de la nature que ses anciennes convulsions. Ces énormes verrues de la terre, que M. Crevel appellerait complaisamment de *belles horreurs*, n'inspirent pas plus d'intérêt à l'artiste qu'un jeune champ de blé frissonnant sous la brise du soir, ou un vieux chêne noueux assis au bord du chemin pour regarder passer les voyageurs.

Aussi nos grands paysagistes vont-ils en Suisse par acquit de conscience, et reviennent-ils précipitamment à Barbizons ou à Montmorency. Ils trouvent autour de Paris tous les matériaux dont ils ont besoin; car enfin il ne faut pas tant d'ingrédients pour faire un tableau. L'air limpide que nous respirons, le soleil qui luit pour tout le monde, l'eau molle et transparente, l'herbe verte du printemps, les feuilles rousses de l'automne, ont fourni à M. Corot et à M. Rousseau les motifs de leurs ouvrages les plus admirables.

Le paysage historique, au temps de Poussin et de Claude Lorrain, employait bien d'autres matériaux. L'homme et les ouvrages de l'homme, les palais, les temples, les ruines, s'entassaient dans le paysage. La nature y jouait un rôle qui n'était pas souvent le rôle principal : elle servait à l'ornement de la scène, comme ces forêts de théâtre qui encadrent un drame de Shakspeare. Le principal intérêt d'un tableau était dans les personnages et dans les monuments : les arbres venaient ensuite. Aujourd'hui cet ordre est renversé, et je ne m'en plains pas. Si l'homme se glisse quelquefois dans le paysage, c'est en qualité de comparse ; le seul, le vrai, le grand personnage est la nature : les arbres servent à la fois de décors et d'acteurs.

Les peintres suisses appartiennent sans exception à l'école moderne, et le paysage historique, qui a conservé quelques partisans parmi nous, n'en a pas un dans les cantons des Alpes. La nature y est trop grande pour qu'il soit possible de la rehausser par la présence de l'homme. Quelle figure ferions-nous, petits que nous sommes, sur la plus modeste des montagnes ?

Le malheur est que les plus grands des êtres organisés, les arbres, ne sont pas beaucoup plus grands que nous. Plantez un cèdre sur le sommet du Mont-Blanc, ou plantez-y un Anglais avec son parapluie : les voyageurs qui contemplent de loin la fière montagne ne feront entre les deux aucune différence ; ils ne verront ni le cèdre ni le parapluie ; ils ne verront que le Mont-Blanc.

Il suit de là que les paysages de Suisse sont plus

difficiles à peindre qu'on ne pense. Dans ce pays d'exception, la nature vivante est écrasée par la nature inanimée. Je ne sais s'il existe au monde un spectacle plus imposant que le lac des Quatre-Cantons. C'est un paysage d'une grandeur accablante. M. Calame n'en a pas été accablé. Il a senti l'immensité sauvage du sujet, et il l'a rendue avec un rare bonheur. Avec la terre, le ciel et l'eau, il a fait une œuvre imposante et majestueuse. Le public des dimanches, mauvais juge des finesses du métier de peintre, mais guidé par l'instinct du grand et du beau, s'arrête complaisamment devant le tableau de M. Calame. Il passe indifférent devant une toile de M. Ulrich qui représente exactement le même sujet. Cependant M. Ulrich, professeur de dessin à l'École polytechnique suisse, a soigneusement indiqué les montagnes par du bleu, l'eau par du vert, la neige par du blanc : il a pris la peine de dessiner sur les eaux du lac la silhouette moderne d'un bateau à vapeur. M. Ulrich n'est pas un peintre sans talent ; il compose bien, et son *Étang de la forêt* a des parties excellentes. D'où vient que son *Lac des Quatre-Cantons* soit une œuvre insignifiante, malgré l'immense beauté du motif ? Que lui manque-t-il pour rivaliser dignement avec M. Calame ? Une qualité que j'essayerai de définir en parlant de M. Ingres : le style.

M. Diday a occupé la renommée pendant un an ou deux : ses tableaux ont trouvé à Paris des admirateurs passionnés, sa couleur a été à la mode ;

> Mais où sont les neiges d'antan ?
> Mais où est le preux Charlemagne ?

comme dit cet honnête Villon, qui ne fut pas pendu.
M. Diday a fait école : tous les paysagistes de la Suisse
sont élèves de M. Diday ou de M. Calame, qui est lui-
même un élève de M. Diday. Le plus célèbre tableau de
cet heureux maître, nous l'avons sous les yeux, et
nous pouvons contrôler à loisir nos admirations pas-
sées. Il n'y a pas quinze ans que tout Paris s'extasiait
devant *le Chêne et le Roseau*. Que les temps sont
changés ! Figurez-vous une grande toile froide, verte,
sombre, triste, sans air et sans lumière; des herbes
fouettées, des feuilles fouettées ; ou plutôt ce ne sont
ni des herbes ni des feuilles, mais des fils de métal,
des lamelles de bronze, dont on croit entendre le frois-
sement sec et criard. Si M. Diday avait formé ses
élèves à sa ressemblance, il aurait été le père d'une
école nouvelle, l'école du paysage métallique. Son ta-
bleau de *l'Oberland* semble placé en face du *Chêne
et du Roseau* pour donner l'échantillon de deux patines
différentes sur un bronze de même qualité.

Mais les élèves de M. Diday, et les élèves de ses
élèves, lui ont fait d'heureuses infidélités. Sans parler
de M. Calame, qui s'est placé trop au-dessus de son
maître, voici M. Castan avec sa *Matinée d'automne*,
et M. Baudit avec six excellents petits tableaux. Le
tableau de M. Castan est bien composé, joli, frais, et
d'une couleur qui rappelle celle de nos bons peintres.
C'est la couleur de M. Diaz un peu pâlie, le soleil
vaporeux des Alpes imitant de son mieux la lumière
ardente des Sierras.

M. Baudit, jeune peintre qui n'a pas trente ans, sera
réclamé avant peu par notre école : son talent et le

caractère de sa peinture l'ont naturalisé Français. Il habite Paris et remplit la rue Laffitte de ses petits tableaux, qui ne font que paraître et disparaître : aussitôt achevés, aussitôt vendus. Sa manière est celle de MM. de Villevieille, de Lafage, de Varennes, et de tous ces jeunes peintres distingués, un peu froids, dont les ouvrages et les noms portent le même cachet d'élégance aristocratique et dédaigneuse. M. Baudit a sur eux cet avantage qu'il ne dédaigne pas la couleur. Ses deux *Pâturages* sont peints d'une main vigoureuse et qui ferait croire qu'il a fréquenté l'atelier de M. Rousseau. M. Baudit a choisi les motifs de tous ses tableaux en Bretagne, en Auvergne, à Fontainebleau, partout enfin excepté en Suisse : où est le mal ?

M. Louis Grosclaude, peintre de genre, est aussi un Suisse de Paris. Son atelier est rue Saint-Lazare, et ses modèles à la barrière. Il peint de préférence les scènes de cabaret ; la blouse bleue lui sourit, les cartes graisseuses l'attirent, et la pipe la plus avancée ne lui fait pas mal au cœur. Dans ce milieu séduisant, il installe volontiers des trognes vineuses, et quelqu'un de ces nez bulbeux que la vendange a mûris. Son art consiste à donner aux personnages de son choix une grimace agréable qui simule assez bien la bonhomie. Aussi les suisses de grande maison et les concierges des ministères doivent-ils le considérer comme un peintre national. M. Grosclaude, qui ne sait ni dessiner ni peindre, fait du Greuze sans élégance et du Téniers sans vigueur ; cependant il n'est pas sans talent, puisqu'il a le talent de plaire. Ses toiles sont comme

des miroirs où toutes les trivialités du monde viennent se refléter en souriant. Le meilleur de ses tableaux est, sans contredit, celui qui trône au Luxembourg, le *Toast à la vendange de* 1834. Là le dessin est presque correct, et la couleur n'a rien qui scandalise. A défaut de verve, les personnages ne manquent pas d'une certaine gaillardise, et l'homme qui lève son chapeau étale un gros rire de bon aloi. Cette œuvre sans distinction n'est pas sans mérite. Elle vaut en peinture ce qu'une joyeuseté du caveau peut valoir en poésie ; sous le règne de M. Proudhon et de la Banque d'échange, on l'achèterait pour une chanson de Désaugiers.

La *Bouffée de fumée*, autre sujet de très-humble bourgeoisie, me semble moins heureusement traité. La fille endormie est d'une bonne grosse épaisseur : c'est une beauté saine et abondante, comme la nourriture des pensions. Mais les paysans sont trop poussés au gracieux : le peintre les a chatouillés pour les faire rire. La quenouille est un ornement vaporeux qui manque absolument de réalité. Elle n'est chargée ni de chanvre ni de lin, mais de nuage. Les cartes sont des planchettes de bois verni. Enfin le défaut, ou plutôt le vice de tout cet ouvrage, c'est la lourde, la cruelle, l'implacable vulgarité.

Passe encore si M. Grosclaude se résignait à ne peindre que des pipes, des quenouilles et des rouges bords! Mais il force son talent, et se lance à la poursuite de l'idéal. S'il s'empare de la blonde Madeleine, ce triste et gracieux symbole du repentir, c'est pour en faire une servante d'auberge interrompue au milieu de sa toilette par les tintements de l'*Angelus*. Il lui donne

une poitrine lâche, une clavicule saillante, une figure ronde et commune, des bras maigres, des yeux battus : pauvre fille! Que ne lui pardonnez-vous comme Dieu lui a pardonné? Et fallait-il encore, après tant de rigueurs, l'emprisonner dans cette draperie de carton bleu?

La *Tête d'étude d'enfant*, ou tête étudiée par un enfant, semble indiquer que M. Grosclaude ne se tient pas pour satisfait, et qu'il cherche une autre manière. Voici venir les airs penchés, les sourires roses, les yeux bleus dont le bleu se répand de l'une à l'autre commissure, les chairs nacrées et les cheveux dorés. Cette tête d'essai n'est pas plus laide que beaucoup d'autres, comme morceau d'apprentissage, s'entend. Mais décidément les pipes et les quenouilles valaient mieux. Ne forçons point... J'allais me répéter.

M. Alfred Van Muyden n'est pas élève de M. Grosclaude. Il étudie à Rome, et je crois bien l'avoir rencontré il y a deux ans sous les chênes verts de Lariccia. M. Van Muyden est un fin observateur et un peintre habile. J'ai entendu beaucoup louer son tableau d'une *Mère avec son enfant*, petite toile gracieuse et sentimentale qui n'est point à dédaigner. Mais l'enfant est un peu vaporeux, le sentiment général un peu vague, et je préfère infiniment le *Réfectoire des Capucins d'Albano*. Quelques moines, quelques chats et quelques pies, se livrent, sans arrière-pensée, sans distraction, sans aucune préoccupation des choses d'en haut ni des choses d'en bas, au plaisir quotidien de manger des légumes. La pitance est maigre, la cuisine est simple, et les gour-

mets n'ont rien à faire ici. La salle est fraîche, humide et voûtée comme une cave; les murailles blanchies à la chaux, le sol carrelé, la vaisselle de terre blanche, ne rappellent point ce luxe monacal que les Allemands reprochaient jadis à l'Italie, et qui scandalisa Zwingle et Luther. Mais l'appétit est bon, Dieu merci! et les Capucins ne sont pas des estomacs blasés. On mange donc à belles dents, à grand renfort de mâchoires, et le lecteur qui nasille un passage d'histoire ecclésiastique a l'air de parler dans le désert.

M. Van Muyden a peint finement la physionomie des moines italiens, grands, vigoureux, bien faits, indifférents, mais non pas inintelligents. Cependant les figures les plus spirituelles sont celles des chats : je le dis sans vouloir offenser personne. Les chats sont fins et déliés par nature; à plus forte raison lorsqu'ils ont été élevés au couvent. L'effet général est tranquille et froid : il s'exhale de ce réfectoire souterrain comme une odeur de sacristie.

Les Suisses ne peignent que le genre et le paysage : ils n'abordent pas la peinture d'histoire. Où placeraient-ils un tableau de trente-trois pieds comme celui de M. Gérome? Leurs montagnes sont hautes, mais leur pays est petit.

II.

Bade et Nassau. — M. Saal et le soleil de minuit. — M. Grund : qu'est-ce qu'un poncif? — MM. Fries et Winterhalter. — M. Knaus. — Un mot sur les bohémiens. — Le Lendemain d'une fête de village.

Les hautes montagnes de la Laponie éclairées du soleil de minuit sont un tableau curieux, surtout pour ceux qui n'ont jamais vu ni hautes montagnes, ni paysage lapon, ni soleil de minuit. L'artiste a-t-il rendu fidèlement cette nature exceptionnelle? J'aime mieux le croire que de le vérifier. Une belle voyageuse, Mme Léonie d'Aunet, a tenté avec bonheur cette périlleuse expérience[1], et ses peintures, tracées de main de maître, ne contredisent point le tableau de M. Saal.

M. Georges Grund est un homme d'esprit qui s'est moqué très-agréablement des tableaux dans le genre poncif. Il n'est pas que vous n'ayez entendu prononcer à l'Exposition ce mot de *poncif*, que les peintres refusés appliquent volontiers aux tableaux reçus. Un poncif, dans le sens littéral du mot, est une plaque de tôle ou de cuivre percée d'un dessin à jour. On l'applique sur un mur, on la frotte par derrière, soit avec un pinceau, soit avec un tampon chargé de couleur. Lorsqu'on enlève la plaque, le dessin se trouve tout naturellement transporté sur la muraille, et l'on

1. *Voyage d'une femme au Spitzberg*, par Mme Léonie d'Aunet. (*Bibliothèque des chemins de fer.*)

court recommencer un peu plus loin la même épreuve avec le même succès. Un seul poncif peut se reproduire à l'infini : il ne faut que du temps et de la couleur. La plupart des grandes affiches qui se répètent sur les murailles de Paris et sur les colonnes des boulevards sont faites au poncif. Dans les arts, on appelle ironiquement tableaux poncifs ceux qui n'offrent que la répétition servile d'un même sujet, uniformément traité depuis longtemps. Par exemple *Médée* en habit de théâtre, au bord de la mer, égorgeant deux éternels enfants avec un éternel poignard, sur un coussin rouge à glands d'or, au pied d'une colonne dorique ; voilà un poncif qui sert depuis plus de deux mille ans, et qui est encore tout neuf. M. Grund, peintre de la cour grand-ducale de Bade, en a tiré une copie, histoire de rire et de s'égayer un moment avec nous.

Le *Parc d'Heidelberg* de M. Fries est un joli paysage qui ne manque ni d'air ni de lumière. M. Winterhalter, peintre de plusieurs cours, fait un emploi assez habile de la couleur rose. Mais le plus remarquable de ses ouvrages est une lithographie représentant Mme la comtesse K.... avec ses enfants.

Et maintenant, parlons peinture.

Je ne sais si M. Louis Knaus porte les ongles longs ; mais, les eût-il aussi longs que Méphistophélès, je dirais encore qu'il est artiste jusqu'au bout des ongles. Ses deux meilleurs tableaux, le *Campement de bohémiens dans une forêt*, et le *Matin après une fête de village*, plairont au public des dimanches,

au public des vendredis, aux critiques, aux bourgeois, et même (Dieu me pardonne!) aux peintres. Ce qui séduit le gros public, c'est une idée dramatique exprimée avec clarté : de là le succès de M. Horace Vernet. Les artistes et les connaisseurs sont plus touchés de la science et de la perfection. M. Knaus a de quoi satisfaire tout le monde. Ses tableaux attirent les yeux les plus incompétents par ce que Balzac appelait *le brio* des belles choses ; ils retiennent les yeux les plus blasés par l'exécution parfaite des détails.

Connaissez-vous ce peuple mystérieux, ces sauvages de l'Europe civilisée, que la gendarmerie traque dans tous les bois et que le bagne décime de temps en temps? ces sorciers, ces bateleurs, ces filous que Béranger a chantés, que Callot a gravés? ces derniers débris d'une race intelligente et vigoureuse, ces Hindous expatriés qui gardent pieusement depuis tant de siècles l'horreur du travail, l'amour du soleil et la passion de la liberté? ces nomades sans feu ni lieu, qui ne veulent pour toit que la voûte des chênes et pour foyer qu'un buisson allumé ; ces sages qui portent tout avec eux ; ces habiles qui ne manquent jamais de pain ; ces imprudents qui n'ont jamais de pain pour deux jours ; ces voleurs qu'on pourchasse sans les haïr ; ces menteurs qu'on écoute en secret ; ces barbares sans aucune notion du bien et du mal, dont la perversité naïve nous inspire plus d'étonnement que de mépris, parce qu'il nous semble qu'ils n'appartiennent pas à la même race que nous? Les bohémiens, puisqu'il faut les appeler par leur nom,

revivent avec leur indolence, leur énergie, leur beauté et leurs *péchés mignons*, dans la belle toile de M. Knaus.

Les paysans les ont dénoncés aux autorités locales. Le garde champêtre, flanqué de son sabre et escorté de son chien, s'est transporté sur les lieux. A travers ses lunettes il plonge un regard scrutateur sur le passe-port, sans doute irrégulier, de la tribu vagabonde : les bohémiens n'ont jamais été célèbres pour la tenue de leurs écritures. Il est imposant, ce fonctionnaire rural aux prises avec la barbarie ; mais son chien louloup est encore plus majestueux que lui. Salut, chien municipal, quadrupède administratif, champion frisé de la loi !

Une sorcière, vrai bronze ridé, discute en glapissant contre l'envoyé de M. le maire. Les secrets de l'avenir habitent dans les plis de son tartan, et c'est là toute sa fortune ; car, ainsi que le disait l'éditeur et l'ami de Callot,

> Ces pauvres gens pleins de bonaventures
> N'ont pour tout bien que des choses futures.

Un grand diable de quarante ans, vêtu d'une veste de velours rouge, s'appuie contre un chêne et assiste de son éloquence sa mère ou sa femme, peut-être l'une et l'autre : telles sont les mœurs des bohémiens. Une poule et un lapin, gibier domestique, pendent à sa ceinture. Il tient au bout d'une corde un singe habillé de vieux brocart qui argumente de son côté contre le chien de l'ordre public. Pendant la discussion, un beau jeune homme de vingt ans, couché au pied de l'arbre, se repose dans sa force indolente. Son regard

est vague et endormi, mais il tient un bâton au bout des doigts. Ne réveillez pas ce lion qui dort : du premier geste, il casserait une tête. Derrière lui une femme assise présente à un enfant cuivré un sein jaune comme du cuir de Russie ; deux autres marmots, nus comme au paradis terrestre, se roulent sur les feuilles sèches ; une brunette fraîche, occupée à sa toilette, allonge curieusement la tête en se peignant du peigne d'Allemand, c'est-à-dire de ses cinq doigts. Le cheval de la troupe, blanc, court et velu, chargé d'un violon, d'une lanterne et d'une paire de bottes, broute mélancoliquement ces herbes roides et coriaces qui poussent à l'ombre des grands arbres.

Au second plan, quelques villageois hargneux semblent menacer les pauvres vagabonds. L'un tient une fourche, l'autre un bâton, l'autre un fusil, l'autre un dogue, arme vivante. Ainsi équipés, ils trouvent prudent de se retrancher derrière une mare.

Le seul reproche à faire à ce tableau, c'est qu'il manque un peu de perspective. Les personnages du premier plan sont comme appliqués sur les arbres de la forêt. Ces arbres, trop grassement peints, ressemblent moins à des chênes qu'à des figuiers. Le défaut de perspective est encore plus nuisible dans l'*Incendie*. La maison en feu s'avance si bien vers le premier plan, que les incendiés semblent apporter leur mobilier pour qu'il brûle.

On ne blâmera rien de semblable dans le *Lendemain d'une fête de village*. Là tout est à son plan, les hommes et les meubles.

Le centre du tableau est un vieux paysan, un siècle

attablé, qui écoute en clignant des yeux les raisonnements avinés d'un jeune lourdaud. A gauche, les musiciens se reposent : la grosse caisse descend de l'estrade ; le joueur de contre-basse, atteint de cette soif incurable qui tourmente les ménétriers, repose son verre vide avec une grimace caractéristique. Le trombone est un type achevé de pauvre diable : son corps est long comme une complainte ; sa redingote verte pend mélancoliquement autour de lui ; six grands vieux poils de moustache descendent perpendiculairement sous ses narines ; sa main gauche tient une pipe ; la droite se plonge lourdement dans la ceinture du pantalon. De l'autre côté du tableau, une femme, son enfant sur les bras, essaye de déshabiller un gros homme hébété, qui gesticule en rêvant ; et une belle jeune fille, blonde et pensive comme la Charlotte de Werther, soutient sur ses genoux la tête endormie de son fiancé. La chandelle qui va mourir jette encore sa lueur rouge ; le jour se glisse à travers les fentes des volets, et les poules matinales vont picotant les miettes de pain parmi la cendre des pipes. O monsieur Grosclaude !... Mais passons.

Tout le talent de Bade et de Nassau est contenu dans la personne de M. Knaus. Bade et Nassau habitent donc rue de l'Arcade, à Paris.

III.

Belgique : paysage. — Paysage suivant Fénelon. — Citation d'un auteur plus moderne. — Les paysagistes belges travaillent dans le même esprit que les nôtres. — MM. Robbe, Knyff, Piéron, Fourmois, de Winter, Kuytenbrouwer, Roclofs, Clays. — Exceptions : MM. Le Hon et Bossuet.

Un auteur qui n'est pas connu comme critique de peinture, Fénelon, écrivit un jour ce qu'il pensait de la galerie de M. le Prince, à Chantilly. Voici l'éloge qu'il fait d'un paysage de Poussin :

« Il y a une autre pièce du même auteur qui me plaît infiniment davantage. C'est un paysage d'une fraîcheur délicieuse sur le devant, et les lointains s'enfuient avec une variété très-agréable. *On voit par là combien un horizon de montagnes bizarres est plus beau que les coteaux les plus riches quand ils sont unis.* Il y a dans le devant une île dans une eau claire qui fait plusieurs tours et retours dans des prairies et dans des bocages, où on voudrait être, tant ces lieux paraissent aimables. »

Les paysages de Poussin et les descriptions de Télémaque se terminent de même par « un horizon à souhait pour le plaisir des yeux. » Je lisais ces jours passés, dans un petit livre beaucoup plus moderne, la description suivante, qui caractérise assez bien les paysages de 1855 :

« Je ne sais rien de plus touchant que la vue des bois coupés en automne. Les grands arbres abattus,

à demi cachés par les herbes, jonchent le sol; leurs branches brisées et leurs feuilles froissées pendent vers la terre. La séve rouge saigne sur leurs blessures; ils gisent épars, et, parmi les buissons verts et humides, on aperçoit de loin en loin les troncs inertes et lourds qui montrent la large plaie de la hache. Les bois deviennent alors silencieux et mornes ; une pluie fine et froide ruisselle sur les feuillages qui vont se flétrir; enveloppés dans l'air brumeux comme dans un linceul, ils semblent pleurer ceux qui sont morts[1]. »

Ces deux citations, sans autre commentaire, montrent la différence qui existe entre nos paysages d'autrefois et nos paysages d'aujourd'hui. Dans les premiers, l'artiste peignait les ornements variés de la terre; dans les derniers, il s'efforce de rendre la vie sourde et silencieuse de la nature. C'est dans cet esprit que travaillent les paysagistes belges et français.

Je les réunis à dessein, parce qu'entre les Belges et nous je ne vois, dans l'art du paysage, aucune différence. La Belgique, il est vrai, n'a ni M. Rousseau, ni M. Corot, ni M. Troyon; mais nous-mêmes nous n'avons qu'un Troyon, un Corot et un Rousseau. Nous possédons un certain nombre d'artistes hors ligne qui dépassent le niveau commun de toute la tête; mais le niveau est le même dans les deux pays. Les bestiaux de M. Louis Robbe et son *Paysage de la Campine* valent un tableau de M. Coignard et deux

1. *Essai sur les Fables de La Fontaine*, par Hippolyte Taine. Paris, 1853.

tableaux de M. Brascassat, membre de l'Institut. La *Gravière abandonnée*, de M. Knyff, est une étude de terrain aussi bonne, aussi solide, aussi sincère que les meilleures de M. Courbet. Peut-être l'eau y est-elle un peu ferme et les fonds un peu lourds, mais les premiers plans sont d'une vérité frappante. Les *Ruches étudiées d'après nature* sont un ouvrage aussi achevé que beaucoup des études que nous décorons du nom de paysages. Les deux tableaux de M. Piéron sont d'une grande justesse d'impression. La *Mare* de M. Fourmois est un excellent paysage français : M. Fourmois est le premier en Belgique ; il serait chez nous un des premiers. Le tableau malheureusement unique de M. Lamorinière est d'une harmonie toute flamande. Le *Clair de lune* de M. Winter, peinture douce et mélancolique, se soutient bien au milieu de cette bagarre de couleurs qui s'appelle une exposition. M. Kuytenbrouwer, qui grave de si belles eaux-fortes, a peint une *Entrée de forêt* simple et grandiose : les arbres et les personnages sont sérieusement étudiés. La *Vue prise dans les Ardennes*, par M. Roelofs, a tout l'intérêt d'une étude de M. Lavieille, j'allais dire de M. Français. M. Clays, quoique élève de M. Gudin, peint la marine en homme qui a vu la mer. J'abandonne à la sévérité publique les plages savonneuses de M. Le Hon et les cartonnages dorés de M. Bossuet, dont les monuments en relief semblent imités avec de petits morceaux de liége. Mais, à parler généralement, les paysagistes belges sont aussi consciencieux, aussi vrais, aussi intelligents et aussi habiles que les paysagistes fran-

çais. Ils visent au même but que nous, ils emploient les mêmes moyens que nous ; entre eux et nous il existe une sorte de franc-maçonnerie dont le mot d'ordre est : *Nature*.

IV.

Belgique. — Genre. — École d'Anvers : chefs-d'œuvre de M. Leys ; jolis tableaux de M. Lies. — M. de Brackeleer. — M. Dyckmans jugé par Gorgibus. — M. Mathysen. — Bruxelles : M. Madou, peintre anglais. — Le Judas de M. Thomas. — MM. Stapleaux, Dillens et Victor Eeckhout. — M. Degroux, peintre réaliste. — La promenade. — L'enfant malade. — L'enterrement à Ornans.

Il n'y a plus de peintres hollandais en Hollande; mais il en reste quelques-uns en Belgique. Je veux parler de l'école d'Anvers.

M. Leys est un maître. Il pourrait signer Van Eyck, et nous le croirions sur parole. Il a retrouvé non-seulement le dessin et la couleur, mais la naïveté savante des grands peintres hollandais.

On rencontre dans les rues d'Athènes un rêveur moitié peintre, moitié fou, qui croit être Raphaël. Il s'habille comme les portraits de Raphaël, il sort dans la rue avec le haut-de-chausse collant, le justaucorps et la toque de Raphaël. Malheureusement sa peinture ne ressemble en rien à celle de Raphaël. M. Leys aurait le droit de prendre le costume des maîtres flamands du xve siècle, mais son ambition ne va pas jusque-là : il se contente d'avoir leur talent.

Les *Trentaines de Bertal de Haze* sont une des œuvres capitales de l'Exposition. Le peintre n'a pas compté sur l'intérêt dramatique du sujet pour ajouter à la valeur de son tableau. Une église, une défroque d'arbalétrier et des personnages qui disent leurs prières, voilà le théâtre et les acteurs. Tout le mérite de l'ouvrage est dans la pureté du dessin, dans la beauté du modelé, dans la riche sobriété de la couleur, dans l'ampleur de la manière et surtout dans le caractère des moindres détails. Ce chef-d'œuvre archéologique n'est pas un pastiche, car dans tout pastiche il se glisse nécessairement quelque trait moderne, quelque imprudent anachronisme : il perce un bout d'oreille sous la plus savante imitation. M. Leys n'est pas un moderne qui imite les anciens, mais un ancien égaré parmi les modernes. Les hommes qu'il peint sont ses contemporains : il les a dessinés d'après nature vers l'an 1500 de Notre-Seigneur. Les chantres qui tordent la bouche dans leurs stalles de chêne ne font pas une seule grimace qui ne date de trois siècles. Leurs figures sont laides, mais non pas triviales ; et savez-vous pourquoi ? Parce que cette laideur n'est pas celle qui nous choque dans les carrefours : c'est la laideur des gargouilles et des bahuts de bois sculpté ; ce n'est pas la laideur des porteurs d'eau et des marchands de contre-marques. Il y a une époque dans ces mentons pesants et dans ces nez en pied de marmite ; chacun de ces braves gens porte son acte de baptême sur le visage. Le soudard en manteau blanc, le grand jeune homme habillé d'écarlate, sont bien de la même époque et taillés dans

le même bois : vous passeriez en revue les quatre armées qui assiégent Sébastopol sans rencontrer une tête de ce caractère. Le moule en est brisé.

On ne foule plus ces bons gros draps, nourris de forte laine ; on ne coud plus ces habits qui duraient cent ans et qui enterraient leur homme. On ne fond plus ces chandelles de cire jaune qui parfumaient l'église comme un encens, lorsque le vent venait à les éteindre. La dame agenouillée devant l'autel porte une robe tissée dans ces célèbres manufactures de Flandre qui n'existent plus. Enfin, nous ne prions plus ainsi : la dévotion est ou plus chancelante ou plus passionnée ; elle n'a ni cette tranquillité ni cette assurance. Personne ne pense, dans ce tableau : on prie, on chante, on regarde, on écoute ; les hommes sont de grands êtres vigoureux, exempts des soucis de la pensée et des tracas de la réflexion ; les femmes, de bonnes et naïves créatures qui font le bien sans grand mérite, parce qu'elles ne connaissent pas le mal. Le tableau de M. Leys n'est pas seulement une anecdote de 1512, c'est une belle page d'histoire.

Vous trouverez le même goût d'antiquité, la même saveur de moyen âge dans le *Nouvel an en Flandre* et surtout dans la *Promenade hors des murs*. Le paysage, hérissé de tours et de tourelles, de pignons et de nobles girouettes, se découpe comme une dentelle sur le ciel pommelé. La belle fille du premier plan s'avance à la paysanne, le ventre en avant, la tête en arrière ; ses bijoux sont de poids, son missel est de taille ; un bon casaquin de chaude flanelle enferme avec soin son corsage opulent. Les bour-

geois, fils de bourgeois, tout confits en bourgeoisie, s'avancent gravement, solennellement,

.... Deux à deux
Comme s'en vont les vers classiques et les bœufs.

En les voyant passer, le poëte des Niebelungen s'écrierait dans son naïf enthousiasme :

« C'est là qu'il y avait de belles femmes, grandes, grosses et blanches avec des joues roses! Les hommes aussi étaient forts et bien portants. Ils avaient des chaînes d'or au cou, et leurs habits étaient bons. »

Je n'ai parlé que des qualités de la peinture de M. Leys. Quant aux défauts, un soupçon de mollesse, une apparence de rondeur : j'ai tout dit.

M. Lies est parent de M. Leys par les femmes. Sa peinture est un peu plus coquette et beaucoup moins savante. La *Promenade* est une jolie composition, agréablement peinte, sagement dessinée et qui sent aussi, quoique d'un peu plus loin, son moyen âge. Le paysage est harmonieux, les deux dames sont distinguées, le gentilhomme un peu niais, comme il convient; le page mutin et éveillé. Les figures et les arbres sont du temps. J'excepterais volontiers la femme en rose, dont la figure un peu effacée manque de caractère; mais sa voisine, qui se montre de profil, est bien une grande dame d'autrefois. Les troubadours feraient des chansons pour elle, et Chérubin lui volerait ses rubans.

M. Ferdinand de Braekeleer, autre peintre d'Anvers, imite la peinture proprette de Van Ostade. L'*École de village* et le *Jour de saint Thomas* ne sont pas deux

mauvais tableaux; mais on y voudrait une couleur plus chaude et un dessin plus distingué.

M. Dyckmans pèche aussi par excès de propreté. Il existe en Hollande un village de plaisance appelé Brouck. Les rues y sont frottées comme des parquets, les maisons vernies comme des tableaux ; le tronc des arbres est raboté, peint à l'huile et enrichi de filets d'or. La peinture de M. Dyckmans m'a rappelé un peu le village de Brouck. Bien des gens qui tourneraient Brouck en ridicule s'arrêtent en extase devant la *Brodeuse* de M. Dyckmans. On admire ses mains en fuseaux et ses yeux « qui lui mangent la moitié de la figure. » On s'étonne de la perfection de certaine dentelle et du fini de certains camélias. Tout cela n'est pas sans charme, mais *c'est trop pommadé*, comme disait Gorgibus.

Nous ne sommes pas encore sortis d'Anvers. La *Toilette du coquillard et du malingreux*, par M. Mathysen, est un ouvrage archéologique. Les coquillards ont disparu avec les vrais pèlerins, et les malingreux ou faux estropiés sont recherchés par la police, qui se charge de les guérir. M. Mathysen est élève de MM. de Braekeleer et Leys ; surtout, je crois, de M. de Braekeleer. Il y a du talent dans cette scène de la cour des miracles ; mais pourquoi le coquillard et le malingreux sont-ils des géants ? La femme qui travaille à leur ajustement n'est qu'une naine auprès d'eux. M. Mathysen pousse-t-il l'amour de l'archéologie jusqu'à peindre des gueux antédiluviens ?

A Bruxelles, près Paris, habitent MM. Madou, Thomas, Stapleaux, Dillens, Victor Eeckhout et Degroux.

La *Fête au château* de M. Madou est peinte avec autant d'esprit, de recherche et de curiosité que les meilleurs tableaux de l'école anglaise. La composition manque de verve, mais non d'intérêt; la couleur est froide, sans être ennuyeuse à voir. Le ton général n'est ni commun ni très-distingué; mais M. Madou a dépensé sur cette toile une somme notable d'idées, d'intentions et d'observations.

Toutes les fêtes du monde peuvent se résumer en trois mots : boire, manger et danser; manger, danser et boire; danser, boire et manger. Conformément à l'usage, on boit, on danse et l'on mange dans le tableau de M. Madou.

Au premier plan à droite siége l'assemblée des notables. C'est monsieur le bailli et monsieur l'officier, rouges jusqu'au bout du nez inclusivement; madame la baillive et madame l'élue ont daigné s'attabler elles-mêmes, en compagnie de leurs petits. Ces personnes de conséquence mangent du jambon, viande noble, dans des assiettes d'étain luisant ; elles boivent du vin bouché, du rouge et du paillé, dans des verres de haut bord. Un marmiton, majestueux sous son bonnet phrygien, s'avance vers eux, le nez en trompette.

A gauche et sur le même plan, mais un peu en arrière, suivant toute justice, les fermiers, gens de peu, mais non pas gens de rien, boivent le café dans la faïence. Le père sommeille, la mère se carre; les filles, blondes, blanches et grassettes, se laissent inviter par les jeunes gens du cru, danseurs en bas rayés. Les ménétriers se démènent, et l'infatigable soldat conte

la fleurette éternelle au sexe toujours friand de se laisser tromper. Au milieu, la blouse et la veste se trémoussent à l'envi. Le seigneur, la dame et l'abbé viennent protéger d'un coup d'œil la liesse de leurs vassaux. Sur le devant, les enfants et les chiens font la dînette ensemble ; et à travers les fenêtres bien lavées on aperçoit le village et un supplément de cohue qui se gaudit au soleil.

Que vous dirai-je encore ? Il faudrait un volume pour décrire ce tableau et une journée pour le voir. Les amateurs qui achètent ces œuvres de patience ingénieuse ne font pas une mauvaise spéculation. On les a depuis cent ans, et l'on y découvre encore quelque chose de nouveau.

L'œuvre de M. Thomas n'est pas un tableau de genre, mais un bel et bon tableau d'histoire. Mais pourquoi ferais-je un chapitre à part pour la peinture d'histoire, puisque M. Gallait n'a rien envoyé?

Ce *Judas* est une idée dramatique, et je connais peu de sujets mieux trouvés.

C'est le matin du jour où Jésus sera crucifié. La lune blafarde jette sur les objets une lumière étrange. La croix inachevée repose à terre. Judas, poursuivi par ses remords, erre dans la campagne : il tient encore à la main l'argent de son crime. Le hasard l'a conduit sur le calvaire : un pas de plus, il trébuchait dans la croix. Les charpentiers, force brutale, dorment sur leur besogne. Celui qui est couché sur la natte est d'une horrible vérité. On voit quelquefois à la Morgue de ces têtes vulgaires qui semblent sommeiller pesamment. Ce sont des ouvriers

qu'un coup de couteau a endormis au milieu de leur vie de travail. L'idée de M. Thomas vaut un peu mieux que son tableau. Le visage de Judas a je ne sais quoi de fantastique; sa main s'appuie sur un rocher qui est à dix pas de lui. N'importe; l'idée est belle, et c'est beaucoup. M. Stapleaux a fait un bon portrait de M. Cordelois, l'excellent maître d'armes de la Maison d'Or.

Les petits tableaux de M. Dillens, *le Tournoi des bagues*, le *Bal à Goës*, le *Droit du passage*, sont spirituellement composés et d'une couleur agréable. Il y a des qualités plus solides dans la *Leçon mal sue* de M. Victor Eeckhout. Le père, enfoncé dans son fauteuil et dans sa robe fourrée, écoute avec une sévérité douce. L'enfant est très-gracieux dans son embarras. Il ne tremble pas comme devant un maître d'école, et l'on devine à son attitude qu'il n'y a point de férule dans la maison. Ce petit tableau respire un bon parfum de famille. Connaissez-vous un roman de Balzac intitulé *l'Interdiction?* Lisez-le ; vous y verrez un père qui sait élever ses enfants.

M. Degroux est le plus distingué des peintres qui travaillent à Bruxelles. J'aurais supposé, en voyant ses tableaux, qu'il avait un atelier à Paris. Ce n'est pas que ses tableaux soient parfaits (il en a trois, et dans chacun des trois la critique trouverait quelque chose à reprendre); mais il a des qualités éminentes qui rachètent tout, et amplement.

La *Promenade* est une idée charmante assez faiblement rendue. Un vieux prêtre se promène le long d'un blé en s'appuyant sur le bras d'un jeune homme con-

damné à la soutane. Le vieillard penche vers la tombe, comme le nez du père Aubry ;

Les choses d'ici-bas ne le regardent plus.

Le jeune homme, svelte et élancé, semble fait pour aimer et pour vivre. C'est un fils de famille qui a le malheur d'avoir un frère aîné, ou un innocent Jocelyn qui renonce au monde pour laisser une dot à sa sœur. Il porte mélancoliquement son bréviaire, et ses yeux languissants regardent à l'horizon un couple amoureux. Je serai bien surpris si ce tableau n'intéresse pas les femmes et si elles ne trouvent pas le jeune prêtre aussi touchant que Moïse pleurant sur le mont Nébo en vue de la terre promise, ou Adam exilé regardant à la grille du paradis terrestre. Malheureusement l'exécution d'une œuvre si heureuse est faible, ou plutôt négligée. Les blés sont mous, le paysage du fond est à peine indiqué. La tête du jeune homme est effacée, les mains du vieillard à peine dégrossies. Ce prêtre n'est pas un homme du commun. Tout cassé qu'il est, il garde je ne sais quoi de fin et de distingué dans la tournure : l'artiste aurait dû lui donner les mains de sa race. Un charmant rêveur, moins connu du public que des écrivains et des artistes, M. d'Arpentigny, a publié un livre très-curieux sur la physionomie des mains. Il aurait fort à faire si on le priait de déchiffrer les mains de ce vieux prêtre.

Le couple d'amoureux qui se promène au fond du tableau est doublement répréhensible ; d'abord il est mal dessiné ; puis, ce qui est plus grave, il manque de tenue. On ne court pas les champs en se serrant

par la taille. Si on le fait, on a tort. Si le garde champêtre le souffre, il manque à ses devoirs. L'idée serait tout aussi claire si les deux promeneurs se tenaient par le bras. Que faut-il pour éveiller les regrets de ceux qui ont renoncé au monde ?

La moindre paysanne au bras de son mari.

L'*Enfant malade* est une toile d'un aspect saisissant, d'une tristesse profonde. Le rouet, la couchette de bois peint, le papier à dix sous le rouleau, tout crie misère dans cette petite chambre. Pas de draps dans le lit : les draps sont vendus ou engagés. L'enfant est couché avec son pantalon, sa petite tête pâle est enveloppée dans un méchant madras. Il mange son brouet avec un appétit languissant et dégoûté. La mère, assise au pied du lit, semble se demander en quel endroit de la terre on pourrait trouver cinq francs. La lumière même est misérable autour de ce grabat : le soleil luit pour tout le monde, mais les pauvres des villes n'en ont pas tout leur soûl.

Vous voyez que M. Degroux n'est pas de ces peintres optimistes qui prodiguent à coups de pinceau l'or, la lumière et la beauté. Il appartient à l'école réaliste. Je n'ai pas dit qu'il fût élève de M. Courbet. Il peint la réalité sans travailler à l'enlaidir. Les bons habitants de Paris se souviennent encore, dans leurs cauchemars, d'un certain enterrement à Ornans. C'était, si j'ai bonne mémoire, une sorte de cérémonie grotesquement funèbre ; quelque chose comme une danse macabre exécutée par des paysans francs-comtois. Le *Dernier adieu*, de M. Degroux, est une étude plus sé-

rieuse de la réalité. La scène est dans le cimetière d'une petite ville. Il fait froid ; quelques croix de bois noir se dessinent sur la neige. Le mort est à six pieds sous terre. Une poignée d'hommes en caban, en paletot, en manteau, en carrick, se tiennent, le front découvert, autour de la tombe ouverte, tandis qu'un orateur prononce quelques paroles d'adieu. Les visages sont vulgaires comme des portraits, non comme des caricatures. Ils expriment très-simplement la tristesse, le froid, le devoir pénible. A droite du tableau, quelques amis emmènent un vieillard dont on ne voit pas la figure, et dont la douleur ne se devine qu'à son attitude abandonnée.

Pourquoi faut-il que le peintre, après avoir achevé son tableau, ait fait venir d'Ornans ou de Paris ce fossoyeur grotesque et ces deux polissons qui regardent dans la tombe? Évidemment, ces personnages ont été ajoutés après coup. Ils ne sont pas de la même couleur que les autres : on les dirait peints à l'aquarelle. Si M. Degroux voulait bien les effacer, son tableau serait sans tache et l'*Enterrement à Ornans* sans excuse.

V.

Suite du précédent. — Les Belges de Paris. — M. Hamman. — M. Willems, rival de M. Meissonnier. — M. Stevens des hommes. — M. Stevens des bêtes. — Retour au pays natal.

La distance n'est pas longue entre l'art belge et l'art français ; encore est-elle rapprochée par un chemin de fer.

Le public ne manquera pas de faire deux réflexions : l'une, que l'exposition belge est la plus brillante après la nôtre; l'autre, que, sans livret, il est difficile de deviner où la France finit, où la Belgique commence.

Les bêtes d'habitude et ceux qui répètent comme des échos les plaisanteries du siècle passé, crieront encore à la contrefaçon belge, sans savoir que la Belgique ne contrefait plus nos livres et qu'elle n'a jamais contrefait nos tableaux. Si les meilleurs peintres belges semblent avoir une certaine parenté avec les nôtres, c'est un heureux hasard qui s'explique par le voisinage des deux pays, l'unité des deux races et la contagion du bien.

Il ne serait pas juste de dire que M. Willems fait de bons tableaux parce qu'il habite Paris. Je pense plutôt qu'il habite Paris parce qu'il fait de bons tableaux : ce n'est pas la nécessité des études, mais l'attraction du succès qui le retient au milieu de nous. M. Willems habiterait Anvers comme M. Leys, ou Bruxelles comme M. Degroux, il ne serait ni moins savant, ni moins délicat, ni moins distingué. Dans la géographie spéciale des arts, Bruxelles et Anvers sont des faubourgs de Paris.

Personne ne sait mieux que M. Willems manier les plis moelleux du satin et du velours. M. Muller de Paris, qui a fondé sur quelques robes de soie sa réputation de peintre d'histoire, ne saurait soutenir la comparaison. Ses draperies sont des haillons auprès de celles de M. Willems. La *Coquette qui se regarde dans la glace* est élégante jusque dans les ourlets de sa robe. Je ne sais si la composition de cette

petite toile est neuve; à coup sûr elle est très-gracieuse. La jeune fille tourne le dos au spectateur, et l'on ne voit sa figure que dans le miroir. Malheureusement, ce frais visage est trop fin pour la taille un peu massive qui l'accompagne. Tout est proportionné dans la nature, et la délicatesse des traits est inséparable d'une certaine délicatesse de toute la personne. On dirait que la jolie coquette a emprunté la tête d'une de ses amies, comme Mlle Favart emprunta un jour la voix de Mlle Wertheimber.

On donnait à la Comédie-Française *le Mariage de Figaro*. La salle était comble; c'était un jour de représentation extraordinaire; je crois même qu'on jouait *par ordre*. Mlle Favart prêtait sa beauté et sa grâce au rôle de Chérubin. Mais Chérubin chante une romance, et Mlle Favart a moins de puissance dans la voix que dans les yeux. Une grande cantatrice, Mlle Wertheimber, lui offrit de chanter pour elle, dans la coulisse, tandis qu'elle remuerait les lèvres sur la scène. Au milieu du second acte, Chérubin venait de dire à la comtesse, d'une voix tellement émue qu'on l'entendait à peine :

Ah ! madame, je suis si tremblant !...

lorsqu'on entendit une voix éclatante, une voix métallique, une voix à réveiller les morts, une voix du jugement dernier entonner la célèbre romance :

Mon coursier hors d'haleine,
Que mon cœur, mon cœur a de peine !
J'errais de plaine en plaine,
Au gré du destrier.

Et maintenant regardez la *Coquette* de M. Willems. Sa figure ressemble à la voix de Mlle Favart, et sa taille à la voix de Mlle Wertheimber.

On ne fera pas le même reproche au jeune gentilhomme qui attend l'*Heure du duel*. Dans ce petit tableau, tout est d'une harmonie exquise, l'ameublement, la personne, les armes, le costume, excepté peut-être le chapeau. Le jeune homme est de race, sa bravoure est simple et élégante. Ses vêtements, moins savamment froissés que dans un tableau de M. Meissonnier, sont d'une couleur plus distinguée. La tête est modelée avec une finesse flamande.

L'*Intérieur d'une boutique de soieries en* 1660 est une adorable étude des costumes, des manières et des élégances du temps de Louis XIV. Henriette, la simple, la sage, la belle Henriette de Molière est assise en robe rose ; la sincère Éliante est debout et lui montre des étoffes ; Damis s'appuie sur le comptoir, et ne pense à rien, comme un vrai gentilhomme qu'il est. La boutique simple et sévère respire une bonne austérité bourgeoise. En ce temps-là, les marchands ne jouaient pas à la Bourse et n'entretenaient pas de danseuses. Ce M. Dimanche, dont la nuque se reflète dans une glace de Venise, n'a point l'encolure d'un sot homme : sa royale a même, si je ne me trompe, un petit air guerrier. N'auriez-vous pas été quelque peu frondeur, mon cher monsieur le marchand ? Il y a gros à parier que vous avez crié : *A bas Mazarin!* ou tout au moins : *Vive Broussel !*

Sans être aussi savant que M. Willems, M. Hamman est un peintre habile, et je serai bien trompé s'il

ne se fait pas un nom dans le genre historique. Son *Christophe Colomb* est une composition sérieuse. Son *Adrien Willaert* est une œuvre nationale, tendant à prouver que la première messe en musique est l'œuvre d'un Flamand. La tête d'Adrien Willaert ressemble fort à un jeune compositeur de talent qui sera bientôt joué à l'Opéra, M. Membrée. « Page, écuyer, capitaine; » cette mélodie a fait son tour de France.

M. Alfred Stevens et M. Joseph Stevens sont-ils frères? Je le crois. A coup sûr ils sont frères par le talent. M. Joseph Stevens, peintre d'animaux, doit être l'aîné. L'un et l'autre sont coloristes et réalistes ; les personnages de M. Stevens *des bêtes* semblent peints par M. Stevens *des hommes;* le chat de M. Stevens *des hommes* pourrait être signé Joseph Stevens.

Je commence par M. Alfred Stevens. Si son dessin répondait à sa couleur, il serait un peintre de premier ordre. Le *Souvenir de la patrie* est d'une couleur aussi distinguée que les meilleurs tableaux de M. Decamps. C'est un Maure, assis sur un rocher, la rapière entre les genoux, regardant à l'horizon de sa pensée quelque paysage radieux, hérissé de tentes et de palmiers. Ce petit tableau est, pour l'expression et la distinction, le meilleur de M. Alfred Stevens. La jambe gauche est un peu longue, mais à quoi bon éplucher un petit chef-d'œuvre. La *Lecture* et la *Méditation* sont deux études de types et de costumes du moyen âge. Le jeune homme qui lit un Elzévir in-4° est plus beau que la jeune fille qui rêve. Elle n'a ni les mains ni la figure assez modelées ; mais que sa robe est richement peinte! La *Sieste* ou la *Vieille au Chat*

est un beau morceau de peinture réaliste. La vieille est très-vieille, et le chat est très-chat. Fénelon reprochait à une Vénus de Le Brun de n'être pas assez Vénus. La lumière est excellente : on la prendrait dans la main. Le *Premier jour de dévouement*, scène de mœurs parisiennes, représente, si je ne me trompe, une jeune fille émancipée qui engage ses diamants pour obliger une amie du sexe masculin. La jeune fille pose un peu trop ; la vieille est sans défaut. On voit qu'elle est à son affaire, et qu'elle a fréquenté depuis longtemps M. le commissionnaire du Mont-de-Piété. L'intérieur est froid, sombre et puant comme il convient. N'entrez jamais dans un pareil bouge ! Avez-vous remarqué la physionomie scélérate du coffre-fort ? Cette caisse de tôle vernie prête cinq francs sur le manteau de Gérard de Nerval, et trois francs sur le matelas d'une femme en couche.

Ce qu'on appelle le vagabondage, c'est le crime de n'avoir ni toit pour se couvrir, ni cheminée à la prussienne pour se chauffer. La patrouille vous rencontre, scandaleusement vautré dans la neige, à l'heure où les honnêtes gens reposent entre deux draps. On vous prend, et l'on vous mène au poste. Quelques jours après, vous comparaissez devant plusieurs hommes bien nourris qui vous demandent si véritablement vous êtes sans moyens d'existence. Êtes-vous coupable du crime de n'avoir pas le sou, on vous condamne à la prison. Pouvez-vous montrer un billet de cent francs, on vous met en liberté. Un homme qui a cent francs a des moyens d'existence, il n'est pas un vagabond. Cent francs, c'est l'innocence !

Ainsi s'exprime le tableau de M. Alfred Stevens. Une pauvre femme et son enfant sont conduits au poste par trois chasseurs de Vincennes. Une élégante et un ouvrier s'arrêtent pour donner à ces malheureux un peu d'*innocence*.

On se demandera peut-être d'où vient cette jolie femme qui se promène dans la neige, en robe de velours, à sept heures du matin. Mais chut! il lui sera beaucoup pardonné. Le menuisier est mieux en situation : il va, comme tous les matins, à son ouvrage, et il déjeune d'une bonne action. Le pied gauche de la jeune femme est trop loin de son corps; on dirait qu'il suit à la remorque.

Les trois personnages de droite sont sur le même plan, et je ne sais comment ils trouvent la place de se mouvoir; mais passons : M. Alfred Stevens est de ceux à qui l'on peut passer beaucoup.

M. Joseph Stevens, peintre d'animaux, n'a pas besoin qu'on lui passe rien. Ses bêtes sont tout bonnement admirables. L'épisode du *Marché aux chiens* est de beaucoup au-dessus de tous les tableaux de M. Decamps. C'est la même couleur, jointe à un dessin précis, savant, honnête et sans escamotage. M. Stevens sait dessiner; M. Decamps sait faire croire qu'il dessine.

M. Stevens a beaucoup d'esprit, et ne vise point à l'esprit. Ses chiens n'ont d'autre physionomie que celle de leur race; ce ne sont pas des chiens savants, et vous ne leur mettriez jamais un bonnet sur l'oreille. Le barbet qui regarde tendrement la vieille est un chien de famille, un chien de cœur, un chien sentimental et quelque peu larmoyant; un chien dévoué,

décoré de plusieurs médailles de sauvetage, et parent du chien de Montargis ; un chien honnête, et incapable de mettre le nez dans la boîte au lait de sa maîtresse. Mais tous les voisins, chiens de chasse, chiens des rues, chiens de salon, et ce dogue hargneux qui tire sur sa corde, n'ont rien dans leurs visages ni dans leurs attitudes qui les élève au-dessus de leur état. Le petit chien noir qui tourne le dos au spectateur ressemble trait pour trait à une bonne petite taupe, grasse, courte et ramassée ; les deux captifs qui cherchent à sortir du panier sont d'une naïveté exquise ; et ce benjamin dont on cherche maternellement les puces ! il est le bijou de sa maîtresse, et un bijou dans le tableau.

Peut-être y a-t-il encore plus de puissance dans le tableau intitulé : *Un métier de chien.* Ces pauvres animaux, transformés en bêtes de somme contre le vœu de la nature, se reposent haletants et accablés après leur rude besogne. Leurs langues rouges pendent à terre, leurs yeux sont injectés de sang. L'*Intrus* est d'une couleur admirable. Il y a dans ce tableau un mur blanc, comme M. Decamps seul en a fait ; encore n'en fait-il plus beaucoup. La *Surprise* est une ingénieuse réplique de la *Coquetterie*, de M. Willems. C'est presque la même scène exécutée par un chien. La *Bonne mère*, scène de famille, sans aucune autre prétention, est un excellent petit tableau. Les jeunes chiens ont bien cette souplesse d'articulations, ce je ne sais quoi de mou, de tendre et de cartilagineux, qui est le privilége du premier âge. Enfin, le *Philosophe sans le savoir* est une belle in-

terprétation d'un passage de Rabelais. Le livret a cité le texte; pourquoi ne le citerais-je pas aussi? On ne lit pas assez Rabelais.

« Vites-vous oncques chien rencontrant quelque os médullaire? C'est, comme dit Platon, la bête du monde la plus philosophe. Si vu l'avez, vous avez pu noter de quelle dévotion il le guette, de quel soin il le garde, de quelle ferveur il le tient, de quelle prudence il l'entomme, de quelle affection il le brise et de quelle diligence il le suce. Qui l'induit à ce faire? Quel est l'espoir de son étude? Quel bien prétend-il? Rien, qu'un peu de moelle. »

Le philosophe de M. Stevens est un chien des rues, maigre, sec, affamé. Il a trouvé une bonne aubaine : un os de gigot ne se rencontre pas tous les jours sous le pas d'un chien. Aussi faut-il voir *de quelle affection il le brise!* Tout son être est tendu, tous ses muscles crispés, tous ses poils hérissés. Appuyé solidement sur son train de derrière, la queue serrée entre les jambes, il tend ses jarrets comme des ressorts d'acier. M. Jadin a la spécialité des chiens, mais quelle différence! Il peint des contours, des enveloppes, des surfaces de chiens; le dessous manque. On peut hardiment disséquer un chien de M. Stevens. Sous les poils on trouvera la peau, sous la peau les muscles, sous les muscles les os, et au fond la vie.

Maintenant rentrons en France, ou plutôt restons-y. Qu'est-ce que la Belgique? Une heureuse petite France avec un peu moins de soleil et beaucoup plus de charbon de terre.

CHAPITRE V.

FRANCE.

I.

M. Ingres. — Son portrait et son talent. — Mot de M. Préault sur M. Ingres. — Le plafond d'Homère. — Saint Symphorien. — Incorrections du dessin de M. Ingres. — Essai d'une définition du style. — Histoire de trois poëtes et d'un inspecteur des eaux et forêts. — Comment M. Ingres fait un portrait. — Le vœu de Louis XIII. — Jeanne d'Arc. — La vierge à l'hostie. — Les statues antiques. — Le moyen âge. — Tableaux de genre. — M. Bertin. — La muse de la musique et le faux toupet de Cherubini. — La belle femme de 1807. — Portraits aristocratiques.

Bonnes gens (car c'est pour vous que j'écris, et des méchants fort peu je me soucie), bonnes gens, dis-je, pourquoi regardez-vous d'un œil si consterné la peinture de M. Ingres?

N'essayez pas de nier : je vous ai vus. Quand vous vous promeniez avec vos femmes et vos enfants au milieu du grand salon, vous étiez confiants, hardis et assurés; vous vous placiez le front haut devant les beurrées de M. Pérignon ou de M. Dubufe. Quand votre destinée vous a conduits devant les toiles éclatantes de M. Delacroix, vous avez peut-être cligné des yeux, mais vos yeux ne se sont pas baissés. Vous avez

censuré hardiment *Roméo et Juliette*, vous avez plaisanté sur la couleur du cheval de *Trajan*, et vous avez demandé à vos femmes de quel côté il fallait tourner la *Chasse au lion*. Vous avez admiré de bonne foi les petits chefs-d'œuvre de M. Meissonnier; vous y avez appliqué votre lorgnette, et le gardien a dû vous prier de les regarder de moins près. Vous vous êtes extasiés sur la patience de l'artiste qui a pu faire de si petits tableaux sans être un natif de Pékin. Devant la *Smala* de M. Horace Vernet, vous vous êtes sentis merveilleusement à l'aise. Vous avez respiré à pleins poumons, vous avez reconnu que vous étiez chez vous. Vous avez promis à votre petit garçon de lui acheter un cheval. Si vous aviez rencontré M. Horace Vernet, vous l'auriez invité à dîner. Pourquoi donc avez-vous peur de M. Ingres? Lorsque vous traversez le salon qu'il s'est approprié sans le remplir, au détriment de tant d'autres artistes, vous vous serrez les uns contre les autres sans mot dire. Vous jetez un coup d'œil, par acquit de conscience, sur le portrait de M. Bertin, et vite vous courez aux tableaux de M. Biard, ce Raphaël de la bourgeoisie. Vous passez si vite que vous n'avez pas le temps de regarder les peintures de M. Ingres, et qu'elles ont à peine le temps de vous voir. Vous craignez qu'un indiscret ami ne vous demande votre avis; vous avez peur de paraître manquer d'admiration, ou d'être pris en flagrant délit d'admiration déplacée. Vous êtes aussi embarrassés que le jour où vous avez entendu *le Prophète* au grand Opéra. La peinture savante vous oppresse de la même façon que la musique savante. Venez donc avec moi; j'es-

père, sinon vous éclairer, au moins vous rassurer un peu.

Cherchons d'abord, s'il vous plaît, le portrait de M. Ingres. Quand on connaît la figure d'un homme, on n'est pas loin de connaître son caractère, son esprit et son talent. Ne savez-vous pas que M. Horace Vernet a l'apparence d'un joli petit lieutenant-colonel de l'armée d'Afrique? M. Delacroix, avec ses yeux d'escarboucle et sa moustache tourmentée, a la laideur intelligente et admirable d'un homme de génie. M. David (d'Angers), qui ne s'est pas sculpté lui-même, a la physionomie décidée, vivante et passionnée qui se retrouve dans les neuf dixièmes de ses chefs-d'œuvre. Voyons donc le portrait de M. Ingres. Numéro 3373; nous y voici. Ce tableau, un des plus parfaits de l'auteur, porte la date de 1804; il a donc cinquante et un ans d'existence. M. Ingres a remporté le grand prix de Rome en 1801 : *Cela nous pousse*, comme disent les vieillards.

Ce beau portrait, le plus vivant et le plus coloré de cette galerie, représente un petit homme brun, intelligent et têtu. Sa chevelure noire et robuste s'ébouriffe avec une remarquable indépendance. La raie qui la sépare est tracée à la hâte avec un clou. Il y a presque toujours un crâne épais et un cerveau puissant sous ces broussailles de cheveux. Le front n'est ni très-vaste, ni très-beau, ni très-largement modelé : c'est le front d'un piocheur, et les professeurs de toutes les écoles couronnent chaque année un certain nombre de ces fronts-là. Les narines sont ouvertes et palpitantes : elles aspirent. La mâchoire

est proéminente, comme chez les hommes doués d'une forte volonté. Les yeux gros et à fleur de tête lancent des éclairs raisonnables. Leur regard est celui qui remplit les parents de bonnes espérances, et non celui qui trouble le cœur des jeunes filles : je vous défie d'y voir autre chose que les chastes ardeurs du travail. Ce petit homme campé dans son manteau, en face d'un chevalet et le crayon blanc à la main, semble dire aux regardants : « Je serai un grand peintre, parce que *je veux*. » Il a tenu parole.

Volonté, travail, étude, obstination, patience, voilà les éléments dont se compose le talent de M. Ingres. Buffon, qui est presque son contemporain, semble l'avoir deviné lorsqu'il a dit que le génie est une longue patience. Il aurait le droit de prendre pour devise : « Vouloir, c'est pouvoir. »

Un artiste d'infiniment d'esprit, M. Préault, disait ces jours passés en parlant de M. Ingres : « C'est un Chinois égaré dans Athènes. » En effet, M. Ingres est Chinois par la patience et Athénien par le sentiment du beau. Il a vécu à Rome au milieu des chefs-d'œuvre de la Grèce et de l'Italie. Il s'en est, je ne dirai pas inspiré, mais pénétré; il s'est refondu lui-même, il s'est créé de nouveau à l'image des maîtres, et il est devenu un maître.

Il n'a jamais eu cette fougue, ce tempérament spécial qu'on définit vulgairement sous le nom de *diable au corps*. Jamais il n'a rien abandonné à l'inspiration, jamais il n'a laissé courir son pinceau. S'il a jeté ses idées sur la toile, c'est à la façon de Virgile, qui écrivait cent vers le matin et qui les travaillait tout le

jour pour les réduire à cinq ou six. Chacune des toiles que vous admirez a été peinte plusieurs fois : lorsqu'on achète un de ces tableaux, on en a dix ou douze superposés les uns aux autres. La dernière fois que la *Stratonice* fut exposée en public, M. Ingres vint la voir, l'examina avec une émotion visible, la trouva bien, et dit qu'il pourrait en faire quelque chose si on lui permettait de la retoucher. Il n'a pas seulement l'amour du beau, il a encore la rage du mieux.

Son chef-d'œuvre, *le plafond d'Homère* n'est pas autre chose qu'une admirable leçon d'archéologie. Devant un temple ionique s'élève le trône du poëte. Sa figure est un portrait scrupuleusement tracé d'après les statues antiques. A ses pieds sont ses deux filles, l'Iliade et l'Odyssée. L'Odyssée est vêtue d'une tunique verte comme les flots de la mer; son visage est doux et triste comme celui de Pénélope; elle est assise auprès de la rame d'Ulysse. L'Iliade porte sur son beau front la colère d'Achille; un glaive antique repose auprès d'elle; sa robe trempée dans le sang des combats laisse entrevoir un flanc vigoureux et une poitrine palpitante. Il y a dans ces trois figures une somme d'études, d'observations et d'intentions qui suffirait à défrayer plusieurs tableaux de M. Delacroix. Ce n'est pas que je préfère M. Ingres à M. Delacroix. Autour d'Homère, le peintre a groupé tous ceux qui se sont inspirés de son génie, c'est-à-dire tous les grands artistes de l'antiquité et des temps modernes. Car Homère est le père des poëtes, comme l'Océan est le père des fleuves. On reconnaît, à la droite du spectateur, Racine, Molière, Regnard, Fé-

nelon, Alexandre, ce grand artiste dont le chef-d'œuvre fut la conquête de l'Asie, Phidias, Périclès, Socrate, Platon, Anacréon, Ésope et beaucoup d'autres, tous représentés fidèlement sous les traits que la sulpture nous a fait connaître, et avec les attributs auxquels on les reconnaît le mieux. De l'autre côté, on distingue dans la foule Poussin, Corneille, Dante et son compagnon de voyage, Raphaël et Apelles, Euripide, Sophocle et la tête chauve d'Eschyle; Hérodote enfin, cet Homère de l'histoire. Dans cette immense composition, rien n'est livré au hasard, pas même le pli d'une draperie : tout est voulu, cherché et étudié. Pas un coup de pinceau qui ne porte, pas un trait de crayon qui ne soit un trait d'esprit. Malgré le soin minutieux des détails, l'ensemble est d'un effet grandiose. On y chercherait en vain la passion, le mouvement, et cette turbulence de vie qui remplit les œuvres de M. Delacroix. Tout est calme, imposant et majestueux : c'est une séance de la grande académie du génie, de cet institut de tous les siècles qui n'a pas besoin d'un quarante et unième fauteuil. Le jour qui baigne le tableau est un jour sage et académique, qui se pose gravement sur les objets et descend profondément dans les plis des draperies. Ce n'est pas cette lumière folle qui s'amuse à courir d'angle en angle, à rebondir de saillie en saillie, à s'allumer au coin d'un vieux meuble, à s'éteindre sur un pourpoint de velours, et à persiller de ses capricieux reflets le visage des hommes et des dieux. M. Ingres fait luire un soleil archéologique sur sa peinture admirative.

Le plus tourmenté de ses tableaux, et celui pour lequel on l'a le plus tourmenté, *saint Symphorien*, est d'une composition aussi étudiée et d'un travail aussi religieux que le plafond d'Homère. Pour quiconque a des yeux il est évident que M. Ingres, las de s'entendre reprocher l'immobilité de sa peinture, a voulu se livrer à une débauche de mouvement. Il a prodigué sur cette grande toile un luxe incroyable de gestes, de contorsions et presque de convulsions, sans se départir un moment de ses habitudes de soin minutieux, d'étude attentive et d'exécution scrupuleuse. C'est un mérite auquel les critiques de 1827 n'ont pas rendu assez de justice. Pour entasser dans un seul tableau une multitude si touffue de personnages, il a fait de grands sacrifices de perspective. Les têtes qui se pressent sous le bras droit du saint ne trouveront jamais où placer leur corps. Le jeune homme qui se baisse pour ramasser une pierre ne saurait mouvoir son bras dans cette mêlée. Jamais on n'a assisté à un pareil étouffement, si ce n'est dans quelque fête publique, après le feu d'artifice. On peut faire et l'on a fait bien d'autres reproches à ce tableau. La pose du saint est trop théâtrale, mais elle est bien savamment étudiée. Les accessoires dont la toile est encombrée donnent à ce martyre l'apparence d'un déménagement ; mais les accessoires sont exécutés aussi soigneusement que les personnages. Les figures, et surtout les figures de femmes, sont faites sans modèle vivant, de convention, ou, si l'on veut, de mémoire. Toutes les bouches se ressemblent ; mais il est impossible d'égaler la variété des attitudes et des expres-

sions, et toutes ces figures, convenues ou non, sont belles. Les muscles des hommes sont exagérés au point de scandaliser les anatomistes; mais M. Ingres sait assez bien dessiner pour violer, lorsqu'il lui plaît, les lois du dessin.

Je sais qu'il semblera un peu paradoxal de critiquer le dessin de M. Ingres, ce roi des dessinateurs; mais je ne le critique pas. Le gros licteur qui se tient au milieu du tableau a l'épaule droite en marmelade : on dirait qu'il a reçu un coup de massue qui lui a brisé la clavicule. Les muscles tirent chacun de leur côté, et il semble que cet énorme réseau va se séparer avec éclat. Le modèle qui a *posé* ce licteur est un nommé Séveau. C'est le même qui a prêté ses muscles à M. David d'Angers pour cet admirable Philopœmen, qui est le chef-d'œuvre de la sculpture moderne. Ni Séveau ni aucun homme vivant n'a eu l'épaule que M. Ingres a peinte, et M. Ingres le sait bien; mais il avait ses raisons pour la rendre ainsi. La femme qui serre son enfant dans ses bras écrase son enfant, son bras et sa figure. Il est impossible de rattacher ses membres à ses épaules et de trouver la moindre place pour le corps de l'enfant : M. Ingres ne l'ignorait pas, et ce n'est pas sans intention qu'il a méprisé les règles du dessin. Une faute d'orthographe ne gâte pas un beau style.

J'ai promis de définir le style en parlant de M. Ingres. C'est que le style est la meilleure et la plus incontestable partie de son talent. Mais la définition du style est moins facile à trouver que celle du triangle.

Il y a quelques années, M. Victor Hugo, M. de La-

martine, M. Alfred de Musset, et un jeune inspecteur des eaux et forêts, visitèrent ensemble un des plus beaux quartiers de la forêt de Fontainebleau. Dès les premiers pas, M. Hugo fut vivement frappé de la grandeur du tableau, M. de Lamartine fut saisi par la tristesse du paysage, M. de Musset goûta délicieusement la fraîcheur de l'ombre ; le jeune inspecteur tira sa gourde et but un coup.

« Que cette vie des forêts est puissante ! pensa M. Victor Hugo. La terre est un immense animal qui tourne sur lui-même dans l'espace comme un lion dans sa cage : l'infini est la cage de la terre. Cette bête dont nous sommes les parasites porte une chevelure de chênes et de sapins. Les bûcherons que j'entends là-bas sont les perruquiers du globe : ils travaillent quarante ou cinquante ans pour lui arracher une poignée de cheveux.

— Les bois sont tristes, pensa M. de Lamartine. Les hommes ressemblent à ces arbres plantés côte à côte sur un même coin de terre. Ils végètent parallèlement sans se connaître. Tous les bonheurs et toutes les gloires de notre vie ressemblent à ces feuilles qui poussent au printemps et sèchent à l'automne. Après quelques années, un jour arrive où l'arbre laisse tomber ses dernières feuilles et l'homme ses dernières illusions. La hache de ces bûcherons frappe sur mon cœur comme un bruit de mort.

— La vie est une belle chose, pensa M. Alfred de Musset, et le diable est bon diable de nous laisser ici-bas. L'ombre est une invention magnifique qui fait merveilleusement valoir le soleil. Le soleil était un

pauvre sire avant la découverte de l'ombre. Pour un rien, je me coucherais sur cette bruyère et j'y ferais un somme :

Dormir la tête à l'ombre et les pieds au soleil !

Les patriarches n'ont jamais rien fait de plus patriarcal, et les sept sages de la Grèce n'ont rien imaginé de plus sage.

— Il y a de la besogne ici, pensa le jeune inspecteur, et je n'ai pas de temps à perdre, si je veux que mon rapport soit prêt pour l'heure du dîner.

— Voilà, pensait M. Victor Hugo, un beau reposoir pour le brave Siegfried et la belle Criemhilde. En avant la chasse, les piqueurs, les chevaux et les haquenées ! Les habits verts des chasseurs frôlent en passant les belles robes rouges des amazones. Le cor d'ivoire sonne dans la forêt sombre. Siegfried a tué trois ours et deux sangliers ; il a lavé ses mains dans la fontaine, il les a essuyées à sa barbe, et Criemhilde, qui le voit venir de loin, trouve qu'il est le plus beau des hommes parce qu'il est le plus fort et le plus brave. »

M. de Lamartine disait tout bas :

J'ai vu d'autres forêts ; durant des jours entiers
Je me suis égaré dans de plus frais sentiers ;
Aux bords de l'Eurotas, où Léda se repose,
J'ai vu pleuvoir sur l'eau les fleurs du laurier-rose,
Sans oublier tes bois tout fleuris d'églantiers !

M. de Musset disait tout haut :

Diane,
Et ses grands lévriers !

Le jeune inspecteur étudia la nature du terrain, compta les diverses essences d'arbres, et minuta en une heure ou deux un état de lieux irréprochable.

Le soir, à Fontainebleau, chez l'inspecteur général, les trois poëtes lurent leurs vers. On admira ceux de M. Victor Hugo, malgré un hiatus ou deux; on pleura en écoutant M. de Lamartine, malgré quelques longueurs; on fut charmé de la poésie de M. de Musset, malgré quelques négligences. Mais personne ne put deviner quel était le canton de la forêt qu'ils avaient voulu peindre. Le jeune inspecteur lut son rapport, et chacun reconnut le carrefour du *Chêne feuillu.*

Quelques jours après, M. Corot, M. Rousseau et un photographe de Paris vinrent faire une étude au même endroit. M. Corot peignit une forêt blonde et vaporeuse, peuplée de nymphes et de satyres; M. Rousseau peignit une futaie puissante et élancée, où le soleil couchant étalait comme dans un écrin tous les trésors de sa lumière; le photographe disposa son appareil, et recueillit comme sur un miroir le carrefour du Chêne feuillu. Ni le photographe ni l'inspecteur n'étaient des hommes de style. Le rapport de l'inspecteur était d'une exactitude irréprochable : pas un mot de trop. L'épreuve du photographe, dessinée par le soleil en personne, était exacte à un brin d'herbe près; mais tous les photographes du monde et tous les inspecteurs des eaux et forêts en auraient fait autant. M. Hugo, M. de Lamartine, M. de Musset, M. Corot, M. Rousseau avaient peint la forêt, non pas telle qu'elle est, mais telle qu'ils l'avaient vue. Ils

l'avaient transformée à leur manière et suivant la nature de leur esprit. Ils se l'étaient appropriée, ils l'avaient créée de nouveau ; ce n'était plus la forêt de Fontainebleau, mais la forêt de M. de Lamartine ou de M. Rousseau.

Et maintenant comprenez-vous le sens de ces mots : *Le style, c'est l'homme?* Le style est la transformation des choses par l'esprit de l'homme. L'art n'est pas une imitation servile, mais une interprétation originale de la réalité. Prenez un homme dans la rue, conduisez-le chez un photographe ou chez un peintre vulgaire. On vous fera un portrait mathématiquement exact : le nez sera bien à sa place, les yeux, la bouche et le menton conserveront leurs proportions naturelles, et chaque trait sera mesuré comme au compas. C'est l'affaire de quelques instants, tout au plus de quelques séances. Ce n'est pas ainsi que M. Ingres fait un portrait. Il étudie un visage, il s'en fait une idée vraie ou fausse, mais une idée à lui. Il se dit : « Cet homme a une figure d'empereur romain, ou cet homme ressemble à un puritain d'Écosse, ou cet homme ressemble à un renard, ou à un lion, ou à un singe. » Suivant le cas, il agrandira le masque au détriment du crâne, ou il arrondira la tête, ou il enfoncera les yeux, ou il hérissera la crinière, ou il allongera les bras; il mettra en relief le point saillant de la physionomie, il exagérera le caractère, il effacera les côtés insignifiants; en un mot, il créera un nouvel homme. Il y a gros à parier que le portrait sera ressemblant, mais à coup sûr il sera beau. Les neuf dixièmes des regardants diront : « C'est le portrait de

monsieur tel ; » les dix dixièmes s'écrieront : « C'est un portrait de M. Ingres. »

Si le style est la marque personnelle de l'artiste, un artiste a plus ou moins de style, selon qu'il sait transformer un sujet et s'approprier un modèle. Un grand style correspond donc presque toujours à une grande force de volonté. Le petit style, ou la médiocrité originale, porte un autre nom : on l'appelle *la manière*.

Et maintenant, revenons à nos martyrs. Nous ne nous en sommes pas tant écartés qu'on pourrait le croire. M. Ingres a peut-être exagéré la délicatesse pâle et morbide de saint Symphorien ; ce n'est pas sans raison. Qu'est-ce qu'un martyr? une idée souffrante. Il a certainement exagéré les muscles du licteur : c'est pour mieux peindre la force brutale aux prises avec la pensée. Il a dessiné en dépit de toute anatomie la mère qui étouffe son enfant; il a créé ainsi un mouvement admirable. Cette mère impossible, c'est une tirade de beaux vers avec un hiatus au milieu : l'hiatus peut concourir à l'harmonie. Il a outré la compression de la foule; l'invraisemblance de ces détails produit en dernière analyse un effet saisissant qui supplée à la vraisemblance. Un carton des vitraux de Dreux représente une femme qui prie. Ses yeux se lèvent vers le ciel, ses mains ouvertes s'abaissent vers la terre, son bras droit ne tient à l'épaule que par une sorte de miracle. Mais le geste est magnifique, et une erreur de dessin, erreur évidemment volontaire, donne à toute la figure une apparence de foi et de résignation sublime.

Le *Vœu de Louis XIII* a été beaucoup moins critiqué que le *saint Symphorien*. Il a moins de défauts, mais aussi moins de qualités. Le roi est représenté par un manteau semé de fleurs de lis ; la Vierge est lourde, bouffie et sans élégance. Elle ressemble à la *Jeanne d'Arc*, à la *Vierge à l'hostie*, et à trois ou quatre autres têtes de femmes que M. Ingres a uniformément manquées. Elle n'est ni debout ni assise, et elle pose sur des nuages qui doivent être de métal pour supporter un poids si considérable. Le reste du tableau est rempli par trois générations d'anges que je ne m'explique pas fort bien. Les petites têtes rondelettes qui entourent la Vierge sont des anges du premier âge, sans sexe déterminé, comme il convient. Les deux admirables bambins qui supportent l'inscription appartiennent évidemment au sexe masculin. Les deux anges drapés, qui s'envolent à droite et à gauche, sont certainement deux femmes. Je ne suis pas grand théologien ; mais je me demande comment les anges peuvent changer de sexe en grandissant, et combien il faut de coups de tonnerre pour que les deux garçons du premier plan ressemblent aux deux jeunes femmes du premier étage. Le *Vœu de Louis XIII* appartient à la cathédrale de Montauban. *OEdipe*, les *Odalisques*, les *Baigneuses*, *Angélique* et la *Vénus Anadyomène*, sont des statues antiques. M. Ingres est élève de Phidias. Il a lui-même formé MM. Simart, Étex et Oudiné. Il a appris à l'école des maîtres athéniens le grand art de la perfection. Les mains et les pieds de toutes ses figures peuvent soutenir l'examen le plus minutieux. Les

moindres plis de ses draperies sont aussi savants et aussi distingués que s'ils appartenaient à la Proserpine du Parthénon. De toutes ces gracieuses figures, la plus parfaite est la *Vénus Anadyomène*.

> Regrettez-vous le temps où le ciel sur la terre
> Vivait et respirait dans un peuple de dieux?
> Où Vénus Astarté, fille de l'onde amère,
> Ruisselait, vierge encor, des larmes de sa mère,
> Et fécondait le monde en tordant ses cheveux[1] ?

La blonde déesse s'élève sur un nuage d'écume cotonneuse. Les Amours baisent ses pieds d'argent. Au loin, les Néréides, les Sirènes, et tous ces beaux fruits vivants de la mer viennent s'épanouir, çà et là, sur la surface des eaux bleues. La poésie antique n'a rien inventé de plus suave que cet océan émaillé de blanches rêveries.

Le moyen âge réussit moins à M. Ingres. *L'Entrée de Charles V à Paris* n'est qu'une curiosité historique d'un goût contestable. La *Jeanne d'Arc* est un mauvais tableau, où l'acier et le cuivre jouent le principal rôle. Je préfère infiniment la *Françoise de Rimini*, quoique Lanciotto y soit bien laid. Il me semble que je l'ai vu moins affreux dans un tableau semblable de M. Ingres, au musée de Naples. Il est bon qu'un mari soit laid, pour que sa femme soit excusable; mais il y a des limites à toutes choses. M. Ingres, le peintre de la beauté, n'a représenté la laideur qu'une fois en sa vie, mais il s'en est donné à cœur joie. En revanche, les deux amants sont adorables : Fran-

1. Alf. de Musset, *Rolla*.

cesca, confuse, aimante, émue, laisse échapper le livre avec une grâce infinie. Paolo Malatesta est peut-être encore plus beau. Sa jambe gauche est comme un ressort qui le jette tout entier vers celle qu'il aime. On comprend, à ce spectacle, le mot de l'homme qui disait : « Il m'en restera toujours une pour vous aimer. » Le baiser, ce funeste baiser qui doit lui coûter la vie, n'est pas seulement sur ses lèvres, il est dans tout son corps, il remplit toute sa personne, il lui gonfle le cou, et vient enfin expirer sur la bouche de Francesca. Devinez-vous maintenant ce que j'entends par le style? Dans l'intention de M. Ingres, Paolo n'est pas un homme : c'est un baiser.

Ce qui fait valoir les petits tableaux de genre de M. Ingres, ce n'est ni une pensée très-vigoureuse, comme chez M. Delacroix, ni une idée très-spirituelle, comme chez M. Decamps, ni une couleur éclatante, comme chez l'un et l'autre. C'est une ordonnance sage du sujet et une exécution merveilleuse des détails. Le tableau de *Jupiter et Antiope* est un petit chef-d'œuvre. Les deux *Chapelles sixtines* enferment dans leurs cadres étroits toute la splendeur et toute la majesté des fêtes romaines. *Le poëte Arétin*, dédaignant la chaîne d'or de Charles-Quint, est un dessin parfait. Le poëte est divinement campé sur son fauteuil; ses mains, sa tête, ses lèvres, ses jambes, et même ses pantoufles expriment le mépris le plus élégant. La colère de l'ambassadeur fait un contraste plaisant. Les belles filles, qui se montrent au fond dans un costume du paradis terrestre, sont un curieux mobilier chez l'homme qui mourut d'un fou rire, après avoir

failli devenir cardinal. Mais pourquoi *deux* femmes, je vous prie? Passe encore si nous étions dans l'atelier d'un peintre : on pourrait les prendre pour des modèles.

Tintoret mesurant la taille d'Arétin avec son pistolet forme une heureuse réplique. Le poëte y paraît moins dédaigneux, moins insouciant et moins chez lui. Dans un pareil moment, les habitantes du paradis terrestre auraient tort. *Henri IV chevauché par ses enfants* est une peinture fine et précieuse; *Philippe V décorant le maréchal de Berwick* pèche par un excès d'archéologie; il y a trop de mentons. Je sais bien que le xviie siècle est le siècle des gros mentons, comme le xvie est le siècle des grands nez, comme le xviiie est le siècle des nez retroussés; mais il ne faut pas exagérer la physionomie d'une époque.

Don Pedro de Tolède est un plat courtisan et un ambassadeur indigne de son pays. Qu'aurait-on pensé, en 1810, à la cour de Fontainebleau, si l'ambassadeur d'Espagne avait arrêté un page en demandant à baiser à genoux l'épée de Napoléon? Les artistes ne devraient ni peindre ni faire des platitudes.

Je passe rapidement sur le plafond de l'hôtel de ville, dont on a déjà beaucoup parlé, et j'arrive aux portraits. Le plus beau sans comparaison, après celui de M. Ingres, est le portrait de *M. Bertin*. Ce gros homme, assis sur son fauteuil comme sur un trône (c'était le trône du *Journal des Débats*), s'appuie sur ses genoux dans une attitude pleine de fermeté, de

fierté et d'indépendance. La tête, modelée de main de maître, rappelle le masque antique de Vitellius. Les mains sont puissantes, les épaules impérieuses. Voilà une œuvre de style, si jamais il en fut. La figure entière est d'un relief surprenant; on en ferait le tour : ce serait un voyage.

Le portrait de *M. Ingres père* résume toute une époque, la Révolution. *M. le marquis de Pastoret* et *M. le comte Molé* représentent bien des choses : l'aristocratie qui s'en va, et le régime parlementaire qui s'en est allé. Ces deux hommes d'État sont dignes sans orgueil ; un peu roides, où est le mal? La génération présente a plus de souplesse et moins de tenue.

Cherubini est une tentative malheureuse. M. Ingres a entrepris la tâche difficile de réconcilier le présent avec le passé; il a enfermé dans un même cadre la canne, le faux toupet, la rosette de la Légion d'honneur, la lyre à sept cordes et la couronne de laurier. Le masque plâtré du bonhomme Cherubini contraste un peu beaucoup avec la jeunesse et la beauté de la Muse : on dirait un mariage disproportionné.

Parmi les portraits de femmes, le plus admirable a été peint à Rome en 1807. C'est le portrait de *Mme D....* Jamais M. Ingres n'a rien dessiné d'aussi pur; jamais surtout il n'a rendu aussi bien cette flamme intérieure qui s'appelle la vie. Tout le soleil de l'Italie s'épanche complaisamment sur la peau satinée de Mme D.... Ses yeux noirs brillent comme des diamants d'Alençon, et ses lèvres rouges exercent une fascination étrange ; cette petite bouche a comme un regard. Le sein, enfermé dans un de ces

affreux corsages de l'Empire, se débat énergiquement contre sa prison. Il crie, comme le sansonnet de Sterne : *I cannot go out!* Le costume même trouve dans sa gaucherie une grâce divine. Voyez plutôt le gros ourlet du velours. Ce n'est pas là un portrait qui fait plaisir, c'est un portrait qui fait rêver. Lorsqu'on songe que la femme qui a posé devant M. Ingres est aujourd'hui

..... au foyer bonne vieille accroupie,

que l'âge a passé une couleur terreuse sur cette rayonnante jeunesse, que cette peau fraîche et tendue s'est ridée comme les pommes de l'an passé, et que ces grands yeux ont éteint leurs flammes, on admire la puissance du génie qui a assuré à cette beauté fragile vingt ou trente générations d'admirateurs.

Malheureusement, M. Ingres a perdu le secret de la couleur, et ses portraits de 1850 sont moins éblouissants que ceux de 1804 et de 1807. Il excelle encore dans l'art de poser ses modèles ; son dessin n'a rien perdu de sa pureté, son style est resté au même niveau de noblesse, ses draperies sont aussi savamment traitées qu'autrefois ; mais on dirait qu'il secoue dans les ombres une poussière de plâtre ou de cendre. Ce défaut est surtout sensible dans le portrait si familièrement aristocratique de *Mme la comtesse d'Haussonville*. On assure que le temps se chargera de le corriger ; mais M. Ingres n'est pas de ceux qui doivent s'aider d'un collaborateur. Le temps d'ailleurs est un peintre capricieux. Il a servi certains Hollandais, mais dans quel état a-t-il mis *la Joconde?*

Le portrait de *Mme Moitessier* est un type de reine. M. Ingres l'a entouré de majesté et de grandeur, sans négliger ni les fleurs, ni les draperies, ni une admirable dentelle de Chantilly. *Mme la princesse de Broglie* est fine, délicate, élégante jusqu'au bout des ongles, grande dame enfin en dépit du niveau sous lequel nous marchons tous. M. Ingres a exprimé avec un rare bonheur ces dons de la naissance. Mme la princesse de Broglie est une délicieuse incarnation de la noblesse. Sa pose seule trahirait sa race quand la finesse de ses traits ne nous en avertirait pas. Autour de cette beauté exquise, le peintre n'a rien épargné de ce qui peut en relever l'éclat. Il a soigné également la toilette et le mobilier, cette toilette extérieure. Le satin de la robe, les bijoux, les dentelles et les marabouts de la coiffure sont d'une précision chinoise et d'une élégance anglaise. On a fait un grand mérite à M. Muller de son habileté à peindre les soieries. Mais lorsqu'on vient de voir la robe de Mme la princesse de Broglie, toutes les soieries de M. Muller paraissent achetées au Temple.

II.

Le talent sans le style : M. Horace Vernet et M. Scribe. — La dynastie. — Victoires et conquêtes. — Retour de la chasse au lion.—Les oies du frère Philippe.—L'atelier en 1820.—M. Biard et M. Paul de Kock.

Voulez-vous juger de ce que peut faire le talent sans le style? Entrons chez M. Horace Vernet. Il a son sa-

lon comme M. Ingres. Plus hospitalier que lui, il a permis que toute la place qu'il n'occupait pas fût laissée à des confrères sans domicile et à des tableaux qui craignaient de monter au premier étage. Grâce à cette complaisance, j'ai vu des gendarmes de la garde impériale s'extasier devant certain tableau d'église qu'ils attribuaient naïvement à M. Vernet.

M. Vernet a presque autant d'années de gloire que M. Ingres. Il est né en 1789; il est entré dans l'art au sortir du berceau, et il a pris la brosse le jour où il a quitté le hochet. Sa naissance le prédestinait à la peinture, puisqu'il est le dernier rejeton d'une dynastie de peintres. Antoine Vernet engendra Joseph Vernet, qui engendra Carle Vernet, qui engendra Horace Vernet; ainsi s'expriment les généalogies. Après M. Horace Vernet, il faudra tirer l'échelle et le chevalet, car il n'a aucun héritier de son nom.

Non-seulement M. Horace Vernet est décoré de tous les ordres connus et membre de toutes les académies sublunaires; il est encore le plus populaire des peintres français. Hors de Paris, on ne connaît ni M. Ingres, ni M. Delacroix, ni M. Troyon, ni M. Th. Rousseau, ni M. Corot, ni M. Hamon; M. Horace Vernet est admiré jusque dans l'Ardèche. C'est quelque chose, cela. Cependant les neuf dixièmes des critiques donneraient quatre toiles de M. Horace Vernet pour un seul tableau d'un de ces peintres inconnus. La bourgeoisie verrait M. Horace Vernet ministre des beaux-arts, elle n'en serait nullement scandalisée; l'armée apprendrait qu'il vient d'être nommé maréchal de France, elle trouverait

qu'on lui a rendu justice : voilà ce que j'appelle une solide et franche popularité.

Le fait est que M. Horace Vernet compose bien, dessine bien et ne peint pas mal. Il est rempli de verve, d'adresse et de facilité. Si le gouvernement le chargeait de peindre à fresque la rue de Rivoli dans toute sa longueur, il méditerait quelque temps, puis, sans faire ni dessin, ni esquisse, ni croquis, il commencerait son tableau à la place de la Concorde, et le terminerait sans accident au coin de la rue Saint-Antoine. Le tableau de *la Smala* n'est pas tout à fait aussi long, mais il n'y a aucune objection sérieuse à l'allonger d'une lieue. Ce qui est vraiment admirable, c'est que dans une œuvre de cette étendue le talent de M. Horace Vernet ne se démentirait pas une fois. Vous n'y trouveriez pas un mètre carré à reprendre : dessin, couleur, disposition, tout se soutiendrait parfaitement de la place de la Concorde à la rue Saint-Antoine, de la rue Saint-Antoine à la place de la Concorde. Un tel ouvrage serait un panorama bien plus qu'un tableau, j'en conviens. C'est aussi le reproche qu'on peut adresser à la prise de *la Smala*.

M. Horace Vernet est surtout un peintre de guerre; les gros bataillons ne lui font pas peur. Il a suivi les armées, il a entendu le sifflement des balles et cette étrange musique qui plaisait tant à Charles XII. Il a appris sur le terrain l'art difficile de masser les troupes; il a assisté à des conseils de guerre, il a passé des revues, il possède la théorie comme un caporal instructeur, la comptabilité comme un sergent-major

et l'uniforme comme un capitaine d'habillement. Aucun pompon ne lui est étranger, et il sait son troupier à un bouton de guêtre près. Avec une visière de shako il vous reconstruirait un soldat, comme Cuvier, avec un osselet, reconstruisait un mégathérium. C'est là le secret de sa popularité militaire. Ce qui séduit les hommes de guerre, c'est de ne voir dans ses tableaux que des manœuvres possibles, logiques, calculées, et qui assurent le gain de la bataille. Un jeune capitaine, qui revient de Sébastopol, me disait ces jours passés devant un tableau de la bataille de l'Alma : « Si nous nous étions placés ainsi, nous étions roulés dans la mer Noire. Parlez-moi de M. Horace Vernet! voilà un homme qui sait son état. »

Le gros public, beaucoup moins compétent, admire surtout dans les batailles de M. Vernet deux qualités éminemment françaises, le mouvement et la clarté. J'entends un mouvement sans passion et une clarté sans éclat. Ses tableaux sont intéressants et intelligibles, comme les pièces de M. Scribe. M. Scribe est aussi populaire que M. Horace Vernet, et pour les mêmes raisons : facilité, clarté, correction suffisante, élégance raisonnable, et point de style. M. Scribe s'est enrichi, comme M. Horace Vernet. Tous les tableaux de M. Vernet se vendent bien, comme toutes les pièces de M. Scribe font de l'argent. M. Scribe et M. Vernet ont énormément d'esprit et de fécondité; ils se sont livrés l'un et l'autre à la culture du colonel, et ils ont eu l'art de s'en faire un magnifique revenu. Tous leurs personnages sont assez vivants et assez vraisemblables pour n'étonner personne. Je pourrais

pousser la comparaison plus loin, mais vous m'avez compris.

Le Choléra à bord de la Melpomène est un petit drame bien arrangé. Les deux *Mazeppa* feront de l'effet, si on ne s'avise pas de les comparer aux vers de Byron : Byron est un homme de style. *Rébecca à la fontaine* est une bonne mise en scène d'opéra. L'amphore est joliment placée, elle fatiguerait le poignet de Rébecca et les dents d'Eliézer si elle était en terre cuite et pleine d'eau ; mais rassurez-vous : nous sommes au spectacle. Le bonhomme Éliézer cache ses bijoux derrière son dos, comme un bon père qui veut faire une surprise à sa fille. Cette disposition serait applaudie à la scène. *Judith* ne tue Holopherne que pour causer aux regardants cette terreur douce qu'on va chercher au théâtre. Il n'y a rien dans ce tableau qui remue profondément les entrailles; mais on y voit une idée claire, élégamment exprimée. C'en est assez pour produire de l'effet.

Une des idées les plus heureuses et les plus fines de M. Horace Vernet est celle qui lui a inspiré le *Retour de la chasse au lion*. C'est un mélange charmant du drame et de la comédie. Dans un frais ravin, au pied d'un arbre couvert de fleurs, passe un jeune Arabe monté sur un âne. C'est un adolescent, presque un enfant; sa figure est naïve, tranquille et souriante; il s'appuie indolemment sur un long fusil. Ce petit homme qui est à âne, qui sommeille à demi, et qui sourit agréablement, vient de tuer un lion. Il ne s'en vante point, il ne crie pas victoire, il ne dit pas : « Je suis le rival d'Hercule, de Samson et de Gé-

rard ; » mais la peau du monstre est toute saignante devant nos yeux, elle sert de selle à son âne.

Le portrait du frère Philippe ferait une pauvre figure auprès du portrait de M. Bertin. C'est pourtant un joli portrait, et qui a fait fureur il y a quelques années. Le style, qui manque absolument, a été remplacé par une chaussure caractéristique et une célèbre lézarde dans la muraille. Le public comprend mieux ces signes extérieurs que les lèvres minces et les terribles épaules de M. Bertin. Et cependant.... mais passons.

Si vous n'avez pas remarqué, dans un coin, en face de *la Smala*, un petit tableau représentant un atelier, vous n'avez rien vu. Ce tableau, qui ne porte pas de date, mais qui doit être de 1820, est une curiosité historique. On pourrait l'intituler : *l'Art et les Artistes sous la Restauration*.

Au milieu de l'atelier, deux peintres, dont l'un ressemble à M. Horace Vernet, font des armes sans masque, au risque de s'éborgner. L'un d'eux fume une cigarette : grand bien lui fasse! Il aura du bonheur si la fumée ne lui monte point aux yeux. L'un et l'autre tiennent dans la main gauche pinceaux, palette et appuie-main. O Bertrand, mon cher maître, comment feront-ils pour se fendre? Près d'eux un élégant, bien chaussé et couvert d'une blouse appelée roulière, s'appuie légèrement sur un fusil de munition, tandis que deux boxeurs, nus jusqu'à la ceinture, se chauffent sur un poêle de faïence. Un cheval pose paisiblement pour un tableau d'histoire, un dogue aboie contre une gazelle, un singe épluche la che-

velure d'un homme bien mis, un amateur de musique souffle dans un cornet à piston, et un monsieur décoré, assis sur une malle ouverte, bat le tambour à tour de bras. Au milieu de cette symphonie, deux artistes travaillent, dix ou douze visiteurs causent, fument le chibouk, examinent des albums, manipulent des plâtres, regardent, écoutent, bâillent, rient ou s'ennuient. La muraille est ornée de chapeaux d'uniforme, de harnais, de casques, d'armes exotiques, de palettes, de violons et de l'éternel buste de plâtre coiffé du shako polonais. Le beau temps! la grande époque! et les heureuses gens! Reverrons-nous jamais cette fougue, ce mouvement, ce tapage d'originalité? Non. Eh bien! tant mieux.

M. Horace Vernet manque de style, mais il n'est pas vulgaire. Son talent tient le juste milieu entre le génie et la trivialité. Descendez un échelon; descendez-en plusieurs, descendez encore : vous arriverez à M. Biard.

Si M. Vernet est le Scribe de la peinture, M. Biard en est le Paul de Kock.

M. Biard et M. Paul de Kock ont autant d'esprit l'un que l'autre, et du même. Leur penchant les entraîne vers les mêmes sujets, et leurs admirateurs habitent les mêmes faubourgs. L'un et l'autre se plaisent à peindre les gardes nationaux de la banlieue, les comédiens ambulants, les bourgeoises endimanchées et le bourgeois qui porte un melon comme saint Denis portait sa tête. S'ils abordent d'autres sujets, ils font fausse route. M. Biard est aussi incapable de peindre un homme du monde que M. Paul de Kock de faire parler les gens de bonne compagnie. *Le*

salon de M. de Nieuwerkerke est plein de figures spirituelles que M. Biard a uniformément vulgarisées en les soumettant au même sourire et à la même physionomie. Voyez ce qu'il a fait de la tête charmante de M. Alfred de Musset; cherchez ce qu'est devenu, sous son pinceau, M. Prosper Mérimée, le plus exquis des romanciers et le plus fin des sceptiques! Je me demande comment une femme jeune, jolie, et qui a une robe à elle, peut s'exposer à un portrait de M. Biard. La jolie femme qu'il a peinte au milieu d'un bois avec une robe rose et l'ombrelle assortissante, devait être une femme du monde; elle n'en est plus depuis ce malencontreux portrait. Si un caporal de la garnison de Vincennes la rencontrait au bois, ainsi peinte, il lui parlerait.

L'Aurore boréale et *la Pêche aux morses* sont des curiosités blafardes assez intéressantes, le talent de l'exécution mis en dehors. On est bien aise de pouvoir dire, rue Vieille-du-Temple : « Je sais ce que c'est qu'une aurore boréale : c'est blanc. » Et l'interlocuteur reprend : « Moi, je sais ce que c'est qu'un morse : c'est laid. » Que de morses vous avez peints, cher monsieur Biard!

La Halte dans le désert, tableau plus qu'à moitié vide, doit avoir été peint pour remplir un espace déterminé entre une étagère couverte de sucreries et un portrait de sergent de la garde nationale. La peinture centrale a deux bordures, dont une est dorée et l'autre ne l'est pas. On pourrait rogner le tableau de deux bons tiers sans le diminuer de rien.

Gulliver dans l'île des Géants est la fantaisie d'un

homme d'esprit; je n'ai jamais dit que M. Paul de Kock fût une bête. Mais la manière, la vraie manière de M. Biard et de l'écrivain qu'il traduit à coups de pinceau, se montre surtout dans *la Posada espagnole*. Le héros de ce drame burlesque est un moine ventru, frère Fredon majuscule, qui se fait raser en fumant une cigarette et en lorgnant d'un œil effronté une vertu de quarante ans. Un autre révérend, assis dans la poussière, gratte mélancoliquement sa guitare, lorsque toute une communauté de cochons, attirée par l'odeur de l'olla-podrida, fait irruption dans la salle, culbute tout, expose au grand jour les mollets des dames, et produit un de ces effets de comique épouvante dont M. Paul de Kock se plaît à régaler nos portiers.

III.

L'école du style; professeur, M. Ingres. — Distribution des prix. — M. Hippolyte Flandrin, reflet du maître. — M. Amaury Duval. — M. Chenavard, section des sciences. — MM. Cabanel et Benouville, Lenepveu et Bonguereau. — M. Barrias. — M. Bracquemond. — MM. Jalabert, Ravergie et Landelle. — M. Lehmann, ou l'ambition.

Le style ne s'enseigne pas; cependant M. Ingres a fait école. Ses élèves se reconnaissent à la science de l'antiquité, à la recherche du beau, à l'amour du simple, au fini du dessin, au soin du modelé, à la tempérance de la couleur.

L'empire de M. Ingres, comme l'empire d'Alexandre, n'aura pas d'héritier : sa succession sera partagée, et chacun de ses élèves s'y taillera un petit royaume.

S'il avait nommé un légataire universel, nul doute qu'il n'eût choisi M. Hippolyte Flandrin. M. Flandrin est un admirable élève, mais il était né pour être élève. Son talent a fleuri en espalier le long du génie de M. Ingres. Ses tableaux sont des reflets rarement éclatants, toujours purs. Il compose simplement, dessine noblement et peint comme un sage. *La figure d'étude* qu'il a assise sur un rocher est une de ses œuvres les plus finies : c'est son *OEdipe*. La seule différence est que cette figure sent plus le modèle que l'antique, tandis que l'*OEdipe* fait plus songer à l'antique qu'au modèle. Les portraits de M. Flandrin sont peints dans la manière de M. Ingres ; on y retrouve tout du maître, excepté le je ne sais quoi. Le meilleur et le plus tendrement caressé est le portrait de l'auteur. Il fut peint il y a quinze ans, lorsque M. Flandrin se prit de passion pour les demi-teintes et la peinture dans l'ombre. Cet ouvrage, fait et refait plusieurs fois devant la glace, reste un des plus parfaits de l'auteur.

Non-seulement M. Flandrin ne détrônera pas son maître ; mais il ne lui ajoutera rien. Tous ses tableaux introduits dans l'exposition de M. Ingres ne lui donneraient pas, aux yeux de la critique, une qualité de plus. Je n'en dirai pas autant de M. Amaury Duval, autre élève du même atelier.

Le portrait de Mme L. B., par M. Amaury Duval, n'est pas une œuvre irréprochable. Il est un peu sec de dessin, un peu froid de couleur. Mais, lorsqu'on a relevé ces deux défauts, on a épuisé les reproches, et il ne reste plus qu'à louer. Finesse,

distinction, élégance sans parade, beauté délicate et sévère, tout abonde dans cette toile charmante; la robe de satin bleu est d'une perfection étonnante. Le modelé du visage et des mains est exquis, d'une couleur égale et savante qui cache habilement le coup de pinceau, et ne trahit jamais les secrets de l'exécution. Certes, M. Ingres a fait mieux; mais cette toile, introduite dans son bagage, lui ajouterait quelque chose. C'est un portrait plus fin, plus serré, plus précis, plus intime. Le portrait de M. Amaury Duval père n'est pas ce qu'on appelle un tableau amusant; mais tous les peintres y reconnaîtront des qualités capitales.

Ceci posé, je vous abandonne le portrait de *la Tragédie*, c'est-à-dire de Mlle Rachel. Je ne sais pourquoi, dans les arts, Mlle Rachel s'appelle la Tragédie. Cette synonymie n'est pas aimable pour Mme Ristori. Maintenant qu'il y a deux tragédiennes en Europe, il est bon de faire à chacune sa part.

Ce portrait, dans le style grec, est d'un dessin sec et d'une couleur désastreuse. En admettant le pastiche et les teintes plates, on ne peut s'empêcher de regretter la froideur de la peinture, qui ressemble à une fresque sur plâtre. La tête et les bras sont couleur de brique, quand Mlle Rachel a une carnation délicieuse.

En dépit de ce tableau, que le jury hésitait à recevoir et qu'il eût bien fait de refuser, M. Amaury Duval est l'élève de M. Ingres qui a le mieux résisté à la tyrannie de l'éducation, et le mieux défendu son individualité.

M. Chenavard offre un exemple bien curieux d'un

génie vigoureux amorti par l'étude. Si vous voulez connaître M. Chenavard, regardez d'abord son portrait peint par M. Ricard : il ne s'agit que de monter au premier étage. Il est ressemblant, en petit. M. Chenavard est taillé dans un bloc de marbre : c'est une tête vaste et puissante qui offre tous les caractères extérieurs du génie. Une grande et légitime ambition, des aspirations très-hautes, une tendance prononcée vers les idées générales, ont retardé trop longtemps l'éclosion de ce génie. M. Chenavard s'est dit : « Je resterai dans mon œuf jusqu'au moment où j'aurai les ailes de l'aigle. » Il a étudié l'histoire, la littérature, la politique, la philosophie; il s'est fait un bagage immense, sachant bien que la faiblesse de l'éducation première et l'ignorance des faits ont paralysé le talent de plus d'un grand peintre. Il s'est nourri à la conversation de tous les hommes éminents de notre pays ; il a vécu dans l'intimité de Ballanche, de M. Thiers, de Louis Blanc et de tous les semeurs d'idées. Il a voyagé, parce que les voyages étendent l'horizon de l'esprit. Il a vécu en Italie pour apprendre la peinture : il sait les tableaux comme M. Villemain sait les classiques, comme M. Guizot sait les historiens. Pas un muscle de Raphaël, pas un rayon du soleil de Titien, pas un pli des draperies de Véronèse n'est nouveau pour lui. Mais tandis qu'il apprenait, il oubliait de produire : on ne saurait tout faire à la fois.

Brunet disait, dans je ne sais quelle folie du théâtre des Variétés : *La lecture abrutit*. M. Chenavard s'est un peu paralysé par excès de science. Il porte dans l'esprit un bagage si pesant que sa marche en est ra-

lentie. Les artistes sont des soldats en campagne : ils doivent avoir dans leur sac tout le nécessaire, mais rien au delà. Alexandre, voyant que ses soldats étaient devenus trop riches, fit mettre le feu aux bagages de l'armée : ainsi allégé, il conquit l'Asie.

M. Chenavard a entrepris de résumer, dans un travail gigantesque, le résultat de ses études sur la vie de l'humanité. Il faudrait tout un volume pour esquisser cette œuvre puissante, qui était destinée à la décoration du Panthéon. Les principales époques y sont esquissées à grands traits, avec une science des faits, une fermeté de génie et une assurance de main surprenantes. Mais ces cartons qui couvrent les murailles du grand salon de sculpture seront-ils jamais exécutés? Un carton n'est qu'un projet, l'espérance visible et palpable d'un tableau. Les artistes l'étudient et l'admirent; le public ne le remarque pas. Il serait à souhaiter que l'admiration de l'Europe et un franc succès à l'Exposition universelle forçassent enfin M. Chenavard à donner quelque chose de plus que de magnifiques promesses.

M. Ingres a formé hors de son atelier, chez M. Picot, chez M. Delaroche, et surtout à l'Académie de Rome, une génération d'élèves qui s'inspire de son esprit et travaille à l'égaler. Tous ceux qui recherchent la perfection du dessin et l'austérité de la couleur sont, de près ou de loin, les élèves de M. Ingres.

Le premier de cette jeune école, qui occupe déjà une place honorable dans nos palais et nos musées, est M. Cabanel.

La Glorification de saint Louis est une de ces

compositions encyclopédiques qui rappellent le plafond d'Homère. Le roi très-chrétien, assis entre la Justice et la Religion, accueille les gloires et les misères de son peuple, rassemble autour de lui tous les grands hommes de son temps, et embrasse d'un seul coup d'œil son règne tout entier. L'exécution de ce tableau s'éloigne bien peu de la perfection. Toutes les têtes sont belles, largement étudiées, sans aucun luxe d'archéologie. Les draperies sont originales et ne doivent rien à personne. La couleur, sobre et savante, se répand avec égalité, sans soubresauts, sans caprices, sans vacarme de tons ; elle a cette unité, cet ensemble, et surtout cette continuité qui distingue les grands maîtres de Rome et de Florence. *La Mort de Moïse* rappelle les compositions grandioses de Fra Bartolomeo. *Le Martyr chrétien* a peut-être encore des qualités supérieures. Il faut beaucoup de science pour conserver à tous les tons leurs valeurs dans ce crépuscule. L'impression générale est sérieuse et profonde. *Le Soir d'automne* vaut moins. Les draperies sont aussi bien étudiées, les nus aussi bien modelés, mais ils devraient l'être davantage. On veut plus de fini dans un petit tableau que dans un grand, comme on exige plus de jolis détails dans un sonnet que dans un poëme.

M. Léon Benouville a travaillé fraternellement avec M. Cabanel à la décoration d'un des plus jolis salons de l'hôtel de ville. Ces deux jeunes peintres, sortis presque en même temps de la même école, ont une certaine parenté de talent : il me semble cependant que M. Cabanel marche en tête. Son portrait de

Mme J. P. est plus simple et plus magistral que les deux portraits de M. Benouville. *Les Martyrs chrétiens entrant à l'amphithéâtre* ne manquent ni de beauté ni de grandeur ; mais les premiers plans, trop poussés au blanc, nuisent à l'effet de l'ensemble. *Le Prophète de Juda tué par un lion* est d'une couleur trop étouffée, et d'une facture un peu grosse. Le meilleur ouvrage de M. Benouville est le *Saint François d'Assises* qui vient du musée du Luxembourg. C'est une peinture sobre, austère et religieuse, un bon tableau d'histoire encadré dans un charmant paysage historique.

M. Barrias sort aussi de l'Académie de Rome, quoiqu'il soit admis en thèse générale que l'Académie de Rome ne produit rien de bon. Il y était, si je ne me trompe, le contemporain de M. Cavelier. *Les Exilés de Tibère* resteront, malgré un peu de sécheresse et de dureté, une peinture forte et dramatique. Le portrait de Mme A. B., moins savant que la plupart des autres portraits de l'école de M. Ingres, s'en distingue par une qualité toute moderne, la vérité des chairs. C'est presque l'ouvrage d'un coloriste. Si l'école en fait reproche à M. Barrias, le public le dédommagera amplement.

M. Lenepveu et M. Bouguereau, *Arcades ambo*, c'est-à-dire anciens pensionnaires de Rome, marchent parallèlement dans la route que M. Ingres a tracée. *Les Martyrs aux catacombes*, de M. Lenepveu, sont un tableau très-distingué ; *le Triomphe du martyre*, de M. Bouguereau, est un excellent envoi de cinquième année. Peut-être y a-t-il un peu trop de lignes droites

qui se croisent au milieu du tableau de M. Lenepveu; peut-être aussi la lumière y est-elle un peu trop sage; mais quand le soleil descend dans les catacombes, ce n'est pas pour s'amuser. Ce qu'on regrette, c'est que l'Académie de Rome abuse un peu trop du martyre. M. Cabanel, M. Benouville, M. Lenepveu, M. Bouguereau, successivement, se sont donné la satisfaction d'égorger ou d'ensevelir quelques chrétiens : je demande grâce pour ceux qui restent.

La *Chapelle sixtine*, de M. Lenepveu, est une tentative hardie après les deux tableaux de M. Ingres; mais comme elle n'est exposée à aucune comparaison, cette *Chapelle* de 1855 obtient dans son coin un fort joli succès. M. Lenepveu est un homme de goût, il compose bien, et il excelle dans l'art de grouper ses personnages. *L'Amour fraternel*, de M. Bouguereau, est mieux qu'une jolie composition : c'est un tableau senti. La jeune mère est belle, l'enfant qui avance les lèvres pour baiser la joue de son frère fait une petite moue délicieuse. Le ton général est doux; toute cette peinture a je ne sais quoi de pâle et de mélancolique, sans rappeler l'aspect maladif des tableaux de M. Hébert. Auprès de *l'Amour fraternel*, on voit une petite tête de bacchante que le livret désigne sous le nom d'*Étude*. C'est le portrait d'une fille de la campagne de Naples, appelée Teresina. Je vous conterai à ce propos une jolie histoire, plus intéressante que bien des romans italiens, quand j'aurai le temps.

La commission de placement a logé au premier étage, non loin des pastels de M. Maréchal, mais plus

haut, un grand dessin sur fond d'or. C'est l'œuvre et le portrait de M. Félix Bracquemond. M. Bracquemond descend de M. Ingres par M. Joseph Guichard, dont les tableaux les plus remarquables sont au musée de Lyon. L'écolier a vingt-deux ans, et du style. Son portrait est d'une grandeur et d'une austérité qui rappellent les chefs-d'œuvre d'Holbein. Le modelé de la tête et le dessin magnifique des mains ne scandaliseraient personne dans le salon de M. Ingres.

M. Paul Delaroche a affadi le style de M. Ingres, et ses élèves ont enchéri sur lui. M. Jalabert a un talent incontestable, mais un talent efféminé. Son *Annonciation* est une peinture vaporeuse, élégante, qui ne manque de rien que de corps. Ce n'est pas un ange qui descend chez une femme, c'est un nuage qui en visite un autre. Sa *Villanella* ne rappelle que de bien loin ce qu'il a voulu rendre : ce n'est ni un visage, ni un soleil d'Italie. Ses portraits sont distingués et de bon goût, mais froids, mous et sans relief. *La Vierge et l'Enfant* de M. Ravergie est une œuvre spirituellement archéologique qui tiendra bien son rang, soit dans un musée, soit dans une église.

L'âme, poëme en 18 tableaux, par M. Janmot, obtiendrait, si je ne me trompe, un grand succès en Allemagne. Cette galerie allégorique est pleine d'idées heureuses, inégalement rendues. Le septième et le huitième tableau sont composés avec un rare talent; mais la faiblesse de l'exécution est générale. Ce n'est pas tout de penser, il faut peindre. « La fo...orme, monsieur! » comme dit Brid'oison.

Le Repos de la sainte Vierge, de M. Landelle,

est gracieux, sans beaucoup d'autres mérites. M. Landelle peint agréablement; ses portraits à l'huile et au pastel séduisent si bien les yeux par un éclat de jeunesse, qu'on ne songe pas à demander rien de plus. Il a manqué la ressemblance de Mlle Delphine Fix ; mais Mlle Fix sera-t-elle jamais ressemblante? Elle ne se ressemble pas à elle-même; elle a mille visages, tous charmants, et elle abuse de cette richesse pour se métamorphoser cent fois en une heure. Si elle ressemble à quelque chose, c'est à cette petite fleur de mai que les jardiniers appellent poétiquement *le désespoir des peintres.*

De tous les élèves de M. Ingres, le plus ambitieux est M. Henri Lehmann : l'ambition n'est pas un vice, mais une vertu chez les artistes. M. Lehmann est né en Allemagne; il aurait pu rester Allemand, la chose dépendait de lui; l'école de Dusseldorf, lui tendait les bras; ses tableaux, placés au milieu de l'exposition allemande, eussent pris d'emblée le premier rang, et M. Lehmann aurait eu le rare bonheur d'être prophète en son pays. Il ne l'a pas voulu; il s'est fait naturaliser Français, et il aime mieux disputer la première place en France que de l'occuper en Allemagne.

Son début a été un légitime succès. *Le Départ du jeune Tobie* promettait à l'école française un nouveau maître. *La Flagellation* a montré que M. Lehmann pouvait s'élever au-dessus du genre historique et aborder la grande peinture. Ceci prouvé, il s'est mis au portrait, et il a réussi. Le plus grand des deux portraits de Mme H. Lehmann soutient hardiment la comparaison avec les meilleurs de M. Flandrin et de

M. Amaury Duval. Le succès n'a fait qu'accroître sa hardiesse : il a lutté avec les poëtes, il a peint Hamlet et Ophélie. Peut-être l'admirable Hamlet de M. Delacroix troublait-il un peu son sommeil. Son Ophélie est plus hagarde que belle, et son Hamlet n'exprime guère d'autre passion qu'un violent mal de tête; mais n'importe. Il se disait comme La Fontaine :

J'aurai du moins l'honneur de l'avoir entrepris.

Bientôt il a laissé Shakspeare pour Eschyle, et il a peint, dans un style et dans une couleur que je ne goûte pas, *les Océanides*. C'est ainsi qu'il a abordé successivement le genre, l'histoire, le portrait, la religion, la mythologie, cherchant sa voie, ou plutôt, je le crains, cherchant à mettre le pied dans la voie de chacun de ses rivaux. En ce moment, il s'adonne au coloris, quoiqu'il ne soit pas né coloriste, et son *Adoration des mages* est un feu d'artifice prémédité.

M. Lehmann n'était pas nécessaire au développement des idées de M. Ingres ; il n'a pas suivi assez assidûment sa tradition pour la compléter. Il a couru çà et là, poursuivant le succès sur le terrain de toutes les écoles. Son originalité est dans son caractère plutôt que dans son talent. C'est l'homme qu'il ne faut défier de rien : s'il rencontrait aujourd'hui M. Horace Vernet, il peindrait demain une bataille. Je ne sais qui l'a défié de peindre une *Vénus Anadyomène* et un *Rêve d'Érigone* ; mais s'il y a eu gageure, M. Lehmann a gagné. Le torse de la petite Vénus est d'une beauté parfaite, frais, blond, tendre et appétissant.

Les deux amours qui luttent devant elle sont trop disloqués, mais celui qui se hausse sur la pointe des pieds est aussi joli que sa mère. Le *Rêve d'Érigone* est composé avec une verve étincelante : il y a du diable au corps dans tous les groupes, du feu dans tous les mouvements, de la vigueur dans tous les muscles ; c'est un sabbat mythologique du plus haut goût. Quel plafond pour la salle des délibérations d'un conseil municipal !

M. Rodolphe Lehmann a un joli talent ; mais il n'est pas l'aîné de la famille. Son tableau de *Graziella* est agréable à regarder, quoique trop cuit, d'une couleur trop égale et d'un dessin trop convenu. Ce sujet mélancolique appartenait de droit à M. Hébert.

IV.

Les néo-grecs : MM. Gérome et Hamon. — MM. Jobbé-Duval, Picou, Isambert, Toulmouche. — M. Gendron. — M. Glaize : le Pilori. — M. Hébert.

Le jour où M. Gérome exposa son *Combat de coqs* il n'y eut qu'un cri :

Du grec! Il sait du grec! du grec! Quelle douceur!

Plus d'une voix murmura doucement à l'oreille du jeune artiste :

Ah! pour l'amour du grec....

et aucune Henriette n'eut la cruauté de lui dire :

Excusez-moi, monsieur, je n'entends pas le grec.

C'est que le grec de M. Gérome était plus intelligible que celui de Thucydide. Son savoir n'avait rien de pédantesque; son érudition se montrait élégante et mondaine : c'était la main légère de Cléante, et non la lourde patte de Trissotin. Les Français des deux sexes applaudirent à l'avénement de M. Gérome.

Le *Combat de coqs* est un tableau grec, non-seulement par le sujet, mais surtout par le style. La Grèce est la patrie de la simplicité. Tout y était simple et uni, les hommes et la terre. Autant la campagne d'Italie est encombrée de beauté et de richesse, autant la campagne de Grèce est nue et démeublée. En Grèce, l'horizon n'est qu'un trait précis, une courbe élégante qui ferme la vue en charmant les yeux. Le ciel est vide de nuages, la campagne est vide de forêts ; le regard, doucement baigné dans la limpidité de l'air, s'arrête avec une satisfaction paisible sur les lignes nettes et découpées qui terminent les objets. Au milieu de ces paysages, la vie des anciens Grecs ne contrastait point : elle était simple, facile et familière. Si j'avais un Plutarque sous la main, je vous montrerais tout ce qu'il y avait de bonhomie dans les plus grandes âmes de ce petit pays. Leur esprit était à la fois très-simple et très-subtil : les dialogues de Socrate sont quelquefois d'un enfant de quatre ans. Vous n'êtes pas sans avoir vu les moulages de la frise du Parthénon : c'est un dessin à la pointe, une ligne simple et charmante qui effleure délicieusement le marbre Pentélique. Dans les tragédies grecques, que nous connaissons mal, Antigone, OEdipe, Philoctète, Polyxène, ne sont que des figures tracées au trait avec

beaucoup de précision, peu de couleur, et sans cette complexité de nature qui distingue les personnages du drame moderne.

M. Gérome fut grec du premier coup, parce qu'il fut simple. Mais il est bien difficile de rester simple, et l'on ne trouve guère de naïvetés dorées au feu. Toutes les femmes sont simples jusqu'à l'âge de quinze ou seize ans; mais une fois que l'esprit leur est venu, c'en est fait pour la vie.

Le succès a jeté M. Gérome loin de la route que lui-même avait tracée, et que ses amis parcouraient derrière lui. Il a accepté la commande d'un énorme tableau d'histoire. Adieu les éphèbes accroupis sur leurs talons et les jeunes filles drapées dans leur *peplus!* L'empereur Auguste siége pompeusement sur son trône; l'allégorie entasse devant lui les prétendants égorgés, les barbares vaincus et les dépouilles du monde. Les artistes, les orateurs, les poëtes, les soldats de Rome forment une couronne vivante autour du prince; et tandis que la société païenne, ivre de gloire et de puissance, se complaît dans le spectacle de sa grandeur, un enfant mal peint vient au monde pour la renverser.

Jamais le talent d'un peintre n'a trouvé plus illustre matière; mais que nous sommes loin de cet admirable petit combat de coqs! M. Gérome a groupé son sujet avec talent, rempli les vides de la toile avec esprit, et dessiné les figures avec une précision qui serait plus que suffisante dans un tableau de genre. Mais son *Siècle d'Auguste* a trente-trois pieds de long, et le public, qui a une vive sympathie pour l'artiste, lui

dit, sans autre critique et sans autre reproche : « Faites-nous donc de ces petits tableaux que vous peignez si bien ! »

Qu'a fait M. Gérome ? Il avait envoyé, avec cette toile immense, deux excellentes petites études : un *Gardeur de troupeaux* et un *Pifferaro*. Il s'est remis courageusement au travail ; il a achevé, verni et exposé un tableau de genre qui est peut-être son chef-d'œuvre : *le Concert de soldats russes*. Voilà comme il faut répondre à la critique. M. Gérome a prouvé à la fois la justesse de son esprit et la variété de son talent : il est revenu à la peinture de genre sans revenir à l'antiquité grecque. Ses musiciens sont d'une laideur exquise ; leurs grosses têtes naïves feraient honneur à un peintre d'animaux. Leur dos, familier avec le knout, se courbe gracieusement sous la capote grise ; ils soufflent, ils raclent, ils chantent avec un parfait détachement de l'art, de la gloire et de toutes les choses de ce monde : leur unique souci est d'éviter une fausse note, qui se résoudrait en coups de bâton. Ils font cet exercice avec la même précision que tous les autres, en attendant que le tambour les rappelle à la clarinette de cinq pieds et à la musique sifflante des balles. La muse qui les inspire est un caporal d'orchestre qui se promène à quelques pas plus loin, en compagnie d'un fouet plombé.

Que M. Gérome dessine finement ! chaque pli de ces tuniques pourrait être signé par M. Meissonnier. M. Gérome ira loin, bien loin dans la peinture de genre ; mais chaque pas qu'il fait en avant l'éloigne

de son point de départ, de la naïveté grecque, et de ce petit chemin bordé de lauriers-roses où M. Hamon est resté.

Aujourd'hui, c'est M. Hamon qui marche à la tête de l'école néo-grecque. Il serait plus juste de dire qu'il y est seul; car nul ne partage avec lui ce précieux héritage de la grâce dans la naïveté. Ce n'est ni par la correction du dessin, ni par la sécheresse des lignes qu'il rappelle la peinture des anciens Grecs : son dessin est souvent lâché, ses figures manquent parfois de précision, son modelé est un peu confus. Mais ce qui fait de lui un peintre inimitable, c'est quelque chose de simple, de candide, de jeune, de frais, de moelleux, d'enfantin qui se retrouve dans tous ses ouvrages; c'est surtout un goût d'art, une saveur poétique que j'essayerais vainement de définir, et qu'on essayerait en vain de copier.

La Comédie humaine est un sujet un peu compliqué, et qui aurait besoin d'un commentaire; mais les détails en sont exquis. Peut-être ne serait-il pas facile d'expliquer à un habitant de Carcassonne ou de Pondichéry ce théâtre où l'on représente la lutte éternelle de la sagesse et de la passion, l'amour pendu à la place du chat, et Bacchus rossé comme le commissaire, tandis que les poëtes et les sages viennent assister au spectacle, prendre des notes, et donner un sou après avoir vu. Un étranger se demandera ce qu'il y a de commun entre Homère, Eschyle, Dante, Platon, Thespis, Diogène, Virgile et ce canut lyonnais qui s'appelle Guignol? L'idée est ingénieuse et même assez profonde; son seul tort est de n'être intelligible qu'à

Paris. Mais arrêtez-vous un peu sur les détails; cherchez si vous avez vu, même en rêve, une figure plus chaste et plus pure que cette Béatrix? Socrate, assis sur le banc avec les enfants, comme un gros *baby* pensif, ne ressemble pas, je l'avoue, au Socrate de David, et cependant c'est bien le vrai Socrate. Si vous aviez lu Xénophon, vous n'en douteriez pas. Les enfants sont groupés avec une grâce sans égale : M. Hamon est le seul peintre qui comprenne les enfants. Ce que j'admire le plus dans sa première idylle, *Ma sœur n'y est pas*, ce n'est ni le paysage qui est très-vrai, ni la lumière qui semble rapportée d'Athènes, ni le jeune homme qui est un peu lourd, ni la jeune fille qui est trop frêle et trop légère : c'est le corps, et la tête, et le geste, et la physionomie, et le tout des deux enfants. Dans la deuxième idylle, *Ce n'est pas moi*, la belle jeune fille qui ouvre la porte ressemble un peu trop à un enfant; mais les délicieux marmots! Ils sont si appétissants, qu'on excuse la friandise des ogres qui se nourrissaient de ces petites créatures.

M. Hamon n'est pas seulement grec par le choix de ses sujets et la sobriété de sa peinture. Lorsqu'il traite un sujet moderne, il y porte ce goût et cette naïveté dont lui seul a gardé le secret : le costume n'y fait rien. *La Gardeuse d'enfants* en est une preuve; le tableau des *Orphelins* en est une autre. On n'a jamais rien fait de plus attique que ce doux petit tableau.

Les autres ouvrages de l'école néo-grecque sont, en dépit du costume, abominablement français. M. Picou, dont le début annonçait un artiste éminent, s'est

jeté dans une ornière. Il fatigue son pinceau à peindre des *Amours à l'encan*, des *Moissons d'amours*, des amours de toutes couleurs au milieu d'un olympe de beautés modernes qu'il choisit entre la Madeleine et Notre-Dame de Lorette. Toutes les demoiselles à qui il offre des amours à vendre n'ont pas pour habitude d'en acheter : au contraire.

M. Isambert, M. Toulmouche, M. Jobbé-Duval sont aussi des talents fourvoyés. Parce que M. Gérome a réussi deux ou trois tableaux dans le style antique, parce que M. Hamon a eu le bonheur de naître Athénien dans un village des Côtes-du-Nord, on s'imagine qu'il est facile d'égaler leur succès ; on sert au public une peinture spirituelle et coquette, mais sans éclat dans la couleur et sans distinction dans le dessin. M. Jobbé-Duval a jadis interprété avec un rare bonheur quelques vers d'André Chénier ; mais depuis ! *La Toilette d'une fiancée* représente neuf ou dix filles courtes, rondes, la bouche en cœur, qui font la même grimace, qui portent le même uniforme, et qui semblent exercer la même profession.

M. Gendron est plus élégant ; ses figures de femmes ne font pas songer au bal d'Asnières. *Le jour du dimanche*, scène florentine du xv⁰ siècle, est un heureux mélange de jeunesse, de plaisir, de beauté et de repos. Le tableau de M. Glaize, *Ce qu'on voit à vingt ans*, est d'une couleur joyeuse, d'une composition élégante, d'un dessin lâché, mais d'une distinction très-suffisante. Papety avait fait presque un chef-d'œuvre sur le même sujet : *Rêve de bonheur*. M. Glaize a encadré dans un paysage poétique tous

les plaisirs que convoitait autrefois l'imagination de la jeunesse, les buissons d'aubépine, les cabinets de verdure, les tapis de mousse, les belles eaux, les danses folles, les gaies chansons, les chastes baisers. Aujourd'hui le progrès a changé l'horizon de nos espérances. Les jeunes gens de vingt ans ne voient en songe que des buissons d'écrevisses, des cabinets de la Maison d'Or, des anges aux ailes de cachemire et des danses qui effaroucheraient le dieu Pan; les jeunes filles rêvent les tapis d'Aubusson, les fleurs de Constantin, la musique de l'Opéra et les rivières de diamants.

Comme M. Gérome, M. Glaize a risqué un grand tableau : *le Pilori*. C'est une belle et généreuse idée de montrer enchaînés à un pilori tous les grands hommes que le monde a bafoués, emprisonnés, tués; tous ces martyrs du génie à qui leurs contemporains ont dressé des échafauds, et la postérité des statues.

Mais lorsqu'on prend à tâche de relever les injustices des hommes, on doit soi-même se garder de l'injustice. C'est ce que M. Glaize n'a pas fait. Il impute à la société plus de crimes qu'elle n'en a commis. Homère ne fut jamais persécuté par personne : il était aveugle, mais ce n'est pas le peuple qui lui avait crevé les yeux; il était pauvre, mais aucun gouvernement ne l'avait dévalisé; il était errant, mais il n'avait point de gendarmes à ses trousses. Partout où il se présentait, il trouvait un accueil hospitalier, une place au feu et à la table, et quelques applaudissements, doux régal pour un poëte. Ayant ainsi vécu, il mourut de vieillesse. Les malheurs de Corrége sont

peu connus; ceux d'Andrea del Sarto sont bien plus célèbres. Képler n'eut qu'un chagrin dans sa vie : l'empereur Rodolphe II, qui lui avait fait une pension, n'en payait pas régulièrement les quartiers. Ésope était esclave, mais ce ne sont pas ses fables qui le firent condamner à l'esclavage; il était bossu, mais c'est la nature qui lui infligea cette infirmité. Papin, médecin célèbre, physicien estimé, membre correspondant de l'Académie des sciences, n'eut pas la joie de voir marcher les chemins de fer, mais il ne fut ni exécuté, ni fouetté, ni même montré au doigt sur les places publiques. Homère, Ésope, Corrége, Képler, Papin, cinq figures à effacer.

Bernard de Palissy est mort en prison, mais pourquoi? Est-ce parce qu'il était potier? Non, certes. La poterie était étrangère à l'événement. Dante est mort en exil parce qu'il était gibelin, et non parce qu'il était poëte. Hypatie fut égorgée par les chrétiens d'Alexandrie comme païenne, et non comme philosophe. Lavoisier fut condamné à mort, non pas en qualité de chimiste, mais en qualité de fermier général. Lavoisier, Hypatie, Dante, Palissy n'ont rien à faire en ce tableau : tirez, tirez, tirez! sinon je dirai que c'est vous qui mettez l'humanité au pilori.

Maintenant, que penserons-nous de cette étrange réunion de personnes qui ne s'attendaient pas à se trouver ensemble? Croyez-vous que Jeanne d'Arc soit bien aise de se voir au milieu des païens et des protestants? Homère doit trouver naturel que les Anglais aient brûlé Jeanne d'Arc, qui leur faisait la guerre. Dante aurait apporté du bois au bûcher de Jean Huss.

Si le Christ est dans le vrai, Hypatie est dans le faux. M. Glaize a bien fait d'attacher ses martyrs : ils se seraient battus.

Je pense qu'on pouvait tirer meilleur parti de ces beaux vers de Béranger :

> On les persécute, on les tue,
> Sauf, après un long examen,
> A leur dresser une statue
> Pour la gloire du genre humain.

M. Glaize, qui sait peindre, a peut-être commis une imprudence en entreprenant tant de grandes figures. Ses Martyrs ne sont pas aussi beaux que je les voudrais. *Hypatie* ressemble à une tragédienne de province, et *Jeanne d'Arc* à une servante inconsolable. *Salomon de Caus* est seul excellent : il argumente, il grimace, il hurle. Les quatre figures allégoriques du premier plan exagèrent un peu trop la manière de Michel-Ange : restons chacun chez nous.

M. Hébert reste chez lui à soigner des poitrinaires. Il s'est créé, en dehors de toutes les écoles, excepté peut-être l'école de médecine, une manière originale, sympathique, touchante, qui réussit, qui mérite le succès, mais dont il ne faut pas abuser. Depuis ce célèbre tableau de la *Mal' aria*, dont la vogue n'est pas près de finir, M. Hébert, soit par reconnaissance, soit par tout autre motif, a cultivé la maladie comme les autres cultivent la santé. Il dessine raisonnablement, sa couleur est belle, sa peinture est pleine de sentiment, mais que voulez-vous? elle n'est pas saine. Si j'avais dans ma chambre un tableau de M. Hébert, je ne sau-

rais m'empêcher de le regarder à chaque instant, et je prendrais la fièvre.

Crescenza à la prison de San Germano est un tableau touchant. Il s'est vendu, dit-on, 15 000 francs, et il les vaut. Mais *Crescenza* est malade. Si l'on ne la soigne, et de très-près, elle mourra dans l'année. Voyez quelle perte pour l'amateur qui l'a payée 15 000 francs !

Les filles d'Alvito se portent mieux : elles entrent en convalescence. Mais elles sont si belles, si simples, si majestueuses, si reines et si paysannes que je n'ai pas le courage de les chicaner sur leur santé. On peut critiquer la peinture de M. Hébert, on peut lui reprocher, ici une figure un peu livide, là un terrain mou et tiraillé ; mais on l'aime.

V.

Ce qui plaît aux dames : M. Pérignon. — MM. Dubufe. — M. Muller, de Paris, et M. Vidal. — MM. Baron, de Beaumont, Besson, Charles Giraud. — M. Eugène Giraud, grand prix de Rome. — M. Célestin Nanteuil. — M. Auguste Delacroix.

Ce qu'on peut dire à la louange de MM. Pérignon et Dubufe père, c'est que la plus belle et la plus ignorante moitié du genre humain se mire complaisamment dans leurs portraits. Cette peinture luisante et pommadée ressemble à la poésie des albums et à la crème des meringues : elle ne rebute pas le goût, elle affadit.

M. Édouard Dubufe a ajouté un défaut et une qua-

lité à l'héritage de son père. Ses portraits sont plus jolis et plus communs. Il est difficile de passer auprès d'eux sans les regarder, mais il est impossible de croire qu'ils représentent des femmes du vrai monde. Lorsqu'on ouvre ensuite le livret, et qu'on y voit des noms de marquises et de baronnes, on reste étonné comme devant une boîte à surprise. Il est impossible que ces jolies personnes aient la physionomie spéciale et la beauté facile que M. Dubufe leur a prêtées. Se laisser peindre ainsi, c'est se compromettre gratuitement. Les voyageurs qui ont étudié les mœurs de l'Inde, Jacquemont, M. de Warren, M. de Jancigny, M. de Bréhat, nous apprennent que les Indiens ne craignent rien tant que de perdre leur caste : les plus jolies femmes de Paris sont-elles donc moins prudentes que les Indiens ?

M. Muller, de Paris, est un talent de même ordre que M. Édouard Dubufe; il pourrait prétendre à d'aussi grands succès, s'il consentait à ne peindre que des portraits. *L'appel des dernières victimes de la Terreur* est une collection de portraits groupés de manière à figurer un tableau d'histoire.

Vive l'Empereur ! est la traduction d'une tirade d'un poëte officiel, M. Méry. Les débris de la grande armée défilent, clopin-clopant, devant la porte Saint-Denis, et le peuple ému de leur misère leur apporte du bouillon et leur offre des chaises. Cette procession chancelante ne ressemble pas mal à la descente éplorée d'une Courtille où l'on s'est battu : c'est une collection de grimaces pénibles, de gestes disgracieux et de cris discordants. Le sujet commence à droite du ta-

bleau et finit à gauche, sans autre idée de composition; vous diriez une vignette destinée à une histoire de l'Empire : mais M. Raffet a dessiné mille vignettes qui ont plus d'ensemble et de grandeur. Le tableau de M. Muller ne présente ni le caractère populaire des œuvres de Charlet, ni le mouvement leste et rapide des moindres croquis de M. Horace Vernet ; il ne parle ni à l'esprit ni aux yeux, il n'existe ni par la composition, ni par le dessin, ni par la couleur : c'est un vaste néant étalé sur un mur du grand salon.

M. Vidal a autant de talent et moins d'ambition que M. Muller, de Paris; ses dessins qu'on emporterait sous le bras sont élégants à moins de frais. M. Baron a surtout une couleur élégante. Son tableau intitulé *le Bouquet* est un joli bouquet. Ses dessus de porte seraient charmants s'ils étaient moins vides. Un dessus de porte doit être plein, comme un bas-relief. M. de Beaumont, qui dessine assez mal, compose bien, et peint avec grâce. M. Faustin Besson, sans se soucier beaucoup de la vérité, a l'instinct de l'élégance et le sentiment de la couleur. M. Charles Giraud a peint avec beaucoup d'esprit et de gaieté une des plus jolies salles à manger de Paris. M. Eugène Giraud, que personne ne soupçonnait d'être un grand prix de Rome, est le peintre le plus mondain, le plus parisien de Paris. Il ne faut ni chicaner sur son dessin, ni regarder sa couleur à la loupe ; il dessine vite, et ses tableaux ressemblent à de fortes aquarelles ; mais personne n'a la main plus légère et le trait plus hardi. Il escamote les difficultés plutôt qu'il ne les surmonte ; il a de l'esprit comme deux ateliers. Si le *chic* venait à se

perdre, on le retrouverait dans ses tableaux. Son *Voyage de Paris à Cadix* est aussi gai qu'un chapitre de M. Alexandre Dumas ; c'est le même style, le même entrain, et le même sans façon. Son pastel de *M. Mélingue* n'est ni une œuvre de travail, ni une œuvre de science ; mais la tournure en est belle ; c'est un portrait jeté. *Le Zapateado* n'est pas de ces tableaux qui conduisent leur homme à l'Institut ; non ; mais ces contorsions, ces reflets, ces jeux de hanche et ces jeux de lumière, cet abus du soleil et du *meneho* exercent comme une fascination irrésistible.

M. Nanteuil, un de nos lithographes les plus habiles, n'a pas renoncé à la peinture et il a bien fait : *les Souvenirs du passé* sont un tableau fort agréable. Un d'Artagnan mis à la retraite repasse au coin du feu tous les souvenirs de sa vie, depuis le bonnet d'âne et les férules jusqu'aux amours, aux batailles, aux incendies et aux coups de poignard. La jolie romance en deux cents couplets ! Il n'y manque que des paroles.

M. Auguste Delacroix n'a aucune parenté avec M. Eugène Delacroix.

VI.

La Finesse : M. Meissonnier. — MM. Plassan, Andrieux, Chavet, Fauvelet, Pezous, Édouard Frère, Mme Cavé. — La Force : M. Laemlein, M. Janet-Lange. — M. Yvon. — Le Caractère : M. Penguilly. — M. Robert Fleury et M. Comte.

De tout petits tableaux qui ne sont pas meublants ont fait à M. Meissonnier une réputation européenne. Les expositions ressemblent aux bagarres : un tableau,

pour se tirer d'affaire, doit être très-grand ou très-petit. Les grands dominent les autres de toute la tête ; les petits se glissent entre les jambes des grands, tandis que les toiles de moyenne taille s'étouffent et s'entre-détruisent le long des murs. M. Meissonnier débuta par des tableaux microscopiques ; on fut bien forcé de les regarder de près : c'est là que M. Meissonnier nous attendait. Les critiques les plus sévères reconnurent, la loupe à la main, que personne ne dessinait mieux que lui, que ses figures étaient irréprochables et ses draperies parfaites ; que ses personnages lilliputiens ne manquaient ni de tournure, ni de dignité, ni d'élégance. Il peignait de vrais gentilshommes, aussi distingués que Lauzun et aussi exigus que des scarabées ; il entassait cinquante gardes françaises, très-vivants et très-remuants, sur une toile où deux hannetons seraient trop serrés. Il surmonta si bien les énormes difficultés qu'il s'était imposées, qu'il se trouva bientôt à l'aise dans le cadre le plus étroit. Il est maître de son art, il le possède, il le domine ; il rend tout ce qu'il veut rendre, il entre dans un sujet, il s'y installe, il s'y carre ; sa peinture dit bien ce qu'elle dit. Peut-être son faire manque-t-il un peu de largeur : peut-être aussi l'usage de la photographie s'y fait-il quelquefois sentir ; mais l'originalité prend toujours le dessus. On voit qu'il consulte la photographie, comme Molière consultait sa servante. La photographie est la très-humble servante des artistes. La couleur de M. Meissonnier n'est pas aussi belle que son dessin ; tant s'en faut. Mais tous ses tableaux sont d'une excellente localité, c'est-à-dire que toutes les

parties qui les composent sont prises au même endroit, éclairées de la même lumière, sans disparate, sans heurt, sans rien qui vienne rompre l'unité. Il est peu de tableaux qui se tiennent solidement ensemble, et qui soient comme une statue taillée dans un seul bloc. La localité est le privilége des maîtres, ou de ceux qui sont organisés pour devenir des maîtres. Le grand tableau des noces de Cana, malgré l'assemblage de tons les plus divers, est d'une admirable localité. M. Ingres a le secret de la localité; M. Delacroix, si différent de M. Ingres, partage ce mérite avec lui, quoiqu'il soit sujet à s'oublier. Le tableau de l'*Évêque de Liége* est d'une aussi belle localité que le *Saint Symphorien*; je n'oserais pas en dire autant de la *Chasse au lion*. M. Courbet, qui a plusieurs qualités de maître et plusieurs défauts d'écolier, a fait vingt tableaux d'une localité excellente. Ceci posé, j'espère que vous apprécierez le mérite du petit *Jeu de boules* de M. Meissonnier.

Depuis le salon de 1852, M. Meissonnier, sans renoncer au plaisir de faire des tours de force, a prouvé qu'une toile un peu plus grande ne l'effrayait pas, et qu'il n'était point dépaysé au milieu d'un plus vaste cadre. On retrouve dans la *Rixe* et dans les *Bravi* toute la perfection qu'on aimait dans les petits tableaux, avec un supplément de vigueur, d'énergie, je dirais presque de rage. Son talent a grandi avec ses tableaux : s'il devait progresser toujours dans la même proportion, je conseillerais à M. Meissonnier d'emprunter une grande toile à M. Horace Vernet ou à M. Diaz.... hélas!

Si l'on se contentait de couvrir d'or les tableaux de
M. Meissonnier, ils seraient donnés pour rien. Aussi
l'usage a-t-il prévalu de les couvrir de billets de
banque.

MM. Chavet, Fauvelet, Plassan et Andrieux imitent
spirituellement la manière de M. Meissonnier. Leurs
tableaux ne se vendent pas mal, et bientôt on n'en
vendra plus d'autres, car la vie se resserre et les appartements deviennent de jour en jour plus petits.
M. Pezous est un Meissonnier au petit pied, avec beaucoup moins de dessin et un peu plus de couleur.

M. Édouard Frère est un vrai peintre hollandais :
non-seulement il dessine bien, mais sa peinture est
large et colorée. Il ne faut pas le confondre avec
M. Théodore Frère, coloriste assez habile, qui fait du
Decamps moins propre et moins cuit.

Enfin, Mme Cavé, que je placerais (galanterie
à part) immédiatement après M. Meissonnier et
M. Édouard Frère, est une artiste pleine d'élégance
et de fermeté. Non-seulement ses tableaux sont très-jolis, mais sa peinture a même cette largeur qui
manque quelquefois à M. Meissonnier.

La Bruyère, qui écrivit tout un livre sans faire de
transitions, passerait sans effort des petits tableaux de
Mme Cavé aux grandes toiles de M. Laemlein : c'est un
voyage aux Antipodes.

Je n'ai pas encore vu de M. Laemlein un seul tableau achevé, et cependant un instinct secret me dit
que M. Laemlein doit être un grand peintre. Soit que
le temps le presse, soit qu'il se sente poussé par une
certaine impatience de produire, il n'expose que des

ébauches, mais si grandes, si fières et d'un style si élevé, qu'on voudrait les voir dans un palais ou dans une église : c'est la vraie peinture monumentale. Dans la *Vision d'Ezéchiel*, ces grands chevaux qui serrent l'espace entre leurs quatre pieds ne sont peut-être ni très-correctement dessinés, ni peints très-savamment; mais je crains qu'il n'y ait de la pédanterie à chicaner sur les détails dans un ensemble aussi majestueux. On trouverait bien des choses à reprendre dans la *Vision de Jacob*, et surtout dans cet ange du premier plan qui ressemble trait pour trait à un figurant du boulevard ; et pourtant ce tableau imparfait vous frappe, vous étonne, et se grave impérieusement dans votre mémoire. Ne l'examinez pas de trop près, et laissez là votre lorgnette ; ne voyez que l'idée et le sentiment, livrez-vous à votre impression, ne vous défendez pas contre la stupeur qui vous saisit devant cette œuvre étrange, et vous reconnaîtrez avec moi la puissance de M. Laemlein. Il était né pour cette noble peinture que Molière a si noblement chantée, la fresque. Mais la mode en est passée.

Après la vision d'Ezéchiel, il faut aller voir *Néron disputant le prix de la course aux chars*, par M. Janet Lange. Ce grand tableau est tout à l'éloge de M. Laemlein.

M. Yvon est aussi vigoureux que M. Laemlein, et plus parfait : je songe surtout à ses dessins des *Sept péchés capitaux*.

La Retraite de Russie est un tableau bien peint et mal conçu. L'exécution en est excellente, la composition très-faible. Les parties, mal liées, ne se tiennent

pas ensemble. Le groupe où l'on voit le maréchal Ney est, à proprement parler, tout le tableau : si l'on pouvait le détacher de cet énorme accessoire qui l'environne, on aurait presque un chef-d'œuvre.

Les Sept péchés capitaux se distinguent au contraire par la puissance de la composition. Ce libre commentaire des plus beaux vers de Dante, prouverait au besoin à M. Chenavard combien l'inspiration est supérieure à la science. Il est évident que M. Yvon n'a pas dépensé plusieurs années de sa vie à grouper ces grandes et robustes figures : il ne s'est pas enfermé dans un amphithéâtre pour étudier un à un tous ces muscles ; il n'a pas vieilli sur les tableaux des anciens maîtres pour chercher le secret de ces mouvements convulsifs ; il n'a pas réuni un concile de philosophes, de poëtes et de critiques pour leur demander leur avis. Il n'a pas laissé sa verve s'endormir et ses idées se faner : il a pris un crayon.

Aucun peintre de genre ne donne à ses tableaux plus de caractère que M. Penguilly. Veut-il peindre un Breton ? Il s'empare du personnage, il le retourne de tous les sens, il le pressure, il en extrait tout l'élément breton et le transporte sur sa toile sans en rien perdre. Voyez ses binious qui se rendent à quelque fête de village en soufflant un air aux échos. Jamais Breton ne fut plus naïf, plus ahuri, plus hébété, plus têtu : on meurt d'envie de leur frapper la tête à coups de marteau, pour casser le marteau. Le maître biniou est d'une gravité magistrale ; le jeune ambitieux gonfle sa peau de bique avec un recueillement religieux : aucun peintre, pas même M. Luminais, qui est né à

Nantes, ne fera rien de plus bretonnant que ce duo de Bretons. Cependant M. Luminais est un artiste d'avenir.

Rétrogradons, s'il vous plaît, d'une vingtaine de siècles. Une vedette gauloise, épie, du fond d'un marais, les mouvements d'une armée romaine. L'homme et le cheval sont tendus vers l'ennemi; ils écoutent le vent, ils plongent leur regard comme une sonde dans l'obscurité du crépuscule; leurs narines ouvertes flairent le Romain. La terre est fauve et hérissée comme eux : c'est une terre sauvage et fière, pleine de piéges pour les conquérants. Elle combat avec ses fils, elle les cache dans ses buissons, elle les conduit secrètement à travers ses ravins, elle les transporte en silence sur l'eau discrète de ses rivières; mais elle a des gouffres tout prêts à dévorer les armées romaines, elle leur réserve des lits funèbres au fond de ses marécages : elle aussi, elle veut manger de l'ennemi.

Maintenant avez-vous remarqué un pauvre diable qui meurt dans un tripot? Il a joué, il s'est querellé, il s'est battu, il a reçu un coup d'épée en pleine poitrine, et il expire appuyé sur une table, en laissant tomber sur ces cartes meurtrières un regard désespéré. Les brocs indifférents jonchent la terre; les bancs sont jetés l'un sur l'autre, l'assassin fuit en laissant la porte ouverte; mais les cartes sont toujours là : quel sermon que ce dernier coup d'œil!

Et cependant, ce n'est pas encore le chef-d'œuvre de M. Penguilly : la mort du moine Schwartz est plus belle. Ici le genre s'élève à la hauteur de l'histoire. Cette tête morte semble crier par sa blessure rouge.

Cet homme a bien sauté en l'air, il est admirablement aplati. Une couleur de mort éclaire son laboratoire; un filet de fumée rampe encore entre les interstices de la pierre : on sent la poudre. Le moine Schwartz fut, suivant un chroniqueur, la première victime de la poudre à canon. On ne sait pas encore précisément quelle sera la dernière.

Les deux nouveaux tableaux de M. Robert Fleury ne sont ni ses meilleurs ni des meilleurs. *Le Pillage des juifs par les chrétiens de Venise*, et les *Derniers moments de Montaigne*, me semblent mollement peints, et d'une mauvaise localité. On y retrouve à peine ce caractère énergique, cette passion sobre et contenue qui assure aux premiers ouvrages de M. Robert Fleury une gloire durable. *La Scène d'inquisition* obtient toujours le même succès qu'au salon de 1841 ; c'est bravement plaidé. Le *Benvenuto Cellini* est admirablement vrai, il ressemble non-seulement à l'homme, mais à la nation et à l'époque. C'est un pur Italien, et du siècle de Léon X ; on reconnaît en lui l'ouvrier, l'artiste et l'aventurier ; il a tout ce qui manque au Benvenuto de M. Cattermole.

Quant au *Colloque de Poissy*, il compte parmi les dix ou douze chefs-d'œuvre de l'Exposition universelle

Il ne s'agit de rien moins que de ramener les protestants dans le giron de l'Église. Le cardinal de Lorraine et les champions du catholicisme discutent, en présence de la cour, contre les docteurs calvinistes et le grand Théodore de Bèze. L'artiste n'a pas caché sa prédilection pour les hérétiques : dans son tableau,

les protestants sont austères, impassibles et admirables de barbe et de majesté ; les catholiques n'écoutent qu'en grimaçant, ne parlent qu'en criant, et dissimulent assez mal leur tyrannique impatience. La cour est pour eux ; le petit Charles IX, cet enfant aux jambes grêles, aux lèvres minces, n'a pas été élevé à l'impartialité. Catherine de Médicis songe déjà peut-être à la Saint-Barthélemy. Le moine fauve qui poursuit, en gesticulant, une argumentation épileptique, a dû porter les armes, onze ans plus tard, dans cette croisade intérieure où le sang chrétien fut si largement répandu. Pauvre chancelier de L'Hôpital ! Il disait avec cette gravité douce qui ne l'abandonna jamais : « Otons tous ces noms de protestants et de catholiques ; ne changeons le nom de chrétiens. » Il faillit être égorgé à la Saint-Barthélemy, et mourut de douleur d'avoir vu égorger les autres.

M. Comte est élève de M. Robert Fleury. Si je ne m'abuse, les tableaux de M. Comte iront un jour au Luxembourg, et l'artiste à l'Institut. *La rencontre d'Henri III et du duc de Guise* n'est pas à une grande distance du *Colloque de Poissy*. M. Comte a rendu avec un vrai talent la figure de ces deux hommes qui vont communier ensemble, et dont l'un sera demain assassiné par l'autre. Chacun d'eux est suivi de sa cour : ici la cour du roi, là l'état-major de la Ligue. Comme on s'observe ! comme on s'épie ! Tous les yeux s'appliquent à bien voir, tous les visages se composent pour ne rien laisser voir ; c'était l'âge d'or de la pantomime.

VII.

Coloristes. — M. Delacroix.

Si j'étais quelque peintre ou quelque étudiant, j'aurais bien des choses à vous apprendre sur la peinture de M. Delacroix. Je vous livrerais les secrets de son atelier ; je vous dirais où il achète ses couleurs et comment il fait sa palette ; je vous ferais voir que plusieurs de ses tableaux ne sont que des esquisses, et qu'il ne sait ou ne veut pas dessiner correctement.

Une telle dissertation tournerait inévitablement à votre instruction et à ma gloire. Elle prouverait que j'ai lu quelques feuilletons et fréquenté quelques artistes ; elle vous apprendrait cinq ou six mots baroques que vous ne manqueriez pas d'employer à contre-sens. Mais elle ne vous donnerait aucune idée du génie de M. Delacroix.

Il est bien vrai que M. Delacroix ne dessine pas aussi correctement que M. Flandrin ou M. Lehmann, et qu'il ne remporterait pas même un accessit dans la classe de M. Ingres. Il serait placé dans les dix derniers, avec Rubens et quelques autres artistes immortels qui ne dessinaient pas mieux que lui. Il le sait, et il s'en console. « Je suis boiteux, dit-il, et à mon âge une telle infirmité est sans remède. Ne me la reprochez pas ; vos remontrances ne me guériraient point. Ne tirez pas ma jambe pour la redresser, elle

casserait. Je suis boiteux, et je descendrai dans la tombe en boitant. Mais, jusque-là, je veux qu'on dise en me voyant marcher : Comme il boite bien ! et que mon infirmité fasse des jaloux, et que les artistes essayent de boiter comme moi. »

Il est également certain que M. Delacroix possède une couleur inimitable, et qu'il manie la lumière comme s'il avait passé un marché avec le soleil. Mais ce n'est pas cela qu'il faut louer en lui. Si j'admirais dans Corneille l'élégance des épithètes et si je félicitais M. Hugo de la richesse de ses rimes, vous m'appelleriez cuistre et vous auriez raison. M. Delacroix est trop haut pour que les cuistres d'atelier puissent l'atteindre à coups de fronde ou à coups d'encensoir.

M. Delacroix est plus qu'un peintre, c'est un créateur. Il est celui qui donne la vie. Son génie consiste à prêter un corps aux récits de l'histoire et aux fictions de la poésie. Quand vous lisez dans un historien la narration d'un combat, votre esprit se représente à la hâte le champ de bataille, l'ordre des armées, la marche des étendards, l'éclat des armes, la splendeur des costumes, l'attitude des chefs, l'entraînement des soldats. Lorsqu'un voyageur vous raconte les mœurs d'un peuple lointain, lorsqu'un poëte vient offrir à votre imagination les personnages éclos de sa cervelle, vous sentez naître en vous comme un dessin confus, une image mouvante que le moindre souffle peut effacer : vous concevez vaguement les contorsions des Aïssaouas d'Afrique ou la vie somnolente des Moresques d'Alger; vous esquissez en vous-même un portrait brumeux du Tasse enfermé avec les fous ; vous rêvez confusément

à la barque de Dante; vous entendez, comme dans le lointain, les cris de Marguerite sur le cadavre de son frère; vous devinez tant bien que mal la pâle grimace d'Hamlet en présence du crâne d'Yorick. Et maintenant, allez voir les tableaux de M. Delacroix. Au premier aspect, votre esprit recule étonné. Est-ce donc ainsi que cela s'est passé? Regardez cependant; regardez encore. Peu à peu la peinture s'empare de vous; les images descendent à travers vos yeux jusqu'au plus profond de votre être; elles s'y fixent, elles s'y installent, elles y resteront si bien engravées que nulle autre impression ne saurait les effacer. Je vous défie de concevoir un autre Hamlet, une autre Marguerite, un autre Dante et d'autres Foscari que ceux de M. Delacroix. Relisez Shakspeare, Gœthe, Byron et la *Divine comédie* : toutes les images confuses et incolores qui s'agitaient naguère dans votre esprit prendront un corps déterminé par M. Delacroix, une couleur décrétée par M. Delacroix. Ce génie impérieux, qui ne vous a point séduit, qui vous a presque effrayé au premier coup d'œil, vous impose le joug.

Notez bien, s'il vous plaît, que M. Delacroix n'est ni le peintre d'une époque, ce qui serait une faiblesse, ni l'interprète d'un poëte, ce qui serait une infériorité. Tous les temps sont de son domaine, tous les pays relèvent de son talent, tous les poëtes ont passé par ses mains, et il parcourt en moissonneur superbe le vaste champ de l'imagination. Une fécondité incroyable, une conception rapide, une exécution foudroyante, un travail obstiné qui ne s'attarde ni à discuter la critique, ni à savourer le succès, lui a permis de produire

une œuvre immense, sans vieillir et sans s'épuiser. Son exposition, qui ne contient que la moindre partie de ses ouvrages, est une véritable encyclopédie. Il a pris *Médée* à la Grèce, à Rome *le Triomphe de Trajan*, *la Mort de Marc Aurèle*, *la Sibylle* et *Justinien ;* à la tradition chrétienne, trois Christs et *la Madeleine dans le désert*. Le moyen âge, qui a si vaillamment inspiré M. Victor Hugo, ce Delacroix de notre poésie, lui fournit deux magnifiques batailles, *la Prise de Constantinople*, et trois tableaux de genre qui ne seront jamais surpassés : *Marino Faliero*, *les Foscari* et *l'Évêque de Liége*. Devant *l'Évêque de Liége* vous trouverez sir Walter Scott bien pâle ; devant les deux *Foscari*, vous avouerez que Byron lui-même s'est laissé vaincre : la tête coupée de Marino Faliero, l'escalier des Géants, l'épée du conseil des Dix, les grandes draperies étalées et la pourpre folle qui inonde ce tableau vous font songer à la poésie grandiose, éclatante et intempérante de M. Hugo. En voyant le paysage à la fois réel et fantastique de la bataille de Nancy, je me rappelais ce passage de Brantôme :

« Hélas! j'ai vu ces lieux-là, et c'était sur le tard, à soleil couchant, que les ombres et les mânes commencent à se paraître comme fantômes plutôt qu'aux autres heures du jour, où il me semblait que ces âmes généreuses de nos braves Français là morts s'élevaient sur la terre et me parlaient, et quasi me répondaient sur mes plaintes que je leur faisais de leur combat et de leur mort, eux accusants et maugréants par millions de fois les endroits de là, couverts de marais mal avantageux pour la cavalerie et la gendarmerie fran-

çaise, qui ne peut là si bien combattre comme elle eût fait ailleurs. »

Il y a de l'évocation dans la peinture historique de M. Delacroix, et son appui-main est une baguette magique. Il n'est pas jusqu'aux événements contemporains qu'il ne sache transporter dans un monde idéal. Le *Boissy d'Anglas* est une bataille de démons. *Le 28 Juillet* 1830 n'est pas une scène de barricades, c'est l'image d'un peuple sortant du tombeau. *Le Massacre de Scio* est une peinture accablante ; on se la rappelle malgré soi ; on en est obsédé ; elle pèse lourdement sur la mémoire comme le songe d'une nuit d'orage.

Connaissez-vous rien de plus triste et de plus doux que *Roméo et Juliette* au tombeau des Capulets ? La scène du balcon est d'un sentiment exquis : le soleil hésite à se lever, de peur de séparer les deux amants ; la rosée pleure avec eux, la terre entière s'associe à leur joie et à leurs regrets. M. Delacroix a plusieurs cordes à son arc : c'est un lion qui sait couper ses ongles. Il était terrible dans cette barque où les naufragés de Byron tirent la mort à la loterie ; il était amer dans *la Prison du Tasse* ; il ricanait avec Méphistophélès sur le cadavre de Valentin ; il rugissait dans le cachot des prisonniers de Chillon ; maintenant il pleure. « Il est homme, et rien d'humain ne lui est étranger. » Il sait peindre les plaisirs naïfs et les émotions douces, comme les tourments et les fureurs de la passion. S'il fait une excursion en Orient, il en rapporte dans une main les convulsions des Aïssouas et dans l'autre la noce juive ; il expose la famille arabe en face de la chasse au lion.

Vous me direz peut-être que vous m'attendiez là, et que la *Chasse au lion* ne vous paraît pas un joli tableau. D'accord : M. Delacroix a effacé le mot *joli* de son dictionnaire de poche. *La Chasse au lion* n'est autre chose qu'une décoration du plus grand éclat : on en ferait aux Gobelins la plus belle des tapisseries. Pardonnez à M. Delacroix de faire de temps en temps comme Rubens, de la peinture décorative ; pardonnez-lui de peindre plus volontiers la crinière roussâtre des lions que la peau satinée des petites dames en corset ; pardonnez-lui de préférer les sujets terribles aux sujets drôlatiques. On vient chez lui pour chercher des émotions austères, des souvenirs profonds, des idées fortes : lorsqu'un drapier veut faire tirer le portrait de sa femme, il va chez M. Dubufe, et lorsqu'il veut rire à ventre déboutonné, il s'adresse à M. Biard.

VIII.

Le troisième larron : M. Decamps. — L'homme humilié devant la pierre. — Théorie de l'art pour l'art. — M. Isabey, ou le damas de soie. — La gaze, ou M. Ziem.

Tandis que M. Ingres et M. Delacroix se disputaient le premier rang, tandis que les coloristes accablaient de leur dédain le talent de M. Ingres, et que les dessinateurs frappaient à tour de bras sur les chefs-d'œuvre de M. Delacroix, M. Decamps élevait sans contradiction sa gloire et sa fortune. Personne n'a jamais attaqué M. Decamps, tout le monde l'a loué, tous ses ouvrages se sont bien vendus et en bon lieu ;

ils sont logés dans les plus grandes maisons et les plus belles galeries de Paris, le Luxembourg excepté. La critique, qui ne respecte rien, n'a vu dans tous ses tableaux que de petits soleils sans tache; le temps, qui gâte tout, a pris soin de les embellir : M. Decamps est un heureux peintre.

Je n'ai pas la moindre envie de contester un mérite si universellement applaudi : c'est un sot rôle que le rôle de l'esclave qui courait en maugréant derrière le char du triomphateur. Mais je crois qu'il est permis de définir, c'est-à-dire de limiter le talent de M. Decamps.

Ses tableaux ont pour eux le premier coup d'œil. Du plus loin qu'on les aperçoit dans leur bordure, on se dit, avant de distinguer aucun trait : « Voilà qui doit être joli. » Ils flattent le regard, ils préviennent les yeux en leur faveur, ils sont pittoresques. Ils paraissent veinés comme des onyx et brillants comme des agates. M. Etex raconte que, dans son enfance, lorsqu'il jouait avec M. Decamps dans les carrières de Montmartre, M. Decamps s'attardait toujours à admirer les cristaux brillants et les miroirs fantastiques qui étincellent au milieu du plâtre. Le petit garçon se laissait prendre par les yeux : c'est aussi par les yeux que le grand artiste nous a pris; sa peinture offre comme un reflet des plus beaux cristaux de Montmartre.

Lorsqu'on voit côte à côte deux tableaux de M. Decamps, on trouve que son talent est très-varié. Lorsqu'on en voit quatre, on trouve qu'il est assez varié. Lorsqu'on en voit dix, on pense qu'il pourrait être un

peu plus varié. A l'Exposition universelle, la commission de placement commença par en mettre quarante à la file, mais elle se hâta de les disperser un peu. Décidément, ils n'étaient pas assez variés : n'en regardons qu'un à la fois.

Au second coup d'œil, on admire combien M. Decamps est homme d'esprit. Jamais sa peinture n'est vulgaire, ni même ordinaire. Il donne un aspect original à tout ce qu'il peint, les paysages, les arbres, les bêtes, les murs, tout enfin, excepté les hommes. On remarque ensuite l'habileté de sa composition : il sait arranger un paysage historique comme un grand prix de Rome.

Enfin, pour peu qu'on soit initié aux secrets de la couleur, on se demande avec stupéfaction par quel secret ou par quel miracle il peut produire de tels effets avec des moyens si simples. M. Delacroix et M. Rousseau n'arrivent à peindre des toiles si éclatantes qu'en chargeant leur palette de toutes les nuances de l'arc-en-ciel : ils peignent avec de la couleur ; M. Decamps peint avec de la lumière. On dirait, à voir certains tableaux, qu'il a cherché les difficultés pour le plaisir de les vaincre, et qu'il joue avec l'impossible. Regardez, par exemple, ses *Chevaux de halage :* vous y verrez des jambes de cheval qui s'enlèvent, on ne sait comment, sur un terrain de même valeur. Il y a, dans ce tableau, un effet d'eau jaillissante que le copiste le plus adroit ne saurait jamais reproduire.

M. Decamps est le seul peintre qui ait su rendre la couleur de l'orient. Sa *Pêche miraculeuse* est un bain

de soleil; son tableau représentant *un Tigre et un Éléphant* a un éclat qui grille les yeux; chez son *Boucher turc*, le mur blanc qui remplit le rôle principal reflète une somme incalculable de lumière; *le grand Bazar turc* suffirait à éclairer une salle obscure. Malheureusement il a si bien pris l'habitude de peindre des orientales, que ses paysages de France et d'Italie semblent rapportés de l'Orient.

Sa peinture produit chez les regardants, non pas des émotions, mais des sensations très-vives. Qu'il peigne une cour de ferme chauffée par le soleil de midi, on croit y être, on étouffe, on sue, on voudrait ôter son habit. Ce n'est pas son esprit qui parle au nôtre, c'est sa couleur qui parle à nos yeux, la matière qui agit sur la matière.

M. Decamps est donc un artiste puissant. Il le serait davantage si sa peinture avait une âme.

Ce qui fait la grandeur de M. Delacroix, c'est qu'il exprime et qu'il inspire des idées; c'est qu'il rend et qu'il produit la passion : sa peinture vit et vivifie. M. Decamps produit des *effets*, et rien de plus.

Chez M. Delacroix, les hommes et les paysages sont tout; chez M. Decamps, l'homme n'est rien, et l'arbre est peu de chose. Les pierres sont des personnes beaucoup plus importantes : elles renvoient si bravement les rayons du soleil! Où est le *boucher turc?* au fond de sa boutique, bien effacé dans l'ombre. Le mur vient en première ligne; après le mur, le chien. Dans *les Enfants à la tortue*, qu'admire-t-on le plus? Une magnifique auge de pierre. Les enfants sont des accessoires, et, comme tels, un peu négligés. Il y a des

enfants dans le tableau intitulé : *Anes d'Orient;* toujours les mêmes enfants, qui sont bien inférieurs aux ânes. Il y a des hommes dans la bataille des Cimbres : combien? deux cent mille environ. Où sont-ils? cherchez ! si vous en trouvez un seul, vous aurez de bons yeux. Pour moi, je n'y vois que de la poussière. *La rue d'un village en Italie* est une excellente étude de maisons. C'est une rue de Subiaco, très-ressemblante; les cochons sont de Subiaco : il y a toujours des cochons dans ce coin-là. Les costumes sont de Cervara, très-exacts. Les personnages ne sont d'aucun pays : on dirait des monstres. Les cochons ne leur parlent pas, de peur de se compromettre. *Le Mendiant comptant sa recette* n'est pas un homme, mais un costume. Ses haillons sont de la plus admirable couleur. Après les pans de muraille, M. Decamps prise assez les pans d'habit. Mais la tête de ce mendiant est froide et beurrée. Elle n'exprime rien, ne dit rien, ne fait penser à rien; elle est moins vivante que la plus modeste couture de son vêtement rapetassé.

Lorsqu'on sort de l'exposition de M. Decamps, on se demande si le grand artiste n'est pas brouillé avec le genre humain, tant il affiche de prédilection pour tout ce qui n'est pas nous. Il aime les terrains, il adore les murailles, il estime les draperies; il a du goût pour les chevaux, du penchant pour les chiens, de la passion pour les singes, de la tolérance pour les tigres; pour l'homme, il n'a que du dédain. L'homme est son pis-aller; il l'emploie de temps en temps pour briser une ligne ou pour boucher un trou. Il sème sur ses premiers plans des têtes rondes de

marmots, avec toute l'indifférence d'un joueur de boules. Avez-vous jamais entendu exposer la théorie ingrate de l'art pour l'art? Elle est admirablement commentée par les œuvres de M. Decamps.

Aussi l'art lui doit-il beaucoup. Peu de peintres méritent d'être étudiés aussi soigneusement; aucun ne l'a été avec autant de profit. Les progrès immenses que la lithographie a faits en vingt années sont un bienfait de M. Decamps : MM. Mouilleron, Leroux et Français sont les élèves de ses tableaux, et comme les externes libres de son atelier. Si j'ai moins insisté sur ses qualités que sur ce qui lui manque, c'est parce que ses qualités sautent aux yeux et que le défaut de sa peinture n'est pas sensible pour tout le monde. Je sais qu'en thèse générale il faut juger les œuvres d'art par leurs qualités et non par leurs défauts; qu'on doit remercier un artiste de ce qu'il nous donne sans lui demander compte de ce qu'il n'a pas. Il y aurait de l'injustice et de l'absurdité à condamner un bel arbre parce qu'il ne porte que des fleurs; mais on peut donner la préférence à celui qui porte des fleurs et des fruits.

M. Isabey est un bel arbre à fleurs. Lorsqu'il peint une cérémonie émaillée de riches costumes, il dispose la foule comme un bouquet; il fait admirablement papilloter les draps d'or, les moires épaisses, les damas à grands ramages et les jupes qui se tiennent debout. Les chiens, les chevaux, les hommes concourent sans jalousie à cet effet d'éblouissement qui est pour lui la dernière fin de l'art. Sa couleur est gaie, accidentée, remuante et capricante ; on ne s'en-

nuie jamais devant ses tableaux. Peint-il une marine ? il chiffonne la mer comme une robe de bal et il pare les vaisseaux comme des mariées. Ses tempêtes mêmes ont un air de fête : on dirait les colères d'une jolie femme.

Les personnages de M. Isabey sont peints avec soin, mais sans étude. Ils ont toujours des mouvements heureux, ils n'ont pas toujours des proportions bien calculées. Ses têtes sont fines et élégantes, mais elles se ressemblent toutes. Dans ses tableaux, comme dans l'Évangile, tous les hommes sont frères, toutes les femmes sont sœurs. *Le Départ de chasse sous Louis XIII* est une de ses toiles les plus merveilleuses; mais regardez les trois dames qui descendent l'escalier. Ce ne sont pas trois têtes dans un bonnet; c'est une seule tête dans trois coiffures différentes.

M. Ziem, autre enchanteur de la même école, s'affranchit absolument des ennuis du dessin. Ses personnages ne sont que des échantillons des plus belles couleurs; ils n'ont ni forme, ni tournure, ni mouvement; leur rôle consiste à faire de jolies taches dans le tableau.

Entre un tableau de M. Isabey et un tableau de M. Ziem, la différence est à peu près la même qu'entre un beau damas de soie et une belle étoffe de gaze. Chez M. Ziem, la mer est une gaze verte, aussi fine et aussi transparente que le voile d'une touriste anglaise; les navires sont de gaze, sans excepter le mât et le gouvernail; les constructions sont une gaze imperceptiblement amidonnée et soutenue par quelques fils de fer; les hommes et les femmes sont de délicieux

chiffons qu'un souffle de vent fait trembloter. L'esprit n'a jamais rien conçu de plus léger, les yeux n'ont jamais rien vu de plus brillant. Mais on craint toujours une goutte de pluie qui viendrait tout abattre, ou une bouffée d'air qui viendrait tout emporter.

IX.

M. Chassériau : *le Tepidarium* et *les Gaulois*. — M. Couture : une grande page effacée, deux portraits sur macadam, *le Fauconnier*. — M. Diaz et son petit rayon de soleil. — Un tableau de M. Lazerges, par M. Diaz.

M. Chassériau est élève de M. Ingres, comme Voltaire était élève des jésuites.

De deux choses l'une : ou M. Ingres l'a surpris en flagrant délit de couleur et lui a donné sa malédiction; ou c'est lui qui s'est enfui par la fenêtre pour se livrer à la couleur buissonnière. Quoi qu'il en soit, M. Chassériau est un coloriste éminent. Il n'a ni la fécondité ni la grandeur de M. Delacroix, mais son talent n'est ni stérile ni mesquin. Comme M. Delacroix, il cherche la variété des sujets et se lance volontiers dans toutes les régions de l'histoire. Son exposition nous offre, sur six toiles, un tableau romain, un tableau gaulois, deux tableaux arabes, et une scène de la Bible. Le plus remarquable de ces ouvrages est le *Tepidarium* de Pompeï. Il m'est arrivé de passer à Pompeï une semaine entière, seul avec les souvenirs grecs et romains qui habitent ces ruines. Je m'amusais, comme tous les voyageurs, à rebâtir les maisons

et à repeupler la ville. Le *Tepidarium*, ou chambre tiède, ou séchoir des bains publics, est encore debout, et en assez bon état. Le grand brasier d'airain où M. Chassériau a rallumé le feu est toujours à sa place, et j'ai essayé plus d'une fois de grouper alentour les belles baigneuses dont la cendre même a péri. J'avoue en toute humilité que mon imagination n'a rien produit d'aussi pittoresque que le tableau de M. Chassériau. Cette foule est vraie ; cette variété de couleurs, de poses, d'ajustements, ne satisfait pas seulement les yeux : elle donne à penser, et l'esprit y trouve son compte. La nature de ces femmes est toute lascive et bestiale : combien y a-t-il de siècles que la femme fait partie de l'humanité? sept ou huit. Elles se reposent doucement, sans bruit, les unes contre les autres, comme des hirondelles, après une longue traversée, sur la flèche d'un même clocher. Leur demi-sommeil n'est pas pesant : elles goûtent ce repos léger et animé qui suit un bon bain de vapeur : on se sent à la fois soulagé et affaibli, comme si l'on avait laissé tomber une portion du fardeau de la vie. Ce qui nuit un peu à l'effet du tableau, c'est que les figures ne sont pas assez belles pour être examinées de près. On pardonne à M. Delacroix d'ébaucher ses têtes sans les finir, lorsqu'un sentiment profond ou une passion violente vient compléter leur physionomie. Alors les imperfections du dessin disparaissent dans la beauté de l'ensemble, et l'impression générale s'impose au point de nous fermer les yeux sur les détails. Mais lorsqu'il peint une action tranquille, une scène de la vie privée, le repos engourdi des femmes d'Alger, M. Delacroix dessine

ses figures comme M. Ingres. Il barbouillera d'un trait de pinceau les têtes de Roméo et de Juliette, mais il achève soigneusement une créature insignifiante dont le rôle est de se montrer. Il raisonne comme les directeurs de l'Opéra qui permettent un long nez à un premier sujet, mais qui le feraient impitoyablement couper à un figurant : qu'est-ce en effet qu'un figurant sans figure?

Les figurantes du tableau de M. Chassériau n'ont pas tout à fait le physique de leur emploi.

Dans la *Défense des Gaules*, ce qu'on aperçoit au premier coup d'œil, c'est beaucoup de chair humaine : c'est aussi ce qui frappait les Romains dans leurs guerres contre les Gaulois. Les historiens parlent avec une certaine émotion de ces grands corps nus, dont la chair blanche courait au-devant des blessures et semblait défier la mort. En les voyant ainsi marcher, les vieux légionnaires endurcis frémissaient involontairement sous leurs cuirasses : ils reculèrent plus d'une fois devant cet héroïsme tout nu. M. Chassériau a rendu avec talent l'aspect de ces étranges guerres, le courage naïf et presque enfantin de nos ancêtres, l'acharnement et les cris de nos aïeules : son tableau vaut une page de M. Michelet.

M. Couture a écrit aussi, en 1847, une belle page d'histoire romaine. Depuis huit ans, son encre a pâli, et les *Romains de la décadence* semblent un peu blafards. Nous sommes tous de cette couleur-là, à la fin d'un bal, en hiver, lorsqu'on ouvre les volets vers huit heures du matin. Heureusement pour M. Couture, son tableau n'a pas été exposé dans le salon de

M. Delacroix : sa réputation de coloriste y aurait couru trop de danger. Ce que le temps n'enlèvera pas à cette composition, c'est la grandeur de l'idée, l'arrangement dramatique du sujet, et la beauté des personnages. M. Couture est un des coloristes qui dessinent le mieux.

Je regrette qu'il ait exposé deux portraits qui semblent peints non sur caoutchouc, mais sur macadam. On se demande par quel miracle un certain air de vie et de naturel s'élève au-dessus de cette pâte.

Le meilleur de ses ouvrages, le plus séduisant et le plus irréprochable, est le *Fauconnier*. Tout est charmant dans ce tableau, la pose, le mouvement, la couleur. Le velours du pourpoint est rendu comme par miracle ; les cheveux légers et animés frisent élégamment autour d'un visage rayonnant de malice et de naïveté. « Le joli petit homme ! » Ainsi s'exprimait hier une belle Anglaise dont j'ai recueilli pieusement l'exclamation.

M. Diaz est un célèbre enchanteur qui a su par magie dérober un petit rayon de soleil. Il le porte partout avec lui, et le répand sur ses tableaux. Le rayon est tout petit, mais il se renouvelle à mesure qu'il se dépense, comme la fortune du juif errant. Si vous regardez les cinq petites toiles que M. Diaz a exposées, vous y verrez des nymphes gracieuses, des amours coquets et spirituels, des paysages exquis, et partout le joli rayon de soleil qui ne s'épuisera jamais. C'est par la vertu de ce bienheureux petit rayon que M. Diaz a obtenu de grands succès et acquis la réputation d'un grand peintre.

Au-dessus des cinq tableaux de M. Diaz, j'ai découvert une grande toile couleur de guimauve. Cinq femmes, cinq apparences, cinq fantômes, cinq illusions plus grandes que nature semblent nager dans cette vaste solitude. Je n'ai pas douté au premier coup d'œil que ce ne fût un des meilleurs tableaux de M. Lazerges, le peintre favori des poitrinaires. Mais un second examen m'a fait découvrir que cet ouvrage démesuré appartenait à M. Diaz.

Tandis que je m'étonnais en moi-même, j'entendis derrière moi la conversation suivante :

« Tu es sûr que c'est un Diaz ?

— Il est signé.

— Mais un vrai Diaz ? Du même qui a fait ces adorables petits tableaux ?

— Regarde le livret. Le livret est comme le *Moniteur ;* il ne ment jamais.

— On a peut être trompé le gouvernement.

— Le vrai Diaz aurait réclamé.

— Comment expliques-tu qu'il ait peint ce tableau-là ?

— On assure que les lauriers de M. Ingres l'empêchaient de dormir.

— Mais qu'a-t-il fait de sa couleur et de son soleil ?

— Mon ami, suppose que tu mettes un morceau de sucre dans un verre d'eau.

— Je le suppose.

— Tu feras une boisson très-agréable.

— Assez.

— Mais si tu mettais le même morceau de sucre dans une tonne d'eau, tu ferais une boisson insipide.

— Compris. »

Cette tentative malencontreuse de M. Diaz n'aura pas de suites fâcheuses ; elle ne nuira ni à son talent ni à sa réputation. Et pourquoi ? Parce que l'échec a été complet. Si le tableau avait soutenu la discussion, les amis de M. Diaz l'auraient défendu ; on se serait échauffé de part et d'autre, et l'artiste se serait peut-être enfoncé plus avant dans un chemin de traverse. M. Diaz doit savoir maintenant qu'il est très-difficile de faire un grand tableau, lors même qu'on peint admirablement les petits, et que pour risquer des figures plus grandes que nature il faut être sûr de les faire beaucoup plus belles que nature. Il rentrera dans ce petit sentier où il marche seul et sans rivaux, entre les nymphes et les amours ; il se remettra à modeler des torses, à chiffonner des draperies, à figurer des physionomies, à grouper des bambins ailés, à dorer des paysages ; il ne s'exposera plus à noyer son cher petit rayon de soleil, et il gardera dans son atelier les *Dernières larmes* comme un souvenir de sa première erreur.

X.

M. Gustave Doré : *Bataille de l'Alma*. — Mme O'Connell est un maître. — M. Riesener : mythologie un peu villageoise. — Une Léda et une faunesse. — M. Ricard : portrait de Mme Sabatier. — M. Rodakowski. — Mme de Rougemont. — M. Chaplin. — M. Maréchal : Galilée. — M. Bida, coloriste au crayon noir.

Mon cher Doré, si je m'écoutais, je ne dirais pas un mot de votre exposition. Mes lecteurs vous con-

naissent comme le dessinateur le plus original de notre temps ; ils ont vu votre magnifique illustration de *Rabelais ;* ils iront voir à l'Industrie votre *Juif errant* et les contes drolatiques de Balzac ; ils lisent le *Musée français-anglais* et le *Journal pour rire ;* ils ont entendu parler de votre fabuleuse fécondité et ils savent peut-être que vous avez publié plus de dix mille gravures. J'ai bien envie de leur persuader que vous ne faites pas de tableaux.

Vous en avez envoyé onze au jury, et les trois qu'il a reçus ne sont pas les meilleurs. Si vous en aviez envoyé cent (et vous le pouviez), peut-être en aurait-on reçu quatre. Votre *Riccio* devait avoir un grand succès ; je n'en doute pas, et notre ami Théophile Gautier n'en doute pas non plus ; mais on vous a réservé ce triomphe pour l'Exposition prochaine : on attend que l'âge vous ait mûri et que vous ayez vingt-quatre ans.

Le peu qu'on a reçu prouve que vous savez peindre les paysages et les batailles, les zouaves et les fleurs des champs. Votre paysage de peupliers est d'un beau sentiment et d'un grand aspect ; mais il est juché si haut qu'il faudrait deux échelles bout à bout pour en voir quelque chose. On vous a porté aux nues du premier coup, et votre mérite comme paysagiste n'est visible qu'au télescope. Votre *Bataille de l'Alma* est une œuvre originale. Tous les peintres d'histoire installent au premier plan un général entouré de son état-major : la fumée, les soldats et la poussière s'agitent pêle-mêle dans le fond. Pour vous, vous avez eu l'idée originale et généreuse de faire une bataille de soldats. C'est dans le même esprit que

M. Michelet a écrit l'histoire de France, reléguant les princes au fond du tableau, et donnant la place d'honneur au héros véritable, le peuple. Vos chasseurs à pied et vos zouaves se battent avec une belle furie : vous étiez né pour retracer ces mêlées fougueuses, ces combats corps à corps et cette intempérance de courage : vous êtes vous-même un zouave de la peinture. Votre dessin, quoique improvisé, ne tombe pas souvent à faux : vos personnages sont peints d'un trait, et le trait est presque toujours juste. Tout homme qui ne craindra pas de se fatiguer les muscles du cou, reconnaîtra dans votre tableau la puissance d'un véritable artiste. « Ce n'est pas la bataille à tout le monde, » comme dirait un héros de M. Henri Monnier. Votre couleur est franche, vive, éclatante, et, ce qui n'est pas à dédaigner, elle est bien à vous. Vous n'imitez ni les Vénitiens, ni les Flamands, ni les Espagnols; aussi vous imitera-t-on bientôt. Si je pouvais conduire mes lecteurs dans votre atelier, je leur ferais avouer, sans leur mettre pied sur gorge, qu'il y a en vous l'étoffe d'un grand peintre. La sévérité du jury ne me permet pas de faire cette démonstration au palais des Beaux-Arts : le jury est un dieu terrible, je ne veux pas dire un dieu jaloux. Souffrez donc que je descende de la région escarpée où vos tableaux sont perchés, et venez voir avec moi les peintures de Mme O'Connell.

Si Mme Frédérique O'Connell avait compté sur la galanterie du jury, elle aurait été bien trompée. On lui a refusé un magnifique portrait de M. Arsène Houssaye assis dans le quarante-unième fauteuil. Les

quatre tableaux qu'on lui a permis d'accrocher à la muraille sont aussi mal placés que les vôtres. Et cependant Mme O'Connell est un admirable peintre. Lorsqu'elle arriva de Belgique, il y a quelques années, avec un carton de gravures qui rappelaient Van Dyck et une douzaine de tableaux qui faisaient songer à la fois à Rubens et à Corrége, notre hospitalité lui offrit plus de critique que d'éloges. On ne put s'empêcher de reconnaître qu'elle avait le don de la couleur, l'art de la séduction, le privilége de la grâce; mais on lui reproche d'être de son sexe et de manquer de vigueur. On trouva que ses personnages, merveilleusement modelés, n'avaient pas assez d'os sous la peau ; on lui reprocha de peindre des chairs molles et cotonneuses ; on lui promit de l'admirer sans restriction lorsqu'elle serait un homme.

« Petite et grasse, blanche et brune, avec deux diamants noirs en guise de prunelles ; la main potelée et les doigts fins ; spirituelle en cinq ou six langues, et vive ! Voilà Mme O'Connell. »

A ce croquis d'un artiste charmant, M. Louis Énault, ajoutez en guise de commentaire un beau portrait inscrit sous le numéro 3737, et voyez si Mme O'Connell avait de bonnes raisons pour rester femme !

Cependant elle accepta le défi : ces doigts fins, cette main potelée apprirent à manier les brosses les plus rudes ; l'artiste résolut de joindre la vigueur à la grâce. Elle n'en eut pas le démenti. Ce que femme veut... ; aujourd'hui, Mme O'Connell peint comme un homme. Aveugle qui ne le voit pas, et injuste qui le nie !

Ses trois portraits sont richement peints. La couleur des chairs est d'une vérité saisissante ; on voit courir sous la peau le sang, la pensée et la vie. Cette belle jeune femme blonde méritait de servir de modèle à Rubens : la plaindrez-vous d'être peinte par Mme O'Connell? Cet homme grand, svelte et fier ne montre-t-il pas sous ses muscles tous les os dont la nature nous a doués? Sa main seule est tout un tableau. Le portrait de l'artiste n'est peut-être pas d'un dessin irréprochable, mais il est d'un beau style et d'une couleur éblouissante. Si les contours de la main sont accusés avec un peu de négligence, la manche est un magnifique morceau de peinture.

Le chef-d'œuvre de Mme O'Connell à cette exposition est une Faunesse nue, assise au milieu d'un beau paysage. Pour comprendre toute la valeur de cette peinture, il faut d'abord donner un coup d'œil aux tableaux de M. Riesener.

Ce n'est pas que les tableaux de M. Riesener soient faits pour servir de repoussoirs aux autres. M. Riesener a un talent vigoureux et une originalité incontestable. Sa Léda, sa Bacchante et sa Vénus sont d'excellentes figures dont le défaut presque unique est de manquer de poésie. Ce sont trois belles créatures, saines, rouges et éclatantes. Leur chair a la verdeur appétissante des beaux fruits à demi mûrs; elle vit, elle palpite : elle rebondirait sous la main, elle croquerait sous la dent. Mais ces figures un peu courtes, un peu ramassées, un peu rustiques, manquent absolument de style. Leurs noms rappellent les fables poétiques et les riants mystères de l'antiquité ; leur

personne appartient à notre temps et à notre voisinage : cette Léda, cette Bacchante et cette Vénus ne sont que de belles paysannes déshabillées. C'est en vain que M. Riesener prodigue autour d'elles tous les trésors de sa couleur; ses draperies sont du plus beau rouge, ses paysages du vert le plus délicieux, le blanc plumage du cygne est peint avec un art admirable; mais toute cette dépense de talent, au lieu de donner des ailes à notre imagination, la rapproche de la terre. Les têtes de ces jeunes femmes, et surtout celle de la Léda, sont gracieuses et animées, mais elles n'expriment que des sentiments vulgaires.

La Faunesse de Mme O'Connell a quelque chose de plus large, de plus complet, de plus magistral ; elle est tout aussi peu vêtue, et cependant elle est plus chaste ; sa poitrine, divinement modelée, parle plus à l'imagination et moins aux sens. Jamais la poésie antique n'a revêtu une forme plus pure, jamais l'esprit et les yeux n'ont été plus complétement satisfaits : c'est l'œuvre d'une main savante et d'une âme charmante.

Les portraits de M. Ricard ont un éclat et une splendeur de vie qui manqueront toujours à la réalité. Nous sommes ternes et sans couleur sous le ciel piteux de la France. Si jamais la nation se fait repeindre, je souhaite que M. Ricard soit chargé de l'opération. Il a vécu en Italie, entre Titien et Véronèse, et il a surpris les secrets de la couleur vénitienne. M. Ricard excelle à jeter sur une tête un faisceau de rayons lumineux qui éclairent les côtés saillants de la physionomie. A son début, il fut accusé de pastiche, c'est-à-

dire de demi-plagiat : on prétendit qu'il avait dérobé
la manière des anciens. Cette manière lui appartient
si bien et il se l'est si complétement appropriée, que
je ne sais si c'est lui qui s'inspire des anciens ou les
anciens qui se sont inspirés de lui. Le portrait de
Mme Sabatier, qui a fondé sa réputation au salon
de 1851, est une de ces œuvres provocantes qui arrê-
tent les gens au passage et les forcent d'admirer. Je
me rappelle que lorsqu'il fut exposé pour la première
fois j'étais à l'École normale : je m'échappais, avec
quelques amis, du cours de M. Saint-Marc Girardin,
pour venir voir Mme Sabatier avec son petit chien sur
les genoux. Puis nous regagnions à toutes jambes la
grande salle de la Sorbonne, heureux de rapporter
dans nos yeux le souvenir d'une si radieuse beauté. Il
s'est passé depuis ce temps quatre énormes années,
et le portrait a plus gagné que perdu. Les nouveaux
ouvrages de M. Ricard sont moins dangereux pour la
jeunesse : M. Dauzats, M. Chenavard, M. Pécarer,
ne sont pas appelés à décimer l'auditoire de M. Saint-
Marc Girardin ; mais la différence n'est pas dans le
mérite de la peinture : elle tient uniquement au choix
des sujets. Le portrait de la belle Mme Kalergi a de
quoi faire rêver les écoliers : il en est de tout âge.
Lorsqu'on admire cette chair nacrée, on croit voir
une reine nourrie de perles, comme Cléopâtre. Le
plus beau tableau de M. Ricard est le portrait de la
jolie Mme de C***. C'est le mieux dessiné, le mieux
peint, le plus vivant et le plus spirituel. Et cependant
M. Ricard a eu beau faire : l'original a plus d'esprit
que le portrait.

M. Rodakowski, puisque nous sommes en Pologne, est aussi un coloriste éminent. Le portrait de la vieille Mme R*** fait pâlir toutes les jeunes femmes qui se sont laissé peindre par M. Pérignon et M. Dubufe.

Mme de Rougemont, pour être sûre que le peintre n'affadirait par sa piquante beauté, s'est placée devant une glace, et a fait son portrait elle-même. Devant un si charmant ouvrage, on ne sait ce qu'il faut admirer le plus, de l'artiste ou du modèle. Je recommande la recette à toutes les jolies femmes qui veulent avoir un joli portrait : malheureusement, il ne suffit pas de se placer devant une glace.

M. Chaplin n'est ni un grand dessinateur, ni un grand coloriste, mais il sait le dessin et la couleur. Il n'a pas l'originalité puissante de Mme O'Connell, mais sa peinture est franche ; ses portraits pourraient être plus animés, et cependant ce sont de beaux portraits.

J'ai remarqué dans un coin obscur un fort joli portrait d'un des plus élégants sociétaires de la Comédie-Française, M. Leroux. C'est l'ouvrage de M. Laugée, coloriste habile, peintre de genre spirituel, qui devrait être un peu célèbre, et qui est à peine connu.

M. Maréchal est un grand coloriste qui s'est condamné lui-même à ne vivre que cent ans : il peint au pastel. Pourquoi limiter ainsi la durée de sa gloire, et faire des chefs-d'œuvre que l'humidité d'une muraille ou le bris d'un verre peut détruire demain ? A quoi bon enchérir sur la fragilité des choses humaines ? Le *Pâtre*, le *Loisir*, l'*Étudiant*, sont des ouvrages exquis : je n'excepte qu'un malencontreux serpent dont la

visite ne sourit ni au pâtre ni à moi. Le Galilée à Velletri est sublime : comparez-le, je vous prie, au Tintoret de M. Léon Cogniet.

Les dessins de M. Bida sont aussi d'un coloriste. M. Bida est élève de M. Delacroix. Ce qu'on appelle *la couleur* n'est pas un certain usage des nuances de l'arc-en-ciel, mais simplement l'emploi heureux et hardi de la lumière. Un simple fusain peut être d'une belle couleur, quoiqu'il n'y entre que le noir du crayon et le blanc du papier. Les eaux-fortes de Rembrandt, de M. Paul Huet, de M. Méryon, de M. Jaques, de M. Daubigny, de Mme O'Connell sont d'une couleur admirable. C'est en ce sens que M. Bida est coloriste. Ses dessins dénotent une habileté remarquable et une science profonde du métier ; le sentiment en est toujours vrai, la composition quelquefois magnifique : ils n'ont d'autre défaut qu'un excès de travail qui fait que ce ne sont plus des dessins. Le trop de soin et l'amour exagéré de la perfection donnent au meilleur de ces petits sujets, au *Barbier* arménien, une certaine apparence de mollesse. Le dessin doit être enlevé vivement, comme l'aquarelle. Ce que j'aime dans les aquarelles de M. Cattermole et de M. Eugène Lami, c'est qu'elles ne veulent pas être des tableaux.

XI.

Les réalistes.—M. Courbet commenté par lui-même.—Ce qui fût advenu si Alcibiade avait fait remettre une queue à son chien. — Bonjour, M. Courbet! — M. Millet, peintre austère. MM. Salmon, Dervaux et Lafond. — M. Tassaert. — M. Bonvin. — M. Antigna. — MM. Leleux.

Qu'est-ce qu'un réaliste ?

Dans une parade intitulée le *feuilleton d'Aristophane*, un certain *Réalista* s'avance sur la scène et dit :

« Faire vrai, ce n'est rien pour être réaliste :
C'est faire laid qu'il faut ! or, monsieur, s'il vous plaît,
Tout ce que je dessine est horriblement laid !
Ma peinture est affreuse, et pour qu'elle soit vraie,
J'en arrache le beau comme on fait de l'ivraie !
J'aime les teints terreux et les nez de carton,
Les fillettes avec de la barbe au menton,
Les trognes de tarasque et de coquesigrues,
Les durillons, les cors aux pieds et les verrues !
Voilà le vrai. »

M. Gustave Courbet distribue, pour dix centimes, une définition beaucoup plus compliquée du réalisme. Bonnes gens, chaussez vos lunettes à l'oreille, afin d'entendre plus clair.

« Sans m'expliquer sur la justesse plus ou moins grande d'une qualification que nul, il faut l'espérer, n'est tenu de bien comprendre, je me bornerai à quelques mots de développement pour couper court aux malentendus.

« J'ai étudié, en dehors de tout esprit de système et sans parti pris, l'art des anciens et l'art des modernes. Je n'ai pas plus voulu imiter les uns que copier les autres ; ma pensée n'a pas été davantage d'arriver au but oiseux de l'art pour l'art. Non ! J'ai voulu tout simplement puiser dans l'entière connaissance de la tradition le sentiment raisonné et indépendant de ma propre individualité. »

« Savoir pour pouvoir, telle fut ma pensée. Être à même de traduire les mœurs, les idées, l'aspect de mon époque, selon mon appréciation ; en un mot, faire de l'art vivant, tel est mon but. »

Voilà pourquoi M. Courbet est réaliste et votre fille muette.

En 1851, M. Courbet, soit par haine du style, soit plutôt par un désir effréné de faire connaître son nom, a exposé d'immenses tableaux qui frisaient de près la caricature : il a écrit au bas, en grosses lettres : c'est moi qui suis Courbet, berger de ce troupeau ; il a fait assavoir, à son de caisse, que la nature était perdue et qu'il l'avait retrouvée. Le public n'a témoigné aucune sympathie pour cette exhibition de laideurs exagérées sous prétexte d'exactitude. Mais les critiques ont servi M. Courbet. Les uns ont crié Bravo ! les autres ont crié Haro ! Les uns ont proclamé que M. Courbet peignait solidement, franchement et de verve ; que son pinceau ne manquait pas de finesse, qu'il avait la main délicate à l'occasion, et que sa peinture était une fausse paysanne du Danube ; les autres ont déploré trop haut qu'un talent si estimable se dépensât à peindre des trognes. M. Courbet, également servi par la

louange et par la critique, se fit une réputation mi-partie de scandale et de célébrité. Lorsqu'il vit tous les yeux braqués sur lui, la tête lui tourna ; il fut pris de vanité, mais d'une vanité qui n'est point haïssable, car elle est sincère : mieux vaut vanité franche que fausse modestie. Il proclama qu'il n'avait point de maître, et qu'il était issu de lui-même, comme le phénix. Le phénix est de tous les oiseaux celui qui s'aime le plus : comme fils, il révère en soi un père vénérable ; comme père, il chérit en soi le plus tendre des fils.

Aujourd'hui M. Courbet aurait beau jeu s'il voulait rentrer en grâce avec le bon goût. Il n'y aurait pas assez de veaux gras pour fêter le retour de cet enfant prodigue : on lui saurait un gré infini chaque fois qu'il peindrait un visage propre ; tout nez qui ne serait pas en carton lui attirerait des actions de grâces ; toute jambe sans varices serait proclamée une jambe louable, bienfaisante, utile au peuple et chère aux gens de bien. Que n'eût-on pas dit dans Athènes si Alcibiade, ce Courbet de la politique, avait fait remettre une queue à son chien ? Les propriétaires de mines, les armateurs de navires et les riches marchands de poissons auraient crié tout d'une voix : « Gloire au jeune Alcibiade ! Il se réconcilie avec le bon sens après lui avoir donné des coups de pied : Alcibiade nous est cent fois plus cher que les hommes raisonnables qui ne se sont jamais moqués de nous. »

La facilité d'un tel triomphe ne séduit pas M. Courbet, car il entretient ses défauts avec autant de soin que s'ils étaient des qualités. Depuis son portrait

de 1851, qui avait le malheur d'être irréprochable, il ne s'est plus laissé prendre en flagrant délit de perfection. Les *Demoiselles de village*, sont un paysage excellent, gâté par la présence de quelques figures hétéroclites. Le chien est charmant, les vaches bien dessinées, mais les vices de la perspective rachètent soigneusement le mérite du dessin. M. Courbet n'aurait garde d'aller demander une leçon de perspective à M. Forestier : il aime mieux s'inspirer d'une caricature de Hogarth.

La *Fileuse* est une bonne figure, grassement peinte, mais malpropre au dernier point. Les *Cribleuses de blé*, placées dans un cadre un peu vide, ne manquent ni de mouvement ni de charme. Celle qui agite le crible lance ses bras avec une certaine grandeur. Mais la disposition des jambes est plus que triviale; elle est presque indécente. Le portrait d'une dame espagnole n'est peint ni avec de l'huile ni avec de la pommade, mais avec je ne sais quel onguent grisâtre qui n'a de nom dans aucune langue. M. Courbet a-t-il à se venger de l'Espagne ? Dans quel intérêt prête-t-il à la terre des Hespérides un fruit si étrange ? Je verrais plutôt dans ce portrait une habitante des frontières du Luxembourg, une danseuse des Closeries de la rive gauche, une victime de la vie parisienne, qui expie à l'âge de trente ans les soupers de sa jeunesse.

Le plus important des nouveaux tableaux de M. Courbet est *la Rencontre*, ou *Bonjour, monsieur Courbet!* ou *la Fortune s'inclinant devant le Génie*. Le sujet est d'une grande simplicité. Il fait chaud; la diligence de Paris à Montpellier soulève au loin la poussière de

la route; mais M. Courbet est venu à pied. Il est parti de Paris le matin sur les quatre heures, à travers champs, le sac au dos, la pique en main. Entre onze heures et midi il arrive aux portes de Montpellier. Voilà comme il voyage! Son admirateur et son ami, M. Bruyas, vient à sa rencontre et le salue très-poliment. Fortunio, je veux dire M. Courbet, lui lance un coup de chapeau seigneurial et lui sourit du haut de sa barbe. M. Courbet a mis soigneusement en relief toutes les perfections de sa personne; son ombre même est svelte et vigoureuse; elle a des mollets comme on en rencontre peu dans le pays des ombres. M. Bruyas est moins flatté : c'est un bourgeois. Le pauvre domestique est humble et rentré en terre comme s'il servait la messe. Ni le maître ni le valet ne dessinent leur ombre sur le sol; il n'y a d'ombre que pour M. Courbet, lui seul peut arrêter les rayons du soleil.

C'est dans le paysage que le talent de M. Courbet se montre pur et presque sans tache. Ses terrains sont solides, ses couleurs franches, son dessin ferme et hardi. Voyez le *Château d'Ornans* et *le Ruisseau du puits noir*, et dites si M. Courbet n'aurait pas mieux fait de rivaliser avec M. Rousseau que de disputer à M. Daumier la palme de la caricature!

Autant M. Courbet est tapageur, autant M. Millet est silencieux. Personne ne connaît M. Millet, que ses amis. Il n'a jamais ouvert de boutique, il n'a jamais battu le tambour. Il a digéré doucement les rigueurs du jury et les applaudissements du public. Loin de Paris, il vit en paysan parmi les paysans, il travaille au milieu des travaux de la campagne, il vit et il peint

simplement. Sa couleur est forte et modeste, comme lui. Point d'éclat, point de bruit, point de scandale; un dessin large, un style austère, un goût irréprochable. Vous souvenez-vous de son *Semeur?* C'était une grande peinture. Son *Paysan greffant un arbre* est peint dans le même esprit de sagesse et de simplicité. Peut-être les bras de l'homme sont-ils un peu ronds; mais la femme et l'enfant forment un groupe magnifique. Le paysage est à l'unisson, rustique et simple, mais non jusqu'à la nudité. L'excès de cette manière serait de faire des tableaux vides : à force d'écarter le superflu, on exclurait jusqu'au nécessaire. La *Gardeuse de dindons*, de M. Salmon, tombe un peu dans cet excès. Le paysage est naïf, les dindons bien étudiés, la gardeuse se voit à peine. Le *Déménagement* de M. Dervaux est plus complet dans sa simplicité. C'est une charrette chargée de tout le mobilier d'une famille pauvre : un vieillard est couché au sommet, sur un matelas; on déménage aussi les malades. Le chef de la famille aide l'âne à tirer son fardeau; une petite fille aux mains frêles, pousse à la roue; un jeune garçon porte son frère sur le dos, la mère porte un autre petit sur les bras : que la misère est féconde! et comme les enfants viennent en foule à ceux qui ne peuvent les nourrir! Une grand'mère, enveloppée dans un manteau de roulier, marche en serrant piteusement les mains. Tout le tableau est sombre, gris, couleur de misère. M. Dervaux doit être élève de M. Millet.

MM. Millet, Salmon, Dervaux, sont réalistes dans le sens véritable du mot. Ils cherchent à rendre la na-

ture telle qu'elle est, sans l'embellir, mais sans la rendre laide ou grotesque. J'ai vu un *Saint Sébastien* de M. Lafond qui m'a paru peint dans le même esprit. Le corps du saint est soigneusement dessiné d'après un modèle bien choisi ; la couleur des chairs est vraie et vivante ; au demeurant, nulle trace de style. Mais la peau n'est pas terreuse, les membres ne sont pas difformes, la pose n'a rien de grotesque ou de choquant. Voilà le vrai réalisme, qui n'a rien à démêler avec les difformités de M. Courbet.

Toute peinture réaliste est un peu triste, comme la réalité. M. Tassaert excelle à peindre la misère. Ses petits tableaux sont touchants, familiers, intimes ; ils font aimer le peintre. Mais il ne faut pas que M. Tassaert s'échappe de la vie réelle pour entrer dans le domaine de la poésie. Toute excursion sur le terrain de l'idéal lui est interdite par la nature même de son talent. Qui ne connaît la charmante orientale de *Sara la baigneuse*? Personne ne la reconnaîtrait dans le tableau de M. Tassaert. C'est une traduction en hollandais.

M. Bonvin, dans cinq tableaux ou plutôt cinq études, montre une observation savante de la réalité. Le portrait de *Mlle H....* n'est pas beau, mais il est d'un naturel parfait. Évidemment Mlle H.... ne songe pas à se marier. Les *Religieuses tricotant* ont un grand air de vérité ; c'est bien le froid du cloître et l'ennui monastique. La *Cuisinière* est entourée d'accessoires très-finement rendus. Tout est bon, la jupe, la nappe, la cruche, l'oignon ; cet oignon ferait les délices de M. Poirier.

M. Antigna produit trop et trop vite; il a l'air de pondre et non de peindre des tableaux. Et cependant tout ce qu'il fait porte sa marque. Il aime la vérité, il la poursuit, et il l'atteint quelquefois. Son *Paralytique* est intéressant, son *Incendie* est dramatique; ses bambins courts et rougeauds ne déplaisent pas, malgré un excès de mollesse et de rondeur. Il ne cherche pas le laid, et il pense, contrairement à l'opinion de M. Courbet, que toutes les vérités ne sont pas bonnes à peindre.

MM. Leleux, réalistes sans couleur, ont commencé depuis quinze ans un assez grand nombre de tableaux. Puissent-ils vivre assez longtemps pour en finir un !

XII.

La vieille garde. — M. Heim. — M. Abel de Pujol. — M. Schnetz. — M. Léon Cogniet. — M. Signol. — M. Forestier. — M. Vinchon.

Il est heureux que l'Exposition universelle ait permis à nos artistes de réunir leurs œuvres complètes : les uns y ont gagné, les autres y ont perdu, mais l'opinion et la critique se sont éclairées. Justice a été faite de quelques réputations un peu exagérées; justice a été rendue à quelques talents un peu méconnus. On a vu que la peinture de M. Decamps est moins variée qu'on ne croyait; on a constaté la variété et la puissance miraculeuse du génie de M. Delacroix. On a reconnu que la couleur de M. Ingres était plus belle en 1804 qu'en 1855, et que la couleur de M. Horace

Vernet gagnait à être vue dans sa fraîcheur. On s'est étonné d'apprendre que M. Gudin n'avait jamais fait un bon tableau, et que M. Heim, dont la réputation est bien tombée, en avait fait d'excellents. Dans les expositions annuelles, lorsqu'on voyait trois ou quatre paysages de M. Gudin, on disait : « Ceux-ci sont mauvais, mais les autres étaient bons. » Dans une Exposition universelle, on est encore à chercher les bons dans la multitude des mauvais. M. Heim a eu le tort impardonnable de naître au xviiie siècle et de remporter le grand prix de Rome l'année de la bataille d'Eylau. Les jeunes gens se fondaient là-dessus pour l'appeler le père Heim, et pour prétendre qu'il était contemporain du père Énée. Et voici qu'on découvre au grand salon que les tableaux de M. Heim n'ont presque pas vieilli. On s'arrête devant deux petites batailles esquissées avec la fougue et la vigueur des plus grands maîtres; on s'étouffe autour d'un tableau représentant l'*Exposition de* 1824; on y reconnaît une composition spirituelle, un dessin distingué, une couleur solide; on avoue que les peintres de cérémonies, soit en France, soit en Angleterre, ne produisent plus rien de pareil. « De qui ce tableau? — Du père Heim. » On lève les yeux, et l'on rencontre *le Martyre de saint Hippolyte :* « Quel est le maître qui a modelé ces nus? — M. Heim. » On monte au premier étage, et l'on découvre seize portraits au crayon, seize têtes jetées sur le papier avec une verve et une facilité surprenantes : « De qui ces beaux dessins? — De Heim. » Petits peintres dédaigneux, si vous ne déclarez pas que tous ces ouvrages sont excellents, et

qu'ils sont de M. Heim, vous serez hachés comme chair à pâté.

M. Abel de Pujol est moins bien conservé que M. Heim ; cependant ses grisailles se soutiennent. Si les habitués de la Bourse avaient le temps de lever les yeux en l'air, ils verraient sur leurs têtes des valeurs solides et qui ne sont pas sujettes à la baisse : ce sont les compositions de M. Abel de Pujol. Dans le même genre, le tableau des Danaïdes qu'il a exposé est un bon ouvrage : je ne parle pas de l'illusion et du trompe-l'œil, mais du dessin et du modelé. *La ville de Valenciennes*, tableau allégorique, n'est plus de notre époque : c'est un anachronisme en peinture. Le vieillard barbu armé d'un portefeuille représente trop plaisamment le conseil municipal. L'artiste a peint dans l'exercice de leurs talents les jeunes Valenciennois pensionnés par la ville. Un de ces jeunes gens est M. Abel de Pujol lui-même, occupé à esquisser son tableau de Saint Étienne. M. Lemaire ébauche le fronton de la Madeleine. M. Gustave Crauk, un tout jeune sculpteur qui revient à peine de l'académie de Rome, s'accroupit pour polir un fond de bas-relief. M. Alexandre Crauk, qui vient d'exposer un beau portrait, fait la moue à quelques pas de son frère : ces jeunes talents et ces jeunes visages contrastent un peu trop avec cette vieille allégorie.

M. Schnetz est encore jeune et le sera longtemps ; les années passent sur sa tête sans la glacer et sans la blanchir. Nous avons peu d'artistes plus vifs et plus aimables que ce jeune et spirituel vieillard. Son talent s'est conservé comme sa gaieté, en vertu du même pri-

vilége. Il dessine aussi fermement, il peint aussi solidement que le jour où il a obtenu sa première médaille, en 1849. Ses plus anciens tableaux ne sont pas de ceux dont on dit : ils ont été bons. Leur couleur un peu grosse n'a rien perdu de son éclat. On admirera longtemps encore à l'église Saint-Roch le *Vœu à la Madone*. M. Schnetz n'a jamais été acclamé comme un maître, mais dès son début le public l'a estimé comme un bon peintre : il n'a pas une réaction à redouter, comme tant d'autres.

Qui ne se souvient d'avoir été un peu étouffé autour du Tintoret peignant le portrait de sa fille? C'était au salon de 1843 ; on n'avait d'yeux que pour le chef-d'œuvre de M. Léon Cogniet. Je me rappelle d'autant mieux ce succès de compression, que je n'étais ni assez grand pour regarder par-dessus les épaules des autres, ni assez petit pour me faufiler entre leurs jambes. Il n'y avait qu'un cri, et je l'entends encore : admirable! Après douze ans, ce tableau revient à Paris ; il quitte le musée de Bordeaux, il se dérobe à l'enthousiasme de la Gironde, il veut se montrer encore une fois à ses admirateurs : où sont-ils? Le public passe indifférent. La couleur a-t-elle rougi, ou était-elle déjà aussi rouge en 1843? Les draperies ne sont plus de bon goût : est-ce le goût qui a changé, ou les draperies? Les têtes sont plus académiques que touchantes : d'où vient cela, s'il vous plaît? La *scène du massacre des innocents* a bien autrement vieilli : il est vrai qu'elle date de 1824. C'est un tableau momifié. Cependant le talent de M. Léon Cogniet est hors de doute ; la meilleure preuve, c'est qu'il a fait

des progrès, et qu'il ne s'est pas condamné à se recopier lui-même. Son meilleur ouvrage est son dernier : à combien de peintres accorderait-on le même éloge ? Combien au contraire pourraient dire avec un artiste célèbre :

Ce que je sais le mieux c'est mon commencement !

Le portrait de Mme la comtesse de ***, qui n'attroupe pas les spectateurs, est bien dessiné, bien vivant, et d'une belle physionomie. La couleur en est un peu fausse, les chairs pourraient être moins persillées, les mains gagneraient à être plus faites ; mais la tête respire la distinction.

M. Signol refait avec une persistance courageuse son tableau de la Femme adultère. Est-ce un mauvais tableau ? non. Alors pourquoi le recommencer ? La seconde épreuve ne vaut pas la première. Le Christ est court et écrasé. Si la Madeleine se relevait (et elle se relèvera, n'en doutez point) elle serait plus grande que lui.

M. Henry Scheffer couvre de sa peinture une assez grande étendue de muraille. En présence de ses tableaux et de ses portraits, on s'étonne un peu de sa réputation. Ses tableaux sont mauvais, ses portraits mornes. Ils ne sont pas mieux peints que ceux de M. Dubufe, et ils sont beaucoup moins agréables à regarder. M. Henry Scheffer aurait-il bénéficié de son nom, et de la ressemblance de Henry avec Ary ? M. Schopin, autre gloire oubliée. On a fait d'assez jolies gravures, d'après les tableaux de M. Schopin.

M. Forestier, dont les premiers succès datent du

premier empire, est un de ces artistes honorables qui ne craignent pas de dépenser sur un tableau plusieurs années de leur vie. Ses *funérailles de Guillaume le Conquérant* sont une œuvre de longue haleine, de grand labeur, de talent mûr et sérieux. Le choix seul du sujet dénote une âme qui n'est pas vulgaire. Au moment où les conquérants de l'Angleterre vont ensevelir dans une église la pesante dépouille de leur chef Guillaume, un paysan saxon se jette au travers de la cérémonie : « Ce terrain est à moi, dit-il : l'homme pour qui vous priez, me l'a pris de force pour y bâtir son église. Je défends que le corps du ravisseur y soit placé. » Ne disions-nous pas, quelques pages plus haut, que les artistes ne devraient ni peindre ni faire des bassesses ? C'est un principe qui n'a été jamais violé par M. Forestier.

M. Vinchon peut dire aussi à ceux qui attaquent son talent : « Du moins, je n'ai peint que des actions honorables. » Il est à remarquer que M. Vinchon a contre lui presque tous les critiques, et presque tout le gros public pour lui. Le dimanche surtout, *les enrôlements volontaires* et le *Boissy d'Anglas* ont le privilége d'attirer la foule. Cette circonstance ne prouve pas que M. Vinchon soit un Raphaël ; cependant elle prouve quelque chose. M. Vinchon sait composer un grand tableau ; sa peinture est pleine d'intentions souvent heureuses, et qu'un enfant de dix ans peut comprendre. Son dessin, toujours soigné, séduit les yeux de la foule ; sa couleur trop rose n'offusque pas tout le monde. Mais ce qui assure à l'ensemble de son œuvre une véritable popularité, c'est un choix de sujets

intéressants, dramatiques, nationaux, honnêtes : sa peinture est honnête dans tous les sens du mot : on y devine un pinceau consciencieux au service d'une droite conscience.

M. Louis Boulanger était en 1830 un des chefs de l'école romantique. Il vivait dans un cercle d'amitiés illustres ; des vers admirables lui ont été dédiés. Ses amis sont dispersés et sa gloire a pâli, mais son talent n'a point passé. Le portrait de M. P... est bien beau, malgré la laideur du modèle : « il n'est pas de serpent.... » comme disait Boileau. La peinture de M. Boulanger restera ; moins longtemps toutefois que les vers de ses amis.

XIII.

Paysage. — École classique : MM. Paul Flandrin, Desgoffe, Alfred de Curzon, Lecointe, Bellel, Aligny. — Le plus original des paysagistes, M. Corot. — M. Cabat, M. Jeanron, M. Français. — Coloristes et réalistes. M. Th. Rousseau. — M. Daubigny. — M. Charles Le Roux. — M. Paul Huet. — M. Eugène Lavieille. — M. Lambinet. — M. Jongkind. — M. Nazon. — MM. de Villevieille, de Lafage, de Varennes, Chintreuil, etc. — M. Belly. — MM. Lapierre, Léon Noël, Léon Fleury, Jules André, etc. — Marine : MM. Gudin, Barry, Lepoittevin. — Fleurs : M. Saint-Jean.

Ce qui doit surtout frapper les étrangers qui visitent nos expositions de peinture, c'est la diversité des genres. Le temps n'est plus où nos artistes se groupaient par écoles. On ne trouve plus à Paris de ces grands ateliers qui comptaient les élèves par centaines, et qui engageaient des batailles chaque fois qu'ils se

rencontraient dans la rue. L'atelier de M. Ingres a été le dernier. Aujourd'hui chaque artiste travaille chez soi et pour soi; chacun prétend à l'originalité. Au xviie siècle, tous les peintres français avaient un air de famille : Poussin, Lesueur et Lebrun différaient par leur talent, mais non par leur manière. Au xviiie, la France entière imitait Boucher et Watteau ; il y a cinquante ans, tous les artistes français, sans exception, relevaient de David. Aujourd'hui, l'école française n'est qu'une immense collection d'individualités diverses, ou plutôt il n'y a plus d'école française. Ce n'est pas que tous nos artistes soient originaux : l'un imite les Hollandais, l'autre les Vénitiens, l'autre les Florentins, l'autre les Espagnols, l'autre son voisin.

Le seul genre où les peintres français semblent réunis en école, est le paysage. Cette école moderne date de trente ans. Elle diffère des autres en ce qu'elle ne reconnaît pour maître que la nature, et qu'elle n'adopte qu'un seul atelier, la campagne. Personne n'y sacrifie son originalité, personne n'y copie le voisin. Cinquante ou soixante artistes, de même force ou peu s'en faut, se dispersent dans les champs avec armes et bagages. Ils rentrent à Paris, ils comparent leurs tableaux à la plus prochaine exposition, et ils reconnaissent qu'ils ont fait à peu près la même chose. Ils n'étaient convenus de rien au départ ; ils ne s'étaient pas dit les uns aux autres : « Nous copierons textuellement les objets que le hasard mettra sous nos yeux ; nous nous abstiendrons de toute composition ; nous nous garderons de déranger un arbre ou une montagne ; nous ferons une photographie intelligente

et colorée de la nature. » Et cependant ils se rencontrent comme s'ils s'étaient entendus.

Au milieu de ce mouvement réaliste, le paysage classique est bien délaissé. A peine lui reste-t-il quelques fidèles ; sans l'Académie de Rome, il n'en aurait plus. Le plus célèbre de ces dessinateurs du paysage est M. Paul Flandrin, *bon peintre français*, comme on disait en 1690. M. Flandrin obtient à force de dessin ce que les autres paysagistes obtiennent à force de couleur : il frappe. Ses lignes sont belles et pures, ses tableaux sont d'un grand aspect. Malheureusement sa couleur est désagréable au point de faire mal aux yeux ; il a des bleus, des verts, des rouges tellement crus qu'on se demande chez quel marchand il a pu les trouver, et qu'on le soupçonne de les avoir commandés exprès pour lui. M. Desgoffe a encore plus de talent et moins de couleur que M. Flandrin. Ses compositions sont magnifiques, son faire est si large qu'il rappelle les chefs-d'œuvre de Poussin. M. Ingres, son maître, lui disait, en répétant un mot d'Alexandre : « Si je n'étais moi, je voudrais être vous. » Mais la couleur de M. Desgoffe est encore plus acariâtre que celle de M. Flandrin. L'une crie, l'autre hurle. M. Alfred de Curzon n'est pas coloriste, et cependant il est impossible de dire que sa couleur soit mauvaise. Il dessine bien, sans toutefois qu'on puisse le ranger parmi les dessinateurs. Il a sa manière, une manière sobre et distinguée, toujours consciencieuse et jamais médiocre, un peu froide, et cependant élégante : tableaux couleur de vertu, peinture d'honnête homme. Ses trois paysages de *la Campagne d'Athènes* sont d'une grande

vérité. Si vous voulez connaître le sol maigre de l'Attique, la terre poudreuse, les arbres haletants, les temples désolés qui entourent la capitale du roi Othon et la triste parodie d'Athènes, regardez les tableaux de M. de Curzon : tout est là. Il a tout vu, tout compris, tout rendu; excepté peut-être l'éclat du soleil qui cuisait ses mains comme des écrevisses, lorsque nous chevauchions côte à côte sur les cailloux brûlants de l'Ilissus. M. Bellel est un talent voisin de M. de Curzon. Son dessin est plus ferme, sa couleur plus solide et plus franche. Ses tableaux sont aussi heureusement conçus et exécutés plus librement. Il a exposé, avec dix beaux fusains, une *Fuite en Égypte* qui n'amusera pas le public des dimanches : c'est cependant un noble tableau. *Le Figuier maudit* de M. Lecointe est un paysage bien peint, mais d'une couleur un peu trop maudite. Il semble que le malheur de ce pauvre figuier assombrisse tous les environs et mette en deuil la nature entière. M. Aligny dessine correctement, recherche la ligne droite et abuse des couleurs désagréables. Que la paix soit avec le paysage historique !

M. Corot (nous ne sommes pas encore arrivés aux réalistes), M. Corot est un peintre unique, exceptionnel, en dehors de tous les genres et de toutes les écoles; il n'imite rien, pas même la nature, et il est inimitable.

Aucun artiste n'a plus de style et ne fait mieux passer ses idées dans le paysage. Il transforme tout ce qu'il touche, il s'approprie tout ce qu'il peint, il ne copie jamais, et lors même qu'il travaille d'après nature, il invente. En traversant son imagination, les

objets revêtent une forme vague et charmante ; les couleurs s'adoucissent et se fondent ; tout devient frais, jeune, harmonieux : il est le poëte du paysage. A peine a-t-il esquissé les contours d'une forêt, que les nymphes et les amours, radieux enfants de l'imagination des poëtes, s'échappent de toutes les pages des vieux livres et viennent peupler les beaux ombrages qu'il a créés.

Il est impossible, même à M. Corot, de copier un Corot. Il pourrait reproduire un même effet, et non refaire un même tableau. Il peint d'inspiration ; il voit le but, il y va sans regarder le chemin. Il n'a pas, comme tant d'autres peintres, des procédés arrêtés. Il ne marche pas dans un sentier ; il s'avance librement, humant l'air et admirant le soleil.

Les critiques à microscope sont fort embarrassés lorsqu'ils cherchent dans un de ses tableaux le secret de son charmant génie. On voit bien que l'air inonde sa peinture, mais on ne saura jamais par quel secret il est parvenu à peindre l'air. Ses eaux sont d'une limpidité enivrante ; mais on aurait beau coucher dans son atelier, on n'apprendrait pas en dix ans comment il arrive à rendre la beauté de l'eau. Ses arbres sont dessinés sans contours et peints sans couleur : comment cela s'est-il fait? Il l'ignore lui-même. Il se dit un beau jour : « Je vais peindre un soleil couchant. » Il prend ses brosses et sa palette ; il esquisse des arbres, des eaux, des personnages, sans trop y songer : il ne songe qu'au soleil couchant. Le tableau exposé, vous ne remarquez ni les personnages, ni les eaux, ni les arbres ; vous vous écriez dès la première vue : « Ah ! le beau soleil couchant ! »

M. Cabat aussi a peint des paysages : je parle de longtemps. Ses anciens tableaux ressemblaient au *Ravin de Villeroy* qu'il a exposé cette année ; ils étaient très-faits, très-jolis, très-joyeux. Ses derniers sont nus, froids, piteux et désolés. Son *Matin* est triste ; son tableau du *Soir au lever de la lune* est navrant ; sa peinture a un air de deuil et de consternation : *hic jacet.*

Ce n'est pas qu'il soit interdit à un peintre d'exprimer la tristesse, et je n'ai point prétendu que tout paysage dût être gai comme un baptême. Ce que l'on reproche à M. Cabat, c'est de rembrunir toutes choses, et de faire le printemps aussi triste que l'hiver, le matin aussi triste que le soir. Le matin est le réveil de la vie, la jeunesse du soleil, le printemps du jour. Levez-vous à cinq heures et descendez au jardin, vous verrez.

Quand M. Jeanron répand sur ses tableaux une teinte de mélancolie, lorsqu'il nous montre *les Bergers d'Ambleteuse*, enveloppés dans leurs gros manteaux et promenant un long regard froid sur un paysage brumeux, M. Jeanron sait ce qu'il fait, il rend une impression, il exprime un sentiment, il parle à notre esprit. L'idée s'élève, comme un brouillard léger, au dessus de sa peinture. Nous nous associons à la pensée de l'artiste, et nous lui savons gré de nous serrer le cœur. Entre les tableaux de M. Jeanron et les derniers paysages de M. Cabat, il y a la même différence qu'entre un livre touchant et un livre ennuyeux. Je remercie l'auteur qui m'arrache des larmes ; je voue aux dieux infernaux celui qui me fait bâiller.

M. Français n'est ni maussade comme M. Cabat, ni mélancolique comme M. Jeanron. Ses tableaux sont riants, ses paysages sont heureux, sa peinture est jolie fille. Il a plus d'habileté que de sentiment, son talent est plus facile qu'original, il produit trop et trop vite, ses tableaux sont trop courus, il gagne trop d'argent. Mais je n'ai jamais vu que de charmants tableaux de M. Français. Sa composition est presque toujours heureuse, sa couleur est toujours charmante. Dans son tableau de *la Fin de l'hiver*, le ciel pétille de lumière. Ses *Grands blés* sont les plus beaux que j'aie jamais vus ; les épis lourds, riches, bien nourris, s'appuient bien sur leur tige et la font plier sous le poids. Je regrette de ne pouvoir parler ici des admirables lithographies de M. Français.

M. Français, M. Jeanron, M. Cabat composent leurs tableaux, et les achèvent. C'est en cela surtout qu'il se distinguent de l'école réaliste.

Le chef de cette école, M. Théodore Rousseau, a exposé toute une galerie de paysages, qui commence à 1833, qui finit à 1855, et qui nous permet de suivre pas à pas la marche de son talent. Le moins bon de tous ces ouvrages est le premier, *les Côtes de Granville*. Le meilleur est le *Marais dans les landes*, qui porte la date de 1853. Pendant vingt ans, M. Rousseau a marché de progrès en progrès.

Les Côtes de Granville ne ressemblent pas mal à l'intérieur d'un pâté où l'on aurait entassé des arbres, des maisons, des figures, un peu de tout. On y sent l'avidité impatiente d'un jeune homme de talent, qui voudrait dévorer d'une bouchée la nature entière. Ce

tableau, dont la couleur n'est pas agréable, a fondé la renommée de 'M. Rousseau.

Le *Marais dans les landes* est une petite toile radieuse où l'eau miroite, où le soleil scintille, où les fleurs s'épanouissent, où les vaches s'ébattent joyeusement. Rien n'est plus simple, plus vrai, et cependant plus délicieux que ce petit tableau. Il est fini, notez ce point.

Parmi les autres ouvrages du même artiste, on en compte beaucoup qui sont d'admirables pochades, comme le *Coucher du soleil dans la forêt de Fontainebleau*, et ce tableau vert tendre où un petit pêcheur chargé de ses filets, s'avance nonchalamment, la tête dans le brouillard, les pieds dans la rosée. Mais il est trop facile de faire des pochades. Tout homme qui fréquente un peu les ateliers sait qu'il y a toujours, vers la deuxième ou la troisième séance, un moment où l'ébauche est très-belle. Le difficile est d'en faire un tableau sans la gâter. M. Rousseau et son école, de peur de gâter leurs paysages, les laissent volontiers à l'état d'ébauches.

M. Rousseau peint grassement, sa facture est large, il ne lèche pas ses tableaux. Peut-être serait-il bon de les lécher davantage. Les grands paysagistes hollandais peignaient aussi largement, et leurs tableaux étaient plus finis. *L'Avenue de la forêt de l'Isle-Adam* ne ressemble pas mal à ces mosaïques qu'on exécute avec des coquillages.

La couleur de M. Rousseau est très-séduisante, non très-savante. Il est coloriste, mais non pas à la façon de M. Decamps. Ce n'est pas par l'emploi des couleurs,

c'est par le choix des tons qu'il charme les yeux. Il ne ferait pas un tableau avec du blanc et du noir habilement ménagés : il sème sur sa toile de jolies taches bleues, rouges, vertes, jaunes, dont le regard est tout réjoui.

M. Daubigny a envoyé cinq tableaux à l'Exposition. Le Jury en a reçu quatre, et refusé, dit-on, le meilleur. De ceux qu'on a reçus, deux sont très-beaux, deux sont jolis et de défaite. *Les Bords du Ru* plaisent à tout le monde ; les arbres se mirent coquettement dans l'eau ; la façade blanche des maisons rit au soleil derrière les arbres. *Le pré à Valmondois* est une agréable étude d'après nature. Mais *l'Écluse d'Optevaz* est un paysage composé, dessiné, peint dans la perfection. *La Mare au bord de la mer* est l'esquisse d'un chef-d'œuvre. Si vous n'avez jamais fait le voyage de Dieppe, ce petit tableau à peine ébauché vous apprendra combien la mer est grande, et vous y prendrez un avant-goût de l'immensité.

De tous les peintres réalistes, le plus naïf, le plus sincère, le plus convaincu est M. Charles Le Roux. Il adore la nature, telle qu'elle est, sans la vouloir et sans la concevoir plus parfaite. Il pense que tout est bien dans le plus beau des mondes possibles, et il transporte sur la toile les paysages qu'il a sous les yeux. Confiné loin de Paris, au fond de la Bretagne, M. Charles Le Roux ignore ou dédaigne les petits moyens, les artifices, et ce qu'on appelle vulgairement les *ficelles* du métier. Sa peinture est candide et nullement parisienne. Elle sent, je ne dirai pas la province, mais la campagne. Elle n'est ni sotte ni spirituelle ; elle est

vraie. Au bas de chacun de ces tableaux, la nature elle-même écrirait : certifié conforme.

La couleur de M. Charles Le Roux est aussi belle que celle de M. Th. Rousseau, et à moins de frais.

M. Eugène Lavieille est un Parisien de beaucoup d'esprit, qui passe l'année à Barbizons, au milieu des bois. Il a exposé deux vues de Barbizons, très-jolies. Le paysage d'été, où l'on voit des enfants tout ronds se rouler sous de longs peupliers, est très-vrai et très-spirituel; les maisons du fond sont d'une couleur magnifique et d'une excellente localité. J'ai été moins frappé de son *Effet d'hiver* : c'est la faute des corbeaux qui sont trop petits. Lorsqu'en janvier, dans un carrefour de forêt, on aperçoit des corbeaux sur la neige, ils semblent énormes, on ne voit qu'eux, tout le reste disparaît, ils remplissent le paysage de leur sinistre couleur. Avec ces corbeaux, M. Lavieille pouvait faire un tableau funèbre, et dont on aurait rêvé. Pourquoi les a-t-il faits si petits?

Je ne sais si M. Lambinet est élève de M. Troyon, mais on le dirait. M. Lambinet est un vrai paysagiste, bien rugueux, bien vivant, bien pittoresque. Dans ses tableaux, la terre est une nourrice grasse, les arbres de gros enfants bien nourris; l'herbe se réjouit de croître dans ses prairies, les fleurs s'y épanouissent à l'aise; toute la nature a je ne sais quel air de santé et de contentement, elle remercie M. Lambinet. M. Jongkind est un coloriste très-fin. Sa couleur, un peu trop grise, n'appartient qu'à lui; ses paysages, vivement ébauchés, ont un grand caractère; ses ta-

bleaux se reconnaissent entre mille : c'est un mérite assez rare aujourd'hui. M. Jongkind s'est frayé dans l'art un fort joli chemin, qui n'est pas une route royale, mais où il marche seul et sans être coudoyé. M. Nazon s'avance d'un pas délibéré dans le sentier de M. Millet. M. Paul Huet, un grand coloriste qui ne dessine pas assez, est le premier qui ait frayé la route où M. Rousseau et cent autres paysagistes s'étouffent depuis vingt ans. Mais ses compagnons de voyage l'ont laissé en arrière, et je doute qu'il les rejoigne jamais. Que sont devenus les pionniers qui ont tracé les premiers chemins en Amérique?

MM. de Villevieille et de Lafage se ressemblent comme deux frères, mais M. de Villevieille est le plus distingué des deux. Il a envoyé à l'Exposition deux paysages : l'un a été admis, et suspendu dans un escalier ; l'autre a été refusé, recueilli par M. Deforge, fort admiré sur le boulevard et vendu immédiatement 1500 fr. M. de Lafage a été mieux traité par le jury. Ses quatre tableaux sont jolis, un peu pâles et d'une nature maladive. Le meilleur, *la Moisson*, représente une grand plaine, découpée comme un immense échiquier, divisée en champs, en prés, en vergers, en villages, émaillée de moissonneurs, traversée de charrettes, égayée çà et là par une longue traînée de fumée blanche qui rase lentement la terre, et va se perdre à l'horizon. M. Eugène de Varennes est un tout jeune peintre, qui a gagné en deux expositions son diplôme de paysagiste. Il aime et comprend la nature, il dessine avec esprit, il est coloriste avant de savoir la couleur, il ne manque de rien, que d'ex-

périence. Que voulez-vous? on n'est pas un vieux peintre à vingt-cinq ans.

M. Chintreuil, coloriste pâle, fait des études excellentes : ses tableaux sont moins bons. M. Cals, qui n'a exposé qu'un petit tableau de genre, est un paysagiste qui s'ignore lui-même. Il peint tous les étés une vingtaine de petits panneaux qu'il livre en bloc à un marchand, sans trop se soucier de leur sort. L'hiver suivant, toutes ces études sont vendues, devinez à qui? aux peintres.

Le plus grand paysage de l'Exposition est, si je ne me trompe, un tableau de M. Belly. C'est une belle futaie de Fontainebleau, fièrement dessinée et peinte avec une certaine largeur. Cependant j'aime mieux les petits paysages de M. Belly : les terrains y sont plus solides, la couleur plus égale, l'effet général mieux compris. Le jeune artiste a risqué deux portraits; les paysagistes n'en font guère. Il ne dessine pas comme M. Ingres, mais ses personnages sont vivants et pensants. Je vous recommande le portrait de M. Manin, le plus grand citoyen de l'Italie.

Un hardi voyageur qui a pénétré jusqu'au fond de la Perse, M. Laurens, a rapporté un paysage de Téhéran. Pour ceux qui ne connaissent la Perse que par les dessins et les tableaux de M. Flandin, il est heureux que M. Laurens ait fait ce voyage. Ses lithographies sont admirables et son tableau est excellent. On y étouffe, on y sue, on y mange de la poussière; on va prendre un bain après l'avoir vu. M. Laurens est un beau talent. Pourquoi n'a-t-il exposé qu'un paysage?

MM. Jules Noël, Léon Fleury, Jules André, font de

jolis tableaux, qui plaisent aux dames et qui se vendent fort bien ; je n'en dirai pas davantage. Si l'on voulait seulement citer les noms de nos paysagistes habiles, on userait quatre pages à cette nomenclature. M. de Balleroy a peint d'excellents buffles et de beaux paysages d'Italie. M. Anastasi a fait de très-belles études en Normandie, en Prusse et à Bougival. *Le Moulin de Briançon*, par M. de Saint-Hilaire, est un délicieux paysage. M. Lapierre est le plus coquet des élèves de Watteau. M. Bodmer, un peu froid et un peu lourd, a une excellente facture et un sentiment juste de la réalité. M. Flers soutient sa vieille réputation par cinq petits tableaux très-bien faits, mais un peu trop faciles. M. Flers pourrait être le Meissonnier du paysage, s'il dessinait moins vite. On trouve çà et là, dans la foule des tableaux de M. Gudin, un morceau moins mauvais que les autres. Les marines de M. Barry valent mieux que celles de son maître, M. Gudin. M. Lepoittevin est un artiste aussi vigoureux et aussi original que.... M. Victor Adam.

La peinture des fleurs, que les plus grands coloristes hollandais ne dédaignaient pas, et que nous abandonnons trop volontiers aux pensions de demoiselles, s'est réfugiée chez M. Saint-Jean. M. Saint-Jean est moins sec et moins froid que les autres maîtres de l'école de Lyon. Son faire était d'abord trop minutieux ; il s'est élargi. Son chef-d'œuvre à cette Exposition est un petit tableau de framboises et d'oranges. De ma vie je n'ai rien vu de plus appétissant, et rien qu'à vous en parler l'eau me vient à la bouche.

XIV.

Peintres d'animaux. — M. Troyon. — Mlle Rosa Bonheur. — M. Coignard. — Taureaux de Nuremberg, par M. Brascassat. — M. Jadin et les chasseurs. — M. Mélin et M. Couturier, peintres d'histoire. — M. Palizzi, peinture hérissée. — Nature morte : M. Philippe Rousseau.

Le plus admirable de tous nos paysagistes est un peintre d'animaux, M. Troyon.

M. Troyon est un grand peintre, aussi vrai que Mme Georges Sand est un grand écrivain. Il sait dessiner comme elle sait écrire ; il possède les secrets de la couleur comme elle possède les secrets de la langue ; mais il ne s'amuse pas plus aux petits effets que Mme Sand ne s'amuse à la phrase. Sa peinture est large, ses idées simples, un profond sentiment de la nature anime tous ses ouvrages. Son grand tableau des *Bœufs allant au labour*, me rappelle les beaux paysages et les admirables bœufs de la *Petite Fadette* et de la *Mare au Diable*. Je ne sais pas un plus grand éloge à faire de ce tableau, le plus magistral de tous ceux qui paraissent pour la première fois à l'Exposition.

Les chiens de M. Troyon ne valent pas ceux de M. Joseph Stevens ; mais ils laissent bien loin derrière eux les prétendus chiens de M. Decamps. M. Troyon est plus grand coloriste que M. Decamps, pour deux raisons : d'abord, parce que sa couleur est plus vraie. C'est une couleur que nous connaissons, que nous avons vue dans la campagne sans faire le voyage de

Constantinople ou de Tombouctou ; elle ne dépayse pas nos yeux. Ensuite, la facture de M. Troyon est infiniment plus facile et plus libre. M. Decamps ébauche un tableau et le laisse sécher. Puis, il le gratte, le repeint, et le reporte au séchoir. Au bout d'un certain temps, il reprend son rasoir et son tableau, il gratte encore, il ajoute une ou deux couches de couleur : l'émail est fait. M. Troyon peint ses tableaux du bout de la brosse, et ils n'en sont pas plus mauvais.

On assure que M. Troyon a vendu pour cent mille francs de peinture dans le courant de cette année. Est-ce trop ? Non, ma foi.

Mlle Rosa Bonheur est un excellent peintre, mais rien de plus. Ses paysages un peu froids, un peu monotones, un peu lourds, un peu plombés, sont fermement dessinés, solidement peints et d'un grand caractère. Sa peinture n'est jamais molle, son dessin n'est jamais commun, si ce n'est dans les lithographies de M. Soulange Teissier. Son tableau de cette année, *la Fenaison*, est le meilleur qu'elle ait fait. La couleur en est trop triste, les figures trop roides ; mais la composition est plus savante, le dessin plus précis et le style plus large que dans les premiers. Malheureusement ce tableau est exposé en face des bœufs de M. Troyon.

Les meilleurs tableaux de M. Coignard ne sont pas à l'Exposition ; mais ses tableaux exposés sont loin d'être mauvais. Il n'a ni le grand style, ni le beau dessin de Mlle Rosa Bonheur ; mais sa couleur papillotte agréablement. Il peint fidèlement les terrains,

les herbes, les fleurs et les bêtes, sans embellir la nature et sans l'enlaidir. Il n'est ni distingué ni trivial, il est exact.

M. Brascassat compose bien, dessine mal, peint trop mal. Sa couleur est particulièrement désagréable. Ses paysages, grêles et communs, semblent empruntés à M. Victor Adam. Ses animaux ont la même vigueur et les mêmes muscles que ceux qui viennent de Nuremberg. Quant au pelage, il est lisse et même un tant soit peu pommadé. Les tableaux de M. Brascassat, qui ont eu grand succès autrefois, sont le type du mauvais : il est le Winterhalter des bêtes. Du reste, membre de l'Institut.

Oudry, Desportes, Snyders, Jean Fit, grands artistes qui excellaient à peindre les chiens, ont laissé à M. Jadin presque tout leur héritage : ils n'ont gardé pour eux que la science du dessin.

Tel qu'il est, le talent de M. Jadin a le privilége de réjouir infiniment les chasseurs. Non-seulement il rend très-bien l'apparence extérieure d'un chien, mais il saisit habilement le caractère particulier des chiens de chasse : ses tableaux exhalent une franche odeur de chenil. La couleur de M. Jadin est bonne, solide, un peu dure; son coup de pinceau est spirituel; sa facture est d'une largeur remarquable. Que manque-t-il donc à ses chiens ? Rien de ce qui se voit. Il ne leur manque qu'un peu de dessous, une carcasse mieux accusée, un dessin plus vigoureux. Faute de ce peu, M. Jadin ne vient qu'en troisième ligne, après M. J. Stevens et M. Troyon.

Les chasseurs doivent goûter médiocrement les

tableaux de M. Mélin, parce que ses chiens sont un peu mous et qu'ils n'ont pas le poil assez rude. Pour moi, qui n'ai pas le carnier sur le dos, je suis grand partisan de M. Mélin. Sa couleur, un peu grise, est très-harmonieuse, et ses chiens sont beaucoup mieux dessinés que ceux de M. Jadin. M. Jadin a plus de manière, M. Mélin a plus de savoir. L'un attrape la vérité, l'autre la trouve. M. Jadin a vu quelques *lancés* et quelques *retraites prises*, M. Mélin est allé dans un amphithéâtre étudier l'anatomie du chien. Le premier est un peintre de genre, le second un peintre d'histoire.

C'est souvent un bon calcul de quitter la peinture d'histoire. Les batailles, les siéges de villes, les martyres, les adorations de mages, les apothéoses de onze mètres coûtent cher à *établir*, et nul ne les achète si le gouvernement n'en veut pas. Un tableau de chiens ou de poules n'exige pas de grands frais de modèle, et le premier passant qui le voit en étalage en demande le prix et songe à l'acheter.

Il n'y a pas plus de trois ans, M. Couturier, peintre d'histoire,

> Logeait le diable en sa bourse,
> C'est-à-dire n'y logeait rien.

Il peignait en désespéré de grandes figures lamentables, sans modèle : un modèle mange en une séance le pain de deux jours. Ses tableaux étaient-ils bons ou mauvais ? je n'en sais rien ; mais le jury des expositions n'en voulait pas, l'État ne les achetait point, et les marchands ne se souciaient guère de les mettre en

étalage. Un matin, il sortit de son atelier avec un tableau terminé, dont il aurait bien voulu trouver trois francs. Il courut tout Paris, les trois francs n'y étaient pas. Rentré chez lui, il jeta sa toile dans un coin et la creva d'un coup de pied : ce fut son déjeuner pour ce jour-là. Il regardait mélancoliquement par sa fenêtre, en comptant les pavés de la cour, lorsqu'il remarqua trois poules et un coq qui s'ébattaient au soleil. Sa première idée fut une idée de rôti; la seconde fut une idée de peinture. Il ébaucha trois poules et un coq, vendit son tableau et reçut une commande. Il revint au logis ; les modèles emplumés posaient toujours : il peignit cette fois un coq et trois poules. Six mois après, ses coqs et ses poules étaient cotés sur la place; les marchands usaient son escalier et se battaient à sa porte. On s'était enfin aperçu qu'il composait avec esprit, qu'il groupait élégamment ses petits personnages, que sa couleur était presque aussi joyeuse que celle de M. Diaz, et aussi chaude que celle de M. Decamps.

Un jour que les acheteurs avaient entièrement déblayé son atelier et enlevé jusqu'aux moindres études, un honnête marchand, M. Martin, aperçut dans un coin une toile crevée qui se souvenait encore de certain coup de pied ; il prit des ciseaux, découpa un coin qui n'avait pas trop souffert, le fit encadrer, et rapporta le lendemain 180 francs. Depuis ce temps, M. Martin dit aux jeunes peintres d'histoire qui se découragent : « Elevez des poulets dans votre cour. »

M. Palizzi donne la préférence aux chèvres, qu'il peint fort bien. Pour donner à ses tableaux un air

rustique, il hérisse les animaux, les arbres, la terre et le ciel même : vous diriez qu'on tourne la roue d'une machine électrique auprès de chaque tableau de M. Palizzi.

M. Philippe Rousseau peint les chevreaux mieux que M. Palizzi, les cigognes mieux que M. Decamps, les fleurs et les fruits mieux que M. Saint-Jean. C'est un charmant artiste que M. Philippe Rousseau. Son dessin est parfait, sa facture est habile, ses idées sont ingénieuses ; il dispose ses sujets avec un goût exquis, il donne de la grâce à tout ce qu'il touche, même aux citrouilles. Sa peinture, destinée à la décoration des salles à manger, est toujours élégante, saine et engageante. Ceux qui dînent au milieu de ses panneaux ont meilleur appétit que les autres, et plus d'esprit.

CHAPITRE VI.

SCULPTURE.

I.

France. — M. David d'Angers. — M. Préault. — M. Etex : *Caïn et sa race.* — Une jeune génération de sculpteurs : M. Guillaume. — M. Gumery, M. Lequesne et *les Faunes.* — M. Maillet. M. Cavelier. — M. Diébolt. — M. Perraud. — *Ruth*, par M. Bonnardel.

S'il fallait décider à la majorité des voix quel est le plus grand peintre de l'Europe en 1855, les suffrages seraient partagés entre M. Ingres et M. Delacroix. Je voterais, la main haute, pour M. Delacroix; mais je reconnais que M. Ingres aurait pour lui tous les admirateurs de la ligne, tous les enthousiastes de la perfection, tous les fanatiques de la tradition et de l'antiquité, tous ceux que l'incorrection scandalise, que la fougue épouvante, et que la couleur force à cligner des yeux.

Lorsqu'il s'agira d'élire le roi des statuaires, tous les artistes au premier tour de scrutin, sans ballottage, nommeront M. David d'Angers.

M. David est aussi puissant que M. Delacroix, et

aussi parfait que M. Ingres. Il réunit le génie et la science, l'invention et la tradition, la fougue et le style, la passion la plus ardente et la simplicité la plus austère. Il a fait dix ou douze chefs-d'œuvre au bas desquels les dessinateurs et les coloristes écriraient unanimement : *parfait*. Dans le cours d'une longue existence admirablement remplie, il a produit autant d'ouvrages que le peintre le plus fécond aurait pu peindre de tableaux : cependant la sculpture ne s'improvise pas. Ses grandes compositions décorent nos temples et nos arcs de triomphe; ses groupes et ses statues embellissent les places publiques de la France, de l'Europe et de l'Amérique. Ses bustes sont l'ornement le plus magnifique de nos palais et de nos musées. Six cents médaillons, divins jouets de son génie, sont dispersés sur les murs de toutes les maisons intelligentes de l'Univers. Mais M. David n'est plus jeune, il est souffrant, il ne songe pas à la gloire, qui ne l'oubliera jamais. Il revient à peine d'un long et pénible voyage : il n'a rien envoyé au salon de sculpture, qu'il aurait pu remplir à lui seul.

M. Préault est un disciple original de David. Son exécution est beaucoup moins parfaite, son modelé moins savant, sa science du corps humain moins profonde. Mais il est plein de grandes idées qu'il exprime sans les mener à la perfection. Il manque absolument de cette habileté qui est une qualité chez quelques-uns et un défaut chez plusieurs. Il manie le marbre et la pierre avec la gaucherie puissante d'Hercule, qui brisait tous les fuseaux d'Omphale. Il a conçu et esquissé plusieurs chefs-d'œuvre qu'il n'a pas voulu

terminer, et il a donné de magnifiques ébauches que le public n'a pas toujours comprises, mais que les artistes ont admirées au point d'en être jaloux. Son *Marceau*, qui n'est point parfait, ne pouvait être fait que par lui ; il restera comme une œuvre monumentale. Sa *Comédie humaine*, exposée en 1850, a mérité et obtenu un succès de même nature que la *Médée* de M. Delacroix. Sa *Tuerie* est aussi fougueuse, aussi palpitante, aussi pleine de rage que le *Boissy d'Anglas* ou l'*Évêque de Liége*. Sa *Clémence Isaure* est le noyau d'une admirable statue ; il suffirait de la dépouiller d'un peu d'écorce. M. Préault vient d'envoyer au château de Versailles un beau *Mansard* ; il vient de placer sur le Louvre, en face du Palais-Royal, deux groupes d'enfants héroïques qui appartiennent à la famille vigoureuse de l'*Hercule Farnèse*. Il a permis à son fondeur d'exposer d'admirables bas-reliefs à l'Exposition ; mais il n'a rien envoyé aux Beaux-Arts : il craignait, à tort sans doute, d'être refusé par le jury.

Au Salon de 1833, deux jeunes sculpteurs se révélèrent au public, qui les adopta du premier bond et fonda sur eux les plus grandes espérances : l'un était M. Préault, l'autre M. Etex.

M. Etex avait exposé un groupe magnifique qui est encore une des œuvres capitales de l'Exposition universelle : *Caïn et sa race maudits de Dieu*. En sculpture comme dans tous les arts, une grande idée a plus de prix que tous les raffinements de l'exécution. Le *Caïn* de M. Etex n'est pas sculpté avec assez de finesse, mais c'est à peine si l'on s'en aperçoit.

L'artiste, nourri de fortes études et familier avec les chefs-d'œuvre de l'antiquité, a recherché la simplicité du modelé et la largeur des plans; il a un peu abusé des méplats. Cette qualité, exagérée jusqu'au défaut, ne nuit pas à la carrure de cette composition, bien construite et solidement assise : une exécution trop minutieuse aurait peut-être gâté l'ensemble. D'ailleurs le plâtre, comme le bronze, supporte assez bien ce laisser aller; le marbre seul exige la fermeté et la précision. Le début de M. Etex fut donc une victoire; il entra dans la sculpture par un arc de triomphe. Ceux qui remarquèrent les imperfections de son premier ouvrage, les bras de Caïn mal modelés, les jambes de l'enfant qui est à sa droite singulièrement négligées, comptèrent fermement que M. Etex se débarrasserait de ses défauts sans rien perdre de ses éminentes qualités : l'événement n'a pas tout à fait répondu à cette espérance.

Depuis cinq ou six ans il s'est produit toute une génération de jeunes statuaires qui se disputent, sur le terrain de l'art sérieux, la place que M. Etex a refusé de prendre.

M. Guillaume est un artiste sincère et convaincu, qui cherche le beau et le grand, sans faire aucun sacrifice au goût du jour et au caprice de la mode. Sa statue d'Anacréon, un peu dure en certains endroits, est une belle étude de l'antiquité. Le faire laisse encore à désirer un peu plus d'unité; la lumière, en coulant sur le marbre, s'arrête trop souvent dans les petits creux pratiqués à l'insertion des muscles; mais ce corps est jeune et beau, cette tête est

bien digne de porter la couronne de roses. *Le Tombeau des Gracques* est un des morceaux les plus franchement romains que l'étude de l'histoire ait jamais inspirés. Les têtes sont fines, fières et pensantes : voilà bien les fils de Cornélie, la fleur de la jeunesse de Rome, l'espoir de la démocratie, la terreur de la noblesse, les précurseurs de Marius et de Catilina. Leurs fronts sérieux, empreints d'une beauté fraternelle, sont gros des tempêtes du Forum, des lois agraires, et de cette guerre d'éloquence qui finit par leur coûter la vie. De tels sujets sont plus dignes d'occuper l'activité des artistes et l'admiration du public que les torses plus ou moins contournés des petites demoiselles nues. Aujourd'hui, tandis que le public n'a d'yeux et de lorgnettes que pour les seins de marbre et les hanches opulentes des statues, M. Guillaume a le courage d'exposer un *Faucheur* robuste et trapu, rasant à tour de bras une prairie de bronze. Cette statue, poétique à la façon des vers de Lucrèce, est pleine de verdeur et de séve. Ce n'est pas le faucheur de Pierre Dupont, le faucheur en sabots et en blouse bleue, qui a bien sa beauté aussi :

> Prends ta faux, ton bidon pour boire,
> Prends ton marteau, ta corne noire,
> Faucheur....

Non, c'est quelque chose de très-différent, et cependant d'aussi réel : c'est un Romain de la Sabine, un de ces hommes énergiques qui labouraient le caillou, fauchaient l'herbe rude des montagnes, et conquéraient le monde à leurs moments perdus.

M. Gumery, autre Romain, et non pas Romain de la décadence, a envoyé de la villa Medici un charmant petit *Faune* jouant avec un de ses parents : les chevreaux sont les cousins germains des faunes. Le Faune de M. Gumery est nerveux, léger comme une plume, et bondissant comme un ressort. Que les jeunes gens d'aujourd'hui semblent laids, mous et effacés, lorsqu'on les compare à cette gaillarde et robuste adolescence !

Le *Faune* de M. Lequesne, qui bondit sur une outre gonflée, a quelques années de plus : malheur aux nymphes qu'il rencontrera sous les noisetiers ! Cette figure, heureusement trouvée, heureusement rendue, n'est pas au-dessous du succès qu'elle a obtenu et de la réputation qu'elle a faite à son auteur. L'ensemble en est parfait et le mouvement très-spirituel : on ne sautille pas plus agréablement. Peut-être le modelé est-il un peu trop sautillant. Le torse a quelque chose de martelé : c'est le contraire de ce qu'on reprochait au Caïn de M. Etex. Une poitrine n'est ni un mur ni un sac de noix : la poitrine du Caïn ressemble un peu trop à un mur.

M. Maillet a rapporté de Rome un beau commentaire de ce texte célèbre de Tacite :

« Quel spectacle digne de pitié, de voir l'épouse de Germanicus se sauver du camp de son époux, emportant son enfant dans ses bras ! »

C'est le groupe d'*Agrippine et Caligula*. Il faut le regarder de droite à gauche, du côté où la mère présente son enfant. La tête d'Agrippine exprime une douleur orgueilleuse, pleine de rancune et de ven-

geance. Les draperies, larges et sévères, donnent à ce groupe une tournure monumentale. Peu d'artistes possèdent à un plus haut dégré que M. Maillet le sentiment de la largeur. Son Agrippine est ample comme une matrone romaine, et l'enfant, quoique un peu lourd et ventru, se présente sous un aspect imposant.

Le Printemps de la vie est une jolie fille en tête à tête avec une nichée d'amours. Le choix d'un tel sujet exposait l'artiste à tomber dans le gracieux et le joli ; mais M. Maillet s'en est tiré à son honneur. Il a conçu largement cette frêle et délicate figure : il l'a exécutée sans affectation, sans coquetterie et avec la sainte horreur des petits agréments. Par habitude et par nature, il n'a pas fait une statuette de boudoir, mais une statue digne des ombrages des Tuileries ou du Luxembourg.

M. Cavelier, l'auteur de cette charmante *Pénélope* qui manque à l'Exposition, ne s'est pas assez bien défendu contre le goût du jour ; sa *Bacchante* est plus tortillée qu'il ne convient à une honnête bacchante. *La Vérité* vaut mieux, comme goût et comme exécution ; cependant elle a trop de roideur dans sa pose et trop peu de fermeté dans sa chair. Elle porte son miroir comme pour le planter dans le ciel ; ses draperies sont tiraillées, ses formes peu arrêtées, sa beauté imperceptiblement gélatineuse. Ces défauts sont moins sensibles dans la statue que dans la critique que j'en fais, et je suis forcé de les exagérer pour les exprimer. *La Vérité* est, malgré tout, l'œuvre sage et consciencieux d'un beau talent. *Cornélie* avec

ses enfants est un groupe bien étudié et qui sent une bonne odeur d'antiquité. Peut-être le jeune Tibérius a-t-il les traits plus accentués qu'il ne convient à son âge ; mais il est difficile de prendre en faute le goût et la science de M. Cavelier. C'est un artiste expérimenté, une main sûre, un esprit calme et sérieux, peu susceptible de passion, mais fort peu sujet à l'erreur. Il a déjà fait une statue hors ligne ; il en fera peut-être d'autres, mais ses œuvres ne tomberont jamais au-dessous du niveau des bonnes choses.

M. Diébolt n'a presque rien exposé : deux bustes et une statuette! mais cette statuette a le style qui manque à beaucoup de grandes statues : elle a servi de modèle à une figure colossale qui remplissait en 1851 le rond-point des Champs-Élysées. *La France*, splendidement drapée à l'antique, étend les bras à droite et à gauche pour distribuer des couronnes. C'est le même mouvement qu'on admire dans le groupe de M. Elias Robert, au sommet de l'Exposition de l'industrie. Les deux bustes sont des œuvres éminentes, du goût le plus parfait et de la plus remarquable exécution. L'un représente une femme de notre temps, coiffée et vêtue à la mode d'aujourd'hui ; il est d'une beauté tendre, suave, amoureuse. L'autre, un peu moins grassement modelé, se distingue par une coiffure plus élégante, un costume plus intéressant, une composition plus heureuse. Car la composition occupe une place dans toutes les œuvres de l'art, dans un buste comme dans un tableau, dans un médaillon comme dans un poëme épique.

Le plus robuste de tous ces élèves de Rome (nous

sommes toujours en pleine Académie), est un jeune homme complétement inconnu du public, M. Joseph Perraud.

Je dis le plus robuste, et non le plus habile. M. Perraud a le culte de la forme, mais il est encore assez loin de la perfection. Il y joint la passion de la force, et ce n'est pas un amour malheureux. Son *Adam* n'arrêtera pas au passage les promeneurs qui vont voir les statues comme Dandin allait voir donner la question, pour passer une heure ou deux. C'est un sujet ingrat, sans attrait pour le public. Un homme assis sur un rocher, sa charrue entre les jambes, et méditant sur cette prédiction sinistre : « Tu mangeras ton pain à la sueur de ton front, » n'est pas un spectacle attrayant pour les gens du monde. Les dames surtout préféreront les groupes de dénicheurs de M. Lechesne, de Caen, groupes mondains, groupes spirituels, groupes inspirés par Mme Loïsa Puget, et destinés à paraître en tête d'une romance :

« Du nid charmant caché sous la feuillée ! »

Voilà deux groupes agréables à regarder, agréables à connaître, agréables à raconter dans les réunions de famille, le dimanche soir. Mais un grand diable chevelu appuyé sur un soc de charrue! on ne s'y arrêtera pas.

Arrêtons-nous-y cependant, je vous prie : M. Perraud est un homme de style. Il a su imprimer un grand caractère de désespoir et de vigueur, d'abattement moral et de force physique à ce personnage malheureusement choisi. La tête, un peu forte, est sur-

chargée de cheveux, et les cheveux sont un peu mêlés ensemble ; mais Voltaire a prouvé, longtemps avant M. Perraud,

> Qu'au paradis Adam était mouillé,
> Lorsqu'il pleuvait sur notre premier père,
> Qu'Ève avec lui buvait de belle eau claire ;
> Qu'ils avaient même, avant d'être déchus,
> La peau tannée et les ongles crochus,

et la chevelure inculte, cela s'entend de reste. Ce qu'il faut louer beaucoup, et même admirer un peu dans la statue de M. Perraud, c'est le caractère mâle et héroïque, la force humaine, non pas copiée textuellement d'après un hercule forain, mais agrandie, idéalisée, élevée par le talent de l'artiste. Ce torse puissamment modelé, ce cou de taureau dompté, ces bras magnifiques n'appartiennent ni à un portefaix, ni à une statue du Vatican, mais à M. Perraud, qui, sur la science de l'antique et l'étude du modèle, a greffé son originalité.

Ce n'est pas qu'il soit incapable d'arriver à la grâce. La grâce s'allie fort bien à la vigueur : M. David a fait le *Monument de Botzaris* de la même main qui avait pétri les muscles du *Philopœmen*, et M. Rude a sculpté *la Marseillaise* après *le petit Pêcheur napolitain*. Le bas-relief des *Adieux*, de M. Perraud, offre un beau contraste de force et de délicatesse. La jeune femme, enveloppée dans une draperie merveilleuse de légèreté, rappelle un peu ces belles déesses de Phidias qui grelottent au Musée britannique.

Un jeune sculpteur, inscrit indûment sur le cens des citoyens romains, parce qu'il est pensionnaire de

l'Académie de Rome, M. Bonnardel, a cherché la grâce et l'a trouvée. « Cherchez et vous trouverez. » Sa statue ou plutôt sa statuette de *Ruth* est un joli morceau de sculpture. La tête est agréable, quoiqu'elle soit mal construite et que les yeux ne paraissent pas bien enchâssés. Les draperies, bien conçues, sont d'une exécution faible, comme si l'artiste avait été surpris par le temps. Les épis manquent de roideur; on dirait de la passementerie. Si M. Bonnardel avait jamais glané, pieds nus, dans les chaumes, il saurait que les épis de blé barbu sont moins souples que du cordonnet. Ce détail, qui semble insignifiant, ajoute à la mollesse de la sculpture. Une autre réflexion me vient à l'esprit : la Ruth de M. Bonnardel est bien jeune. La Ruth de l'Écriture, cette fille honnête et hardie, qui s'est glissée par les pieds dans le lit du vieux Booz, devait avoir quelques années de plus. Elle se maria le lendemain, ou, si je ne me trompe, le soir même. La frêle créature de M. Bonnardel est trop mignonne pour devenir sans danger la femme d'un gros propriétaire.

II.

France. — Les bustes de M. Oliva. — Les statues de M. Marcellin. — M. Elias Robert. — MM. Droz, Travaux et Poitevin. — M. Barre. — Le *Metabus* de M. Raggi. — Grâce pour M. Christophe! — M. Mélingue. — M. Cordier, sculpture ethnographique. — MM. Justin père et fils. — M. Émile Hébert. — M. Graillon de Dieppe.

Cette génération de jeunes artistes, qui cherche le style et qui le trouve quelquefois, fait pendant à un

groupe de jeunes peintres qui ont M. Ingres pour général, et pour capitaine M. Cabanel.

En dehors de la tradition académique, le jeune sculpteur qui est arrivé au plus haut point de perfection est M. Oliva. Ses bustes, sans avoir le style grandiose des œuvres de M. David, ont le fini des plus beaux ouvrages de Pradier. M. Oliva est un artiste original : son *Rembrandt*, exécuté d'après un tableau, est un des efforts les plus curieux et les plus heureux que la statuaire ait jamais tentés pour imiter la peinture. C'est une sculpture coloriste. Je sais bien que la patine du bronze est pour quelque chose dans le succès, et que ce buste perdrait beaucoup s'il était en marbre; j'avoue que les anciens comprenaient tout autrement l'art de la statuaire, et que le mot de sculpteur coloriste aurait fort intrigué l'esprit de Phidias. Mais pourquoi la statuaire se refuserait-elle un genre de beauté, et dédaignerait-elle de joindre le charme de la couleur à la pureté des lignes? Le buste de la révérendissime mère Javoney est d'une exécution très-habile, trop habile peut-être : certains traits sont effacés, certaines parties du visage sont comme dans un brouillard ; la perfection finit par dégénérer en mollesse. Mais le portrait de M. Deguerry est irréprochable : la vie s'y montre ferme et la pensée solide : les yeux voient, les narines respirent, une large et vigoureuse poitrine palpite sous le camail.

Quand M. Deguerry ne nous regardera plus, nous irons nous asseoir devant les statues de M. Marcellin. Aimez-vous les dessins de M. Vidal? Il y a gros à parier que vous aimerez M. Marcellin. Je ne les mets

pas sur la même ligne, car il faut plus de science et de travail pour ébaucher un sculpteur que pour compléter un peintre. M. Marcellin est le plus fort des deux. Mais son talent est de la même nature : il se compose surtout de grâce, d'élégance et de délicatesse. *Le Retour du printemps* est une jolie figure ; *Cypris allaitant l'Amour* est un groupe délicieux, quoique l'enfant soit trop petit. Peu de lignes, peu de style et peu de naturel ; mais le soin, le fini, la gentillesse, un je ne sais quoi de nouveau que nous n'avons jamais vu dans les ouvrages des maîtres, font de ces deux marbres deux petits chefs-d'œuvre maniérés.

M. Élias Robert est un tout jeune homme, et déjà il a eu l'honneur de sculpter un groupe colossal sous lequel l'Europe entière vient défiler. Cette fortune rapide date du salon de 1847 et d'un charmant petit marbre intitulé *l'Enfant Dieu*. M. Élias Robert n'a pas seulement des idées heureuses ; il exécute bien, et chez lui la main ne retarde pas sur l'imagination. Il sait son métier autant qu'homme du monde ; mais peut-être produit-il un peu vite, et la multitude de travaux dont il est assiégé ne lui laisse-t-elle pas assez de temps pour songer au style. Son maître, Pradier, n'en avait pas : M. Élias Robert a pris de lui tout ce qu'il pouvait en prendre. Sa *Phryné* est bien bâtie, bien portante et bien en chair ; mais est-ce la maîtresse de Praxitèle ? celle qui posa peut-être pour la Vénus de Milo ? M. Élias Robert a fait pour le Louvre une belle statue de Rabelais, vive et pensante : elle n'est pas à l'exposition des Beaux-Arts.

L'*Étude de jeune fille*, de M. Droz, est d'un joli mouvement et d'une heureuse exécution. La tête est déparée par une chevelure laineuse ; mais le dos est supérieurement modelé et les petits pieds sont des bijoux. *La Rêverie*, de M. Travaux, est une de ces figures qui font rêver : elle ne manque ni de sentiment, ni de grâce, ni de soin ; on n'y regrette qu'un peu plus de savoir. Réduite au quart, elle fera une charmante statuette. On a vivement admiré, et critiqué sévèrement, le Roland furieux de M. Du Seigneur. Il y a bien à dire sur l'expression et la tournure, mais il est impossible de nier le talent de l'exécution et la beauté du modelé. *Le Joueur de billes* de M. Poitevin semble une étude d'après nature : l'artiste sait tout ce qu'il doit savoir ; il a modelé habilement le torse, les jambes et tout, sauf le pied gauche qui semble cassé ; mais il ne s'est pas élevé au-dessus de l'imitation du modèle. Le bambin manque de distinction : mettez-lui une blouse, et il ira continuer sa partie au Luxembourg. M. Barre a peut-être un peu plus d'habileté, mais il n'a pas plus de style : sa *Bacchia* n'est pas laide ; elle est insignifiante : j'aime mieux le buste de Mlle Fix.

Le grand salon de sculpture a deux portes. L'une est gardée extérieurement par le *Metabus*, de M. Raggi ; l'autre est défendue par *la Douleur*, de M. Christophe.

Le *Metabus*, taillé dans le plus beau bloc de marbre qui figure à l'Exposition, est une œuvre sérieuse, composée avec soin, exécutée avec tendresse. On devine que l'artiste y a travaillé plusieurs années, sans

se presser, sans se décourager, soutenu par une volonté ferme et patiente. Je ne goûte pas beaucoup la composition, et ce casque posé sur le chef d'un père nourricier. La tête du *Metabus* sent un peu trop l'école; ses rotules ne sont pas d'une nature distinguée; mais l'enfant est charmant dans son mouvement, dans sa physionomie et dans tous les détails de sa petite personne. Le corps du père présente des morceaux d'étude remarquables, et ce beau bloc de marbre n'est pas trop à plaindre d'être tombé aux mains de M. Raggi. Quand on songe qu'il pouvait être acheté par M. Desbœufs !

On a trop maltraité *la Douleur*, de M. Christophe. Pères de famille, ne vous moquez pas d'un jeune homme hardi qui travaille, qui s'est trompé, et qui ne se trompera pas toujours. Souhaitez que vos fils ne fassent jamais de folies plus regrettables, et qu'ils ne dépensent votre argent qu'à acheter des quintaux de plâtre ! D'ailleurs, la statue de M. Christophe a un côté intéressant. Vue par derrière, elle ressemble trait pour trait à cet œuf de *roc* dont il est parlé dans les *Mille et une nuits*.

M. Mélingue est un sculpteur habile, vif, spirituel, qui a le sentiment de la couleur et qui tortille vigoureusement une statuette. Son *Histrion* est d'un joli sentiment, plus moderne qu'antique, mais vrai. M. Giraud ne doit pas être mécontent de son portrait. Bronze pour pastel, c'est M. Giraud qui gagne au change : il vivra plus longtemps. Le bronze de M. Mélingue est d'une aussi jolie couleur que le pastel de M. Giraud.

M. Cordier se livre avec succès à la sculpture ethnographique : je voudrais être peau rouge pour qu'il me fît mon portrait. Ses bronzes polychrômes formeront un jour une belle collection de types. Il est à souhaiter que son musée se complète de toutes les races vivantes : cela serait un chapitre intéressant de l'histoire de l'humanité. Le plus remarquable de ses bustes est celui qui représente un nègre. Cependant j'ai vu un Chinois s'entretenir familièrement avec la femme mongole qui lui rappelait son pays et peut-être ses amours.

Je ne sais trop pourquoi l'on a placé au salon de sculpture les bas-reliefs de MM. Justin Mathieu père et fils. Leur place était parmi les tableaux, autour de *la Bataille des Cimbres* de M. Decamps. Ce ne sont pas des sculptures, mais des tableaux un peu plus empâtés que les autres. MM. Justin ont un talent original, leurs batailles remuent et retentissent. Ils excellent à entasser les chevaux sur les hommes et les hommes sur les chevaux. Dans *le Passage de la mer Rouge*, les personnages ondoient comme les blés au souffle du vent; *l'Invasion de barbares* passe comme une avalanche, en écrasant rochers et forêts. Ces petites esquisses sont touchées avec une verve surprenante; mais il serait impossible de les exécuter en grand.

Le *Méphistophélès* de M. Émile Hébert est aussi une œuvre de fantaisie. Il est fin, sec et nerveux, doué de plus de muscles que l'Académie de médecine n'en reconnaît, écorché spirituellement, et sans autre épiderme que ses habits. Les plis de son manteau

sont arrangés avec un goût qui n'est pas vulgaire. En résumé, joli bronze de cabinet : Faust le mettra sur son bureau.

Les bas-reliefs de M. Graillon sont l'ouvrage d'un honnête artisan de Dieppe, qui s'est éveillé sculpteur un beau matin. Il n'était plus de la première jeunesse, mais il savait qu'on apprend à tout âge ; il vint demander quelques conseils à M. David d'Angers. Le grand artiste le reçut à bras ouverts et ne lui épargna pas les leçons. La nature aidant, l'ouvrier devint un artiste. Ses sculptures sur bois, sur ivoire et sur cachalot ne sont pas des œuvres de style ; ce sont pourtant des œuvres d'art. Quelquefois ses personnages ressemblent un peu trop aux indigènes des tableaux de M. Grosclaude ; il en est aussi de distingués et d'élégants, comme la femme qui tient son enfant par la main, les Vieux buveurs et le Groupe d'enfants. M. Graillon est chevalier de la Légion d'honneur : M. Préault le sera.

III.

France. — Quels sont les artistes qui vivent le plus longtemps? — Gravure en médailles. — M. Oudiné. — M. Gatteaux. — MM. Chabaud, Merley et Vauthier. — Les paysagistes de la sculpture : M. Barye. — M. Frémiet. — M. Mène. — M. Jacquemart. — M. Isidore Bonheur. — M. Knecht.

Savez-vous quels sont les artistes dont les ouvrages ont le moins à craindre du temps ? Les graveurs en médailles. Les pastels et les dessins passent comme les roses ; les lithographies et les eaux-fortes se rou-

lent en cornets; les marbres sont mis dans les fours à chaux; les ivoires se subdivisent en cure-dents; les bronzes se fondent pour faire des sous; les sous arrivent entre les mains d'une vieille femme qui les enterre dans une marmite, et on les retrouve tout neufs au bout de trois mille ans. D'où je conclus qu'un sculpteur qui veut être immortel doit graver son nom sur les sous.

Cependant il est rare qu'un sculpteur éminent s'adonne par goût à la gravure des médailles. C'est une besogne rude et ingrate, où l'imagination a trop peu d'espace et la main trop peu de repos. Le peuple ne s'informe pas du mérite artistique de ces rondelles de métal qu'il échange contre son pain quotidien; il s'occupe uniquement de leur valeur légale. Lorsqu'on jette sur le comptoir d'un marchand une pièce de cinq francs à l'effigie de Louis XVIII, on ne se doute pas qu'on dépense un petit chef-d'œuvre. Cette indifférence n'est pas faite pour encourager les artistes; aussi tout graveur de médailles revient-il à la grande sculpture dès qu'il en trouve l'occasion.

La *Psyché* de M. Oudiné n'est pas mauvaise, mais sa pièce de cinq francs de 1848 était plus belle. La *Minerve déshabillée* et le *Michel-Ange* de M. Gatteaux sont au-dessous du médiocre. Auriez-vous jamais cru que la chaste déesse irait montrer à Paris ce que les cantinières ne laissent pas voir à tout le monde? J'ai vu deux soldats arrêtés devant la *Minerve* de M. Gatteaux : « Comment appelles-tu celle-là, disait l'un?

— C'est l'ancienne patronne des troupiers, répon-

dait l'autre. Elle est sèche comme un coup de trique. »
Le *Michel-Ange* n'est pas beaucoup plus moelleux.

M. Chabaud, qui avait une jolie statue et deux beaux groupes à montrer, n'a exposé que des médaillons et des médailles. Les portraits de M. Thuphême et de M. Pécarer sont fins et spirituels ; le médaillon de Mlle Wahast est coloré et plein de vie.

M. Merley a exposé, entre autres ouvrages distingués, une belle médaille de *la Découverte de Ninive*. La France enlève le voile qui cachait une reine assyrienne.

Le cadre de M. Vauthier renferme dix portraits. Le plus fort est celui qui représente M. Dufresne de La Chauvinière. Mlle Marie O... est naïve et vivante ; M. Dufresnoy est légèrement modelé. C'est M. Vauthier qui grave les timbres de l'État. Dieu vous garde de recevoir les gravures de M. Vauthier !

Les sculpteurs d'animaux sont les paysagistes de l'art statuaire. Ils ont pour chef M. Barye, qui n'égalera jamais les anciens, mais que personne entre les modernes n'a encore égalé. M. Frémiet chiffonne avec beaucoup d'esprit la toison d'une brebis, le plumage d'un vautour ou la tunique d'un soldat. Mais le corps ne se montre pas assez clairement sous cette surface grenue. Les poils de ses personnages ressemblent trop souvent à des moisissures. Les anciens ne hérissaient pas leurs animaux : les lions du Capitole, dont les moulages décorent le Château-d'Eau, à Paris, sont parfaitement rasés ; vous semblent-ils moins magnifiques ? Le caractère d'un animal n'est pas dans son pelage, mais dans sa charpente et dans les lignes

de son corps. Le meilleur morceau de l'exposition de M. Frémiet est *le Chien courant blessé à la patte.* On s'intéresse involontairement à ce Philoctète des chiens. Mais *la Chatte et ses petits* a bien son charme aussi. On ne sait à qui donner le prix, et l'on hésite entre chien et chat.

M. Mène est un excellent animalier, c'est-à-dire un arbre qui produit d'excellents animaux. Les succès qu'il a obtenus dans les expositions et dans le commerce ne l'ont pas gâté; il travaille avec autant de soins qu'aux premiers jours. Ses *Chevaux arabes* sont moins touchés, mais plus vrais que toute la ménagerie de M. Frémiet.

Le Lion pédicure de M. Jacquemart me semble une heureuse idée mal rendue. Ce lion a de gros muscles carrés : c'est un monstre, c'est une machine de guerre, c'est un moulin à moudre les hommes; il lui manque d'être un chat. La souplesse des articulations, le moelleux des mouvements, le patelinage des manières sont les traits caractéristiques de la race féline. La crinière est de luxe; la patte de velours est de rigueur.

Les Chevaux de Diomède, par M. Isidore Bonheur, attestent l'ambition d'un esprit hardi. L'avant-train du cheval couché n'est pas heureux : le cou s'allonge démesurément. L'animal voisin est mieux réussi : sa tête est expressive; une de ses jambes est bravement tendue. Mais Hercule! J'allais l'oublier. Hercule est gros et lourd; quelques centimètres de plus seraient à sa taille un supplément utile. Son corps, modelé par gros morceaux, se tient mal en-

semble. A travers ces défauts, on devine que M. Bonheur a le sentiment de la grandeur et de la force, et que son audace est soutenue par un véritable talent.

M. Knecht, né à Strasbourg, non loin de la forêt Noire, a sculpté à coup de couteau un des bas-reliefs les plus gras, les plus larges qu'on ait jamais exécutés en bois. Il semble que cette matière ingrate se fonde et s'amollisse sous la main de M. Knecht. Ce n'est pas là une de ces œuvres de patience qu'on pourrait exposer indifféremment à l'Industrie et aux Beaux-Arts. L'ouvrage est, dit-on, d'une seule pièce, sans un morceau recollé ; mais c'est là son moindre mérite : il a une valeur intrinsèque, et on l'estimerait presque autant s'il était en cire. Je ne lui reprocherai qu'un torse de perdrix faiblement modelé sous la plume. Peut-être aussi les feuilles de chêne qui, prises à part, sont très-grasses, s'éloignent-elles un peu trop du fond, ce qui les maigrit.

IV.

France. — Retour aux maîtres : les chefs-d'œuvre connus. — M. Rude. — M. Duret. — M. Dumont. — La chapelle de M. de Chateaubriand. — M. Jouffroy. — M. Bonassieux. — La *Velléda* et le *Spartacus*.

Les plus beaux ouvrages du Salon de sculpture ne datent pas d'hier ; on dirait que nous nous reposons un peu sur nos lauriers. C'est entre 1830 et 1840 que MM. Rude, Dumont et Duret ont surpassé leurs devanciers et leurs successeurs. *L'Enfant à la tortue*, de

M. Rude, a pris sa place parmi les chefs-d'œuvre, auprès du *Pêcheur napolitain* de M. Duret, et de la *Leucothée* de M. Dumont. Mais la distance est grande entre *l'Enfant à la tortue* et *le Maréchal Ney* qui ouvre un large bec derrière le Luxembourg. M. Rude se remue trop, cherche trop, vise trop au nouveau. Il a trouvé la perfection, et il ne s'y est pas tenu.

L'Improvisateur de M. Duret est d'un sentiment moins exquis et d'une forme moins belle que son *Pêcheur*. Le marbre de *Chateaubriand*, posé comme on en posait en 1824, est d'une exécution négligée; il semble que l'artiste ait fait la part trop grande au praticien. Les pieds (c'est aux pieds que l'on reconnaît si une statue est faite en conscience), les pieds sont plats et laids. Comment M. de Chateaubriand peut-il être si mal chaussé? Il n'était cependant pas cordonnier. M. David a fait autrefois un admirable buste de Chateaubriand que M. de Chateaubriand plaça dans une chapelle de velours, entre deux cierges qui brûlaient jour et nuit. Voulait-il honorer ainsi le génie de l'artiste, ou le sien? c'est ce qu'on n'a jamais pu savoir.

M. Dumont n'a rien fait de mieux que sa *Leucothée* de 1831; mais il n'a jamais rien fait de mauvais. Son *Étude de jeune femme*, exposée en 1844, est d'une forme moins large; la tête est un peu mesquine, mais le corps est délicieusement modelé. On reconnaît une force réelle qui ne tourne pas les difficultés, qui les aborde de front et qui les surmonte haut la main. La statue colossale de *Buffon*, qu'il faudrait voir à distance, est d'une exécution très-fine malgré son

énormité. Le mouvement en est noble, le style ample et élégant : Buffon la signerait.

La Jeune fille confiant son secret à Vénus, de M. Jouffroy, a obtenu, en 1839, un succès de réaction, comme la *Lucrèce* de M. Ponsard : on expulsait le romantisme. Cette petite figure maigrelette, avec son profil égyptien et ses yeux chinois, eut la vogue d'un antique retrouvé ; on lui pardonna sa chevelure à la fois lourde et maigre, ses jambes et ses pieds trop négligemment étudiés ; on ne vit qu'une idée charmante, un corps jeune, chaste et gracieux.

La Méditation de M. Bonnassieux est un beau corps peu fait pour méditer : elle a le front d'une courtisane grecque. *L'Amour se coupant les ailes* est une idée spirituelle correctement rendue ; aussi ce marbre a-t-il réussi. Vous ne sauriez croire combien il y a de statues et de groupes qui ne vivent que par l'idée : je ne parle pas pour M. Bonnassieux, qui exécute bien. Mais la *Velléda* de M. Maindron, mauvaise figure, mal bâtie, posée en danseuse de la porte Saint-Martin, habillée de lambrequins, a fait la fortune de son auteur parce qu'elle exprimait une idée. Le *Spartacus* de M. Foyatier n'était, dans le principe, qu'une bonne figure d'étude, une académie solidement campée sur ses jarrets. L'exécution était grossière, le type commun. On en a fait un Spartacus ; le nom et la pose, l'idée et le mouvement assurent à cette statue un succès de quelque durée. *La siesta*, du même artiste, n'est pas plus mal sculptée ; mais l'idée manque, et le public regarde comme une curiosité d'histoire naturelle cette femme en papil-

lottes et en ferronnière, qui lit un roman doré sur tranche, qui tient des fleurs et un lézard dans la main, et qui devrait porter des manches à gigot.

Le *Berceau primitif*, de M. Debay, est un groupe trouvé avec bonheur et exécuté avec soin. L'expérience manque un peu, et l'on devine la main d'un peintre ; les enfants surtout sont faibles d'exécution. Mais les jambes de la mère sont exquises, les rotules sont joliment tournées ; le public ne sait pas combien les belles rotules sont rares !

M. Pollet le sait bien ; il modèle à merveille. Son *Heure de la nuit* est la plus heureuse des sculptures récentes : elle date de cinq ans. *Achille à Scyros* me plaît beaucoup moins, quoique le torse de la jeune fille soit admirable ; mais le défaut de style se fait trop vivement sentir dans la composition. Cet Achille est un grand drôle ; comment le roi Lycomède ne le surveille-t-il pas mieux ? Toute sa personne est alarmante : il y a du carabinier dans cet éphèbe, et je ne lui donnerai pas mes filles à garder.

La *Minerve* de M. Simart a coûté, dit-on, 600 000 fr. Les hommes positifs, qui savent que la *Vénus* de Milo n'en a coûté que 6000, feront grand cas de la Minerve de M. Simart.

M. le duc de Luynes, qui a commandé et payé ce grand travail archéologique, est le dernier des grands seigneurs. Après lui, il n'y a plus que des banquiers.

Voilà ce que je pense de la Minerve de M. Simart.

V.

Sculpteurs étrangers. — Prusse : M. Rauch, M. Kiss. — Belgique : MM. Jean et Guillaume Geefs; M. Joseph Jaquet; M. Vanhove. — Angleterre : M. Macdowell, sir R. Westmacott, M. Gibson, M. Weekes, M. Munro, M. Miller. — Italie : MM. Gandolfi, Fraccaroli, Vela, Magni. — Grèce : Phidias, Pemmas, Cossos, Torsis.

Si un Grec du siècle de Périclès ou un Romain du temps d'Auguste était admis par grâce spéciale à visiter notre exposition de sculpture, il rendrait justice au mérite de quelques-uns de nos artistes, mais il garderait une impression générale de faiblesse et de médiocrité.

Cependant la France occupe le premier rang dans la sculpture comme dans tous les autres arts.

La Prusse nous a opposé son grand statuaire, M. Rauch, qui ne soutiendrait pas la comparaison avec M. David. Certes le monument du grand Frédéric, dont la réduction en plâtre se voit dans le salon de la Prusse, est un des ouvrages les plus imposants de la sculpture moderne. Cette statue équestre, entourée de tout un peuple de statues, assise au sommet de deux piédestaux superposés, domine d'assez haut l'Exposition entière. Les détails de ce grand ouvrage, autant qu'on peut en juger par un moulage de la tête du roi, répondent à la beauté de l'ensemble. Mais la *Danaïde* de M. Rauch n'est qu'un ouvrage ordinaire. C'est une sculpture ferme, un peu trop ferme,

et qui aurait besoin de la transparence du marbre pour ne point paraître lourde. La tête est mal construite, si la poitrine est bien modelée ; les lignes du corps sont pures, mais sans charme. Les deux cerfs du même maître ne valent pas, à beaucoup près, les animaux de M. Barye.

Après M. Rauch est-il permis de citer le monstrueux Saint Georges de M. Kiss, ce dragon habillé de têtes de clous, ce cheval vermiculé qui n'a pas assez de muscles et qui a beaucoup trop de veines, ce cavalier semblable à un porc-épic, tout cet ensemble hérissé, sans un méplat, sans une ligne, sans un coin où les yeux puissent se reposer? Si une statue aussi irritante s'était étalée sur l'agora, tous les Athéniens auraient été frappés d'ophthalmie. Si on l'exposait sur la place de la Concorde, tous les gamins viendraient suspendre leurs casquettes aux aspérités du dragon, de l'homme et du cheval. Si M. Kiss en faisait hommage au Céleste Empire, les Chinois l'emporteraient à la guerre pour effrayer leurs ennemis : ils économiseraient ainsi une armée. Eh bien, cet ouvrage à cornes est peut-être destiné à hérisser une place publique de Berlin : ô patiente Allemagne !

Si la Belgique m'en croit, elle sera moins fière de ses sculpteurs que de ses peintres. Les frères Geefs ont du talent, mais ils sont loin des frères Stevens. La sculpture est dépaysée en Europe. Les particuliers n'en veulent pas : ils ne sauraient où la mettre. Les gouvernements n'en veulent pas de bonne, puisqu'ils payent 8 ou 10 000 francs une statue de marbre. Les artistes perdent le goût du beau, en pré-

sence d'un horizon de paletots et de crinolines qui leur dérobe le spectacle du nu. Les modèles, mal nourris, mal exercés, violentés et meurtris par les supplices du costume moderne, n'offrent qu'une nature contrefaite. Que fait l'artiste? Il imite. MM. Jean et Guillaume Geefs sont des imitateurs de Canova : l'Angleterre et l'Italie cheminent paisiblement à la remorque de Canova. Le *Lion amoureux* de M. Guillaume Geefs est un joli groupe : c'est une sculpture élégante, mais creuse et ratissée à l'excès. Le vide se fait encore mieux sentir dans les ouvrages de M. Jean Geefs, son frère. Le *Metabus* serait une bonne figure de concours à l'école des Beaux-Arts, mais on y reconnaît trop la main d'un élève. Le *Thierry Maerteus* ne manque pas d'aspect ; mais n'y cherchez point de détails. M. Joseph Jaquet est élève de la même école ; élève distingué, mais élève. M. Vanhove suit une autre voie et fait bien : il étudie d'après nature. Un nègre est venu dans son atelier, s'est dépouillé de ses habits, et s'est couché sur la table à modèle : M. Vanhove a exécuté très-habilement ce qu'il avait sous les yeux.

Voilà ce qu'on n'osera jamais faire en Angleterre. Tous les sculpteurs y cherchent l'élégance par un procédé unique : ils pétrissent tous la même terre, ils manient le même ébauchoir, ils imitent le même maître. Leur peinture est originale, leur sculpture ne l'est pas : on dirait que toutes leurs statues ont été exécutées dans un phalanstère.

Le plus élégant des statuaires anglais est assurément M. Mac Dowell. Sa *Jeune fille lisant* a pres-

que autant de grâce que le *Retour du Printemps* de M. Marcellin. La *Jeune fille se préparant pour le bain* est d'une anatomie suspecte ; son corps n'est pas *ensemble*, comme on dit dans les ateliers, et ses épaules sont si bien effacées qu'elle n'en a plus. Elle plaît cependant. La *Baigneuse* de sir R. Westmacott plaît aussi, quoiqu'elle soit d'une nature moins distinguée.

Les statues anglaises pèchent surtout par les jambes : les belles rotules y sont plus rares que les jolies têtes. M. Gibson a beau vivre à Rome, il est Anglais par les jambes. M. Weekes cherche l'originalité où elle n'est pas. Sa *Jeune naturaliste* ornée d'un coup de vent dans les cheveux est excentrique en pure perte. Son *Berger chevauchant une barrière, un chien et un bâton*, est en contradiction avec tous les principes de la sculpture : où sont les lignes, s'il vous plaît ? Je me permettrai d'indiquer à M. Weekes un troisième sujet auquel il ne semble pas avoir songé : *Hercule tournant autour d'un trapèze*. Cette statue pourrait se suspendre au milieu d'un musée.

Le groupe de *Paul et de Françoise de Rimini*, par M. Munro, est une agréable sculpture de genre. L'*Ariel* de M. Miller est un bas-relief de bon goût, bien dessiné, et d'une exécution parfaite. Ce qui distingue les sculpteurs anglais de la plupart des nôtres, c'est la conscience qu'ils apportent à leurs ouvrages. Ils se font un point d'honneur de ne pas escamoter l'approbation du public et l'argent des acheteurs. N'en disais-je pas autant au chapitre de la peinture ?

Les Italiens aussi ont l'habitude d'achever ce qu'ils font : ils sont d'admirables marbriers. L'*Émigrante* de M. Gandolfi est un ouvrage très-fini, ce qui ne veut pas dire un ouvrage achevé. Le public regarde ce tour de force comme il regarderait un homme qui avale des sabres. M. Fraccaroli est peut-être plus habile encore que M. Gandolfi, mais sa sculpture est loin d'être spirituelle. *Ève repentante*, *Dédale prenant mesure à Icare*, *Atala et Chactas*, vieux sujets, mal choisis, peu compris et nullement rajeunis! M. Fraccaroli ferait de belles choses, s'il en avait l'idée.

M. Vela doit être un chercheur : il a entrepris de rajeunir *Spartacus*. Examinez cette figure, elle en vaut la peine. Vous y trouverez les souvenirs de l'antique et un certain sentiment moderne, l'étude du musée Bourbon, de Canova et de M. David ; la gaucherie d'un homme qui ne sait pas, et la fermeté d'un homme qui veut. Si M. Vela avait trouvé un mouvement heureux, comme M. Foyatier, sa statue serait excellente. Si M. Foyatier savait son métier comme M. Vela, le *Spartacus* des Tuileries aurait plus d'avenir.

M. Magni, vu de loin, me semble ambitieux et hardi.

Ses cinq envois composent une encyclopédie. Vous y verrez le jeune *David* préparant la fronde qui doit tuer le terrible Goliath ; le sage *Socrate insulté par Aristophane* dans la comédie des *Nuées* ; la belle *Angélique attachée à son rocher* ; le grand *Napoléon consolant la France affligée*, et *Mlle Rigolette disant*

adieu à son petit chien avant de partir pour le bal de l'Opéra.

> Un bloc de marbre était si beau
> Qu'un statuaire en fit l'emplette.
> Qu'en fera, dit-il, mon ciseau?
> Sera-t-il dieu, table ou cuvette?

Il sera, répond M. Magni, une bergère des Alpes entourée d'un king-Charles et d'un masque, et méditant, entre chien et loup, tous les exploits dont une fille de marbre est capable. Pauvre marbre de Carrare! C'est M. Magni qui aurait le droit de dire: « Le marbre tremble devant moi. » Ce bloc innocent pouvait-il prévoir, en sortant de la carrière, qu'il servirait à exécuter en grand une gravure de modes?

Le masque, la robe, la broderie, la dentelle, la passementerie, le cordonnet, la cannetille, l'indéplissable, la ganse, les boutons, les agrafes et les cordons, tout ce qui n'a rien de commun avec l'art est exécuté avec un art prodigieux. Je pose en fait qu'aucun sculpteur n'est aussi adroit que M. Magni, la Chine mise en dehors du concours. Son *Angélique* n'est ni laide ni disgracieuse, et le torse du jeune David est d'une exécution soignée. Socrate a la tête des bustes antiques, et un manteau d'une naïveté trop exagérée : pas plus de plis que sur un Hermès.

La Grèce renaît lentement. Parmi les naturels de ce petit royaume, il s'en trouve quatre ou cinq qui cultivent les arts. M. Pemmas a copié en bois un admirable bas-relief du temple de la Victoire aptère, que

quelques voyageurs attribuent à Phidias. Il en a si bien changé le style, qu'on croirait voir une sculpture de 1809 ; c'est un hommage que la république d'Athènes rend à l'empire français. M. Torsis a sculpté un buste de *Miaoulis* : s'est appliqué. M. Cossos a payé un tribut de reconnaissance à deux philhellènes, le général Fabvier et M. Saint-Marc Girardin : voyez à quoi l'on s'expose !

FIN.

TABLE DES CHAPITRES.

CHAPITRE PREMIER.

ANGLETERRE.

I. Passion des Anglais pour les beaux-arts. — Ce qu'ils font pour encourager leurs artistes. — Les peintres millionnaires. — Valeur réelle des tableaux anglais. — Histoire : M. Armitage, M. Pickersgill, M. Lucy, M. Martin, M. Poole. — L'Amour dans le Mariage : sir Georges Hayter.................... 1

II. Genre : M. Mulready. — Le Loup et l'Agneau; le But. — M. Maclise. — M. Webster et les joueurs de ballon. — M. Goodall. — M. Horsby. — M. Philip. — M. Egg. — M. Leslie : ce digne oncle Tobie. — M. Frith..................... 11

III. M. Landseer : l'esprit des bêtes. — Jack en faction. — Deux ouistitis pour 50 000 francs. — Querelle d'Obéron et de Titania, par M. Paton. — Coloristes : sir C. L. Eastlake. — M. Knight, M. Poole, M. Danby, M. Hook. — Pré-raphaélites : M. Millais, M. Collins, M. Dyce. — Excentrique : M. Hunt. 18

IV. Portrait : Sir J. Watson Gordon, Mme Carpenter, M. Boxall, M. Grant. — Paysage : MM. Linnell, Holland, Creswick, Redgrave. — Aquarelle : M. Haag. — M. Duncan. — M. Burton. — M. Corbould. — Le harem de M. Lewis. — M. Cattermole, vrai peintre d'aquarelle. — Un mot de conclusion. 2˜

CHAPITRE II.

ALLEMAGNE.

I. Les grandes écoles : voir au musée du Louvre. — Peinture d'histoire en Allemagne. — Les cartons de M. Guillaume de

Kaulbach et de M. Cornelius. — Les cartons pour rire : M. Schroedter et son petit commentaire............... 35

II. De la profession de *modèle* en Allemagne. — Portraits. — M. Frédéric Kaulbach. — M. Magnus. — Mlle Sophie Fredro et M. Richter. — Trois peintres français égarés en Allemagne : M. Victor Muller, M. Charles Muller, M. Bohn. — *Sic vos non robis*... 44

III. Genre : M. Herbig, Allemand trop allemand. — Une charge d'atelier. — M. Menzel et le grand Frédéric. — M. Erhardt et Charles-Quint. — M. Schrader et Milton. — Peintres se récréant dans l'atelier après le travail, ou Les jeux innocents, par M. Gensler. — M. Meyereim et M. Meyer, peintres flamands. — M. Steffeck. — M. Kretzschmer : un chameau invraisemblable et un âne paradoxal. — Histoire des bonnets de coton dans la régence de Tunis......................... 47

IV. Paysage. — M. Zimmermann. — M. André Achenbach. — MM. Hildebrandt et Jules Rauch. — De la neutralité de l'Autriche. — Conclusion............................... 55

CHAPITRE III.

ITALIE, ESPAGNE, ETC.

I. L'Italie ou le tombeau de la peinture. — Citation de Platon. — Vue de Naples et de Florence. — La patrie des artistes romains. — Peinture chromo-duro-phane, par le chevalier Ferdinando Cavalleri. — Dissertation sur l'avenir de la peinture vénitienne... 58

II. L'Espagne est en progrès. — M. Ribera et l'histoire d'un pan d'habit. — Les jolies femmes de M. F. Madrazo. — Sainte Cécile. — Cuisine péruvienne, par M. Merino. — Potier hors ligne, par M. Laso. — Turquie : la peinture et le Koran.. 61

III. Pays-Bas : M. Bles : souvenir de Boileau. — Danemark : M. Gronland. — Suède et Norvége : M. Kiörboe. — M. Jernberg et ce pauvre Loke. — M. Dahl. — M. Larson : histoire d'un empâtement; la casquette de M. H. Vernet. — M. Hockert : tableau magnifique........................... 66

IV. Amérique, département de la peinture française.—MM. Healy et Muller. — MM. Babock et Diaz. — MM. Rossiter et Gudin. — MM. W. Hunt et Millet......................... 73

CHAPITRE IV.

NOS FRONTIÈRES.

I. Piémont : MM. Ferri et Gastaldi. — La Suisse, patrie du paysage. — M. Calame et M. Ulrich. — M. Diday et la peinture métallique. — MM. Castan et Baudit, peintres français. — Genre : M. Grosclaude et ses gaietés rustiques. — M. Van Muyden : les capucins d'Albano.................... 76

II. Bade et Nassau. — M. Saal et le soleil de minuit. — M. Grund : qu'est-ce qu'un poncif? — MM. Fries et Winterhalter. — M. Knaus. — Un mot sur les bohémiens. — Le Lendemain d'une fête de village......................... 87

III. Belgique : paysage. — Paysage suivant Fénelon. — Citation d'un auteur plus moderne. — Les paysagistes belges travaillent dans le même esprit que les nôtres. — MM. Robbe, Knyff, Piéron, Fourmois, de Winter, Kuytenbrouwer, Roclofs, Clays. — Exceptions : MM. Le Hon et Bossuet.... 93

IV. Belgique. — Genre. — École d'Anvers : chefs-d'œuvre de M. Leys; jolis tableaux de M. Lies. — M. de Brackeleer. — M. Dyckmans jugé par Gorgibus. — M. Mathysen. — Bruxelles : M. Madou, peintre anglais. — Le Judas de M. Thomas. — MM. Stapleaux, Dillens et Victor Eeckhout. — M. Degroux, peintre réaliste. — La promenade. — L'enfant malade. — L'enterrement à Ornans............................ 96

V. Suite du précédent. — Les Belges de Paris. — M. Hamman. — M. Willems, rival de M. Meissonnier. — M. Stevens des hommes. — M. Stevens des bêtes. — Retour au pays natal. 106

CHAPITRE V.

FRANCE.

I. M. Ingres. — Son portrait et son talent. — Mot de M. Préault sur M. Ingres. — Le plafond d'Homère. — Saint Symphorien. — Incorrections du dessin de M. Ingres. — Essai d'une définition du style. — Histoire de trois poëtes et d'un inspecteur des eaux et forêts. — Comment M. Ingres fait un portrait. — Le vœu de Louis XIII. — Jeanne d'Arc. — La vierge à l'hostie. — Les statues antiques. — Le moyen âge. — Tableaux

de genre. — M. Bertin. — La muse de la musique et le faux toupet de Cherubini. — La belle femme de 1807. — Portraits aristocratiques.. 115

II. Le talent sans le style : M. Horace Vernet et M. Scribe. — La dynastie. — Victoires et conquêtes. — Retour de la chasse au lion.—Les oies du frère Philippe.—L'atelier en 1820.—M. Biard et M. Paul de Kock................................ 134

III. L'école du style ; professeur, M. Ingres. — Distribution des prix. — M. Hippolyte Flandrin, reflet du maître. — M. Amaury Duval. — M. Chenavard, section des sciences. — MM. Cabanel et Renouville, Lenepveu et Bonguereau. — M. Barrias. — M. Braequemond. — MM. Jalabert, Ravergie et Landelle. — M. Lehmann, ou l'ambition.. 142

IV. Les néo-grecs : MM. Gérome et Hamon. — MM. Jobbé-Duval. Picou, Isambert, Toulmouche. — M. Gendron. — M. Glaize : le Pilori. — M. Hébert...................................... 153

V. Ce qui plaît aux dames : M. Pérignon. — MM. Dubufe. — M. Muller, de Paris, et M. Vidal. — MM. Baron, de Beaumont, Besson, Charles Giraud. — M. Eugène Giraud, grand prix de Rome.—M. Célestin Nanteuil. — M. Auguste Delacroix... 163

VI. La Finesse : M. Meissonnier. — MM. Plassan. Andrieux, Chavet, Fauvelet, Pezous, Édouard Frère, Mme Cave. — Caractère : M. Penguilly.— M. Robert Fleury et M. Comte. 168

VII. Coloristes. — M. Delacroix....................... 175

VIII. Le troisième larron : M. Decamps. — L'homme humilié devant la pierre. — Théorie de l'art pour l'art. — M. Isabey, ou le damas de soie. — La gaze, ou M. Ziem.......... 180

IX. M. Chassériau : *le Tepidarium* et *les Gaulois*. — M. Couture : une grande page effacée, deux portraits sur macadam, *le Fauconnier*. — M. Diaz et son petit rayon de soleil. — Un tableau de M. Lazerges, par M. Diaz.................... 187

X. M. Gustave Doré : *Bataille de l'Alma*. — Mme O'Connell est un maître. — M. Riesener : mythologie un peu villageoise. — Une Léda et une faunesse. — M. Ricard : portrait de Mme Satier. — M. Rodakowski. — Mme de Rougemont. — M. Chaplin. — M. Maréchal : Galilée. — M. Bida, coloriste au crayon noir... 192

XI. Les réalistes. — M. Courbet commenté par lui-même. — Ce

qui fût advenu si Alcibiade avait fait remettre une queue à son chien. — Bonjour, M. Courbet! — M. Millet, peintre austère. MM. Salmon, Dervaux et Lafond. — M. Tassaert. — M. Bonvin. — M. Antigna. — M. Leleux.................................. 201

XII. La vieille garde. — M. Heim. — M. Abel de Pujol. — M. Schnetz. — M. Léon Cogniet. — M. Signol. — M. Forestier. — M. Vinchon.................................... 208

XIII. Paysage. — École classique : MM. Paul Flandrin, Desgoffe, Alfred de Curzon, Lecointe, Bellel, Aligny. — Le plus original des paysagistes, M. Corot. — M. Cabat, M. Janron, M. Français. — Coloristes et réalistes. M. Th. Rousseau. — M. Daubigny. — M. Charles Le Roux. — M. Paul Huet. — M. Eugène Lavieille. — M. Lambinet. — M. Jongkind. — M. Nazon. — MM. de Villeviéille, de Lafage, de Varennes, Chintreuil, etc. M. Belly. — MM. Lapierre, Léon Noël, Léon Fleury, Jules André, etc. — Marine : MM. Gudin, Barry, Lepoittevin. — Fleurs : M. Saint-Jean............................ 214

XIV. Peintres d'animaux. — M. Troyon. — Mlle Rosa Bonheur. — M. Coignard. — Taureaux de Nuremberg, par M. Brascassat. — M. Jadin et les chasseurs. — M. Mélin et M. Couturier, peintres d'histoire. — M. Palizzi, peinture hérissée. — Nature morte : M. Philippe Rousseau...................... 227

CHAPITRE VI.

SCULPTURE.

1. France. — M. David d'Angers. — M. Préault. — M. Etex : *Caïn et sa race.* — Une jeune génération de sculpteurs : M. Guillaume. — M. Gumery, M. Lequesne et *les Faunes.* — M. Maillet. M. Cavalier. — M. Diébolt. — M. Perraud. — *Ruth*, par M. Bonnardel.. 233

II. France. — Les bustes de M. Oliva. — Les statues de M. Marcellin. — M. Elias Robert. — MM. Droz, Travaux et Poitevin. — M. Barre. — Le *Metabus* de M. Raggi. — Grâce pour M. Christophe! — M. Mélingue. — M. Cordier, sculpture ethnographique. — MM. Justin père et fils. — M. Émile Hébert. — M. Graillon de Dieppe..,...... 243

III. France. — Quels sont les artistes qui vivent le plus longtemps? — Gravure en médailles. — M. Oudiné. — M. Gatteaux. —

MM. Chabaud, Merley et Vauthier. — Les paysagistes de la sculpture : M. Barye. — M. Frémiet. — M. Mène. — M. Jacquemart. — M. Isidore Bonheur. — M. Knecht......... 249

IV. France. — Retour aux maîtres : les chefs-d'œuvre connus. — M. Rude. — M. Duret. — M. Dumont. — La chapelle de M. de Chateaubriand. — M. Jouffroy. — M. Bonassieux. — La *Velléda* et le *Spartacus*.................................... 253

V. Sculpteurs étrangers. — Prusse : M. Rauch, M. Kiss. — Belgique : MM. Jean et Guillaume Geefs; M. Joseph Jaquet; M. Vanhove. — Angleterre : M. Macdowell, sir R. Westmacott, M. Gibson, M. Weekas, M. Munro, M. Miller. — Italie : MM. Gandolfi, Fraccaroli. Vela, Magni. — Grèce : Phidias, Pemmas, Cossos, Torsis............................ 257

FIN DE LA TABLE

Ch. Lahure, imprimeur du Sénat et de la Cour de Cassation
(ancienne maison Crapelet), rue de Vaugirard, 9.

Librairie de L. HACHETTE et Cⁱᵉ, rue Pierre-Sarrazin, n° 14, à Paris.

BIBLIOTHÈQUE
DES CHEMINS DE FER
500 VOLUMES

VOLUMES PUBLIÉS OU PRÊTS A PARAITRE

(AOUT 1855.)

1. GUIDES DES VOYAGEURS.

1° GUIDES AD. JOANNE, RICHARD, etc.

Guide du Voyageur en Europe, par *Richard*. 2ᵉ édition, 1 très-fort vol. in-12 broché 15 fr.
Guide du Voyageur aux Bains d'Europe, par *Richard*, 1 fort vol. grand in-18, broché 8 fr.
Tableau des monnaies d'Europe, comparées à la monnaie française. 1 vol. in-18, broché 1 fr.
Guide classique du Voyageur en France et en Belgique, par *Richard*, 24ᵉ édit. 1 fort vol. in-12, broché 8 fr.
Guide classique du Voyageur en France (abrégé du précédent), par *Richard*. 1 vol. in-18, broché 5 fr.
Conducteur du Voyageur en France (abrégé du précédent), par *Richard*. 1 vol. in-32, broché 3 fr.
Guide du Voyageur dans la France monumentale (*Itinéraire archéologique*), par *Richard* et *E. Hocquart*. 1 vol. in-12, broché 9 fr.
Guide alphabétique des rues et monuments de Paris, par *Fr. Lock*. 1 vol. in-12, broché 3 fr. 50
Guide du Voyageur aux Pyrénées, par *Richard*. 1 fort vol. in-18, br.. 7 fr.
Autour de Biarritz, par *A. Germond de Lavigne*. 1 vol. gr. in-18, br. 1 fr. 50
Itinéraire de Paris à Marseille, par *Richard*. 1 vol. grand in-18, br.. 3 fr.
Conducteur de l'Étranger dans Marseille par *Richard*; 3ᵉ édit. 1 vol. grand in-18, broché 3 fr.
Atlas portatif des chemins de fer français, composé d'une série de cartes dressées par *A. M. Perrot* et gravées sur acier, précédé d'un texte explicatif. 1 vol. in-12, cart...... 1 fr. 50
Guide du Voyageur en Belgique et en Hollande, par *Richard*. 1 fort vol. in-18, broché................... 8 fr.
Guide du Voyageur en Belgique, par *Richard*. 1 fort vol. in-18, br . 6 fr.
Guide du Voyageur en Hollande, par *Richard*. 1 vol in-18, broché. 4 fr. 50
Spa et ses Environs, par *Ad. Joanne*. 1 vol. in-18, broché 2 fr.
Itinéraire des bords du Rhin, du Neckar et de la Moselle, par *Ad. Joanne*. 1 fort vol. in-18, broché....... 7 fr.
Les trains de plaisir des bords du Rhin, par *Ad. Joanne*. 1 vol in-18, br. 2 fr. 50
Bade et la forêt Noire, par *Ad. Joanne*. 1 vol. in-18............ 2 fr.
Itinéraire descriptif et historique de l'Allemagne :
— ALLEMAGNE DU NORD, par *Ad. Joanne*. 1 fort vol. in-12, broché.. 10 fr. 50
— ALLEMAGNE DU SUD, par *Ad. Joanne*. 1 fort vol. in-12, broché... 10 fr. 50
Itinéraire de la Suisse et du Jura français, par *Ad. Joanne*. 2ᵉ édit. 1 fort vol. in-12, broché............. 11 fr. 50
NOUVEL-EBEL. Manuel du Voyageur en Suisse, par *Ad. Joanne*. 1 fort vol. in-18, broché................ 6 fr. 50
Itinéraire descriptif et historique de l'Italie, par *A. J. Du Pays*. 1 fort vol. in-12, broché............ 11 fr. 50
Voyage dans le Midi de la France et en Italie, par *A. Asselin*. 1 vol. in-12, broché 3 fr.
Rome et ses Environs, par *G. Robello*. 1 vol. in-12, broché........ 7 fr. 50

Rome vue en huit jours, par *Richard*. 1 vol. in-18, broché.......... 2 fr.
Guide du Voyageur en Espagne et en Portugal, par *Richard*. 1 fort vol. in-18, broché............... 9 fr.
Itinéraire de la Grande-Bretagne : Angleterre, Écosse et Irlande, par *Richard* et *Ad. Joanne*. 1 fort vol. in-12, broché..... 12 fr.
Itinéraire descriptif et historique de l'Écosse, par *Ad. Joanne*. 1 vol. in-18, broché 7 fr. 50
Guide du Voyageur à Londres et dans ses Environs, par *Lake*. 1 fort vol. in-18, broché............. 7 fr. 50
Londres tel qu'il est, par *Richard*. 1 joli vol. in-18, broché...... 2 fr.
Guide du Voyageur en Orient, par *Richard* et *Quetin*. 1 fort vol. in-12, broché................ 10 fr. 50
Guide du Voyageur à Constantinople et dans ses Environs, précédé de la route de Paris à Constantinople, par *Ph. Blanchard*. 1 fort vol. in-12, broché................ 7 fr. 50
La Terre sainte. — Voyage des quarante Pèlerins de 1853, par *L. Enault*. 1 vol. in-12, broché......... 4 fr.
Guide du Voyageur en Algérie, par *Richard*. 1 vol in-18, broché..... 5 fr.
L'Algérie en 1854. — Itinéraire de Tunis à Tanger, par *Joseph Bard*. 1 vol. in-8, broché................ 5 fr. 50
Belgique, par *Félix Mornand*, avec une belle carte de la Belgique. 1 vol. in-16, broché............... 2 fr.

2° ITINÉRAIRES ILLUSTRÉS.

Volumes à 50 centimes.

De Paris à Corbeil (40 vignettes par Champin et une carte).
Enghien et la vallée de Montmorency, par *E. Guinot* (in-32, 18 vignettes).
Le parc et les grandes eaux de Versailles (in-32, 20 vignettes).
Petit guide de l'étranger à Paris, par *Fréd. Bernard* (in-32 avec un plan).
Petit itinéraire de Paris à Nantes (16 vignettes, et une carte).
Petit itinéraire de Paris à Rouen (in-32, 33 vignettes et une carte).
Petit itinéraire du chemin de fer de Paris au Havre (in-32, 55 vignettes et une carte).
Promenades au château de Compiègne, et aux ruines de Pierrefonds et de Coucy, par *Eug. Guinot* (11 vignettes).

Volume à 75 centimes.

Petit guide de l'étranger à Paris, par *Fr. Bernard* (grand in-8, 40 vignettes par Lancelot et Thérond, et un plan de Paris).

Volumes à 1 franc.

De Paris à Orléans, par *Moléri* (45 vignettes par Champin et Thérond, et une carte).
De Strasbourg à Bâle, par *Frédéric Bernard* (50 vignettes et une carte).
Dieppe et ses environs, par *E. Chapus* (12 vignettes et un plan).
D'Orléans à Tours, par *A. Achard* (15 vignettes dessinées par Daubigny, et une carte).
D'Orléans à Nevers, à Châteauroux et à Varennes, par *A. Achard* (45 vignettes et une carte).
Fontainebleau et ses environs, par *Frédéric Bernard* (21 vignettes par Lancelot).
Le Château, le Parc et les grandes eaux de Versailles, par *Frédéric Bernard* (30 vignettes et 3 plans).
Les ports militaires de la France (Cherbourg, Brest, Lorient, Rochefort et Toulon), par *E. Neuville* (14 vignettes et 5 plans).
Mantes et ses environs, par *A. Moutié* (in-8, une lithographie).
Petit guide illustré de Paris, édition allemande, par *Wilhelm* (gr. in-8 avec un plan).
Petit guide illustré de Paris, édition anglaise, par *Fielding* (gr. in-8 avec plan).
Vichy et ses environs, par *Louis Piesse* (23 vignettes et un plan).

Volumes à 2 francs.

De Lyon à Marseille, par *Frédéric Bernard* (80 vignettes par Lancelot, et une carte).
De Paris à Bordeaux, par *Moléri*, *A. Achard* et *de Peyssonnel* (120 vignettes par Champin, Lancelot et Varin, et 3 cartes).
De Paris à Bruxelles, y compris l'embranchement de Saint-Quentin, par *Eugène Guinot* (70 vignettes par Chapuy et Daubigny, 5 plans et une carte).
De Paris à Calais, à Boulogne et à Dunkerque, par *Eugène Guinot* (50 vignettes, 4 plans et une carte).

tretenir un jardin, par *A. Ysabeau*. 2ᵉ édit.
Les chemins de fer françáis, par *V. Bois*.

Volumes à 2 francs.

Les abeilles et l'apiculture, avec 20 vignettes, par *A. de Frarière*.
Maladies de la pomme de terre, de la betterave, du blé et de la vigne de 1845 à 1853, avec l'indication des meilleurs moyens à employer pour les combattre, par *A. Payen*, de l'Institut, avec 4 planches dont 3 coloriées
Le matériel agricole, ou description et examen des instruments, des machines, des appareils et des outils, au moyen desquels on peut : 1° Sonder, défricher, défoncer, drainer ; 2° Labourer, remuer et aérer, alléger, fouiller, plomber, nettoyer, ensemencer, façonner le sol ; 3° Récolter, transporter, abriter et emmagasiner les produits ; 4° Tirer parti de chacun d'eux, soit pour les consommer soit pour les vendre, etc., par *Auguste Jourdier*, ancien fermier à Villeroy et au Vert-Galant, membre du Conseil d'administration de la Société d'encouragement pour l'industrie nationale, etc., avec 120 gravures.

Volume à 3 francs.

Des substances alimentaires et des moyens de les améliorer, de les conserver et d'en reconnaître les altérations, par *A. Payen*, de l'Institut, secrétaire perpétuel de la Société impériale d'Agriculture. 2ᵉ édit.

VI. LIVRES ILLUSTRÉS POUR LES ENFANTS.
(Couvertures roses.)

Volumes à 1 franc.

Enfances célèbres, par Mᵐᵉ *L. Colet* (16 vignettes).
Fables de Fénelon, archevêque de Cambrai (8 vignettes).
Voyages de Gulliver à Lilliput et à Brobdingnag par *Swift*, édition abrégée à l'usage des enfants (10 vignettes).

Volumes à 2 francs.

Choix de petits drames et de contes tirés de Berquin (8 vignettes).
Contes choisis des frères *Grimm*, traduits de l'allemand par *Frédéric Baudry* (40 vignettes par Bertall).
Contes de fées tirés de *Perrault*, de Mᵐᵉ *d'Aulnoy* et de Mᵐᵉ *Leprince de Beaumont* (14 vignettes).
Contes de l'adolescence choisis de miss *Edgeworth*, et traduits par *A. Le François* (22 vignettes).
Contes de l'enfance choisis de miss *Edgeworth*, et traduits par *A. Le François* (26 vignettes).
Contes moraux de Mᵐᵉ *de Genlis* (8 vignettes).
Contes nouveaux, par Mᵐᵉ *de Bawr* (40 vignettes par Bertall).
Histoire de l'admirable Don Quichotte de la Manche, par *Cervantès*, édition à l'usage des enfants (17 vignettes).
Histoire d'un navire, par *Ch. Vimont* (vignettes par Alex. Vimont).
La caravane, contes orientaux traduits de l'allemand de Hauff, par *A. Talon* (46 vignettes par Bertall).
La petite Jeanne ou le devoir, par Mᵐᵉ *Z. Carraud* (20 vignettes).
Les exilés dans la forêt, par le capitaine *Maine Reid*, traduits de l'anglais par Mᵐᵉ *H Loreau* (12 vignettes).

VII. OUVRAGES DIVERS.
(Couvertures saumon.)

Volumes à 1 franc.

Anecdotes historiques et littéraires, racontées par *L'Estoile*, *Brantôme*, *Tallemant des Réaux*, *Saint-Simon*, *Grimm*, etc.
Anecdotes du règne de Louis XVI.
Anecdotes du temps de la Terreur.
Anecdotes du temps de Napoléon Iᵉʳ, recueillies par *E. Marco de St-Hilaire*.
Aventures de Cagliostro, par *J. de Saint-Félix*.
La sorcellerie, par *Ch. Louandre*.
Le Guide du bonheur, par M. ***.
Le tueur de lions, par *Jules Gérard*.
Mesmer et le magnétisme animal, par *E. Bersot*. 2ᵉ édit.

Volumes à 2 francs.

Études biographiques et littéraires

sur quelques célébrités étrangères, par *J. Le Fèvre Deumier* : — I. Le Cavalier Marino; II. Anne Radcliffe; III. Paracelse; IV. Jérôme Vida.

Les chasses princières en France de 1589 à 1839, par *E. Chapus.*

Le Sport à Paris, ouvrage contenant : Le Turf, — la Chasse, — le Tir au pistolet et à la carabine, — les Salles d'armes, — la Boxe, — le Bâton et la Canne, — la Lutte. — le Jeu de Paume, — le Billard, — le Jeu de Boule. — l'Équitation, — la Natation, — le Canotage, — la Pêche, — le Patin, — la Danse, — la Gymnastique, — les Échecs, — le Whist, etc., par *E. Chapus.*

Œhlenschläger, le poëte national du Danemark, par *J. Le Fèvre Deumier.*

Souvenirs de chasse (sixième édition), par *L. Viardot.*

Voyage à travers l'exposition des beaux-arts, par *Edmond About.*

Volumes à 3 francs.

La chasse à tir en France, par *J. La Vallée* (30 vignettes par F. Grenier).

Les cartes à jouer et la cartomancie, par *Paul Boiteau* (40 vignettes).

Les musées de France, par *Louis Viardot.*

Les musées d'Italie, par le même.

Les musées d'Espagne, par le même.

Les musées d'Allemagne, par le même.

Les musées de Belgique, de Hollande, de Russie, par le même.

Le Turf ou les courses de chevaux en France et en Angleterre, par *Eugène Chapus.*

VIII. ÉDITIONS COMPACTES ET ÉCONOMIQUES.

(Couvertures chamois.)

Volumes à 1 franc.

Aventures d'une colonie d'emigrants en Amérique, traduites de l'allemand par *Xavier Marmier.*

Geneviève, histoire d'une servante, par *A. de Lamartine.*

Jane Eyre, imitée de l'anglais de *Currer-Bell*, par *Old-Nick.*

Le diamant de famille et la jeunesse de Pendennis, par *Thackeray.*

Opulence et misère, de Mrs *Ann S. Stephens*, traduit de l'anglais par Mme *Henriette Loreau.*

Stella et Vanessa, par *L. de Wailly.*

Tancrède de Rohan, par *H. Martin.*

Volumes à 2 francs.

De France en Chine, par le Dr *Yvan.*

La case de l'oncle Tom, ou vie des Nègres en Amérique, par Mrs *Harriet Beecher Stowe*, traduction de *L. Enault.*

L'allumeur de réverbères, par miss *Cumming*, roman américain, traduit par MM. *Belin de Launay* et *Ed. Scheffter.*

Volume à 3 francs.

La foire aux vanités, par *Thackeray*, traduction de M. *Guiffrey.*

Les volumes qui composent la Bibliothèque des chemins de fer se trouvent à la librairie des éditeurs, rue Pierre-Sarrazin, n° 14, chez les principaux libraires de Paris et de l'Étranger, et dans les gares des chemins de fer.

Ch. Lahure, imprimeur du Sénat et de la Cour de Cassation
(ancienne maison Crapelet), rue de Vaugirard, 9.

CATALOGUE DE LA BIBLIOTHÈQUE DES CHEMINS DE FER.

1. GUIDE DES VOYAGEURS.
(Couleur rouge.)

A 50 CENTIMES.
De Paris à Corbeil.
Enghien (*E. Guinot*).
Le Parc de Versailles (*F. Bernard*)
Petit itinéraire de Paris à Nantes.
Petit itinéraire de Paris à Rouen.
Petit itinéraire de Paris au Havre.
Promenade au château de Compiègne (*E. Guinot*).

A 1 FRANC.
De Paris à Orléans (*Moléri*).
De Strasbourg à Bâle (*Moléri*).
Dieppe et ses environs (*Eugène Chapus*).
D'Orléans à Tours (*A. Achard*).
D'Orléans au Centre (*A. Achard*).
Fontainebleau (*F. Bernard*).
Le Château et le Parc de Versailles (*F. Bernard*).
Les Ports militaires de la France (*Neuville*).
Mantes et ses environs (*Moutié*).
Vichy et ses environs (*Louis Piesse*).

A 2 FRANCS.
Belgique (*Félix Mornand*).
De Lyon à la Méditerranée (*F. Bernard*).
De Paris à Bordeaux (*A. Achard, de Peyssonnel*).
De Paris à Bruxelles (*Félix Mornand*).
De Paris à Dieppe (*Eugène Chapus*).
De Paris à Lyon (*F. Bernard*).
De Paris à Nantes (*F. Bernard*).
De Paris à Strasbourg (*Moléri*).
De Paris au centre de la France (*A. Achard*).
De Paris au Havre (*E. Chapus*).
De Paris au Mans (*Moutié*).
Guide du Voyageur à Londres.
Les Bords du Rhin (*F. Bernard*).
L'interprète anglais-français (*Fleming*).
L'interprète français-anglais (*Fleming*).

A 3 FRANCS.
L'interprète allemand-français (*de Suckau*)
Paris illustré (2 volumes en un).

2. HISTOIRE ET VOYAGES.
(Couleur verte.)

A 50 CENTIMES
Assassinat du maréchal d'Ancre.
Gutenberg (*de Lamartine*).
Héloïse et Abélard (*de Lamartine*).
Histoire du siège d'Orléans (*J. Quicherat*).
La Conjuration de Cinq-Mars.
La Conspiration de Walstein.
La Jacquerie.
Légende de Charles le Bon
La Mine d'ivoire.
La Saint-Barthélemy.
La Vie et la Mort de Socrate.
Pitcairn ou la Nouvelle île fortunée.

A 1 FRANC.
Aventures du baron de Trenck (*P. Boiteau*).
Campagne d'Italie (*Giguet*).
Charlemagne et sa cour (*Hauréau*).
Christophe Colomb (*de Lamartine*)
Deux ans à la Bastille (*de Staal*)
Edouard III (revu par M. *Guizot*).
Fénelon (*de Lamartine*).
Guillaume le Conquérant (revu par M. *Guizot*).
Henriette d'Angleterre (*Mme de La Fayette*).
Jeanne d'Arc (*Michelet*)
Le Cid Campeador (*de Monseignat*).
Les Convicts en Australie (*P. Merruau*).
Les Emigrés français en Amérique.
Les Iles d'Aland (*Léouzon Le Duc*).
Louis XI et Charles le Téméraire (*Michelet*).
Mazarin (*H. Corne*).
Nelson (*de Lamartine*).
Pie IX (*de Saint-Hermel*).
Richelieu (*H. Corne*).
St Dominique (*E. Caro*).
St François d'Assise (*F. Morin*).
Voyage de Forbin à Siam.
Voyage en Afrique (*Levaillant*)
Voyage en Californie (*E. Auger*).

A 2 FRANCS.
Alfred le Grand (*Guillaume Guizot*).
Aventures de R. Fortune en Chine.
François I^{er} et sa cour (*Hauréau*).
La Grande Charte d'Angleterre (*C. Rousset*).
La Nouvelle-Calédonie (*Ch. Brainne*).
Law, son Système et son époque (*A. Cochut*).
Le Régent et la cour de France (*St-Simon*).
Louis XIV et sa cour (*St-Simon*)
Madame de Maintenon (*G. Hequet*).
Mœurs et Coutumes de l'Algérie (général *Daumas*).
Origine des Etats-Unis (*P. Lorain*).
Scènes de la Vie maritime (*B. Hull*).
Souvenirs de Napoléon I^{er} (*de Las Cases*)
Un chapitre de la Révolution (*de Monseignat*).
Voyage dans les glaces du pôle (*Hervé et de Lanoye*).

A 3 FRANCS.
La Grèce contemporaine (*Ed. About*).
La Russie contemporaine (*L. Le Duc*).
Voyage d'une femme au Spitzberg (*Léonie d'Aunet*).
La Turquie actuelle (*Ubicini*).

3. LITTÉRATURE FRANÇAISE.
(Couleur cuir.)

A 50 CENTIMES.
La Bourse (*de Balzac*).
La Métromanie (*Piron*).
L'Avocat Patelin (*Brueys*).
Le Joueur (*Regnard*).
Le Philosophe sans le savoir (*Sedaine*)
Scènes de la vie politique (*de Balzac*)
Zadig (*Voltaire*).

A 1 FRANC.

Contes excentriques (*Ed. Newil*).
Ernestine, Caliste, Ourika (*de Charrière*, etc.).
Geneviève (*de Lamartine*).
Graziella (*de Lamartine*).
La Colonie rocheloise (*l'abbé Prevost*).
L'Amour dans le mariage (*F. Guizot*).
Le Lion amoureux (*Fr. Soulié*).
Les Arlequinades (*Florian*).
Les Oies de Noël (*Champfleury*).
Militona (*Théophile Gautier*).
Palombe (*J. B. Camus*).
Paul et Virginie (*B. de Saint-Pierre*).
Pierrette (*de Balzac*).
Théâtre choisi de Lesage.

A 2 FRANCS.

Eugénie Grandet (*de Balzac*).
Théâtre choisi de Beaumarchais.
Tolla (*Ed. About*).
Ursule Mirouët (*de Balzac*).

A 3 FRANCS.

Atala, Réné, les Natchez (*de Chateaubriand*).
Les Martyrs et le dernier Abencérage (*id.*).
Le Génie du Christianisme (*id.*).
Nouvelles genevoises (*Töpffer*).
Rosa et Gertrude (*id.*).

4. LITTÉRATURES ÉTRANGÈRES.

(Couleur jaune.)

A 50 CENTIMES.

Costanza (*Cerrantès*).
Jonathan Frock (*H. Zschokke*).
La Bohémienne de Madrid (*Cervantès*).
Voyage en France (*Sterne*).

A 1 FRANC.

Aladdin.
Contes d'*Apulée*.
Contes d'*Auerbach*.
Djouder le Pêcheur.
La Bataille de la Vie (*Dickens*).
La Fille du Capitaine (*Pouschkine*).
La Mère du Déserteur (*W. Scott*).
Le Grillon du Foyer (*Dickens*).
Le Mariage de mon grand-père.
Lettres choisies de lady Montague.
Nouvelles choisies d'*Edgard Poe*.
Nouvelles choisies de *Nicolas Gogol*.
Nouvelles choisies du comte Soliohoub.
Tarass Boulba (*N. Gogol*).
Werther (*Gœthe*).

A 2 FRANCS.

La fille du chirurgien (*Walter Scott*).
Nouvelles danoises (trad. par *X. Marmier*).

A 3 FRANCS.

Mémoires d'un seigneur russe (*J. Tourghenief*).

5. AGRICULTURE ET INDUSTRIE.

(Couleur bleue.)

A 1 FRANC.

La Télégraphie électrique (*V. Bois*).
Le Jardinage (*Ysabeau*).
Les Chemins de fer français (*V. Bois*).

A 2 FRANCS.

Les Abeilles et l'Apiculture (*de Frarière*).
Maladies de la Pomme de terre (*Payen*).
Matériel agricole (*A. Jourdier*).

A 3 FRANCS.

Des Substances alimentaires (*Payen*).

6. LIVRES ILLUSTRÉS POUR LES ENFANTS.

(Couleur rose.)

A 1 FRANC.

Enfances célèbres (*Mme L. Colet*).
Fables de *Fénelon*.
Voyages de Gulliver (*Swift*).

A 2 FRANCS.

Choix de petits drames, *de Berquin*.
Contes choisis des frères Grimm.
Contes des Fées (*Perrault*, etc.)
Contes de l'Adolescence (*miss Edgeworth*).
Contes de l'Enfance (*miss Edgeworth*).
Contes moraux (*Mme de Genlis*).
Don Quichotte (*Cervantès*).
La Caravane (*Hauff*).
La Petite Jeanne (*Mme Carraud*).
Nouveaux contes (*Mme de Baur*).

7. OUVRAGES DIVERS.

(Couleur saumon.)

A 1 FRANC.

Anecdotes du règne de Louis XVI.
Anecdotes du temps de la Terreur.
Anecdotes du temps de Napoléon 1er.
Anecdotes historiques et littéraires.
Aventures de Cagliostro (*de St-Félix*).
La Sorcellerie (*Louandre*).
Mesmer, ou le Magnétisme (*Bersot*).

A 2 FRANCS.

Etudes biographiques (*Le Fevre Deumier*).
Les Chasses princières (*E. Chapus*).
Le Sport à Paris (*E. Chapus*).
Œhlenschlager (*Le Fevre Deumier*).
Souvenirs de Chasse (*Viardot*).

A 3 FRANCS.

La Chasse à tir en France (*La Vallée*).
Les Cartes à jouer (*P. Boiteau*).
Le Turf (*E. Chapus*).

8. ÉDITIONS ÉCONOMIQUES.

(Couleur chamois.)

A 1 FRANC.

Aventures d'une colonie d'émigrants (traduites par *X. Marmier*).
Jane Eyre (*Currer-Bell*).
La Jeunesse de Pendennis (*Thackeray*).
Le tueur de lions (*J. Gérard*).
Stella et Vanessa (*de Wailly*).
Opulence et Misère (*Miss Ana. Stephens*).
Tancrède de Rohan (*Henri Martin*).

A 2 FRANCS.

La Case de l'oncle Tom (*Beecher Stowe*).
L'Allumeur de réverbères (*Miss Cumming*).

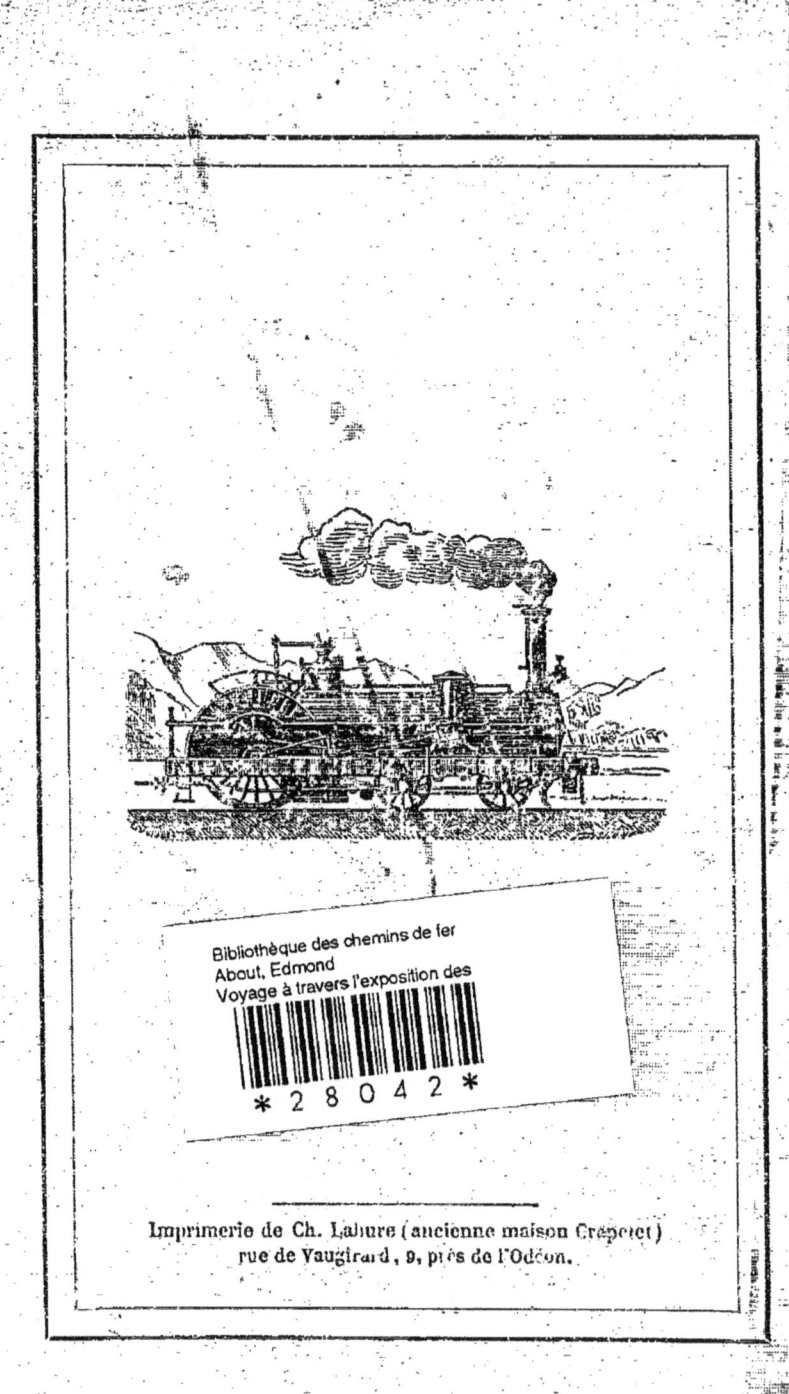

Imprimerie de Ch. Lahure (ancienne maison Crapelet)
rue de Vaugirard, 9, près de l'Odéon.

www.ingramcontent.com/pod-product-compliance
Lightning Source LLC
Chambersburg PA
CBHW071630220526
45469CB00002B/550